LA

MUSIQUE

AU

THÉATRE

PAR

A.-L. MALLIOT

PARIS

AMYOT, LIBRAIRE-ÉDITEUR

RUE DE LA PAIX, 8

1863

LA MUSIQUE

AU THÉATRE

INTRODUCTION

Le dix-neuvième siècle tiendra une place brillante dans l'histoire de la civilisation.

C'est, dit-on, le siècle des améliorations, des transformations, des beaux-arts, des lumières. Plus que tous ses prédécesseurs, il marche avec ardeur, avec rapidité vers l'émancipation des idées et le progrès en toutes choses.

Cette appréciation est-elle justifiée ?

En ce qui concerne le sujet qui nous occupe, c'est-à-dire la *musique au théâtre,* nous n'hésitons pas à répondre non.

Tout le monde parle musique, tout le monde s'occupe de cet art, tout le monde l'aime et s'y livre. C'est plus qu'un goût, plus qu'une mode, c'est un besoin. La musique dramatique, notamment, jouit d'une grande popularité et domine

les autres branches de cet art charmant. Eh bien! la musique dramatique, la musique au théâtre est encore entravée, enchaînée, dans les liens formés par les lois restrictives de l'ancien régime. La musique et les musiciens sont toujours soumis à des règles d'exception, à des restrictions, à des dîmes, à des impôts spéciaux qu'une longue habitude a consacrés et que l'on laisse subsister par cet amour presque invincible de la routine qui nous caractérise.

La peinture, la sculpture, l'industrie, le commerce sont affranchis depuis soixante-quatorze ans, la musique et les musiciens attendent encore leur 1789.

Entraves, embarras, restrictions, priviléges, étouffement, protections mal entendues, faveurs, misères, désespoirs n'ont pas cessé de les accompagner. Et, bizarrerie inouïe, cet état de choses conservé depuis deux siècles, avec des intentions consciencieuses d'amélioration, est celui qu'on croit être le meilleur, le plus utile, le plus fécond pour l'art dont on a arrêté l'essor, bien plus qu'on ne l'a développé.

Nous avons voulu prouver ici, non pas que la protection est un système mauvais, mais que cette protection a été de tout temps mal appliquée,

qu'elle a été incomplète, insuffisante, et qu'en outre les délégués officiels chargés de la diriger ont trop souvent faussé les intentions généreuses des souverains en les détournant du but que ces souverains se proposaient de leur faire atteindre. Nous avons voulu prouver que l'état de choses présent, quoique meilleur que l'ancien, est encore mauvais, très-incomplet et qu'il faut le modifier.

Afin de mettre le lecteur à même de se former une opinion, nous avons retracé sommairement l'histoire des administrations de l'Opéra, de l'Opéra-Comique, des divers théâtres lyriques de Paris, et celle des priviléges ; nous avons rappelé quelques-unes des persécutions que ces priviléges ont engendrées, nous avons attaqué des impôts injustes, des redevances iniques prélevées sur des artistes malheureux; nous avons signalé de nombreux abus, accumulé les faits, multiplié les citations d'auteurs dont les idées sont conformes aux nôtres.

Nous avons montré les peines, les misères, le désespoir des compositeurs de musique; nous avons combattu des coutumes cruelles, des préjugés absurdes qui entravent l'essor que pourrait prendre la profession d'acteur si elle était honorée comme elle mérite de l'être ; puis, nous avons

demandé que le progrès, qui s'est fait jour dans nos institutions sociales, pénétrât enfin dans l'organisation de l'art musical au théâtre et améliorât le sort des artistes comme il améliore le sort des classes laborieuses qui, toutes, par les œuvres qu'elles enfantent et par les résultats qu'elles produisent, augmentent la somme des richesses intellectuelles et matérielles au profit du bonheur et du bien-être général.

Puissions-nous faire passer nos convictions dans l'esprit de ceux qui nous liront! Puissions-nous toucher leur cœur! Puissions-nous réussir à fixer l'attention du gouvernement, qui seul peut tout pour le développement de la musique au théâtre, et sans lequel nulle amélioration, nul progrès, nulle réforme ne sont réalisables.

I

LES PRIVILÉGES

« Privilége, s. m. Faculté accordée à un particulier ou à une communauté de faire quelque chose ou de jouir de quelque avantage qui n'est pas de droit commun. »
Dictionnaire de l'Académie française.

« Sa concession suppose de la part du gouvernement une chose motivée par la capacité, par le mérite.
..
« Le privilége est un mensonge ; il suppose une limite, et cette limite est incessamment franchie.
..
« Il suppose un choix. Ce choix n'existe pas. Ce sont les protections, les recommandations, les influences qui déterminent la concession.
..
« A qui profite le privilége? Il gêne tout le monde. »
Signé Paul Smith.
Gazette musicale, 1849, p. 26.

SOMMAIRE.

Les priviléges. — Les baladins. — Les clercs de la basoche. — Lettres-patentes de Charles VI aux frères de la Passion. — Licence des théâtres. — Leur fermeture. — La liberté politique du théâtre autorisée par le roi Louis XII. — Suppression de cette liberté après sa mort. — Défense de jouer des sujets sacrés sur le théâtre. — La censure sous Henri IV. — Déclaration de Louis XIII sur la profession des comédiens. — Privilége de l'Opéra. — Décret de 1791. — Liberté industrielle. — Les persécutions de républicains de 1793. — L'arrêté de Louis XVI fondant une école de musique. — Ce que produisit la li-

berté des théâtres. — Décret de 1807. — Suppression de la liberté. — Redevances à l'Opéra. —Priviléges au Théâtre du Gymnase, à l'Odéon. — 1830. — Conservation des priviléges. — Suppression des redevances. — Le théâtre de la Renaissance. — Le Théâtre-Lyrique. — Révolution de 1848. — *Club des Lettres et des Arts*. — Les candidats musiciens. — Opinion remarquable d'Halévy sur l'organisation des théâtres. — *Le Club de l'Harmonie*. — La commission nationale. — Les priviléges donnés pour les petits théâtres. — Les autorisations de cafés-concerts.

Le privilége est le système qui, pendant des siècles, a régi les lettres et l'art musical en France.

Avant 1789, nul ne pouvait publier ses écrits sans en avoir obtenu le privilége.

Avant 1789, nul ne pouvait donner la vie à sa musique, c'est-à-dire la faire exécuter en public, sur un théâtre, sans privilége. Aujourd'hui il en est, par le fait, comme avant 1789, du moins en ce qui concerne la musique au théâtre.

L'hérédité des honneurs, le droit d'aînesse, les maîtrises des professions ont cessé d'exister. L'art musical paie encore la dîme et subit les coutumes de l'ancien régime.

Le droit pour tous de parvenir à tout, l'égalité devant la loi, la liberté de l'industrie, du commerce ont été proclamés, et le musicien, encore en servage, ne peut faire connaître ses œuvres que sous le couvert du privilége accordé à un très-petit nombre de théâtres.

Les abus d'un autre âge ont été emportés par la tourmente révolutionnaire. La vieille capitale de l'univers civilisé a transformé ses ruelles malsaines en somptueuses avenues. La vapeur, le gaz, l'électricité bouleversent le vieux monde, qui s'écroule pour faire

place au nouveau, et le privilége de théâtre, plus restrictif que jamais, demeure seul ferme et debout au milieu de la transformation générale.

Faut-il en accuser les deux républiques, les trois royautés et les deux empires qui nous ont gouvernés depuis bientôt quinze lustres? Non, car tous ces gouvernements ont apporté leur part de progrès dans le mouvement ascensionnel des beaux-arts; mais la soi-disant infimité de la question l'a fait trop superficiellement étudier par les législateurs, et, plus puissante qu'eux tous, la routine a prévalu pour nous conserver le privilége parcimonieusement octroyé et perpétuer la gêne de la musique par ce vieux reste des coutumes appartenant à un temps qui n'est plus. C'est donc en vain qu'on a dit :

« L'art dramatique, considéré soit comme l'exercice d'un talent, soit comme l'objet d'une spéculation, est le développement d'une faculté de l'homme. Or, l'homme ne reçoit point ses facultés de la loi. La loi peut en régler l'exercice et les soumettre à des restrictions quand l'intérêt public l'exige; mais elle ne peut pas plus les détruire qu'elle ne les crée, et les limites qu'elle leur impose ne sont jamais que des exceptions, qu'un droit secondaire et restrictif qui doit puiser sa justification dans quelque considération impérieuse et puissante. Cette justification ne doit pas se trouver dans les abus que peut entraîner l'exercice d'un art ou d'une industrie, car il n'y aurait pas une de nos facultés qui ne pût être enchaînée au même titre, et la liberté de l'homme tomberait tout entière dans le domaine des gouvernements (1). »

(1) *Législation des théâtres,* Vivien et Edmond Blanc.

En effet, on a toujours confondu la liberté industrielle du théâtre avec les lois morales ou politiques faites pour réglementer l'émission publique de la pensée. C'est à cette confusion qu'il faut attribuer la durée des priviléges.

Au temps de la féodalité, alors que la France, privée d'unité politique, se composait de provinces qui elles-mêmes étaient formées de fiefs, de seigneuries, le théâtre proprement dit n'existait pas. Les balladins, les jongleurs, les troubadours, étaient les seuls comédiens, et leur sûreté personnelle, qui était à la discrétion des volontés arbitraires des ducs, des châtelains, des barons qui les employaient, réglait l'esprit de leurs jeux.

A Paris, les clercs de la basoche, qui s'organisèrent vers la fin du XIIIe siècle, sous Philippe IV le Bel, jouaient des *moralitez, farces et soties,* mais sans être à l'abri des réprimandes.

Lorsque Charles VI, fondant le régime des priviléges, promulgua, le 4 décembre 1402, les lettres patentes qui autorisaient les confrères de la Passion à ouvrir leur spectacle, il motiva, en quelque sorte, ce privilége en lui donnant la religion pour prétexte. On peut s'en convaincre en lisant ces lettres patentes dont nous reproduisons le texte exactement :

« CHARLES, etc., savoir faisons à tous présens et avenir, nous avoir receu l'umble supplication de nos bien amez et confrères, les maistres et gouverneurs de la confrarie de la Passion et Résurreccion nostre Seigneur, fondée en l'église de la Trinité, à Paris, contenant, comme pour le fait d'aucuns misterres, tant de saincts

comme de sainctes et mesmement du misterre de la Passion, qu'ilz derrenierement ont commanciée est prest pour faire devant nous, comme autrefoiz avoient fait, et lesquelz ilz n'ont peu bonnement continuer pour ce que nous n'y avons peu estre lors présens; auquel fait et misterre ladicte confrarie a moulte frayé et despendu du sien, et aussi ont les confrères, un chascun proportionnablement; disons en oultre que se ilz jouoient publiquement et en commun, que ce seroit le proufit d'icelle confrarie, que faire ne povoient bonnement sans nostre congié et licence requerans sur ce nostre gracieuse provision.

« Nous qui voulons et désirons le bien, proufit et utilité de ladicte confrarie, et les droitz et revenus d'icelle estre par nous accreuz et augmentez de graces et priviléges, afin que un chascun par dévocion se puisse et doye adjoindre et mettre en leur compaignie, à yceulx, maistres, gouverneurs et confrères d'icelle confrarie de la Passion nostredict Seigneur, avons donné et octroyé, DONNONS ET OCTROYONS de grace espécial, plaine puissance et auctorité royal, ceste foiz pour toutes et à tousjours perpétuelment, par la teneur de ces présentes lettres, auctorité, congié et licence

« De faire et jouer quelque misterre que ce soit, soit de ladicte Passion et Résureccion, ou autre quelconque tant de saincts comme de sainctes que ilz vouldront eslire et mettre sus, toutes et quantefoiz qu'il leur plaira, soit devant nous, devant nostre commun ou ailleurs, tant en recors (1) comme autrement, et de eulx convoquer et communiquer et assembler en quelxconque lieu et place licite à ce faire, qu'ilz porront trouver, tant en nostre ville de Paris, comme en la prévosté et viconté ou banlieue d'icelle, présens à ce troiz, deux ou l'un d'eulx qu'ilz vouldront eslire de nos officiers, sans pour ce commettre offense aucune envers nous et justice,

« Et lesquels maistres, gouverneurs et confrères dessusdiz, et un chascun d'eulx, durant les jours esquelx ledit misterre qu'ilz

(1) Peut-être ce mot vient-il du latin *recordari* et signifie-t-il *en récitant de mémoire et par cœur*. SECOUSSE.

joueront se fera, soit devant nous ou ailleurs, tant en recors comme autrement, ainsi et par la manière que dit est, puissent aler, venir, passer et repasser paisiblement vestuz, abilliez et ordonnez un chascun d'eulx, en tel estat que le cas le désire et comme il appartendra selon l'ordenance dudit misterre, sans destourbier ou empeschement ;

« Et a gregneur confirmacion et seurté, nous iceulx confrères, gouverneurs et maistres, de nostre plus habundant grace, avons mis en nostre protection et sauvegarde durant le recours d'iceulx jeux, et tant comme ilz joueront seulement, sanz pour ce leur meffaire ne à aucun d'iceulz à ceste occasion ne autrement comment que ce soit au contraire.

« Si donnons en mandement au prévost de Paris et à tous noz autres justiciers et officiers, présens et avenir, ou à leurs lieuxtenans et à chascun d'eulx, si comme à lui appartendra, que lesdiz maistres, gouverneurs et confrères, et un chascun d'eulx, facent, seuffrent et laissent joïr et user plainement et paisiblement de nostre présente grace, congié, licence, dons et octroy dessusdiz, sans les molester, faire ne souffrir empeschier ores ne pour le temps avenir, comment que ce soit au contraire.

« Et pour ce que ce soit ferme chose et estable à toujours, etc., etc. »

Le second paragraphe et les derniers mots de ces lettres patentes indiquent que le roi voulait que cette confrérie fût honorée et respectée.

En outre, lorsque les frères commençaient leur spectacle, un acteur s'avançait sur la scène et disait : « *Au nom du Père, et du Fils, et du Saint-Esprit, nous « allons représenter devant vous le mystère de la Pas- « sion et de la Résurrection de Notre-Seigneur Jésus- « Christ.* »

Chaque mystère était terminé par le *Te Deum laudamus*.

Le théâtre, ainsi pratiqué, n'avait rien qui dût déplaire au clergé, bien au contraire; mais peu à peu le public se fatigua de ces spectacles liturgiques, et les clercs de la basoche, avec leurs *moralitez, farces* et *soties,* se donnèrent plus grande licence, si bien que, sous Charles VIII, leur théâtre fut fermé. Cet état dura jusqu'au règne de Louis XII, qui est non-seulement le seul monarque, mais le seul pouvoir qui ait proclamé la liberté politique du théâtre. Nous reproduisons sur ce sujet un assez curieux document :

« Les clercs de la basoche, condamnés sous Charles VIII, en 1488, pour avoir dans leurs spectacles dirigé plusieurs traits contre le gouvernement et le roi, en vertu d'un ordre du roi, du 8 mars 1496, reprirent leurs exercices librement sous Louis XII; on représenta à ce monarque que les clercs dans leurs pièces l'avaient joué sous la figure de l'Avarice.

« Je veux, répondit-il, qu'on joue en liberté, et que les jeunes
« gens déclarent les abus qu'on fait à ma cour, puisque les con-
« fesseurs et autres qui font les sages n'en veulent rien dire,
« pourvu qu'on ne parle pas de ma femme; car je veux que l'hon-
« neur des femmes soit sacré (1). »

Brantôme rapporte cette réponse en des termes différents :

« Lui étant rapporté un jour que les clercs de la basoche du palais, et les écoliers aussi, avaient joué des jeux où ils parlaient du roi et de sa cour et de tous les grands, il n'en fit autre semblant, sinon de dire qu'il fallait qu'ils passassent leur risée, et qu'il permettait qu'ils parlassent de lui et de sa cour, mais non pourtant du règlement et surtout qu'ils ne parlassent de la reine,

(1) *Bulletin des Lois,* t. II, p. 683.

sa femme, en faux quelconque; autrement qu'il les ferait tous pendre (1). »

Cette liberté accordée par Louis XII ne fut pas de longue durée :

« Aussitôt après sa mort, le 1er janvier 1515, le Parlement défendit les jeux préparés par les clercs de la basoche, pour la veille du roi, et les dédommagea. Le 2 janvier 1516, le Parlement leur fit défenses de jouer farces ou comédies dans lesquelles il serait fait mention des princes et princesses de la cour. Le 23 janvier 1538, la censure fut établie par la cour du Parlement. Idem 7 janvier et 15 octobre 1540.

Il est à remarquer que ces censures furent exercées sous le règne de François Ier, surnommé le Père des Lettres.

L'influence que peuvent avoir les jeux de la scène sur l'esprit des populations a toujours conseillé aux gouvernements de s'en réserver la direction. C'est ce qui a fait que, confondant la partie industrielle avec la partie intellectuelle, ils n'ont jamais permis que les théâtres fussent ouverts sans autorisation, sans privilége.

Les hardiesses des anciens comédiens mettaient d'ailleurs souvent l'autorité dans l'obligation de les réprimer.

En 1547, un arrêt du Parlement défendit de représenter des sujets sacrés sur le théâtre. Le procureur général au Parlement de Paris trouvait à ces représentations « *plusieurs choses qu'il n'était pas expédient*

(1) *Anne de Bretagne*, Brantôme, discours IV. (Registres manuscrits du Parlement.)

« *de déclarer au peuple comme gens ignorants et im-*
« *béciles, qui pourraient en prendre occasion de ju-*
« *daïsme à faute d'intelligence.* »

Les sujets licencieux, et par cela même assez en rapport avec les mœurs du temps, remplacèrent les pièces religieuses, et l'histoire du théâtre mentionne dans le genre libre tout ce qui se donnait sous le règne de Henri III. L'Estoile rapporte que les *farceurs, bouffons, p......, mignons, étaient tous en crédit auprès du roi.*

Henri IV entreprit de commencer une réforme en exigeant que les comédiens soumissent leurs pièces au procureur du roi avant de les présenter. Ce fut l'établissement régulier de la censure. Le document qui suit constate le fait, et il renferme en outre des détails curieux sur les heures des représentations, le prix des places et le service des salles de spectacle à cette époque :

« Au Châtelet de Paris, 12 novembre 1609.

« Sur la plainte faite par le procureur du roy, que les comédiens de l'hostel de Bourgogne et de l'hostel d'Argent finissent leur comédie à heures induës et incommodes pour la saison de l'hyver, et que sans permission ils exigent du peuple sommes excessives; estant nécessaire d'y pourvoir et leur faire taxe modérée, nous avons fait et faisons très expresses inhibitions et défenses ausdits comédiens, depuis le jour de Saint-Martin jusqu'au 15 février, de joüer passé quatre heures et demies au plus tard; ausquels pour cet effet enjoignons de commencer précisément avec telles personnes qu'il y aura à deux heures après midy et finir à ladite heure; que la porte soit ouverte à une heure précise, pour éviter la confusion qui se fait dedans ce temps, au dommage de tous les habitants voisins.

« Faisons défenses aux comédiens de prendre plus grande somme des habitants et autres personnes que de cinq sous au parterre, et dix sous aux loges et galleries ; et en cas qu'ils y ayent quelques actes à représenter où il conviendra plus de frais, il y sera par nous pourvû sur leur requeste préalablement communiquée au procureur du roy.

« Leur défendons de représenter aucunes comédies ou farces qu'ils ne les ayent communiquées au procureur du roy et que leur rôle au registre ne soit de nous signé.

« Seront tenus lesdits comédiens avoir de la lumière en lanterne ou autrement tant au parterre, montée et galleries, que dessous les portes à la sortie, le tout sous peine de 100 livres d'amende et de punition exemplaire.

« Mandons au commissaire du quartier d'y tenir la main, etc., etc. (1) »

Une trentaine d'années plus tard, Louis XIII continua de réglementer les coutumes du théâtre. Voici une de ses ordonnances sur la matière :

« Saint-Germain-en-Laye, 16 avril 1641.

« Louis, etc. Les continuelles bénédictions qu'il plaît à Dieu épandre sur notre règne, nous obligeant de plus en plus à faire tout ce qui dépend de nous pour retrancher tous les déréglemens par lesquels il peut être offensé, la crainte que nous avons que les comédies qui se représentent utilement pour le divertissement des peuples, soit qu'elles soient accompagnées de représentations peu honnêtes, qui laissent de mauvaises impressions dans les esprits, fait que nous sommes résolu de donner les ordres requis pour éviter tels inconvéniens,

« A ces causes, nous avons fait et faisons très expresses inhibitions et défenses, par ces présentes signées de notre main, à tous

(1) *Bulletin des Lois*. Règne de Henri IV, n° 210. Ordonnance de police sur la discipline des comédiens de l'hôtel de Bourgogne et sur la censure théâtrale. (Trait. de la police, t. 440.)

comédiens de représenter aucunes actions malhonnêtes, ni d'user d'aucunes paroles lascives ou à double entente qui puissent blesser l'honnêteté publique, et ce sur peine d'être déclarés infâmes et autres peines qu'il écherra.

« Enjoignons à nos juges, chacun en son détroit, de tenir la main à ce que notre volonté soit religieusement exécutée.

« Et en ce cas que lesdits comédiens contreviennent à notre présente ordonnance, nous voulons et entendons que nosdits juges leur interdissent le théâtre et procèdent contre eux, par telles voies qu'ils adviseront à propos selon la qualité de l'action, sans néantmoins qu'ils puissent ordonner plus grande peine que l'amende ou le bannissement.

« En cas que lesdits comédiens règlent tellement les actions du théâtre qu'elles soient du tout exemptes d'impuretés, nous voulons que leur exercice, qui peut innocemment divertir nos peuples de diverses occupations mauvaises, ne puisse leur être imputé à blâme ni préjudicier à leur réputation dans le commerce public : ce que nous faisons, afin que le désir qu'ils auront d'éviter le reproche que l'on leur a fait jusques ici leur donne autant de sujet de se contenir dans les termes de leur devoir et représentations publiques qu'ils feront, que la crainte des peines qui leur seroient inévitables, s'ils contrevenoient à la présente déclaration.

« Si donnons, etc., etc. »

Tout cela était bien, sauf la liberté industrielle qui n'était pas restituée ; elle devint même bientôt plus restreinte par les décrets de Louis XIV, qui consolida le système des priviléges en donnant, le 28 juin 1669, à l'abbé Perrin les lettres patentes qui lui permettaient
« d'établir à Paris et dans les autres villes du royaume
« des Académies de Musique pour chanter des pièces
« de théâtre.

.

« Et défenses à toutes personnes de faire chanter de pareils opéra, etc., etc., sans son consentement. »

En 1680, Louis XIV, par une lettre de cachet adressée au lieutenant-général de la police, anéantit la concurrence des deux théâtres établis à l'hôtel de Bourgogne et dans la rue Guénégaud, et réunit les deux troupes en une seule qui fonda la *Comédie-Française*. Cette ordonnance était ainsi motivée :

« Sa Majesté ayant estimé à propos de réunir les deux troupes de comédiens établis à l'hôtel de Bourgogne et dans la rue Guénégaud, à Paris, pour n'en faire à l'avenir qu'une seule afin de rendre les représentations des comédiens plus parfaites par le moyen des acteurs et actrices auxquels elle a donné place dans la dite troupe, Sa Majesté a ordonné et ordonne qu'à l'avenir les dites deux troupes de comédiens français seront réunies pour ne faire qu'une seule et même troupe, et sera composée des acteurs et actrices dont la liste sera arrêtée par Sa dite Majesté, et pour leur donner moyen de se perfectionner de plus en plus, Sa dite Majesté veut que la dite troupe puisse représenter les comédies dans Paris, faisant défense à tous autres comédiens français de s'établir dans la dite ville et faubourgs, sans ordre exprès de Sa Majesté. »

Plus tard, le 24 août 1682, Louis XIV leur accordait, en témoignage de sa protection, une pension de 12,000 livres par an.

Le roi croyait le monopole plus favorable aux progrès de l'opéra et de la comédie que ne l'eussent été la concurrence et l'émulation. Avait-il raison ? avait-il tort ? Nous n'avons pas besoin de dire que nous penchons pour cette dernière opinion.

Les priviléges subsistèrent jusqu'en 1791, et chaque

fois que d'autres entreprises voulurent s'établir, elles furent persécutées.

Le décret de 1791, qui donna la liberté d'ouvrir des théâtres, ne donna pas celle de tout dire; il obligea au contraire les acteurs à représenter des pièces de circonstance. Les artistes de l'Opéra devaient chanter chaque soir des airs patriotiques. Au Théâtre-Français, on fit plus encore. On en jugera par le texte d'un décret du 3 septembre 1793 :

« Le Comité de Salut Public, considérant que des troubles se sont élevés dans la dernière représentation au Théâtre-Français, où les patriotes ont été insultés ; que les acteurs et actrices de ce théâtre ont donné des preuves d'un incivisme caractérisé depuis la révolution et représenté des pièces antipatriotiques, arrête :

« 1° Que le Théâtre-Français sera fermé ;

« 2° Que les comédiens du Théâtre-Français et l'auteur de *Paméla*, François (de Neufchâteau), seront mis en état d'arrestation dans une maison de sûreté et les scellés apposés sur leurs papiers ;

« Ordonne à la police de Paris de tenir plus sévèrement la main à l'exécution de la loi du 2 août dernier relativement aux spectacles. »

La plupart des comédiens furent jetés en prison comme aristocrates ou suspects, et pendant plus d'un an privés de liberté. Si l'industrie était libre, ce n'était qu'à la condition de ne pas attaquer le gouvernement de la République. Tous les gouvernements, dans presque tous les temps, ont agi ainsi, et il faut bien reconnaître qu'ils ont sagement fait. Celui qui se laisserait attaquer par tout ce que pourrait engendrer la liberté absolue de la scène serait promptement insulté, méprisé

et détruit. Il faut des lois pour réprimer l'abus de la force intellectuelle comme pour empêcher l'abus de la force matérielle.

Mais en dehors de ces respectables raisons d'État, qu'est devenue la musique au théâtre toujours entravée par les priviléges? Nous la verrons arrêtée dans son essor en suivant l'histoire de l'Opéra et de l'Opéra-Comique.

Une mesure qui ne saurait être oubliée, c'est celle que Louis XVI avait prise, en rendant l'arrêté du 3 janvier 1784, dont voici le premier article :

« Art. 1er.—A compter du 1er août prochain, il sera pourvu à l'établissement d'une école tenue par d'habiles maîtres de musique, de clavecin, de déclamation, de langue française et autres, chargés d'y enseigner la musique, la composition et, en général, tout ce qui peut servir à perfectionner les différents talents propres à la musique du roi et de l'Opéra. »

Cet arrêté important, fait seulement en vue d'améliorer, de perfectionner la musique du roi et celle de l'Opéra, renfermait un germe fécond. On créait une école, on allait former des élèves, et il ne s'en trouva pas un trop grand nombre lorsque vint la liberté des théâtres.

Cette école devait faire plus tard de bons et utiles progrès. En effet, le 3 août 1795, une loi développa, agrandit le décret de 1784 en créant le Conservatoire, qui allait continuer l'œuvre première et former des musiciens qui, jouissant d'une liberté entière, voyaient s'ouvrir pour eux un avenir que rien ne devait entraver. Ces diverses lois constituaient un

ensemble de législation parfaitement logique. On formait des artistes, on les laissait libres de se produire. Agir différemment, c'est manquer aux notions du bon sens; créer des producteurs pour arrêter plus tard leurs productions, instruire à grands frais des compositeurs pour les emprisonner dans la loi du privilége, c'est commettre une faute qui blesse la raison la plus vulgaire, c'est se mettre en opposition directe avec l'esprit d'émancipation qui anime notre pays depuis 1789. Les idées que nous formulons ici n'excluent d'ailleurs en rien la protection que l'Etat accorde aux beaux-arts, qui, à l'exception de la musique au théâtre, sont tous libres, sans cesser d'être, pour cela, l'objet de la sollicitude constante de tous les gouvernements éclairés.

Examinons quelle fut cette époque de liberté théâtrale qui commença en 1791 et finit en 1807? A-t-elle été nuisible ou profitable à l'art et aux artistes? Si quelques entrepreneurs firent de mauvaises affaires, d'autres en firent de bonnes; c'est l'histoire de tous les temps et de toutes les entreprises. — De nos jours, avec le privilége, c'est encore le même résultat qu'on obtient; à ce point de vue donc, on ne peut dire que cette époque de liberté ait été nuisible à l'art musical, au théâtre et aux artistes.

Avant le décret de 1791, on avait l'Opéra, la Comédie-Française, l'Opéra-Comique, le Théâtre-de-Monsieur, puis quatre à cinq petites scènes de peu d'importance. Après le décret, de tous côtés s'élevèrent des théâtres.

M. Maurice de Bourges a publié un fort intéressant catalogue dans la *Gazette musicale* du 4 juin 1848. Il en désigne quarante, et parle, en outre, de cent cinquante petits théâtres bourgeois qui s'établirent de 1798 à 1806. « A cela il faudrait, dit-il, ajouter en-
« core une foule de scènes publiques d'un ordre subal-
« terne qui couvrirent la surface de Paris, telles que
« les théâtres du café Yon, du café Godet, du café-
« Guillaume, de l'hôtel des Fermes, de la Jeune
« Malaga, etc., etc. »

Castil-Blaze, après avoir désigné une vingtaine de ces thâtres comme spécialement exploités à l'aide de la musique, ajoute : « Des soixante-trois salles de
« spectacles ouvertes à Paris en 1791, sous le règne
« trop court de la liberté des théâtres, vingt-deux
« avaient été brûlées, démolies ou fermées ; d'autres
« furent construites. Trente-trois théâtres étaient en
« plein exercice, lorsque le décret du 29 juillet en
« supprima vingt-cinq d'un seul coup, sans indemniser
« en aucune manière les entrepreneurs qui les exploi-
« taient (1). Ces théâtres durent être fermés avant le
« 15 août suivant, jour de la fête de l'Empereur (2). »

Tous les auteurs sont d'accord pour proclamer l'activité des théâtres, ainsi que l'ardeur mise par le public à suivre les spectacles à cette époque. Les uns ont

(1) Décret du 29 juillet 1807 : Titre II. — Du nombre des Théâtres.....
(CLV.) 4. — Le maximum des théâtres de notre bonne ville de Paris est fixé à huit......
(CLVI.) 5. — Tous les théâtres non autorisés seront fermés avant le 15 août.

(2) *Académie impériale de Musique*, t. II, p. 5.

attribué l'assiduité des spectateurs à la nouveauté, d'autres à la politique. On ne saurait disconvenir que cette dernière cause ne jouât, en effet, un très-grand rôle dans les théâtres. La population s'y rendait souvent autant pour faire manifestation politique que pour assister au spectacle. Néanmoins, il serait injuste de contester l'influence que devait avoir la nouveauté des mesures dues au régime de la liberté.

Avant le décret de 1791, la tragédie, la comédie, le grand-opéra, l'opéra-comique avaient des formes pour ainsi dire consacrées, desquelles on ne s'écartait que rarement. Une fois qu'on fut libre de tout jouer, on vit paraître le drame bourgeois, le drame historique, le mélodrame, le vaudeville à spectacle. La musique au théâtre commença aussi à se transformer. Chérubini, Kreutzer, Mehul, Berton, Lesueur et d'autres apportèrent des richesses inconnues d'harmonie et d'instrumentation, qu'il leur était d'autant plus loisible d'essayer, d'employer, que la certitude de les produire les enhardissait, et qu'en outre la concurrence était là pour stimuler leur ambition artistique.

Que ce soit la politique ou l'art, ou plutôt ces deux causes réunies dont l'influence ait été dominante, il est certain que, pendant les quinze années de liberté, beaucoup de théâtres ont prospéré.

Des jurisconsultes, des penseurs, des critiques, se plaçant à des points de vue opposés, ont considéré ce premier et unique essai de la liberté comme concluant pour ou contre l'application du principe. Nous

croyons que l'on ne saurait tirer des conséquences aussi absolues d'une expérience faite dans un temps d'exception. La justice voudrait que l'on se prononçât pour le régime de la liberté industrielle des théâtres; mais la force de l'habitude, la crainte de l'on ne sait quel désastre commercial, peut-être imaginaire, nous rendent moins hostiles au régime contraire. Enfin, quelles que soient les restrictions que nous impose la prudence, on ne peut partager la pensée qui a fixé les limites restreintes imposées à la conception artistique par l'article 4 du décret du 29 juillet 1807.

Ces limites ont été depuis longtemps reculées, sinon pour l'opéra, du moins pour les autres genres. Il est impossible que la sagesse du législateur, agrandissant son œuvre, ne les recule pas encore jusqu'au jour où elles tomberont peut-être d'elles-mêmes devant le pouvoir de la raison publique.

En attendant, suivons les faits. Les priviléges nouveaux ne se bornèrent pas à limiter le nombre des théâtres et à classer les genres; celui de l'Académie impériale de Musique, notamment, avait encore des avantages particuliers. Le décret du 13 août 1811 renouvela les anciennes redevances sur les théâtres secondaires et autres spectacles, y compris les concerts. On y lisait :

« (CCV.) 3. — Cette redevance sera, pour les bals, concerts, fêtes champêtres de Tivoli et autres du même genre, du cinquième brut de la recette, déduction faite du droit des pauvres;

et, pour les théâtres et tous les autres spectacles ou établissements, du vingtième de la recette, sous la même déduction. »

Le musicien qui voulait donner concert devait donc abandonner : 1° le QUART BRUT de sa recette aux pauvres ; 2° sur ce qui restait, le CINQUIÈME BRUT à l'Académie impériale de Musique ; après quoi, il avait à payer ses frais et à chercher dans le reliquat un bénéfice pour la rémunération de son travail, de ses peines, de son talent, causes premières de cette recette.

On comprendra facilement qu'avec de pareilles lois, l'art musical devait peu prospérer et peu grandir.

On allait cependant se trouver en présence de nouvelles réclamations, qui chaque jour deviendraient plus vives et plus nombreuses. Le Conservatoire faisait des compositeurs. Depuis 1803, chaque année, il jetait dans la circulation un grand prix de Rome, sans compter les autres élèves qui, tout en n'ayant pas obtenu ce prix, étaient aptes à écrire de la musique au théâtre ou ailleurs.

Pour donner une sorte de satisfaction aux réclamations qui s'élevaient, nous verrons qu'on autorisa vers 1820 la musique au Gymnase, en 1824 à l'Odéon, en 1827 aux Nouveautés.

La révolution de 1830 survint ; elle se fit au nom de la liberté, dont le nom était alors dans toutes les bouches. L'abolition des priviléges fut réclamée. Des pétitions furent adressées aux ministres par les artistes.

Par son ordonnance du 24 août 1831, le roi Louis-Philippe supprima la redevance des théâtres secondaires envers l'Opéra.

De 1830 à 1847, le nombre des théâtres fut augmenté dans Paris, principalement au profit des ouvrages sans musique nouvelle, à l'exception toutefois du théâtre de la Renaissance, qui fut autorisé à jouer des pièces avec musique ; mais il fut persécuté et succomba. Ce ne fut que vers la fin de 1847 qu'un vrai théâtre d'opéra fut ouvert sous le nom de Théâtre-Lyrique. La révolution de 1848 le ruina. Tous les théâtres de Paris furent malheureux à cette époque et l'on n'eut pas la possibilité de dire, comme en 1791, que la politique les faisait vivre.

Aux premiers jours de 1848, on vit se réunir les diverses corporations dans les clubs, où l'on discutait les intérêts spéciaux à chaque profession, pour, ensuite, formuler les demandes que l'on devait présenter à l'Assemblée Nationale.

Le 12 avril 1848, les auteurs et compositeurs dramatiques, les gens de lettres, les artistes dramatiques, les artistes musiciens, les artistes peintres, architectes, sculpteurs, graveurs, formèrent une vaste association générale sous la dénomination de CLUB DES LETTRES ET DES ARTS.

Chacune des cinq sociétés avait à élire son candidat. Le samedi 15 avril, les musiciens choisirent Halévy. Le récit serait trop long s'il fallait reproduire ici tous les détails de ces séances originales et animées ; néanmoins il nous paraît bon de citer la profession de foi faite alors par Halévy en ce qui concerne les théâtres. L'opinion d'un homme, illustre à tant de titres, mérite d'être propagée et elle peut être d'un grand poids

dans la balance des améliorations et du progrès. Voici ce qu'il disait à une des assemblées des artistes :

« Les théâtres, ces grandes écoles ouvertes à la nation, les théâtres de Paris, comme ceux des départements, doivent faire l'objet d'une étude spéciale. Il me semble que les grands théâtres, ceux d'où, pour ainsi dire, rayonnent tous les autres, les théâtres *subventionnés*, doivent être entre les mains de la République. Ce sont des musées, il ne faut pas qu'ils soient l'objet d'une spéculation, honorable sans doute, mais dangereuse quelquefois pour le spéculateur, quelquefois aussi pour l'art et pour les artistes.

« Quant à moi, je voudrais qu'il fût proclamé que tout artiste, comme tout citoyen, a droit non-seulement au travail, mais aussi au repos quand vient l'âge où les facultés succombent, où l'ardeur s'éteint; mais ce droit au repos, on ne doit l'acquérir que par le travail, qui, s'il est un droit, est aussi un devoir.

« Pour les théâtres qu'on nomme secondaires, je voudrais la plus grande liberté. Que tout citoyen puisse ouvrir un théâtre, s'il fournit un cautionnement garant d'une éventualité de non succès. Il est bien entendu que des règlements fixeraient comment seraient garantis aussi les droits de la morale et ceux du respect public (1). »

D'autre part, une association d'instrumentistes se constitua sous le nom de *Club de l'Harmonie*. Nous reproduisons ici le récit de sa première manifestation.

(1) *Gazette musicale*, 23 avril 1848.

CLUB DE L'HARMONIE.

Les ouvriers de l'art aux ouvriers de la pensée.

« Une immense association de tous les artistes de Paris jouant les instruments de cuivre, vient de se former, afin de constituer un formidable corps de musique ayant pour devise : MUSIQUE POPULAIRE DE LA RÉPUBLIQUE ET DE LA VILLE DE PARIS, et pour but d'assister et de marcher en tête des grandes manifestations des corporations et de les instruire par des cours publics et mutuels de théorie pratique de chant et d'instrument, de se réunir aux sociétés chantantes, afin de ne former qu'une seule famille et de donner des concerts au peuple.

« Ce projet a été soumis à l'approbation du citoyen Marrast, maire de Paris, qui l'a parfaitement accueilli.

« Une manifestation pour le même objet a été faite ensuite auprès du citoyen Louis Blanc et appuyée par quatre cents instrumentistes, exécutant des airs patriotiques au milieu d'un concours immense de peuple et de corporations.

« Le citoyen Louis Blanc a voulu lui-même recevoir des mains des chefs et des délégués le projet d'association, et, dans une chaleureuse et poétique improvisation sur l'influence salutaire de la musique, sur l'essence éminemment généreuse et divine de l'âme et du cœur du peuple, a promis de le remettre lui-même aux corporations, d'user de son influence, de coopérer de toutes ses forces à la réalisation de cette grande pensée (1). »

Une commission nationale avait été instituée par le ministre de l'intérieur, M. Ledru-Rollin, pour s'occuper de diverses questions artistiques. Consultée par

(1) *Ménestrel*, 25 avril 1848.

M. Charles Blanc, directeur des beaux-arts, sur les questions relatives à un projet de loi sur l'organisation des théâtres, la commission désignée répondit à l'unanimité dans la séance du 27 septembre 1848 :

« 1° Qu'elle se prononçait pour la liberté des théâtres et l'abolition des priviléges ;

« 2° Qu'elle se prononçait pour la liberté des répertoires exploités par les scènes subventionnées ;

« 3° Qu'elle se prononçait en principe contre l'impôt des pauvres qui est prélevé sur la perte, tandis qu'il ne devrait se prélever que sur les bénéfices des entreprise dramatiques, et que, par transaction, elle demandait la réduction du droit du onzième à cinq pour cent ;

« 4° Qu'elle se prononçait contre la censure (1). »

Qu'est-il advenu de tout cela ? Rien.

L'Opéra, l'Opéra-Comique sont toujours les seuls théâtres lyriques subventionnés. Le Théâtre-Lyrique a rouvert ses portes en 1851. Voilà tout ce qui est sorti de toutes les espérances si pompeusement exprimées en 1848.

Soyons juste cependant. En l'an de grâce 1855, célèbre par l'exposition universelle, on a vu s'établir le théâtre des Bouffes-Parisiens, sous la direction de M. Jacques Offenbach.

En mai 1861, un autre petit théâtre à musique s'est

(1) Nous avons dit, page 13, que la censure au théâtre était indispensable, nous le disons encore ; par malheur, les employés qui, dans tous les temps, ont été chargés de l'appliquer, ont, par excès de zèle, dépassé trop souvent les sages intentions des gouvernements, dont la prudence n'a voulu que sauvegarder la tranquillité publique et non point étouffer le talent et dénaturer la pensée.

établi aux Champs-Elysées, dans la salle Lacaze ; il a ouvert par une opérette ayant pour titre *Un Eclat de Trompette*. Cet éclat est à peu près le seul qu'il ait jeté, puis il a fermé.

En juin 1862, les Délassements-Comiques se sont transformés également en petite boîte à musique et se sont installés rue de Provence, dans l'ancien hôtel de la célèbre danseuse Fanny Elssler. On y joue des opérettes et des vaudevilles avec airs nouveaux, ce qui est une subdivision de l'opérette. En arrière des stalles, il y a un vaste promenoir pour les dames, et non loin on a établi un fumoir !

Ajoutez à cela le Théâtre-Déjazet, et vous aurez le total des théâtres lyriques pour lesquels on a obtenu, depuis 1848, des autorisations d'exploitation, des priviléges.

On a vu se développer encore des cafés-concerts en assez grand nombre. Nous citerons :

Alcazar, — Aveugles, — Arts, — Ambassadeurs, — Brasserie Guillou, — Barthelemy, — Cadran, — Cheval Blanc, — Casino, — Eldorado, — France, — Folies, — Le Géant, — Moka, — Oblin, — Union.

Voilà les temples que la tolérance moderne autorise avec une certaine libéralité. Voilà les autels sur lesquels vont sacrifier les musiciens instruits par le Conservatoire, dont le but est de former des compositeurs de théâtre !

Devons-nous longtemps encore en rester là ? N'y a-t-il rien de mieux à espérer ? Est-ce enfin le dernier mot du progrès ?

II

L'ACADÉMIE IMPÉRIALE DE MUSIQUE

1re Période, de 1570 à 1791

SOMMAIRE.

Les origines de l'Opéra.— Premier privilége à l'abbé Perrin. — Lully évince les premiers fondateurs. — Direction de Lully. — Exclusion de tous les compositeurs. — Les directeurs successeurs de Lully sont incapables. — Faillite. — Haute régie des grands seigneurs. — Le régent. — L'Opéra est confié à la ville de Paris. — Rebel et Francœur, excellents directeurs, qui sont forcés de se retirer devant les cabales. — Berton et Trial leur succèdent. — En quinze années, la ville de Paris perd 500,000 livres. — Devisme, directeur de mérite. — Ses efforts ne peuvent déraciner les vices de l'établissement. — Le roi reprend l'Opéra — Création de l'école de chant.— Décret qui donne la liberté des théâtres.

La fondation de notre première scène musicale est, avec raison, attribuée à Louis XIV; mais le titre d'Académie qu'elle porte aujourd'hui lui vient de

Charles IX, qui, le premier, créa en France une Académie de Musique.

On retrouve à la Bibliothèque impériale la preuve de ce fait dans des lettres patentes en date du 15 novembre 1570. Nous en donnons ici une copie, que nous faisons suivre de quelques articles curieux, du règlement qui y fut joint :

« Charles, par la grâce de Dieu, roy de France, à tous présents et à venir, salut. Comme nous avons toujours eu en singulière recommandation, à l'exemple de très bonne et louable mémoire le roy Francois, notre ayeul, que Dieu absolve, de voir partout celuy notre royaume, les lettres et la science florir et mesmement en notre ville de Paris, où il y en a un grand nombre d'hommes qui y travaillent et s'y étudient chaque jour, et qu'il importe grandement pour les mœurs des citoyens d'une ville, que la musique courante et usitée au païs soit retenue sous certaines loix, d'autant que la plupart des esprits des hommes se conforment et se comportent selon qu'elle est ; de façon que, où la musique est désordonnée, là volontiers les mœurs sont dépravées, et où elle est bien ordonnée, là sont les hommes bien morigénés.

« A ces causes et ayant vu la requeste en notre privé Conseil, présentée par nos chers et bien amez Jean Antoine de Baïf et Joachim Thibaut de Courville, contenant que depuis trois ans en ça ils avoyent, avec grand étude et labeur assiduel, unanimement travaillé, pour l'avancement du langage françois, à remettre sus tant la façon de la poésie que la mesure et le règlement de la musique anciennement usitée par les Grecs et les Romains au temps que ces deux nations étaient plus florissantes.....

« Désirant non seulement retirer fruit de leurs labeurs, mais encore, suivant la pointe de leur première intention, multiplier la grâce que Dieu leur aurait élargie ; que dressant, à la manière des anciens, une académie ou compagnie, composée tout de compositeurs, de chantres et joueurs d'instruments de la musique, que d'honnêtes auditeurs d'icelle, qui non seulement serait une escole pour servir de pépinière d'où se tireroyent un jour poëtes et musiciens, par bon art instruits et dressés pour nous donner plaisir, mais en outre profiteroyent au public, chose qui ne se pourroit mettre en effet, sans qu'il leur fut par les auditeurs subvenu quelque honneste loyer, pour entretien d'eux et des compositeurs, chantres et joueurs d'instruments de leur musique, ni même entreprendre sans notre avis et permission.

« Savoir faisons, etc...., car tel est notre bon plaisir.

« Et en témoin de ce, nous avons signé ces présentes de notre main, et à icelles fait mettre et apposer notre scel. Donné au faubourg Saint-Germain, au mois de novembre 1570, et de notre règne le dixième.

« CHARLES.

« Par le roi :
« DE NEUFVILLE. »

Voici maintenant un paragraphe extrait du règlement :

« Les auditeurs, pendant que l'on chantera, ne parleront ni ne feront bruit, mais se tiendront le plus coy qu'il leur sera possible, jusqu'à ce que la chanson qui se prononcera soit finie ; et durant que se dira une chanson, ne frapperont à l'huis de la salle, qu'on ouvrira à la fin de chaque chanson pour admettre les auditeurs attendants.

« Nul auditeur ne touchera, ne passera la barrière de la niche, né autre que ceux de la musique, ni entrera, ne maniera aucun livre ou instrument ; mais se contenant au dehors de la niche, choyera tout ce qu'il verra estre pour le service ou honneur de l'Académie, tant au lieu qu'aux personnes d'icelle.

« S'il y avait querelle entre aucun de ceux de l'Académie, tant musiciens qu'auditeurs, ne s'entredemanderont rien, ne de parole, ne de fait, qu'à cent pas près de la maison où elle se tiendra. »

Charles IX, qui prenait tant de soin pour établir cette institution dans de bonnes conditions, était luimême musicien : il chantait, jouait du violon et aimait les artistes. Il reçut à sa cour Orland de Lassus, célèbre compositeur belge qu'il voulut s'attacher. La création de l'*Académie* dite de *poésie* et de *musique* appartient donc à Charles IX et au musicien Baïf. Quant à l'Opéra français proprement dit, il ne se montra que près d'un siècle plus tard, après avoir passé par diverses phases qui amenèrent enfin sa véritable forme.

En 1645, le cardinal Mazarin fit venir en France une troupe de chanteurs italiens, qui représenta pour la première fois une *pièce à machines* intitulée la *Finta Pazza* (la *Folle supposée*).

En 1646, un cardinal italien, Allessandro Bichi, siégeant à Carpentras, fit représenter dans son palais épiscopal *Akébar, roi du Mogol,* tragédie lyrique composée par son maître de chapelle, l'abbé Mailly.

En 1647, une pièce italienne, intitulée *Orphée et Euridice*, avec musique, décors et machines, fut re-

présentée au Palais-Royal, grâce à l'initiative du cardinal Mazarin.

En 1650, Corneille, le grand Corneille, donna *Andromède*, pièce en vers et *à machines*, qu'il qualifia de drame héroïque. Il y avait de la musique dans cet ouvrage, mais Corneille lui-même nous dit qu'il n'en a réclamé le concours que dans la partie de son œuvre qui se rattache aux machines. « Il n'a employé, dit-il,
« un concert de musique qu'à satisfaire les oreilles
« des spectateurs, tandis que leurs yeux sont arrêtés
« à voir descendre ou remonter une machine, ou s'at-
« tachent à quelque chose qui leur empêche de prêter
« attention à ce que pourraient dire les acteurs,
« comme fait le combat de Persée contre le monstre.
« Mais je me suis bien gardé de faire rien chanter qui
« fût nécessaire à l'intelligence de la pièce, parce
« que, communément, les paroles qui se chantent
« étant mal entendues des auditeurs pour la confusion
« qu'y apportent la diversité des voix qui les pro-
« noncent ensemble, elles auraient fait une grande
« obscurité dans le corps de l'ouvrage, si elles avaient
« eu à instruire l'auditeur de quelque chose de peu
« important. Il n'en est pas de même des machines
« qui ne sont pas, dans cette tragédie, comme des
« agréments détachés. Elles en font le nœud et le dé-
« noûment, et y sont si nécessaires, que vous n'en sau-
« riez retrancher aucune que vous ne fassiez tomber
« tout l'édifice. »

L'auteur de la musique était-il Jean-Baptiste Boësset, ainsi que Voltaire paraît le croire? On a pu le

supposer longtemps; mais dans une très-intéressante notice qui précède sa pièce intitulée : *Corneille à la butte Saint-Roch* (1), M. Edouard Fournier affirme et, d'après certains documents, nous semble prouver que la musique d'*Andromède* a été écrite par le poëte burlesque d'Assoucy.

Andromède fut représentée sur le Théâtre du Petit-Bourbon. Les comédiens du Marais la reprirent. « En « 1682, elle fut encore renouvelée par la troupe des « grands comédiens avec beaucoup de succès. Comme « on renchérit toujours sur ce qui a été fait, on a re- « présenté le cheval Pégase par un véritable cheval, « ce qui n'avait jamais été vu en France. Il joüait ad- « mirablement son rôle et faisait en l'air tous les « mouvements qu'il pouvait faire sur terre (2). »

En 1659, une pièce, ou plutôt une sorte d'églogue intitulée : *Première comédie française en musique représentée en France, pastorale,* mais plus communément désignée sous le titre de la *Pastorale en musique,* fut représentée au village d'Issy, près Paris, dans le château de M. Delahaye (3).

Les auteurs de cet ouvrage étaient l'abbé Perrin pour les paroles, et pour la musique Cambert, organiste d'une église de Paris.

La *Pastorale* fut jouée plusieurs fois de suite avec un succès si grand, que Louis XIV voulut l'entendre et la fit représenter à Vincennes.

(1) *Corneille à la butte Saint-Roch*, par Edouard Fournier. Chez Dentu.
(2) *Histoire du Théâtre de l'Opéra en France.* Paris, 1752.
(3) Voir *Souvenirs et Portraits.* F. Halévy, page 10. Michel Lévy, 1861.

En 1660, le cardinal Mazarin fit encore représenter une pièce italienne, à l'occasion du mariage du roi, sous le titre d'*Ercole amante*, mais elle n'obtint pas de succès. Le public avait pris goût aux pièces avec paroles françaises.

Dans la même année 1660, la *Toison d'Or*, tragédie en cinq actes, à grand spectacle et à machines, de Pierre Corneille, fut jouée pour la première fois au Neubourg (Eure), dans le château de Alexandre de Rieux, marquis de Sourdéac (1); elle avait été composée à l'occasion du mariage de Louis XIV.

Le marquis de Sourdéac, passionné pour les pièces de théâtre avec grandes décorations et jeu de machines, avait fait représenter, depuis quelque temps déjà, dans son hôtel de la rue Garancière, à Paris, diverses pièces. Actif, habile et industrieux, possesseur d'une grande fortune, il créait lui-même les décorations, les machines, les peintures, les charpentes, les ferrures de son théâtre, et il se servait de l'abbé Perrin pour écrire les paroles et de l'organiste Cambert pour composer la musique. Mais dans ce cas son poëte était Pierre Corneille. Pour la représentation au Neubourg, le marquis de Sourdéac avait fait venir à ses frais la troupe du Théâtre du Marais. Pendant deux mois cette troupe séjourna dans son château, et

(1) « Le marquis de Sourdéac, du nom de Rieux, à qui l'on doit
« depuis l'établissement de l'Opéra en France, fit exécuter dans ce
« temps-là même, à ses dépends, dans son château du Neubourg, la
« *Toison d'Or*, de Pierre Corneille, avec des machines. »
(*Anecdotes du règne de Louis XIV*. Voltaire.)

nous trouvons un récit détaillé des fêtes qui y furent données, dans une publication faite par M. le marquis de Chennevières (1), d'après un manuscrit trouvé par lui dans une bibliothèque. Ce manuscrit est attribué à un nommé *Barillon,* dit *Avaletripes,* comédien de la troupe du Théâtre du Marais, qui remplissait un rôle dans la pièce de la *Toison d'Or.* Nous en reproduisons quelques extraits qu'on peut considérer comme ce qui existe de plus intéressant sur ce sujet (2) :

« Ce riche et magnifique seigneur, dit Barillon, parlant du marquis de Sourdéac, s'était donné le temps de songer aux apprêts de sa sollennelle réception. Aussi ne trouvat-on qui y péchât, et tous ceux qui furent de cette fête en ont toujours tiré grand honneur, comme de la plus prodigieuse somptuosité dont on ait mémoire qu'un seigneur ait régalé sa province. Il y convia soixante des notables gentilshommes de Normandie, tant de ses voisins que des plus éloignés, dont pas un n'eut garde de manquer à jour dit, et l'entrée de soixante carrosses, précédés de leurs coureurs, dans la grande cour du château, ne parut pas une des moindres merveilles des premières journées.

« Cette habitation seigneuriale, qui n'était pas d'hier et qui n'avait point été bâtie assurément dans l'espérance de si nombreux hôtes, pouvait juste héberger deux familles. On

(1) *Historiettes baguenodières,* par le marquis de Chennevières.

(2) Castil-Blaze place au mois de juin cette représentation. Le récit qui suit, dit qu'elle eut lieu au mois de novembre, ce que nous croyons être une erreur, le mariage de Louis XIV ayant été célébré au mois de juin. Il est vrai que le *Mercure galant* du mois de mai 1795, dans un article nécrologique sur le marquis de Sourdéac, dit que cette représentation eut lieu vers le commencement de l'hiver.

remplit donc les querteries, les étables à bœufs, le restant fut logé dans les meilleures maisons de la grosse bourgade.

« Nous autres comédiens, que M. de Sourdéac choyait fort et qui étions d'un mois déjà ses plus anciens hôtes, n'eûmes point le plus mauvais partage, car autant peut-être pour n'offenser personne par notre voisinage que pour nous mettre à l'aise, il nous avait abandonné un libre pavillon où gîtait d'ordinaire un garde-chasse, lequel, ainsi que je l'ai su depuis, nous savait si bien réprouvés qu'il n'y voulut jamais rentrer avant que le chapelain du Neubourg l'eût purifié et bénit, à cette fin d'en balayer plus vitement le malin esprit que ces mécréants comédiens avaient sans doute laissé traîner en arrière d'eux.

« Il convient que je ne me taise point de la fête elle-même sans toutefois m'appesantir sur la tragédie de M. Corneille, dont tout Paris a jugé et témoigné son infatigable admiration pendant les deux années qui ont suivi.

« La furieuse passion de M. de Sourdéac pour la comédie l'avait poussé jusqu'à un horrible sacrilége, à ce point qu'il avait vidé carcasse à une grande chapelle abandonnée, bâtie en équerre avec le château et avait, à grand renfort de plâtre, dissimulé les trèfles et les ornements pieux des murailles, lesquelles il avait ensuite recouvertes de panneaux chargés de vives arabesques et de riantes peintures, et ainsi de la maison fermée à Dieu, avait fait une salle incomparable pour y établir et y faire jouer librement les mécaniques où son rare esprit excellait. Afin d'asseoir commodément ce concours éblouissant de spectateurs, il n'avait pas fallu moins de siéges qu'il n'en faut le dimanche pour asseoir les fidèles dans la paroisse Saint-Pierre et Saint-Paul. M. le curé de Neubourg ne refusa point ses bancs d'église à son seigneur et patron, mais cette complaisance pour la comédie lui valut la censure de M. d'Evreux.

« M. de Sourdéac n'en était pas, comme on pense, à l'essai de ses machines ; elles avaient tant et tant de fois déjà fait leur jeu, qu'elles n'éprouvèrent pas, durant tout le cours de cette première soirée, un seul mouvement malencontreux.

« Ces gentilshommes, qui, de Paris, n'avaient jamais vu que la route qui y menait, et dont le plus grand nombre avait seulement ouï parler des plaisirs de la comédie, étaient tombés dans un ébahissement risible.

« Cette pompe extraordinaire de spectacle, jointe à la magnificence des sentiments qui se trouvent exprimés dans la tragédie de M. Corneille, enivrèrent si bien ces généreux gentilshommes, que jamais on ne vit de tels transports éperdus. Quand ce vint à l'acte troisième, leur furie éclata à la vue du palais du roi Aœte et de sa double colonnade de jaspe torse environnée de pampre d'or à grand feuillage, à la vue de ces statues d'or à l'antique, de ces vases de porcelaine d'où sortaient de gros bouquets de fleurs au naturel, des peintures sur les basses tailles et du grand portique doré. Mais lorsqu'à la brillante perspective de ces galeries succédèrent les horreurs des enchantements de Médée, nous vîmes des dames si consternées, qu'elles se cachaient le théâtre avec leur éventail, et une dame de la Pommeraie, du pays de Domfront, eut à ce moment le cœur glacé d'une telle frayeur, que les sens lui en tournèrent et qu'on l'emporta toute pâmée hors de la salle.

« Mon rôle en entier se bornait à ce beau couplet dont le commencement est :

« Allez, Tritons ; allez, Syrènes,
« Allez, Vents, et rompez vos chaînes. »

et je m'appliquais à en rendre la forte et éclatante musique.

« Les journées qui suivirent furent aussi parfaitement

joyeuses que la première, et M. de Sourdéac varia en mille manières les plaisirs de ses hôtes.

« Il fit les préparatifs d'un ballet dont le sujet traité d'une manière nouvelle fut le triomphe de Bacchus et d'Arianne, et où les deux léopards de Normandie furent attachés au char du dieu. Ses quatre filles, grandes et petites, y dansèrent avec les plus gracieux enfants de la province. Le bon jeu des acteurs et l'enthousiasme qu'alluma cette *Toison*, revue sans lassitude pendant huit jours, satisfit pleinement l'orgueil du marquis de Sourdéac, car il put être assuré que pas une des splendides représentations qui se donnèrent dans Paris, à la cour et à la ville, pour célébrer les glorieuses noces du roi, n'égalerait la pompe et la faveur de celle de Neubourg, et le cardinal lui-même ne put faire que sa pièce italienne reçût des Parisiens l'accueil qu'il eût souhaité. Quel langage humain pouvait espérer en effet de captiver nos oreilles en se comparant aux divins couplets de Corneille, et Vigarani était-il d'âge à lutter contre M. de Sourdéac? »

Barillon, dit Avaletripes, raconte que les décorations, les costumes, les mécaniques furent transportés à Paris, au Théâtre du Marais, rue Vieille-du-Temple, et que la *Toison d'Or* y fut représentée avec très-grand succès pendant « une longue suite de mois et d'années... »

Puis il ajoute :

« Le château de Neubourg, si resplendissant la veille, se trouva ainsi cruellement balayé, et il ne resta plus, dans cette salle, magnifiquement parée pour le spectacle, que de rares lambris peints d'arabesques, et sur les murailles mises à nu, que quelques panneaux flétris où se voyaient, d'un enfoncement de rochers, sortir l'eau et des filaments de

verdure. M. de Sourdéac, pour consacrer la glorieuse fête dont le souvenir demeure fixé à cette nef dévastée, a établi que le jour de la fête du pays, qui est le jour de Saint-Paul, les jeunes garçons du pays y viendraient danser leurs branles, laquelle pratique, m'a-t-on redit, s'observe religieusement (1). »

Barillon, dit Avaletripes, termine son récit en racontant les succès de la *Toison d'Or* à Paris :

« Les enchantements réunis de ce spectacle firent récrier si haut la cour et la ville, que le bruit en vint aux oreilles du roi, lequel, voulant payer de quelque honneur les belles louanges que M. Corneille faisait en son prologue de

(1) Castil-Blaze parle également de cette fête commémorative. Mais nous devons dire ici que dans le pays il n'y en reste pas aujourd'hui le moindre souvenir, si ce n'est qu'elle n'a été établie qu'en 1823. Nous avons questionné sur ce point des vieillards qui se rappelaient encore les années qui ont précédé 1789, et ils n'ont jamais vu danser autrefois dans l'ancienne chapelle du marquis de Sourdéac, qu'on appelle dans le pays la *Comédie*. Les quatre murs de cet édifice existent. L'espace qu'ils renferment est divisé en deux parties, l'une est transformée en un logis qui contient de vastes appartements auxquels est attenant un petit bâtiment style Louis XIII, qui a dû être une poterne, et que les habitants du Neubourg prétendent avoir servi de foyer à l'ancienne *Comédie*. On y arrivait de la salle principale par un couloir pratiqué dans les murailles qui n'ont pas moins de deux mètres d'épaisseur. La seconde partie de la salle est demeurée libre du haut en bas et sert de grenier à fourrage. Nous avons visité ce logis, auquel se rattache le souvenir d'un fait qui doit tenir une grande place dans l'histoire de l'Opéra, et nous n'avons rien vu qui rappelât que là fût représenté, il y a deux cent trois ans, l'œuvre de P. Corneille. Pas un clou, pas une poulie, pas un vestige, pas une trace ne subsiste de toutes les machines qu'avait établies le marquis de Sourdéac, et pourtant elles devaient être nombreuses ; on peut s'en convaincre en lisant les indications de mise en scène écrites par Corneille, dans sa tragédie de la *Toison-d'Or*.

la gloire pacifique de Sa Majesté, vint avec les reines à notre théâtre le douzième de janvier 1662. »

La *Toison d'Or* fut représentée à Paris au mois de février 1661, puis en 1664 à l'hôtel de Bourgogne. En 1683, après la réunion des deux troupes opérée en 1680, la *Toison d'Or* fut reprise à la Comédie-Française avec un très-grand luxe ; c'est du moins ce qu'indiquent les archives de ce théâtre. Le prix des places fut doublé pour cette solennité, qui eut lieu le vendredi 9 juillet 1683. Le 30 juillet, la dixième représentation commencée fut brusquement interrompue par l'annonce du décès de la reine. On rendit l'argent au public.

La *Toison d'Or* reparut le 15 octobre et fut jouée vingt-une fois. Elle fut souvent reprise pendant le XVIIIe siècle, toutefois elle n'a jamais figuré au répertoire de l'Académie royale de Musique.

Voici bien des détails sur la *Toison d'Or* ; mais cet ouvrage, par son sujet sérieux, le luxe de sa mise en scène, la complication de ses machines, nous semble avoir droit à une large part dans l'histoire des origines de l'Opéra. Quant à la musique, elle devrait être importante, quoiqu'elle ne fût adaptée qu'aux scènes où paraissaient les personnages allégoriques, tels que la *France*, la *Victoire*, l'*Hyménée*, la *Discorde*, l'*Envie*, la *Paix*, *Jupiter*, *Junon*, *Pallas*, *Iris*, l'*Amour*, le *Dieu Glauche*, les *Tritons*, les *Sirènes* et les *Vents*. Il y avait des solos, des ensembles et des chœurs.

Qui composa cette musique? On l'ignore. On peut supposer que c'est Cambert, le musicien de Perrin, qui

plus tard fut son associé ainsi que celui du marquis de Sourdéac. Mais rien de positif n'a été indiqué, nulle chronique du temps ne parle du compositeur de la musique de la *Toison d'Or*. Il est regrettable que l'indifférence des contemporains ait laissé son nom dans l'oubli.

Les éléments d'une grande et belle institution venaient de surgir pendant les quinze années qui s'écoulèrent de 1645 à 1660, et ici se présente une remarque assez singulière :

La *Finta Pazza* est introduite en France par un cardinal;

Akebar, roi du Mogol, œuvre d'un abbé, est représenté dans un palais épiscopal;

La musique de la *Pastorale* est composée par un abbé et un organiste;

La *Toison d'Or* est représentée dans une ancienne chapelle.

Ainsi deux cardinaux, deux abbés, un organiste ont été les introducteurs de l'opéra en France. Un palais épiscopal et une chapelle lui ont servi de premiers théâtres.

Pierre Perrin, encouragé par le succès qu'avait obtenu sa *Pastorale*, reprit ses travaux tout en songeant à fonder l'Académie royale de Musique, et il y parvint à l'aide des lettres patentes qui lui furent octroyées par Louis XIV, en 1669, époque d'où date la naissance officielle de l'Opéra. C'est donc à lui qu'en revient principalement la gloire.

Des auteurs affirment que Pierre Perrin est né à

Lyon (1) ; d'autres élèvent quelques doutes à ce sujet. Il portait le costume et le titre d'abbé qui, à cette époque, donnait qualité pour se présenter dans les salons, mais il n'était pas ordonné prêtre.

Ses qualités sont du reste énumérées dans les lettres patentes que voici :

« Louis, par la grâce de Dieu, roy de France et de Navarre, à tous ceux qui ces présentes verront, salut.

« Notre bien aimé et féal Pierre Perrin, conseiller en notre Conseil et introducteur des ambassadeurs près la personne de feu notre très cher et bien aimé oncle le duc d'Orléans nous a très humblement fait remontrer que, depuis quelques années, les Italiens ont établi diverses académies, dans lesquelles il se fait des *représentations en musique* qu'on nomme OPÉRA ; que ces académies étant composées des plus excellents musiciens du pape et autres princes, même de personnes d'honnête famille, nobles et gentilshommes de naissance très savants et expérimentés en l'art de musique, qui y vont chanter, font à présent les plus beaux spectacles et les plus agréables divertissements, non seulement des villes de Rome, Venise et cours d'Allemagne et d'Angleterre, où lesdites académies ont été pareillement établies à l'imitation des Italiens ; que ceux qui font les frais nécessaires pour lesdites représentations se remboursent de leurs avances sur ce qui se reprend du public à la porte des lieux où elles se font ; et enfin que s'il nous plaisoit de lui accorder la permission d'établir dans notre royaume de pareilles *académies,* pour y faire chanter en public de pareils *opéra* ou *représentations en musique et en langue fran-*

(1) *Almanach des Théâtres*, de Leris. (*Histoire de l'Opéra*, 1752, citée plus haut.)

çoise, il espère que non seulement ces choses contribueroient à notre divertissement et à celui du public, mais encore que nos sujets, s'accoutumant au goût de la musique, se porteroient insensiblement à se perfectionner en cet art, l'un des plus nobles libéraux.

« *A ces causes*, désirant contribuer à l'avancement des arts dans notre royaume et traiter favorablement ledit exposant, tant en considération des services qu'il a rendus à notre très cher et bien aimé oncle le duc d'Orléans, que de ceux qu'il nous rend depuis plusieurs années en la composition des paroles de musique qui se chantent tant en notre chapelle qu'en notre chambre, nous avons audit Perrin accordé et octroyé, accordons et octroyons par ces présentes, signées de notre main, la permission d'établir en notre bonne ville de Paris et autres de notre royaume une Académie, composée de tel nombre et qualité de personnes qu'il avisera, pour y représenter et chanter en public des *opéra et représentations en musique et en vers françois*, pareilles et semblables à celles d'Italie.

« Et pour dédommager l'exposant des grands frais qu'il conviendra faire pour lesdites représentations, tant pour les théâtres, machines, décorations, habits, qu'autres choses nécessaires, nous lui permettons de prendre du public telles sommes qu'il avisera, et, à cette fin, d'établir des gardes et autres gens nécessaires à la porte des lieux où se feront lesdites représentations.

« Faisant très expresses inhibitions et défenses à toutes personnes de quelque qualité et condition qu'elles soient, même aux officiers de notre *maison*, d'y entrer sans payer, et de faire chanter de pareils *opéra ou représentations en musique et en vers françois* dans toute l'étendue de notre royaume, pendant douze années, sans les consentement et permission dudit exposant, à peine de 10,000 livres d'a-

mende, confiscation de théâtre, machines et habits, applicables un tiers à nous, un tiers à l'Hôpital Général et l'autre tiers audit exposant.

« Et attendu lesdits *opéra* et *représentations* sont des ouvrages de musique tout différents des *comédies récitées*, et que nous les érigeons par cesdites présentes sur le pied de celles des Académies d'Italie, où les gentilshommes chantent sans déroger, voulons et nous plaît que tous gentilshommes, damoiselles et autres personnes puissent chanter audit Opéra, sans que pour ce ils dérogent aux titres de noblesse ni à leurs priviléges, charges, droits et immunités.

« Révoquant par ces présentes toutes *permissions* et *priviléges* que nous pourrions avoir cy devant donnés et accordés, tant pour raisons dudit Opéra que pour réciter des *comédies en musique*, sous quelque nom, qualité, condition et prétexte que ce puisse être.

« Si donnons en mandement à nos amés et féaux conseillers, les gens tenant notre cour de Parlement à Paris et autres, nos justiciers et officiers, qu'il appartiendra, que ces présentes ils oyent à faire lire, publier et enregistrer : et du contenu en icelles faire jouir et user ledit exposant pleinement et paisiblement, cessant et faisant cesser tous troubles et empêchements au contraire ; *car tel est notre bon plaisir.*

« Donné à Saint-Germain-en-Laye, le vingt-huitième jour de juin l'an de grâce mil six cent soixante-neuf et de notre règne le vingt-septième.

« *Signé* Louis. »

Et sur le repli :

« Par le roi :

« Colbert. »

Une association fut formée entre Perrin, Cambert,

le marquis de Sourdéac et le financier Champeron. Ils firent venir du Languedoc de belles voix, d'habiles musiciens qu'ils tirèrent des maîtrises. On fit de laborieuses répétitions dans la grande salle de Nevers, située alors sur l'emplacement occupé aujourd'hui par l'hôtel des Monnaies. On fit dresser un théâtre dans le jeu de paume de la Bouteille, rue Mazarine, vis-à-vis la rue Guénégaud, où se trouve aujourd'hui le passage du Pont-Neuf, et, le 19 mars 1671, l'Académie royale de Musique inaugurait solennellement son ouverture par la première représentation de *Pomone*, opéra en cinq actes. Le succès fut très-grand et pendant huit mois on vint écouter la musique de Cambert et rire aux lazzis et joyeusetés que se permettait *Priape, amoureux de Pomone*. Les associés firent encore représenter les *Amours de Diane et d'Endymion* et les *Peines et les Plaisirs de l'Amour*.

Ils n'eurent pas le bonheur de jouir longtemps de leur entreprise. Les 120,000 livres de bénéfice qu'ils avaient récoltés comme fruit de leurs travaux excitèrent l'envie de Lully, qui, doué d'une très-grande aptitude à l'intrigue, suscita la discorde parmi les sociétaires, et fit si bien, qu'il supplanta Cambert, puis Perrin et le marquis de Sourdéac. Alliant au talent la ruse et l'habileté, jouissant de toute la faveur du roi et de celle de Mme de Montespan, Lully sollicita et obtint, au mois de mars 1672, de nouvelles lettres patentes qui révoquaient celles de 1669. Devenu maître absolu de l'Académie royale de Musique, il commença par empêcher l'exécution d'un opéra intitulé *Ariane* qui

était en répétition et il accapara l'Académie royale de Musique à son profit exclusif (1).

Perrin, premier fondateur de l'Opéra, mourut huit ans après, en 1680. Son nom serait peut-être oublié sans les satires de Boileau. Cambert partit pour l'Angleterre, fut accueilli à la cour du roi Charles II, qui le fit surintendant de sa musique. Mais bientôt le chagrin s'empara de lui et il mourut en 1677. Le marquis de Sourdéac continua de se ruiner à son théâtre de la rue Guénégaud et mourut le 7 mai 1695.

Ses biens du Neubourg furent vendus avec les priviléges qui y étaient attachés, tels que son tiers dans la propriété du marché de ce pays. L'on trouve, enregistrées au Parlement de Rouen, février 1704, des lettres patentes du 9 mai 1703, accordées dans ce but aux *directeurs des créanciers d'Alexandre de Rieux*, marquis de Sourdéac, aux marquis de Mailloc et de Vieux-Pont, devenus alors seigneurs du Neubourg.

Voilà ce que devinrent les vrais fondateurs de l'Opéra français pendant que l'Italien Lully exploitait le privilége que lui avaient données les lettres patentes dont voici le texte :

« Louis, etc. Les sciences et les arts étant les ornements les plus considérables des Etats, nous n'avons point eu de plus agréables divertissements, depuis que nous avons donné la paix à nos peuples, que de les faire revivre, en appelant auprès de nous tous ceux qui se sont acquis la ré-

(1) L'opéra *Ariane* fut représenté à Nantes seulement en 1687, alors que ses auteurs Perrin et Cambert n'existaient plus. Il est à remarquer que cette année de 1687 est précisément celle de la mort de Lully.

putation d'y exceller, non seulement dans l'étendue de notre royaume, mais aussi dans les pays étrangers, et pour les obliger davantage à s'y perfectionner, nous les avons honoré des marques de notre estime et de notre bienveillance; et comme entre les arts libéraux la musique y tient l'un des premiers rangs, nous aurions dans le dessein de la faire réussir avec tous ses avantages par nos lettres patentes du 28 juin 1669, accordées au sieur Perrin, une permission d'établir en notre bonne ville de Paris et autres de notre royaume des académies de musique, pour chanter en public des pièces de théâtre comme il se pratique en Italie, en Allemagne et en Angleterre, pendant l'espace de douze années; mais ayant été informé que les peines et les soins que ledit sieur Perrin a pris pour cet établissement n'ont pu seconder pleinement notre intention, et élever la musique au point que nous nous l'étions promis, nous avons cru, pour y mieux réussir, qu'il était à propos d'en donner la conduite à une personne dont l'expérience et la capacité nous fussent connues et qui eût assez de suffisance pour former des élèves, tant pour bien chanter et actionner sur le théâtre, qu'à dresser des bandes de violons, flûtes et autres instruments. A ces causes, bien informé de l'intelligence et grande connaissance que s'est acquis notre cher et bien amé Jean-Baptiste Lully, au fait de la musique, dont il nous a donné et donne journellement de très agréables preuves depuis plusieurs années qu'il s'est attaché à notre service, qui nous ont conviés de l'honorer de la charge de surintendant et compositeur de la musique de notre chambre, nous avons, audit sieur Lully, permis et accordé, permettons et accordons par ces présentes signées de notre main, d'établir une Académie royale de Musique dans notre bonne ville de Paris, qui sera composée de tel nombre et qualité de personnes qu'il avisera bon être que nous choisirons et arrêterons sur le

rapport qu'il nous en fera, pour faire des représentations devant nous, quand il nous plaira, des pièces de musique qui seront composées tans en vers français qu'autres langues étrangères, pareilles et semblables aux académies d'Italie, pour en jouir sa vie durant et après lui celui de ses enfants qui sera pourvu et reçu en survivance de ladite charge de surintendant de la musique de notre chambre, avec pouvoir d'associer avec lui qui bon lui semblera pour l'établissement de ladite Académie, et pour le dédommagement des grands frais qu'il conviendra faire pour lesdites représentations, tant à cause des théâtres, machines, décorations, habits, qu'autres choses nécessaires, nous lui permettons de donner au public toutes les pièces qu'il aura composées, même celles qui auront été représentées devant nous, sans néanmoins qu'il puisse se servir, pour l'exécution desdites pièces, des musiciens qui sont à nos gages ; comme aussi de prendre telles sommes qu'il jugera à propos, et d'établir des gardes et autres gens nécessaires aux portes des lieux où se feront lesdites représentations ; faisant très expresses inhibition et défense à toutes personnes de quelque qualité et condition qu'elles soient, même aux officiers de notre maison, d'y entrer sans payer, comme aussi d'y faire chanter aucune pièce entière en musique, soit en vers françois ou autres langues, sans la permission par écrit dudit sieur Lully, à peine de 10,000 livres d'amende et de confiscation de théâtre, machines, décorations, habits et autres choses, applicables un tiers à nous, un tiers à l'Hôpital Général et l'autre tiers audit sieur Lully, lequel pourra aussi établir des écoles particulières de musique en notre bonne ville de Paris et partout où il jugera nécessaire pour le bien et l'avantage de ladite Académie et d'autant que nous l'exigeons sur le pied de celles des académies d'Italie, où les gentilshommes chantent publiquement en musique sans dé-

roger. « Nous voulons et nous plaît que tous gentilshommes
« et damoiselles puissent chanter auxdites pièces et repré-
« sentations, de notredite Académie royale, sans que pour
« ce ils soient sensés déroger audit titre de noblesse, ni à
« leur privilége, charges, droits et immunités. » Révo-
quons, cassons et annulons par ces présentes toutes provi-
sions et priviléges que nous pourrions avoir cy devant donné
et accordé, même celui dudit sieur Perrin, pour raison des-
dites pièces de théâtre en musique, sous quelque nom,
qualité, condition et prétexte que ce puisse être. Si donnons
en mandement à nos amés et féaux conseillers, les gens te-
nant notre cour de Parlement à Paris, et autres nos justi-
ciers et officiers qu'il appartiendra que ces présentes ils oyent
à faire lire, publier et régistrer, et du contenu en icelles faire
jouir et user ledit exposant pleinement, paisiblement, ces-
sant et faisant cesser tous troubles et empêchements au con-
traire. Car, tel est notre plaisir, et afin que se soit chose ferme
et stable à toujours, nous y avons fait mettre notre scel.

« Donné à Versailles, au mois de mars, l'an de grâce
1672 et de notre règne le vingt-neuvième.

« *Signé* Louis. »

Et plus bas :

« Colbert. »

Ces lettres furent immédiatement suivies d'une
lettre du roi.

LETTRE DU ROY

A M. de la Reynie, lieutenant de police, pour faire cesser les représentations de l'Opéra à cause du privilége accordé au sieur Lully :

« A Versailles, le 30 mars 1672.

« Monsieur de la Reynie,

« Ayant révoqué le privilége des opéra que j'avais cy

devant accordé au sieur Perrin, *je vous écrits cette lettre* pour vous dire que mon intention est qu'à commencer du premier jour du mois d'avril prochain vous donniez les ordres nécessaires pour faire cesser les représentations que l'on a continuées de faire desdits opéra, en vertu de ce privilége. A quoi me promettant que vous satisferez bien ponctuellement, *je prie Dieu qu'il vous ait,* monsieur de la Reynie, en sa sainte garde.

« Ecrit à Versailles, le 30 mars 1672.

« *Signé* Louis. »

Et plus bas :

« Colbert. »

Enfin, pour mettre Lully tout à fait à l'aise, un arrêt du Conseil du roi (1673) le déchargea des dommages et intérêts que le sieur marquis de Sourdéac pourrait prétendre contre lui, en vertu d'un arrêt du Parlement au sujet du privilége de l'Opéra.

Une ordonnance du 30 avril 1673 avait déjà fait défense aux comédiens français d'avoir plus de deux voix de chant et six violons. Une autre ordonnance, rendue en 1684, fit défense d'établir des opéras dans le royaume sans la permission de Lully.

En un mot, toute émulation, toute concurrence furent anéanties pour protéger l'établissement dirigé par Lully.

Ce régime de la protection, se formulant par l'exclusion de tous au seul profit d'un privilégié, a-t-il été réellement aussi utile au progrès de la musique au théâtre que l'eût été la liberté et la protection réunies?

Il est permis d'en douter.

Il faut reconnaître que Lully se montra digne de régner sur le domaine dont il s'était rendu maître. Il organisa tout, depuis l'administration jusqu'aux moindres détails de son théâtre. Ayant été acteur, musicien, danseur, il forma des acteurs, des musiciens, des danseurs ; il réglait la mise en scène des opéras qu'il composait ; il s'occupait de tout, présidait à tout, dirigeait tout. Quinault le secondait merveilleusement par ses poëmes ; aussi de cette association, existant seulement au point de vue de l'art, car Lully payait le travail de Quinault par des sommes déterminées ; de cette association, disons-nous, sortit le premier répertoire important de notre Grand-Opéra.

Par malheur, l'Opéra ainsi administré était un monopole aux mains de Lully, qui écartait toute rivalité. Il avait ouvert son théâtre le 15 novembre, au jeu de paume de la rue de Vaugirard, près le Luxembourg. Après la mort de Molière, il l'avait transféré au Palais-Royal. Eh bien ! jusqu'à sa mort, survenue le samedi 22 mars 1687, toutes les pièces nouvelles, au nombre de vingt, représentées sur la scène de l'Opéra, furent écrites par Lully. On peut s'en convaincre en lisant le répertoire de l'Opéra, publié par Castil-Blaze au tome II de son *Académie impériale de Musique.*

Si l'on prétendait établir qu'à cette époque aucun musicien ne pouvait être opposé à Lully, on répondrait victorieusement que pas un seul compositeur n'eût pu parvenir à se faire représenter sur le théâtre que le *rusé Italien* avait confisqué à son profit person-

nel, quoique ce théâtre portât le titre général d'Académie royale de Musique.

Pendant ses quinze années de gestion, Lully réalisa pour lui seul, et la gloire, et 800,000 livres de bénéfices, somme énorme pour l'époque.

Après la mort de Lully, le privilége fut confié, le 27 juin de la même année, à son gendre, Francine; les bénéfices s'élevaient alors à 60,000 livres par an. Néanmoins Francine conduisit si mal son entreprise, qu'il s'endetta et fut obligé de s'adjoindre des capitalistes; mais ces derniers n'eurent pas plutôt versé leurs fonds que Francine les évinça et leur donna pour indemnité une obligation à terme.

Le 30 décembre 1698, de nouvelles lettres patentes du roi accordèrent le privilége à Francine et à un sieur Hyacinthe Goureauld-Dumont, commandant de l'écurie du dauphin :

« Pour, par lesdits sieurs Francine et Dumont, régir
« et faire valoir conjointement ledit privilége et en
« partager les droits et profits, savoir : trois quarts du
« total audit sieur Francine, et un quart audit sieur
« Dumont, sur le tout préalablement prises et levées
« les pensions ci-après exprimées, que Sa Majesté a
« accordées pour le temps de dix années :

« A la veuve de Lully. 10,000 livres.
« A Pascal Colasse, maître de chapelle du roi. 3,000
« A Marthe Le Rochois. 1,000

A reporter. . . . 14,000 livres.

	Report. . . .	14,000 livres.
« A Marie Aubry.		800
« A Marie Verdier.		500
« A Geneviève Lestang.		500
« A Claude Coultat.		400
	Total. . .	16,200 livres.

Ces charges absurdes imposées à l'Opéra vinrent se joindre à l'incapacité des deux associés, qui augmentèrent si bien les dettes de l'entreprise, qu'ils jugèrent nécessaire d'en faire cession, moyennant finances, à Pécourt et à Belleville, deux autres incapacités que Francine et Dumont dépossédèrent à leur tour en *les forçant d'accepter une obligation à terme fort incertain*. C'était le trafic des priviléges qui commencait. Cette industrie est encore exploitée avec succès au XIXe siècle.

Francine et Dumont, le commandant des écuries du dauphin, reprirent les rênes de l'Académie royale de Musique et ne dirigèrent pas mieux qu'ils ne l'avaient fait auparavant, si bien que vers la fin de 1703 les dettes de l'Opéra s'élevaient à 380,780 livres. C'était une décadence complète.

Pendant ces quinze premières années qui suivirent la mort de Lully, une trentaine d'ouvrages nouveaux, opéras ou ballets, furent représentés. Les succès n'étaient pas nombreux et le public préférait toujours les compositions de Lully à celles de ses successeurs. Néanmoins il venait encore à l'Opéra, mais il y avait

des désordres administratifs qui entravaient la fortune de cet établissement.

Malgré cet état de choses, malgré les dettes qui grevaient l'Opéra, ce fut ce moment que Louis XIV choisit pour rendre son ordonnance du 25 février 1699 qui commandait de prélever un sixième sur la recette brute des théâtres pour la verser dans la caisse des hospices.

Francine et Dumont firent une nouvelle cession de leurs droits à un nommé Guyenet, payeur de rentes et riche propriétaire, lequel s'obligeait à payer les dettes de l'Académie royale de Musique, et en outre à faire une rente de 15,000 livres à Francine et une de 6,000 livres à Dumont, l'ex-commandant des écuries. Cette cession fut approuvée par le roi, et Guyenet obtint, à la date du 7 octobre 1704, des lettres patentes qui lui attribuaient le privilége de l'Opéra à partir du 1er mars 1709. — Il dirigea l'Opéra jusqu'en 1712 et y engloutit toute sa fortune; puis il mourut de chagrin le 20 août 1712. Mais aussi qu'allait faire ce payeur de rentes dans une entreprise qui demandait tant de connaissances spéciales? Il ne pouvait pas espérer d'être plus heureux que ne l'avait été Dumont, le commandant des écuries du dauphin.

Guyenet laissait à payer 130,000 livres d'anciennes dettes et 111,577 livres de dettes privilégiées dues aux acteurs, aux marchands, etc., etc.

Francine et Dumont sollicitèrent de nouveau le privilége qu'ils savaient si bien exploiter en le revendant, et, le 12 décembre 1712, un arrêt du Conseil

annulait le traité qu'ils avaient passé avec Guyenet et leur rendait le privilége dont ils traitèrent avec les syndics de la faillite Guyenet. Il y avait alors une dette de 400,000 livres.

Voilà donc une faillite à l'Opéra !

Les lettres patentes données à Versailles le 8 janvier 1713 à Francine et Dumont furent rétrocédées par eux aux syndics de la faillite Guyenet, qui faisaient valoir l'entreprise depuis le 24 décembre 1712.

Le 11 janvier 1713 parut une ordonnance du roi réglant les dépenses de l'Opéra. On ne s'explique pas le but de cette ordonnance, quand on y lit que les syndics devront payer 25,000 livres de pension à la famille de Lully, puis d'autres pensions à Lalande, compositeur; à Berrain, dessinateur; à la sœur de Guyenet, à Bontemps, valet de chambre du roi. Le tout, sans compter le paiement d'anciennes dettes.

Dans le même ordre de faits, on raconte qu'un prince de Carignan, ayant obtenu de Louis XV, en 1731, la haute régie de l'Opéra, exigea que l'entrepreneur accordât à sa maîtresse une pension de 1,000 écus. Ce fait est rapporté dans la *Gazette musicale* de l'année 1833, page 235, et dans l'*Académie de Musique* de Castil-Blaze, qui l'a emprunté aux chroniques du temps.

Revenons aux syndics de la faillite Guyenet. Ils ne purent pas supporter les charges réunies qui grevaient l'établissement. Ils résilièrent leur marché, ayant ajouté en moins de deux ans 73,114 livres aux anciennes dettes. Francine et Dumont reparurent; puis,

après diverses contestations, les syndics reprirent encore la direction.

C'est à cette époque déjà désastreuse, que Louis XIV rendit l'ordonnance du 5 février 1716, qui ordonnait d'ajouter un neuvième au sixième déjà prélevé sur la recette brute des théâtres; le tout au profit de l'Hôtel-Dieu. Le grand roi subissait alors l'influence de Mme de Maintenon.

La haute régie de l'Opéra avait été confiée, par lettres patentes du 2 décembre 1715, au duc d'Antin, qui donna promptement sa démission ; d'autres hauts personnages lui succédèrent. Tout allait de mal en pis à l'Opéra, où les grands seigneurs et les jeunes abbés ne venaient le plus souvent que pris de vin.

Il y aurait des volumes à écrire s'il fallait raconter toutes les folies, tous les désordres de ces fils de famille à propos de l'Opéra. Ce fut bien mieux encore à la mort de Louis XIV, sous le régent, alors on ne connut plus de bornes. L'Académie royale de Musique à cette époque était le centre où aboutissaient les plus grands scandales et les plus grandes licences. L'art musical, but naturel de cette institution, n'en était plus que le prétexte.

On était loin de l'Académie royale de Musique créée par Charles IX en l'honneur de la musique sacrée.

Le 31 décembre 1715, une ordonnance du régent établit les bals masqués à l'Opéra. Castil-Blaze dit à ce sujet : « La proximité de l'appartement du régent « fit qu'il se montra souvent aux bals masqués, en « sortant de souper, dans un état peu convenable à

« l'administrateur du royaume. Dès le premier bal, le
« conseiller d'Etat Rouillé y vint ivre et le duc de
« Noailles dans le même état pour faire sa cour. »

Pendant ce temps Francine était toujours le directeur en titre, l'homme au privilége. Il ne quitta ses fonctions qu'en 1728. Il va sans dire qu'il ne se retira qu'avec une pension ; elle fut fixée à 18,000 livres. Francine fut remplacé par Destouches, qui, à son tour, céda ses droits à un sieur Gruer en faveur duquel intervint le 1er juin 1730 un arrêt du Conseil qui, révoquant tous les priviléges antérieurs de l'Opéra, en accorda un nouveau pour trente-deux ans de durée, et ce à partir du 1er avril 1730. Gruer prit plusieurs associés, entre autres le comte de Saint-Gilles et le président Lebœuf, avec lesquels il se brouilla au bout d'une année. On ne lui laissa pas le temps de se ruiner, il fut révoqué. Il avait acheté la direction 300,000 livres destinées à payer les dettes de l'Opéra, qui cependant ne furent point payées. Castil-Blaze laisse entrevoir que le *Carignan* cité plus haut aurait bien pu garder l'argent pour son compte. La révocation de Gruer était due à la dénonciation faite au roi par le comte de Saint-Gilles, un de ses associés avec lesquels il était en fort mauvaise intelligence. En quoi consistait cette dénonciation? C'est ce que Castil-Blaze raconte d'après des documents qu'il a trouvés dans les archives du Châtelet et du Conseil d'Etat.

Ce Gruer donnait des dîners somptueux qui dégénéraient en orgie. Un jour, à la suite d'un festin de ce genre, il détermina deux ou trois de ses *académiciennes*

à danser une ronde échevelée. Ceux qui l'exécutaient avaient d'autant plus de liberté, qu'ils ne craignaient en rien de chiffonner leurs costumes. Et c'est à l'hôtel de l'Académie, le 15 juin 1731, à deux heures après midi, que cette scène bizarre eut lieu. Comme les fenêtres étaient ouvertes à cause de la chaleur, elle eut pour témoin le peuple des ouvriers occupés à leurs travaux ordinaires (1).

Le même auteur raconte encore d'autres anecdotes qu'il est inutile de répéter ici. Toujours est-il que l'autorité fut avertie et que le privilége fut retiré à Gruer et donné à Claude Lacombe par un arrêt du Conseil, en date du 18 août 1731.

Outre ces désordres et ces immoralités, il y avait le chapitre des entrées gratuites; les gens de la cour ne s'en privaient pas, si bien que le 10 avril 1732 le roi rendit une ordonnance qui défendit *à toutes personnes, même aux officiers de la maison du roi, d'entrer sans payer.*

Le 30 mai 1733, un arrêt du Conseil révoqua le privilége de Claude Lacombe et le donna à Thuret, ancien capitaine du régiment de Picardie, qui administra pendant quatorze ans pour perdre sa santé et sa fortune. Il est vrai que l'Académie lui paya une pension de 10,000 livres lorsqu'il se retira. C'est à lui qu'est attribuée l'innovation d'exiger une redevance des demoiselles qui voulaient se faire connaître en se montrant sur la scène de l'Opéra.

(1) *Académie royale de Musique*, tome 1er, p. 91. Castil-Blaze.

Enfin le compositeur Rameau parut. Théoricien déjà illustre, il rêvait les succès du théâtre ; il voulait obtenir un poëme de quelque faiseur en renom. Dans ce temps-là, c'était déjà comme aujourd'hui, il fallait être connu, très-connu, avoir fait ses preuves dans le genre avant d'être représenté au théâtre de l'Opéra, et notez qu'il n'y avait pas d'autres théâtres.

Rameau n'était cependant pas un commençant, ses ouvrages théoriques prouvaient surabondamment qu'il était grand musicien ; mais c'était pour lui plutôt un obstacle qu'une recommandation : un théoricien déjà célèbre devait s'en tenir à cette célébrité. En France, on n'aime pas que le même homme cumule plusieurs gloires. Rameau sollicita et obtint *à prix d'argent* un poëme de l'abbé Pellegrin, alors fort à la mode. Cet usage de faire payer les *libretti* aux musiciens est encore pratiqué de nos jours. Un libretto d'opéra, privé de musique, est chose généralement injouable, c'est reconnu. N'importe, pour avoir le droit de donner une valeur à un libretto, le musicien doit parfois s'attendre à payer une somme quelconque à l'auteur ou au directeur qui le lui livre.

Rameau versa donc à l'abbé Pellegrin 500 livres pour être mis en possession d'*Hippolyte et Aricie*. Il est juste d'ajouter que l'abbé Pellegrin renonça à cette somme aussitôt que Rameau lui eut fait entendre la musique de son premier acte.

Hippolyte et Aricie, représenté le 1er octobre 1733, souleva d'abord quelque opposition, obtint ensuite un grand succès, fut le signal d'un progrès musical et ramena la foule à l'Opéra.

Malgré ce succès, malgré 200,000 livres, produit d'une concession faite aux théâtres de la foire, malgré 80,000 livres d'indemnité accordées par la cour, malgré l'augmentation du prix des loges évaluée à 20,000 livres, Thuret laissa l'Opéra endetté de 400,000 livres.

Par un arrêt du Conseil du 18 mars 1744, le privilége de l'Opéra fut accordé à François Berger, ancien receveur général des finances du Dauphiné. En deux années Berger partagea le sort de ses prédécesseurs; à sa mort il y avait 500,000 livres de dettes, et le 3 mai 1748 la concession du privilége avait lieu au profit d'un sieur Tréfontaine, protégé de la princesse de Conti. Tréfontaine avait plusieurs associés : Douet, Saint-Germain et d'autres. Après seize mois d'administration, cette direction dut se retirer, et voici le bordereau qu'elle présenta :

Dépenses.	1,168,265 livres.
Recettes.	915,366
Déficit.	252,909 livres.

Quelles étaient les causes principales de tous ces désastres?

Les charges imposées à l'Opéra, les désordres intérieurs, l'incapacité administrative et artistique des directeurs, dont la plupart trafiquaient de leur privilége et du personnel féminin de leur théâtre.

L'Académie royale de Musique était un foyer de corruption à l'usage des hauts, puissants et riches personnages. Que pouvait-il sortir de là? Le déficit. Et qui le comblait? La couronne.

Le 25 août 1749, un arrêt du Conseil dégagea la cour de cette responsabilité en donnant à la ville de Paris la direction de l'Opéra, sous les ordres du marquis d'Argenson.

Le 27 août 1749, c'est-à-dire deux jours après l'arrêt du Conseil, le lieutenant de police, agissant en vertu d'une lettre de cachet, signée du même jour, se présenta à cinq heures du matin à l'Opéra, déposséda Tréfontaine et ses associés, et mit les scellés sur les papiers et sur la caisse, où l'on ne trouva que 300 livres. C'étaient d'assez tristes gens que ceux qui géraient alors l'Opéra en vertu de privilége. L'un des associés de Tréfontaine, nommé Saint-Germain, avait épousé la Gaudet, qui avait été entretenue publiquement avant son mariage (1).

Voici donc la direction confiée à la ville de Paris; mais observons que le prévôt des marchands ne vient qu'en second ordre, après le marquis d'Argenson. Nous sommes toujours sous le régime des grands seigneurs.

Les chroniques du temps attribuent à M^me de Pompadour ce coup d'Etat et ajoutent que, profitant du mécontentement du roi qui était fatigué de solder les déficits, elle avait usé de son influence pour agir ainsi, excitée qu'elle était par l'espoir de faire tomber dans sa cassette particulière une partie des sommes que Louis XV versait aux mains des directeurs indignes. M^me de Pompadour entendait l'ordre et la morale à sa manière.

(1) *Académie royale de Musique*, Castil-Blaze.

Le 28 novembre 1753, un acte du bureau nomma Rebel directeur.

Le 13 mars 1757, un arrêt du Conseil concéda le privilége à Rebel et à Francœur, qui devaient gérer à leurs risques et périls. La ville de Paris se débarrassait promptement du fardeau, mais ce ne fut qu'après avoir été obligée de payer 1,200,000 livres d'anciennes dettes de l'Opéra. Le tour de M^{me} de Pompadour avait été bien joué, même au profit du roi, puisque la ville de Paris soldait les dettes de l'Académie royale de Musique.

– Rebel et Francœur étaient musiciens tous les deux. Amis dévoués, hommes actifs, gens d'ordre, ils administrèrent bien leur entreprise, et le roi leur accorda à tous deux le cordon de l'ordre de Saint-Michel. Les nombreuses réformes qu'ils firent leur avaient suscité des ennemis. Ils se retirèrent en 1767, après quatorze années d'une bonne direction, la seule vraiment méritante depuis celle de Lully ; d'où l'on pourrait tirer la conclusion que des artistes musiciens sont préférables aux grands seigneurs pour diriger une institution musicale. Ce fut sous cette direction, le 6 avril 1763, que le feu dévora la salle du Palais-Royal, qui était située où se trouve aujourd'hui la cour des fontaines. Cette salle avait été construite en 1637 par les ordres du cardinal de Richelieu. Elle avait été occupée par l'Opéra, sous la direction de Lully, en 1673. On y avait joué pendant quatre-vingt-dix années.

Le 6 février 1767, un arrêt du Conseil accorde le privilége de l'Opéra à Berton et à Trial.

Berton avait été chanteur et chef d'orchestre à l'Opéra ; Trial, premier violon à l'Opéra-Comique.

Ces deux artistes furent moins heureux ou moins habiles que leurs prédécesseurs, et ils offrirent une preuve du danger d'avoir des directeurs auteurs, toujours tentés de faire jouer leurs pièces.

« Trial et Berton, directeurs de l'Opéra, compo-
« saient en société des partitions nouvelles, rajus-
« taient, tripotaient les anciennes, faisaient leur petit
« ménage, leur répertoire en famille. Par ce moyen,
« les droits d'auteurs ne sortaient pas de la maison (1). »

Berton et Trial demandèrent la résiliation de leur contrat, ce qui leur fut accordé, et, le 9 novembre 1769, un arrêt du Conseil remit l'Opéra à la ville de Paris, qui fit gérer l'entreprise par divers directeurs : Berton, Trial, d'Auvergne, Joliveau ; cela dura jusqu'en 1776. Au bout de ces quinze années, la ville avait perdu 500,000 livres, et cependant Gluk venait d'apparaître.

Ce fut sous une de ces directions, le 5 avril 1774, que fut rendue l'ordonnance royale qui, dans l'intérêt des bonnes mœurs, interdisait l'entrée des loges et du foyer des actrices à toute personne étrangère au service du théâtre. Cette ordonnance causa une grande rumeur. Il est permis de penser qu'il en serait de même aujourd'hui si l'on défendait aux riches oisifs de tous genres l'entrée du foyer de la danse à l'Opéra.

En 1773 déjà le public n'avait plus été admis à s'asseoir sur le théâtre.

(1) Castil-Blaze.

Le 18 octobre 1777, un arrêt du Conseil accorda le privilége de l'Opéra à Devismes, qui déposa un cautionnement de 500,000 livres et accepta la direction à ses risques et périls. La ville lui assura une subvention annuelle de 80,000 livres. C'est la première subvention régulière allouée à l'Opéra.

Devismes dirigea parfaitement son entreprise. Il eut à exploiter à son profit la guerre des Glukistes et des Piccinistes, et il augmenta le répertoire. Par malheur, il ne put débarrasser cette administration d'une foule de vices dès longtemps enracinés. Les efforts redoublés qu'il fit pour la purger de ses vieux abus lui suscitèrent des tracasseries, des cabales de tous les genres, il éprouva en cela ce qu'avaient éprouvé Rebel et Francœur, attaqués avant lui pour les mêmes motifs. Il dut donner sa démission et cesser de sacrifier sa fortune pour n'obtenir en échange que des dégoûts.

Le 19 février 1779, un arrêt du Conseil ordonne que l'Opéra sera régi pour le compte de la ville de Paris, avec Devismes pour directeur.

Le 19 mars 1780, un arrêt du Conseil retire l'Opéra à la ville de Paris, en lui laissant toutefois 200,000 livres de déficit à payer et 1,200 livres de pensions à servir. Berton fut nommé directeur pour le compte du roi; plus tard ce fut Dauvergne. Ces directeurs étaient placés sous les ordres du secrétaire d'Etat ayant le département de la ville de Paris. Le roi accorda 150,000 livres de subvention, plus il donna un matériel évalué à 1,500,000 livres.

Le 2 avril 1780, une ordonnance du roi, rappelant celle du 18 janvier 1745, disait :

« Sa Majesté fait très expresse inhibition et défense à toutes personnes de quelque qualité et condition qu'elles soient, même aux officiers de sa maison, gardes, gendarmes, chevau-légers, aux pages de Sa Majesté, ceux de la reine, des princes et princesses de son sang, des ambassadeurs et à tous autres d'entrer à l'Opéra, ni aux *Comédies Françaises* et *Italiennes* et à tous autres spectacles sans payer, etc., etc.

« Défend Sa majesté à tous ceux qui assistent à ces spectacles, et particulièrement à ceux qui se placent au parterre, d'y commettre aucun désordre en entrant et en sortant, de crier et de faire du bruit avant que le spectacle commence, et dans les entr'actes, de siffler, de faire des huées, avoir le chapeau sur la tête et d'interrompre les acteurs pendant les représentations, de quelque manière et sous quelque prétexte que ce soit, etc.

« Veut et entend Sa Majesté qu'il n'y ait aucune préséance ni place marquée pour les carrosses, et qu'ils aient tous, sans aucune exception ni distinction, à se placer à la file les uns des autres, etc , etc.

« *Signé* Louis. »

Et plus bas :

« Amelot. »

On sent dans cette ordonnance un esprit d'égalité, présage des idées progressives qui allaient éclore en 1789.

Le 8 juin 1781, un incendie détruisit l'Opéra.

Quatre ans après que le roi eut repris à la ville de Paris l'Académie royale de musique, il jugea nécessaire d'introduire dans cet établissement des améliorations. C'est dans ce but qu'il fit rendre par son Conseil l'arrêt du 3 janvier 1784.

Voici les motifs de cet arrêt :

« Le roi s'étant fait rendre compte de la nouvelle administration de l'Académie royale de Musique établie par l'arrest de son Conseil du 17 mars 1780, a reconnu la nécessité d'y faire quelques changements. Il a paru surtout à Sa Majesté que ce qui pourrait contribuer le plus efficacement à donner à un spectacle aussi intéressant pour le public un nouveau degré de perfection, ce serait d'abord d'établir une école où l'on pût former tout à la fois des sujets utiles à l'Académie royale de Musique, et des élèves propres au service particulier de la musique de Sa Majesté; en second lieu, d'exciter l'émulation des auteurs par des prix qui seraient adjugés aux meilleurs poëmes lyriques, et enfin, d'encourager le zèle des principaux sujets de l'Académie royale de Musique en augmentant leur traitement. »

L'article premier, que nous avons inséré dans notre chapitre des *Priviléges,* créait l'école de chant à l'Opéra. C'est le point de départ du Conservatoire.

Des médailles de 1,500 et 500 livres étaient données comme prix aux auteurs des meilleurs poëmes lyriques, une de 600 livres à l'auteur du meilleur opéra-ballet ou comédie lyrique.

Le nombre des sujets de l'Opéra était déterminé, les appointements fixés, avec une retenue annuelle pour fournir un fonds de pension.

Les feux, qui avaient été créés comme stimulants, étaient remplacés par une amende pour qui ne ferait pas son service.

Les congés étaient réglés et les directeurs des théâtres de la province ne devaient pas recevoir un sujet de l'Académie sans qu'il fût muni d'un congé en bonne forme. Il est vrai qu'un autre arrêt du 13 mars 1784

maintenait l'Académie dans tous les priviléges qui lui avaient été accordés depuis les lettres patentes de 1672, et ce, dans toute l'étendue du royaume. Ce même arrêt maintenait à l'Opéra le droit de donner seul des concerts et renouvelait ses priviléges sur les bals payants et sur les théâtres de Paris.

Cet arrêt réglait le travail et les droits du conseil de surveillance, ainsi que les débuts. Tout sujet était jugé par le comité. Ce jugement était validé par un ordre de début.

Cet arrêt réglait le mode de comptabilité, les devoirs de tous les employés, la distribution des rôles, fixait les droits des auteurs, interdisait l'entrée des répétitions au public, avec cette réserve toutefois que le comité et les auteurs pouvaient admettre quatre-vingts personnes. Ce dernier article fut modifié plus tard par une ordonnance du 24 octobre 1786, qui permettait d'admettre le public moyennant une rétribution de trois livres. Il est toujours avec l'argent des accommodements.

Un arrêt du mois de juillet 1784 donnait à l'Opéra le privilége d'un théâtre appelé les *Variétés amusantes* avec la permission de l'affermer. Un autre arrêt lui donnait le privilége de tous les petits théâtres de Paris pour les faire exploiter à son gré. — C'est toujours le même trafic.

Un règlement du 13 janvier 1787 ajoutait :

« 1° Il est expressément enjoint au directeur, au comité, de ne recevoir à l'avenir et de n'établir sur le théâtre aucun opéra en

trois actes et plus, à moins qu'il n'ait l'étendue convenable pour remplir seul la durée du spectacle ;

« 2° Egalement défendu d'agréer et d'accepter comme opéra nouveau aucun poëme lyrique qui puisse être réclamé en tout ou partie par un autre théâtre, soit pour le fond de l'intrigue, soit pour des scènes entières ou pour des imitations serviles de pièces déjà connues et jouées ;

« 3° Aucun ouvrage ne doit s'admettre à répétition que fini dans toutes les parties de chant, d'orchestre, de ballet. Sa Majesté défend au directeur, au comité, de se prêter en aucune manière à ce qu'on ne présente que des plans et qu'on en fasse des essais aux dépens de l'administration de l'Académie (1). »

Un arrêt du 28 mars 1789 rétablissait les feux, moyen plus stimulant que les amendes.

Un autre règlement du 2 avril 1789 portait que le directeur de l'Opéra aurait pleine autorité pour gouverner..... sous les ordres du secrétaire d'Etat ayant le département de la ville de Paris.

C'étaient donc des réformes, des progrès que le roi Louis XVI voulait réaliser pour régulariser le service, améliorer la situation financière de l'Académie royale de Musique. Les résultats ne répondirent pas à ses louables intentions. Malgré ces règlements, malgré les redevances considérables que l'Opéra prélevait sur tous les spectacles de Paris et qui donnaient annuellement une somme de 160 à 170,000 livres, malgré les recettes qui étaient brillantes, des déficits étaient toujours signalés. Ils avaient pour causes réelles les dilapidations, les gaspillages intérieurs.

Les artistes de l'Académie, dont les appointements

(1) *Académie impériale de Musique*, Castil-Blaze.

avaient été fixés à 9,000 livres au maximum, tandis que les sociétaires du Théâtre-Français réalisaient des parts qui allaient quelquefois à 30,000 livres, les artistes de l'Académie, disons-nous, demandèrent à former une société; mais leur demande fut rejetée. Castil-Blaze, qui rapporte ce fait, ajoute : « Ces artistes avaient d'ailleurs des vues libé-
« rales, ils désiraient éloigner de l'Opéra les escrocs,
« les voleurs qui dilapidaient les fonds destinés à son
« entretien et puisaient à pleines mains dans la caisse
« de l'Académie et des menus plaisirs. »

En 1790 la ville de Paris régit l'Opéra, et voici le bilan de l'année 1791 :

Dépenses	2,231,131 liv.
Recettes.	1,603,541
Déficit	627,590 liv.

Enfin Louis XVI signa le fameux décret de 1791, dont le premier article, en rapport avec la politique du moment, renversait de fond en comble tout ce qui jusqu'alors avait existé. Voici cet article :

« Louis, par la grâce de Dieu, etc., à tous présents et à venir, salut.

« L'Assemblée Nationale a décrété, et nous voulons et ordonnons ce qui suit :

« (VII.) Art. 1er. — Tout citoyen pourra élever un théâtre public et y faire représenter des pièces de tous les genres, en faisant préalablement à l'établissement de son théâtre la déclaration à la municipalité des lieux (1). »

(1) 15-19 janvier 1791.

Ce décret, qui proclamait la liberté industrielle en matière théâtrale, ne tarda pas à produire son effet. De nombreux théâtres s'élevèrent ; nous en avons parlé au chapitre des *Priviléges*.

2ᵐᵉ Période, de 1791 à 1830

SOMMAIRE.

La politique et la terreur à l'Opéra. — Les changements de titre. — Les chants et pièces patriotiques par ordre. — Mauvaise situation financière. — Le premier consul commence une réorganisation. — L'Empire. — Les préfets du palais. — L'Opéra au compte de la liste civile. — Subvention, rétablissement des pensions. — L'empereur classe les répertoires. — Suppression de la liberté des théâtres. — L'ordre dans l'administration de l'Opéra. — Redevances qui lui sont attribuées. — La Restauration. — Choron, trop honnête homme, dirige quelque temps et se retire. — L'Opéra toujours au compte de la liste civile. — Le baron Papillon de la Ferté, filleul du roi et intendant des menus plaisirs. — Le maréchal de Lauriston et la caisse des pensions. — La faiblesse des recettes ayant pour cause l'entrée gratuite des hauts personnages. — 1,200,000 fr. de dettes lors de la révolution de 1830.

Quelles furent pour l'Académie de Musique les conséquences du régime de liberté qui venait d'être inauguré par le décret du 13-19 janvier 1791 ?

Placée en tête des scènes de la capitale, elle fut nécessairement soumise aux influences politiques des divers pouvoirs qui se succédaient alors avec rapidité ;

car il est bon de ne point croire qu'en donnant la liberté d'agir, l'Assemblée Nationale y eût joint celle de parler.

Le 21 juin 1791, l'*Académie* fut nommée *Opéra*. Quelques mois après, le 13 septembre, on lui rendit son nom *Académie royale* afin de faire une gracieuseté au roi qui venait de signer la constitution. Plus tard, l'Opéra devint le *Théâtre-des-Arts*.

En 1792, la commune de Paris céda l'Opéra aux citoyens Francœur et Cellerier. Pendant un an que l'Opéra avait été géré par elle, les dettes s'étaient augmentées. De 1792 à 1794, le déficit grandit encore et présenta le chiffre d'environ 250,000 fr.

La politique était partout alors, rien ne marchait sans elle, notamment l'Opéra, qui devait subir l'effet direct des mouvements de la rue, et que, du reste, les membres de la commune menaient civiquement. En effet, le 18 juin ils rendaient l'arrêté suivant :

« Le Conseil général, considérant que depuis longtemps l'aristocratie s'est réfugiée chez les administrateurs de différents spectacles ;

« Considérant que ces *messieurs* corrompent l'esprit public par les pièces qu'ils y représentent ;

« Considérant qu'ils influent d'une manière funeste sur la révolution ;

« Arrête : Que le *Siége de Thionville*, pièce vraiment patriotique, sera représentée *gratis*, et uniquement pour l'amusement des Sans-Culottes, qui jusqu'à ce moment ont été les vrais défenseurs de la liberté et les soutiens de la démocratie (1). »

(1) *Moniteur* du 21 juin 1793.

L'Opéra, exploité de la sorte, ne pouvait pas faire fortune. Hélas! il n'y pensait pas. Il importait plus à son personnel de songer à se défendre. Aussi l'on trouve au *Moniteur* la preuve des débats auxquels ce malheureux établissement donnait lieu :

COMMUNE DE PARIS.

« Les artistes de l'Opéra viennent dire que, bien loin de s'opposer à la représentation des pièces patriotiques, ils les ont au contraire accueillies, et ont engagé les auteurs à composer des ouvrages favorables à la liberté et à l'égalité. Le procureur de la commune observe que l'Opéra fut longtemps le foyer de la contre-révolution ; que cependant, en se plaignant de l'aristocratie des administrateurs, l'on a toujours distingué le patriotisme des artistes ; que l'on doit néanmoins encourager l'Opéra parce qu'il nourrit un grand nombre de familles et fait fleurir les arts agréables. Il requiert ensuite insertion aux affiches de l'adresse des artistes de l'Opéra, mention civique de leur conduite, et promesse de la part du Conseil de les encourager tant qu'ils seront patriotes, et de les défendre contre les persécutions de leurs ennemis (Adopté). »

Réal ajoute que plusieurs acteurs du théâtre de l'Opéra ont parcouru les départements pour y répandre l'esprit de la liberté dont Laïs, entre autres, a failli être martyr (1).

Quelques jours après, la commune rendait l'arrêté suivant (17 septembre 1793) :

« Considérant que, dans le projet de règlement présenté par

(1) *Moniteur* du 10 septembre 1793.

les artistes de l'Opéra, ce spectacle doit acquérir un nouveau lustre et prospérer pour la révolution, d'après l'engagement formel que prennent les artistes de purger la scène lyrique de tous les ouvrages qui blesseraient les principes de liberté et d'égalité que la constitution a consacrés, et de leur substituer des ouvrages patriotiques, arrête, etc.

« Le Conseil arrête, en outre, comme mesure de sûreté générale, que Cellerier et Francœur, administrateurs de l'Opéra, seront arrêtés comme suspects. »

Alors la commune de Paris fait diriger l'Opéra à son compte par des artistes dont l'opinion politique est celle de véritables et ardents républicains.

Déjà un décret du 2 août 1793 avait ordonné la représentation de pièces républicaines, sous peine de fermeture; un décret du 22 janvier 1794 alloue des sommes d'argent pour les frais de ces représentations.

La musique à cette époque ne pouvait pas faire entendre des airs rappelant des paroles royalistes, et Sarrete, directeur de l'*Institut national de Musique* (le Conservatoire), récemment établi par un décret de la Convention Nationale en date du 8 novembre 1793, Sarrete fut momentanément « arrêté sur la dénonciation d'un subalterne, parce qu'un élève avait joué sur le cor : *O Richard ! ô mon roi !* (1) »

Le répertoire de l'Opéra était, au point de vue de l'art, à peu près insignifiant. Il se composait de pièces ou d'à-propos patriotiques, tels que : l'*Apothéose de Marat*, *Toulon soumis*, la *Rosière républicaine*, etc., etc. Les *Noces de Figaro* de Mozart, avec une mauvaise traduction de Notaris, ne pouvaient produire et ne pro-

(1) Histoire du Conservatoire, par Lassabathie, page 20.

duisirent pas grande sensation au milieu de cette agitation fébrile de la politique qui absorbait tout.

Un arrêté du Directoire exécutif du 4 janvier 1796 ordonnait aux directeurs des théâtres de Paris de faire jouer CHAQUE JOUR *les airs chéris des républicains* : la *Marseillaise, Ça ira*, le *Chant du départ*.

Le Théâtre-des-Arts (l'Opéra), devait donner CHAQUE JOUR *l'Offrande à la Liberté*.

Le régime des Sans-Culottes ne fut pas plus favorable à la prospérité de l'Opéra que ne l'avait été celui des grands seigneurs de l'ancien régime. Aussi le Conseil des Cinq-Cents prenait, le 29 juillet, un arrêté ayant pour but de rechercher les causes de la décadence de cette institution.

Un arrêté des Consuls du 6 frimaire an VI (1798) nommait Morel directeur et Bonnet de Treiches administrateur comptable, et la même année, le premier consul déclarait que toutes les loges seraient payées par ceux qui les occuperaient. On voit ici l'esprit d'ordre de Napoléon qui commence à se manifester pour l'Opéra.

Plus tard, l'ultra sans-culottisme dut se calmer. Une circulaire du ministre de l'intérieur, adressée aux préfets le 22 germinal an VIII (12 avril 1800), disait :

« Les spectacles ont attiré la sollicitude du gouvernement. C'est témoigner au peuple intérêt et respect que d'éloigner de ses yeux tout ce qui n'est pas digne de son estime et tout ce qui pourrait blesser ses opinions ou corrompre ses mœurs.

. .

« Désormais les seuls ouvrages dont j'aurai autorisé la représentation à Paris pourront être joués dans les départements. »

C'était la censure ; mais on ne saurait disconvenir qu'elle était préférable à la tyrannie patriotique de la terreur, qui ordonnait de jouer exclusivement des pièces exemptes de toutes tendances supposées contraires au gouvernement, et ce, sous peine, pour les auteurs et les artistes, d'être considérés comme suspects, ce qui équivalait à la peine de mort.

Le 6 frimaire an XI, le gouvernement consulaire prenait un arrêté qui chargeait les préfets du palais de la surveillance des théâtres. Celui qui avait celle du Théâtre-des-Arts (l'Opéra) devait être désigné par le premier consul.

Le 20 nivôse an XI, un deuxième arrêté réglait l'administration de l'Opéra.

« Art. 1er. — Le préfet du palais, qui a la surveillance du Théâtre-des-Arts, n'est chargé d'aucune comptabilité.

« 2º Sous lui, sont un directeur, un administrateur comptable, tous deux nommés par le premier consul.

« 4º Au commencement de chaque mois, il (le directeur) remet d'avance au préfet du palais un aperçu des dépenses variables du mois.

« 7º L'administrateur comptable est chargé de tout ce qui tient à la comptabilité, soit en matière, soit en argent, tant en recettes qu'en dépenses.

« 9º Pendant l'an XI, le ministre de l'intérieur ordonnancera 50,000 fr. par mois au profit du *Théâtre-des-Arts* (l'Opéra). L'ordonnance sera délivrée à l'administrateur comptable.

« 11º Il y a un caissier nommé par le ministre du Trésor public et destituable par lui s'il y a lieu.

« Il fournit un cautionnement de 100,000 fr. en capitaux de 5 p. 100, déposés à la caisse d'amortissement.

« 12° Sa recette se compose :
1. Des recettes journalières faites à la porte du théâtre ;
2. Du profit des loges louées à l'année ou par représentation ;
3. Des fonds de supplément versés par le Trésor public.

« 13° Tous les dix jours le caissier remet l'état de sa caisse au ministre du Trésor public.

« 15° Personne sans exception n'aura ni logement ni entrée gratuite, sauf les droits des auteurs et compositeurs. »

« Un décret du 20 ventôse an XIII (1805) ordonnait l'inscription au registre des pensions à la charge du Trésor public, d'un fonds de 83,500 fr. destiné à servir des pensions aux artistes et employés de l'Opéra. »

Puis ce furent encore des avantages, des redevances attribués à l'Opéra sur les autres théâtres.

En 1801, M. Cellerier avait été nommé directeur. En 1802, le premier consul mit l'Opéra sous la surveillance des préfets du palais. M. Morel, auteur de paroles d'opéra, fut fait directeur. Lemoine, musicien, eut le même titre pendant quinze jours. En 1803, ce fut le tour de M. Bonnet.

Le décret de 1806 fixait le répertoire et disait :

« Le ministre de l'intérieur pourra assigner à chaque théâtre un genre de spectacle dans lequel il sera tenu de se renfermer. »

En 1807, Napoléon donna la surintendance de l'Opéra à son premier chambellan. M. Picard, auteur dramatique, fut nommé directeur.

Le décret du 25 avril 1807, portant règlement pour les théâtres de Paris et des départements, classait les théâtres par ordre et déterminait le genre de chacun.

« 2° Le théâtre de l'Opéra (Académie impériale de Musique). Ce théâtre est spécialement consacré au chant et à la danse ; son répertoire est composé de tous les ouvrages, tant opéras que ballets, qui ont paru depuis son établissement, en 1646.

« Il peut seul représenter les pièces qui sont entièrement en musique, et les ballets du genre noble et gracieux : tels sont tous ceux dont les sujets ont été puisés dans la mythologie et dans l'histoire, et dont les principaux personnages sont des dieux, des rois ou des héros. »

Ces décrets impériaux étaient des avant-coureurs de celui du 29 juillet 1807, qui supprima la liberté des théâtres, réduisit dans Paris leur nombre à huit, et ordonna la fermeture de tous les autres dans les quinze jours suivants, et ce, sans accorder aucune indemnité pour une expropriation aussi violente.

Le décret du 1er novembre 1807 créa la surintendance des grands théâtres.

Voici les articles qui concernaient l'Opéra :

« 16.—L'administration de l'Académie de Musique sera composée d'un directeur, d'un administrateur comptable et d'un inspecteur nommé par nous ; il y aura un secrétaire général également nommé par nous.

« Ils prêteront, entre les mains de notre ministre de l'intérieur, le serment de remplir avec fidélité leurs fonctions.

« 17.—Le directeur sera chargé, en chef, de tout ce qui concerne l'administration et la direction ; il est le principal responsable et le supérieur immédiat de tous les artistes ; il nomme à tous les emplois et il donne les mandats pour tous les paiements.

« 19.—Il aura un conseil d'administration présidé par le directeur et composé de l'administrateur comptable, de l'inspecteur et de trois sujets de notre Académie de Musique, les plus méritants par leur probité, leurs talents et leur esprit de conciliation, et désignés chaque année par le surintendant.

« 20. — Les membres de ce conseil n'auront que voix consultative, la décision appartenant dans tous les cas au directeur ; mais chaque membre pourra faire ses observations, soit sur la police du théâtre, soit sur le choix des pièces, soit sur les abus qu'il croirait apercevoir dans la manutention des magasins ou dans la dépense, soit sur les moyens d'accroître les recettes et d'ajouter à l'éclat du spectacle.

« Le secrétaire général sera tenu d'insérer ces observations au procès-verbal qui sera remis par le directeur ou surintendant ; le directeur pourra y joindre ses observations particulières.

« 25. — Il sera nommé tous les ans une commission de notre Conseil d'Etat pour recevoir les comptes de l'Opéra et s'assurer que les budgets, devis et règlements ont été exécutés.

« Cette commission se fera remettre, tous les six mois, les états de recettes et de dépenses, et fera l'inspection de toutes les parties du service. »

Les quelques articles que nous venons de citer sont remarquables et renferment une excellente constitution. Le directeur a le pouvoir absolu pour l'action, mais il a un conseil dont la composition est formée d'éléments variés, d'hommes divers connaissant tous la question ; ils peuvent émettre des avis que le directeur prend ou ne prend pas en considération, mais dont il doit tenir compte, puisque ces mêmes avis sont consignés au procès-verbal et que le pouvoir suprême peut en prendre connaissance et les apprécier.

Dans ce décret, on retrouve le génie de Napoléon Ier, et nous sommes loin des dilapidations et des désordres de l'ancien régime.

Le 13 août 1811 intervient le décret qui rétablit les redevances des théâtres secondaires en faveur de l'Opéra.

« Art. 1er. — L'obligation à laquelle étaient assujettis les théâtres du second ordre, les petits théâtres, tous les cabinets de curiosités, machines, figures, animaux, toutes les joutes et jeux, et en général tous les spectacles de quelque genre qu'ils fussent, tous ceux qui donnent des bals masqués ou des concerts dans notre bonne ville de Paris, de payer une redevance à notre *Académie de Musique,* est rétablie à compter du 1er septembre prochain. »

Napoléon, qui n'aimait point le désordre, ne manquait pas de se faire rendre compte de l'état financier de l'Opéra, auquel il accordait une subvention de 750,000 fr., augmentée du produit des redevances se montant à 200,000 fr. et résultant du décret ci-dessus.

Ce décret était de trop. L'Opéra doit être encouragé, mais non pas se nourrir des produits du travail d'autrui.

Ce n'est pas tout ; un autre article du même décret en date du 13 août 1811 soumettait encore les concerts à la suzeraineté de l'Opéra :

« Aucun concert ne sera donné sans que le jour ait été fixé par le surintendant de nos théâtres, après avoir pris l'avis du directeur de notre Académie impériale de Musique. »

Ainsi organisée, l'Académie impériale de Musique ne tarda pas à acquérir une grande splendeur ; mais le même résultat n'eût-il pas été obtenu sans ces redevances iniques ? L'œuvre de Napoléon eût alors gardé toute sa grandeur et n'eût pas retardé le progrès musical en le circonscrivant.

En 1814, l'Académie impériale devint royale, pour

redevenir impériale pendant les cent jours et royale le 9 juillet 1815.

Picard, qui avait été directeur sous l'Empire, se retira. Il fut remplacé par M. Papillon de la Ferté, ou plutôt par Choron, devenu justement célèbre depuis par l'école qu'il fonda.

« Choron, frappé de la difficulté qu'éprouvaient
« tous les jeunes compositeurs à se faire connaître,
« voulut leur ouvrir l'entrée de la carrière, et il fit
« décider qu'une certaine quantité de pièces en un
« acte leur serait confiée pour en écrire la mu-
« sique (1). » Cette décision n'a jamais été mise à exécution.

En 1817, Choron, qui était trop honnête homme et trop ami du progrès pour gérer l'Académie royale de Musique comme on allait le faire, fut contraint de donner sa démission et céda sa place à Persuis.

Le gouvernement de la Restauration adopta en partie ce que venait d'établir l'Empire. Par malheur, les anciens abus reparurent avec le rétablissement de l'intendance des menus plaisirs, de laquelle relevait l'Académie royale de Musique.

Pour démontrer l'existence de ces abus, nous croyons utile de reproduire quelques documents officiels et des appréciations historiques publiés postérieurement à l'époque de la Restauration.

Le premier de ces documents consiste dans quel-

(1) Biographie des musiciens de Fétis, article Choron.

ques extraits d'un discours prononcé par M. le comte d'Argout, ministre, à la Chambre des Députés, dans la séance du 1er mars 1832.

En parlant de l'Opéra géré par la liste civile, M. le comte d'Argout s'exprimait ainsi :

« Sous la Restauration, l'administration de l'Opéra appartenait à la liste civile. Ce mode est entièrement vicieux.

« On comprendra que quand le gouvernement veut se mêler directement d'une pareille entreprise, il doit s'y glisser nécessairement une foule d'abus. En effet, la liste civile fut tellement malheureuse, que les recettes avaient considérablement diminué et que l'Opéra avait cessé d'attirer la foule et de fixer l'attention publique. »

Puis, établissant une moyenne des subventions accordées, l'orateur faisait ressortir que, non compris les pensions à servir, cette moyenne était par année de 895,000 fr. En 1825, la dépense s'était élevée à 1,600,000 fr.; la dépense, année moyenne, était de 1,531,000 fr. La moyenne des recettes n'était que de 630,000 fr.

On demeure pétrifié de surprise en présence de ces différences, alors que la salle de l'Opéra contenait assez de monde pour produire de 9 à 10,000 fr. de recette quand elle était remplie ; mais, nous l'avons dit et nous le répétons, les anciens abus s'étaient introduits de nouveau dans l'administration de cet établissement. Nous en trouvons la preuve dans des articles de la *Gazette musicale*, publiés postérieurement, et qui jugeaient historiquement les faits qui s'étaient passés

sous la Restauration. Comme ils n'ont pas été contredits, nous avons le droit de les considérer comme avérés.

DE L'OPÉRA.

« Le baron Papillon de la Ferté, ayant été tenu sur les fonts de baptême par le roi Louis XVIII, représenta à son auguste parrain, rentrant en 1815, que son père avait acheté et payé la charge d'intendant des *menus plaisirs et argenterie du roi*, et qu'en cette qualité, il exerçait une véritable autorité administrative sur l'Académie royale de Musique, sur la Comédie-Italienne, devenue plus tard l'Opéra-Comique, sur la Comédie-Française et sur l'Ecole royale de Musique fondée par le baron de Breteuil, qui lui paraissait identique avec le Conservatoire, le tout sous la haute surveillance de l'intendant général de la cassette du roi et de MM. les gentilshommes de la Chambre. En conséquence, ledit baron de la Ferté demandait que sa charge fût rétablie, en dédommagement des pertes que la révolution lui avait causées, et que les attributions de cette charge lui fussent rendues. Le roi, ne se doutant guère de ce que coûterait à son Trésor l'ambition de son filleul, lui accorda sur-le-champ l'objet de sa requête, et la fameuse intendance des *menus* fut rétablie avec tous ses abus.

« M. de Pradel, intendant général de la liste civile, apprit aux dépens de la caisse qu'il en coûte beaucoup pour protéger, non les théâtres royaux, mais ceux qui ont la fantaisie de les gouverner. Effrayé des demandes incessantes que lui adressait l'intendant des *menus*, il fit des représentations qui décidèrent le ministre de l'intérieur à porter dans son budget une somme à prendre sur le produit des jeux et d'autres sources plus impures encore, pour être distribuées en subsides aux théâtres et au Conservatoire de Musique. Après quel-

ques observations d'assez mauvaise humeur, la Chambre des Députés accorda la somme demandée, qui reparut chaque année au budget de l'intérieur, pour être versée ensuite dans la caisse de la liste civile; mais elle était insuffisante, car il en coûtait au roi quelques centaines de mille francs par an pour que les premiers gentilshommes de sa Chambre et l'intendant de ses plaisirs forts menus pussent exercer leur protection avec les coudées franches.

« Bientôt même il en résulta des déficits si considérables qu'on n'osa les avouer; ce fut alors que le maréchal de Lauriston, devenu ministre de la maison du roi et chargé en cette qualité de la haute administration des théâtres royaux, osa prendre sur lui la responsabilité d'une opération dont le secret fut gardé jusqu'en 1831, et qui aurait eu peut-être des suites fâcheuses pour lui s'il eût encore vécu.

« A la suite de rapports qui lui avaient été faits concernant le mauvais état de la caisse des pensions de l'Opéra, l'empereur Napoléon avait donné à cette caisse une inscription de 100,000 fr. de rente pour assurer son service; M. de Lauriston osa s'en faire une ressource pour payer les déficits de l'Opéra et en vendit une portion chaque année. Imité par ses successeurs, les choses en vinrent à ce point que, lorsqu'on entreprit la liquidation de l'Opéra avec celle de l'ancienne liste civile, après la révolution de juillet, il ne se trouva plus que 5,000 fr. de rente environ dans l'avoir de la caisse des pensions. Dans cette situation et au moment où ce spectacle venait d'être mis en régie intéressée, il n'était pas possible de mettre à la charge du nouveau directeur les pensions acquises et liquidées; car les rentes et le produit des retenues qui avaient pu en assurer le service n'existant plus, on n'imagina rien de mieux que de mettre les pensions acquises à la charge de l'Etat, ainsi que celles

pour lesquelles il restait encore un temps de service à faire, et de décider que les engagements d'artistes qui seraient faits à l'avenir par les directeurs intéressés ne créeraient plus de droits à la pension (1). »

Nous l'avons assez prouvé, la faiblesse des recettes pouvait en partie s'expliquer par l'absence de public payant. Généralement on se fait peu de scrupule d'entrer sans payer dans un théâtre auquel on est parfaitement étranger, et, sans croire sa délicatesse blessée, on accepte des entrées gratuites que ne justifie aucun service rendu.

« A Paris, la porte des abus est incessamment ouverte aux exigences des courtisans. Dans les dernières années de la Restauration, l'insuffisance des recettes allait sans cesse s'accroissant, parce qu'il n'y avait pas d'homme titré qui n'employât tous les moyens possibles pour obtenir des loges à l'Opéra sans les payer. Ce résultat déplorable de l'avarice du grand monde fut cause qu'en 1828 et 1829 la caisse de la liste civile ajouta près de 400,000 fr. pour les déficits de l'Opéra (2). »

Cette manie de ne pas payer sa place dans certains établissements publics est encore fort répandue, et un membre du Corps Législatif, M. de Kerveguen, la signalait dans la dernière session, à propos de la discussion sur les chemins de fer :

« Il y a aussi, disait cet orateur, la faveur des billets
« gratuits. Hier, j'allais à la campagne, j'ai été presque
« seul à payer ma place. Les personnes qui m'envi-

(1) *Gazette musicale* du 2 février 1845.
(2) *Revue-Gazette musicale*, 1848, Fétis.

« ronnaient avaient des billets gratis et à l'année, et
« ce sont les sommités financières de Paris (1). »

Le rapport présenté à l'empereur en 1854 par M. le ministre d'Etat, M. Achille Fould, lorsque l'Opéra rentra dans la liste civile de la maison impériale, s'exprime ainsi sur le même sujet et confirme ce que nous avons rapporté :

« Si de temps en temps on peut signaler quelque
« gêne dans la marche financière de l'Opéra (sous la
« Restauration), il faut en reporter la cause à cer-
« taines prodigalités passagères et à la concession
« gratuite d'un trop grand nombre de loges obtenues
« par l'importunité et d'indiscrètes sollicitations. »

Il ne faut donc pas s'étonner si le dernier budget de Charles X, en 1829, vérifié postérieurement par la Cour des Comptes, prouve que, dans cette même année, les théâtres royaux coûtèrent au roi 966,983 fr.

Pourtant, on doit reconnaître que le gouvernement de la Restauration était animé d'excellentes intentions pour les théâtres; il en augmenta le nombre dans Paris. Il rendit plusieurs décrets et ordonnances relatifs notamment aux scènes départementales. C'était, il est vrai, la reproduction de ce qu'avait fait l'Empire, mais avec plus de développements et des classifications plus détaillées.

En ce qui concernait les entrées gratuites, elle se montrait moins débonnaire pour les théâtres départementaux qu'elle ne l'était journellement pour ceux de Paris dont elle avait l'administration. Nous re-

(1) Corps Législatif, séance du 24 juin 1861.

produisons ici une ordonnance qu'elle eût bien fait d'appliquer à l'Académie royale de Musique :

« Art. 14. — Les maires veilleront, dans l'intérêt des pauvres, à ce qu'il ne soit accordé d'entrée gratuite qu'à ceux des agents de l'autorité dont la présence est jugée indispensable pour le maintien de l'ordre et de la sûreté publique (1). »

Cet article, quoique motivé, il est vrai, par le seul intérêt du droit des pauvres, devait profiter aux directeurs.

Il y eut encore, sous la Restauration, des circulaires ministérielles empreintes d'excellents sentiments ; celle du 20 février 1815, signée par l'abbé de Montesquiou, ministre de l'intérieur, est de ce nombre.

« Les théâtres, considérés sous le rapport de l'art, ne peuvent être indifférents à l'autorité. Bien dirigés, ils offrent les plus nobles délassements à la classe instruite de la société ; surveillés avec soin, ils peuvent répandre de saines maximes et servir des vues utiles.

« Malheureusement les agents de ces entreprises ne répondent que bien imparfaitement à ce qu'on doit attendre d'eux et ne s'efforcent guère de justifier la confiance qui leur est accordée. On les invite à former un bon répertoire et à le renouveler de manière à tenir les villes des départements au courant des nouveautés ; mais ils n'ont guère pour pièces nouvelles que les informes canevas ou les esquisses des petits théâtres de Paris. Ils prétendent qu'ils ne trouvent point de spectateurs quand ils donnent des représentations d'ouvrages de la haute comédie ; mais ils n'ajoutent pas que ces ouvrages sont par eux si mal montés, si mal joués, qu'il est impossible, en effet, que les hommes de goût se plaisent à les voir ainsi défigurés.

« On aime partout en France les comédies de mœurs, les jolis opéras, la bonne musique, les bons vers ; mais il n'y a rien de tout cela quand il n'y a pas de bons acteurs. Le choix de ceux-

(1) Ordonnance du 8 décembre 1824.

ci est un point que le ministère recommande aux entrepreneurs. »

Si nous revenons à l'Opéra pour terminer la deuxième partie de ce chapitre, nous trouvons que lorsque la révolution de 1830 éclata, il avait 1,200,000 fr. de dettes !

Les divers directeurs en nom qui avaient été sensés gérer l'Opéra, tandis qu'ils n'étaient en réalité que les instruments des volontés supérieures des surintendants, furent pendant la Restauration : Choron et Persuis, de 1815 à 1819 ; Viotti, de 1819 à 1821 ; Habeneck, de 1821 à 1824 ; Dupantys, de 1824 à 1827 ; Lubbert, de 1827 à 1831.

3ᵐᵉ Période, de 1830 à 1862

SOMMAIRE.

Décret du roi Louis-Philippe, qui supprime les redevances payées à l'Opéra.— Mise en régie avec subvention.— Direction de M. Véron.— Brillants résultats.— Le foyer de la danse.— Retraite de M. Véron.— M. Duponchel.— Diminution de la subvention, direction moins heureuse que la précédente.— M. Léon Pillet.— Mᵐᵉ Stoltz. — M. Pillet se retire, laissant un déficit de 400,000 fr.— M. Roqueplan prend la suite d'affaires telles quelles. — Révolution de 1848.— Beaux projets qui avortent.—L'arbre de la Liberté dans la cour de l'Opéra.—Emeute de juin.—Fermeture de l'Opéra.—Séance de l'Assemblée nationale.—Le gouvernement provisoire vient au secours des théâtres.—Le *Prophète* fait plus que les secours, mais ne peut empêcher l'Opéra de fermer de nouveau.— Coup d'Etat de 1852. — Le prince Louis-Napoléon intervient et fait accorder six annuités de 60,000 fr. pour l'extinction

des dettes de l'Opéra. — L'Empire. — Un décret de l'empereur place les théâtres impériaux dans les attributions du ministère d'Etat.—La société Roqueplan et C⁰ est dissoute ; elle laisse 900,000 fr. de passif. —L'Opéra est régi par la liste civile.—Réflexions sur l'Académie impériale de Musique. — Son répertoire.

La révolution de 1830 amena un très-grand changement dans le régime de l'Opéra en particulier et en général dans celui de tous les théâtres qui, de suite, devinrent plus libres. La redevance, dont le décret du 13 août 1811 avait grevé tous les spectacles et concerts en faveur de l'Opéra, cessa d'exister d'abord par le refus que firent les redevables de la payer, puis par la volonté du roi Louis-Philippe, qui rendit le décret suivant :

« Louis-Philippe, etc., considérant que le recouvrement de la redevance des théâtres secondaires, établie par décret du 13 août 1811, au profit de l'Académie royale de Musique est suspendue depuis les événements du mois de juillet 1830 ;

« Attendu que cette redevance n'est point un impôt public, que les lois de finances n'en font pas mention et que, par conséquent, elle ne constitue qu'une charge particulière que le gouvernement avait imposée à ces théâtres en autorisant leur exploitation :

« Art. 1ᵉʳ.—Les dispositions du décret du 13 août 1811, relatives à une redevance au profit de l'Académie royale, resteront sans effet. »

Ce décret a droit à la reconnaissance de tous les musiciens dont les quatre-vingt-dix-neuf centièmes ne peuvent se faire représenter à l'Opéra ; il les dégréva d'une redevance illégale et leur octroya du moins la liberté de donner des concerts sans rien payer à l'Opéra.

On a souvent accusé le roi Louis-Philippe de la parcimonie qui lui avait fait rejeter de sa liste civile les frais de l'Académie royale de Musique. Ces accusations sont injustes. La liste civile de ce roi était limitée et plus restreinte que celle des souverains qui l'avaient précédé. En outre, avec la liberté qu'avait alors la presse de tout discuter, l'Opéra, aux mains de l'Etat, n'eût pas manqué de devenir un sujet inépuisable de critiques auxquelles fût inévitablement venue se mêler la politique.

On traita de l'Opéra avec un particulier qui se chargea de l'entreprise à ses risques et périls moyennant une subvention. Cet entrepreneur fut bien choisi : c'était M. Véron, homme habile et d'une grande activité, auquel on fit signer un cahier de charges fort détaillé, que l'on peut lire dans les *Mémoires d'un Bourgeois de Paris*.

Ce cahier de charges, rédigé avec beaucoup de soin et qui subit plus tard des modifications, attribuait à M. Véron, à titre de subvention, pour la première année, une somme de 810,000 fr.; pour la seconde, 760,000 fr.; pour les trois dernières années, 710,000 fr. A ces sommes, il faut ajouter 100,000 fr., dont 30,000 fr. attribués spécialement à la mise en scène de *Robert-le-Diable*, les 70 autres mille furent répartis sur les années suivantes du bail de M. Véron. Ce cahier de charges fixait le nombre des ouvrages à représenter, supprimait l'abus des entrées gratuites non justifiées et imposait beaucoup d'obligations à M. Véron. Malheureusement, M. Véron, qui

gérait à ses risques et périls, fit, dans l'intérêt de son entreprise, des réformes économiques qui frappèrent précisément sur ceux qui devaient le moins les supporter. Voilà ce qu'il dit lui-même à ce sujet :

« Quant au personnel, les sujets de la danse et du chant se trouvaient liés avec l'Opéra, soit par des traités particuliers, soit par les règlements du théâtre, qui leur garantissaient la durée de leur engagement et le chiffre de leurs appointements. L'orchestre, les chœurs et le corps de ballet pouvaient seuls subir des diminutions de traitement sans violation de contrats ; ces réductions avaient seulement l'inconvénient de frapper un personnel nombreux et de diminuer de quelques centaines de francs des appointements très-modiques. »

M. Véron dit que, pour parvenir à son but, il fit venir tour à tour chaque artiste chez lui, et il ajoute :

« Ces réceptions individuelles m'offraient aussi un sûr moyen de bien connaître le personnel, d'apprécier les sentiments de chacun. Ces réceptions pénibles, attristantes et pour lesquelles je fis appel à tout mon courage, ne me prirent pas moins de cinq à six jours. »

Ce que faisait là M. Véron était ce que font journellement les industriels de tous les genres, lorsqu'il s'agit d'obtenir une main-d'œuvre à bas prix. Mais ce qui est permis au commerce privé ne saurait avoir lieu dans une entreprise subventionnée par l'Etat, où les petits appointements devraient être, avant tout, raisonnablement suffisants, fixés par l'Etat lui-même et par conséquent à l'abri des réductions plus

ou moins parcimonieuses que cherche toujours à faire un entrepreneur qui ne peut se soustraire aux inspirations de son intérêt. Plusieurs artistes de talent ne voulurent pas accepter les propositions de M. Véron ; dans ce nombre, nous citerons le célèbre Baillot, premier violon solo, qui cessa de faire partie de l'Opéra le 1er novembre 1831.

M. Véron était actif et, de plus, il avait sur une certaine partie de son personnel un pouvoir que ses prédécesseurs n'avaient pas toujours eu. Il s'affranchissait des mille et une intrigues de la gente féminine, qui ne l'entravait pas en se mutinant au nom de tel ou tel protecteur duquel le directeur eût pu lui-même dépendre, s'il n'eût pas été indépendant en vertu de son contrat passé avec le ministre.

On ignore peut-être ce que peuvent les petites intrigues dans cet établissement exceptionel.

Voici des faits qui nous indiquent suffisamment que des choses irrégulières se pratiquent à l'Opéra. Nous empruntons encore à M. Véron :

« En France, la plupart de nos hommes d'Etat montrent, quel que soit leur âge, un certain goût pour la galanterie. Le secrétaire de la commission de l'Opéra, mon ami ***, fut plus d'une fois chargé par des ministres, Richelieu sournois, d'organiser secrètement, en bon camarade, à huis clos, des parties fines avec quelques beautés en renom de la danse ou du chant. »

. .
. .

« Pendant ma direction, plus d'un homme politique,

sournoisement ou même publiquement, se laissait aller à des intimités de tendresse et de protection avec le chant ou la danse. Rien ne met plus de désordre dans l'administration de l'Opéra que ces chanteuses ou ces danseuses politiques. Je ne pouvais me décider à commettre des injustices en leur faveur, et, pour faire parade de leur pouvoir, ces protégées ne demandent jamais que des injustices.

. .

« Se croyant sûre de l'impunité, une jeune danseuse protégée manqua son service pendant plusieurs représentations ; je prononçai contre elle une amende de 500 fr. Le protecteur était un pair de France..... M. Thiers mit à certaines décisions ministérielles, que cependant il trouvait justes, pour condition expresse que je lèverais cette amende. »

M. Véron, après avoir dépeint le foyer de la danse à l'Opéra et parlé des soupirants, ajoute :

« C'est surtout les jours de ballet que les abonnés, qui ont le privilége d'entrer dans le sérail et qui en connaissent les détours, viennent en foule rendre hommage à la beauté et à la chorégraphie. Pendant ma direction, on rencontrait sur le théâtre, et au foyer de la danse surtout, des ambassadeurs, des députés, des pairs de France, des ministres et la meilleure compagnie.

« J'ai entendu un singulier sermon fait par la mère d'une artiste à sa fille. Elle lui reprochait de montrer trop de froideur à ceux qui l'aimaient. « Sois donc pour eux plus ai-
« mable, plus tendre, plus empressée ! Si ce n'est pour ton
« enfant, pour ta mère, que ce soit au moins pour tes che-
« vaux. »

Toutes ces choses peuvent sembler fort divertissantes à certains esprits ; mais, sans se piquer d'être grand moraliste et sans craindre de paraître trop ridicule aux yeux des admirateurs de mœurs légères, on peut affirmer que ce foyer de la danse, s'il existe réellement tel que nous le dépeint M. Véron, n'est rien autre chose qu'un foyer de vice à l'usage des grands personnages de toutes les nations, et qu'il est regrettable de le voir patronné et soutenu par la protection et les deniers du premier de tous les Etats. On ne peut, dira-t-on, ordonner la vertu à qui ne veut pas la pratiquer. C'est possible ; mais on peut empêcher qu'un des premiers établissements artistiques du pays soit ainsi transformé en un bazar féminin. Le moyen d'obtenir ce résultat serait facile : il ne s'agirait que d'interdire l'entrée du théâtre à tous ceux qui sont étrangers à son personnel. La vie privée n'en serait pas meilleure, ajoutera-t-on. Nous répondrons à cela que l'on ne saurait s'en préoccuper officiellement, que l'action publique de la morale n'a pas à agir sur la vie privée. Ce qu'il importe, c'est de sauvegarder la dignité d'une institution au fronton de laquelle est inscrit le titre d'Académie impériale de Musique.

M. Véron administrait habilement et réalisait des bénéfices ; c'était la première fois que ce résultat était obtenu depuis Lully et Francœur. Cette prospérité fit-elle des envieux à M. Véron? Il le dit, et cela est très-croyable. Ses rapports avec le ministère s'assombrirent, ajoute-t-il; on cherchait à le remplacer par avance. Comme c'était discréditer sa situation et son

entreprise, il prit les devants et présenta M. Duponchel pour lui succéder. Ce successeur fut accepté au mois d'août 1835.

M. Véron est donc resté directeur de l'Opéra pendant quatre ans et quelques mois. Voici comment M. Achille Fould, ministre d'Etat, s'exprimait sur cette direction, dans son rapport fait à l'empereur en juin 1854 :

« Il faut reconnaître que le premier essai de ce retour au régime de l'entreprise privilégiée, qui sous l'ancienne monarchie avait été si désastreux, fut couronné d'un plein succès. Une direction habile et heureuse, entrant en carrière avec une subvention de 810,000 fr., avec de grands talents modérément rétribués et sans la charge d'aucune dette, sut mettre à profit le favorable hasard des circonstances exceptionnelles. Elle eut la nouveauté de *Robert-le-Diable*, et, aidé par l'Etat d'une somme de 30,000 fr. pour la mise en scène de cet opéra dont la dépense l'effrayait, elle recueillit d'importants bénéfices. »

M. Duponchel entrait à la direction avec une subvention inférieure à celle que touchait son prédécesseur. Homme pratique, actif, il eut tout d'abord l'heureuse chance d'obtenir, non sans peine, la partition des *Huguenots*, que M. Meyerbeer ne voulait pas livrer, par suite d'un acte de rigueur que lui avait fait subir M. Véron. Le compositeur s'était vu obligé à payer un dédit de 30,000 fr. pour cette même partition qu'il n'avait pu livrer au jour fixé par un ancien traité. Cette histoire est finement racontée à la

page 121 des *Petits Mémoires de l'Opéra,* de M. Charles de Boigne.

M. Duponchel eut encore les débuts de Duprez, qui remplissaient la salle ; aussi l'Opéra, à cette époque de 1836, 1837, 1838, était-il en pleine prospérité.

En 1839, M. Duponchel conçut l'idée de former une vaste association entre l'Opéra, l'Opéra italien de Paris et l'Opéra de Londres. Cette combinaison ne fut pas réalisée, du moins entre Londres et Paris; quant à l'association avec la scène italienne, elle fut de peu de durée.

L'on ne s'aurait trop s'élever contre ces combinaisons immenses qui ont pour but d'accaparer tout, afin de tuer la concurrence et exploiter plus à l'aise les artistes sans aucun profit pour le progrès de l'art.

En 1839-1840, la situation de l'Opéra s'embrouillant, on adjoignit le 15 novembre 1839 M. Edouard Monnais à M. Duponchel; mais ces administrateurs rencontraient toujours les difficultés de haut lieu, ou plutôt de hauts abonnés, que nous avons déjà signalées en parlant de la direction de M. Véron, et à ce sujet nous croyons devoir reproduire ici un piquant article publié vers la fin de 1839 :

« L'Opéra n'est pas sans quelque ressemblance avec certaines combinaisons gouvernementales. Il a bien à peu près ses six ou sept ministres qui administrent aussi.... sous le bon plaisir de M. Aguado, marquis de Las-Marimas, chef effectif et invisible du cabinet. Un remaniement de la matière directoriale, comme dirait l'illustre député du cinquième arrondissement de Paris, vient d'avoir lieu, et a donné une

nouvelle face à l'avenir de l'Opéra. M. Edouard Monnais a été appelé à titre de capacitaire, en qualité de ministre de l'intérieur, comme M. Dufaure est entré après coup dans la composition du cabinet du 13 mai. M. Duponchel, le président de la commission, le secrétaire ou commissaire royal, les sommités de chaque partie, tels que le chef du chant, le chef d'orchestre, le machiniste représentant, je ne dirai pas la bête à sept têtes de l'Apocalypse, mais les sept ministres qui poussent et font marcher la machine sans direction réelle : elle est montée et elle va, on ne sait trop comment ni pourquoi ; peut-être parce que tout le monde s'en mêle un peu et que beaucoup de personnes ont intérêt qu'elle aille, même celles qui n'en vivent pas, mais qui y trouvent leurs plaisirs.

« Depuis la révolution de juillet, et surtout après le règne moral de M. Sosthène de Larochefoucauld, l'Opéra est devenu une sorte de parc aux cerfs constitutionnel, où notre jeune aristocratie fait ses premières armes pour arriver aux emplois. M. Duponchel a voulu vainement s'affranchir de quelques Louis XV au petit pied ; ils lui ont fait observer qu'il siérait peu à un amateur des Dubarry comme lui de vouloir faire reprendre à l'Opéra son titre d'Académie morale de Danse et de Musique ; il a entendu raison et tout est aussitôt rentré dans l'ordre accoutumé, si l'on peut appeler çà l'ordre.

.

« L'Opéra est un vaste bazar, une exhibition continuelle de tous les sentiments du cœur et des avantages physiques des deux sexes, mais plus particulièrement du sexe féminin. Je me souviens y avoir entendu un jeune diplomate en expectative, représentant maintenant en Perse les intérêts commerciaux de la France, et qui était alors intéressé com-

mercialement aussi dans l'exploitation de l'Opéra, engager l'auteur du traité de la Tafna à former une douce liaison avec une de ces dames du ballet qu'il lui présentait en lui disant que ça ne lui coûterait qu'une quinzaine de mille francs par an.

« Quinze mille francs ! s'écria le général effrayé comme le baron de la Daudinière dans l'opéra des *Prétendus;* « eh !
« mais, c'est le produit de ma terre !

« Eh bien ! mon cher, on la vendra
« Pour avoir femme à l'Opéra. »

« Bien que depuis l'amélioration des chemins vicinaux du département de la Dordogne ait dû doubler le revenu de la terre du général, on ne l'a point revu dans les coulisses de l'Académie royale de Musique.

« Il ne faut pas croire que toutes les affaires de cœur, que tous les sentiments se traitent aussi cavalièrement à l'Opéra. Plus d'une de ces dames trouvent le bonheur dans une conduite régulière, telles que Mmes Dorus-Gras, Nathan, Dupont, etc. ; mais ces dames expient leur fidélité conjugale, leur félicité exceptionnelle par des tracasseries théâtrales ; on est prodigue d'ironie à leur égard dans l'intérieur et parcimonieux d'applaudissements à l'extérieur lorsqu'elles les méritent. On ne peut leur pardonner de ne pas être tombées dans le domaine public, parce qu'elles font partie de l'Académie royale de Musique (1). »

On voit que nous multiplions les citations sans scrupule, aimant à montrer que nous sommes en communauté de pensées avec bien des observateurs qui, depuis longtemps, ont signalé les vices administratifs dont nous retraçons une histoire abrégée.

(1) *Gazette musicale* du 12 janvier 1840.

Le 1ᵉʳ juin 1841, une société est formée entre M. Duponchel et M. Pillet, commissaire royal, qui prend le titre de directeur de l'Académie royale de Musique. M. Edouard Monnais remplace M. Pillet comme commissaire royal. M. Duponchel dirige le matériel, et M. Léon Pillet est chargé du personnel; en dehors est une commandite.

M. Léon Pillet était un homme poli, de relations courtoises, d'un naturel bon, mais trop facile à se laisser influencer par les artistes qu'il affectionnait.

Cette faiblesse mit l'Opéra sous un régime qu'il n'avait pas encore subi. Des ordres furent donnés aux compositeurs pour écrire spécialement en vue de la voix de Mᵐᵉ Stoltz, qui avait un contralto, genre de voix magnifique, mais trop peu variée de timbre pour soutenir à lui seul l'intérêt d'un répertoire aussi important que celui de l'Académie royale de Musique. C'est cependant ce qui eut lieu. Pour Mᵐᵉ Stoltz furent écrits en 1840 la *Favorite*; en 1841, la *Reine de Chypre*; en 1843, *Charles VI*. Cette artiste était la seule femme qui parût avantageusement dans les nouveaux grands ouvrages; puis vinrent le *Lazzarone*, la reprise d'*Othello*, *Marie Stuart*, *l'Etoile de Séville* et *Robert Bruce*, pastiche qui n'eut point de succès et qui avait été fait à la demande de la protégée.

Ce pouvoir de briller seule sur la scène de l'Opéra, les plaintes que chacun croyait avoir à formuler contre l'artiste placée dans cette situation exceptionnelle, les jalousies qu'elle excitait, tout enfin finit par amasser

une tempête formidable. Les articles de journaux pleuvaient sur M^{me} Stoltz et sur M. Pillet, qui répondit plusieurs fois, mais sans faire renaître le calme, et qui, en 1847, céda son privilége à MM. Duponchel et Roqueplan, laissant 400,000 fr. de dettes, que les nouveaux directeurs prirent à leur charge.

Tout est étrange dans cet établissement, car on ne voit nulle part une entreprise commerciale où, comme à l'Opéra, un successeur prend une suite d'affaires mauvaises en endossant les dettes qui ont été précédemment contractées.

Ces entrepreneurs de l'Opéra se disent, sans doute : Ceux qui nous succèderont nous imiteront; ils prendront notre suite telle quelle, comme nous avons pris celle de nos prédécesseurs. Il en sera ainsi jusqu'au jour où l'on fondra la cloche, si toutefois ce jour arrive. Quant à la faillite, on n'y songe pas. Les premiers théâtres de la capitale n'ont supporté que rarement cette humiliation, et désormais ils ne sauraient la subir; l'Opéra surtout est à l'abri de cette triste éventualité, l'Etat comble les déficits de cette scène qu'en outre il subventionne. Tout est donc pour le mieux. Combien de directeurs de province seraient heureux de voir les villes qui subventionnent leur entreprise imiter l'Etat. Mais les villes ne sont pas assez riches et elles sont trop économes des deniers qu'elles recueillent pour se permettre une pareille munificence.

Il y avait à peine une année que MM. Duponchel et Roqueplan étaient directeurs lorsqu'éclata la révolution de 1848.

Dans les premiers jours, on acclama la République, les artistes de tous genres se formèrent en corporation, puis en assemblée, en clubs, où l'on discutait les intérêts de chaque branche artistique. On ne parlait que de réformes, d'améliorations, de progrès ; on se réunissait pour faire des démonstrations auprès des membres du gouvernement provisoire, les titres des théâtres étaient changés, on donnait des représentations au bénéfice des blessés de février, on voulait régénérer les masses par le théâtre. « L'enseignement d'un grand peuple doit se faire de toutes les manières, par la parole, à la tribune, par la représentation au théâtre! » Le Conservatoire devait être livré gratuitement aux artistes pour y donner des concerts ; même espérance était donnée pour la salle de spectacle du château des Tuileries ; une commission était nommée pour examiner les questions relatives aux intérêts de l'art lyrique et dramatique, on voulait fonder dans les Champs-Elysées un Opéra National d'Eté pouvant contenir six mille personnes à 2 fr. ; enfin, le dimanche 2 avril 1848, on procédait en grande pompe à la plantation de l'arbre de la Liberté dans la cour de l'Opéra. A cette cérémonie, les prêtres se mêlèrent aux chanteurs, aux acteurs, ils bénirent l'Opéra, on chanta la Marseillaise, et l'hymne révolutionnaire fut suivi de divers discours prononcés par MM. Ledru-Rollin, Duponchel et Caussidière.

Au milieu de ces démonstrations plus ou moins enthousiastes, plus ou moins sincères, la politique marchait rapidement et peu à peu elle s'assombrissait.

La révolution devenait plus profonde. On ne la voulait pas seulement gouvernementale, mais sociale. Des idées étranges, des utopies extravagantes étaient chaque jour sérieusement émises. Les gens paisibles et craintifs prenaient peur et quittaient Paris. Les théâtres étaient abandonnés, les concerts n'existaient plus, l'enseignement lui-même faisait défaut aux professeurs de musique.

La terrible émeute de juin fit le reste ; elle domina toutes les questions, et, comme tout le monde, les artistes durent attendre que le sol ébranlé reprît un peu de consistance.

Tous les théâtres de Paris furent fermés pendant plusieurs jours.

Cependant, au mois de juillet, le ministre de l'intérieur présentait à l'Assemblée Nationale un projet de décret portant concession de secours aux divers théâtres. L'assemblée déclara l'urgence pour la proposition. M. Victor Hugo fut chargé de présenter le rapport. Il déclara que la commission avait écarté la question d'art et qu'elle n'avait voulu envisager la demande qu'au point de vue de L'UTILITÉ PUBLIQUE.

Nous reproduisons quelques fragments de son discours, ne fût-ce que pour édifier les trop nombreuses personnes, dites sérieuses, qui ne voient dans les spectacles qu'une frivolité inutile et dispendieuse :

« Les théâtres de Paris sont peut-être les rouages principaux de ce mécanisme compliqué qui met en mouvement le luxe de la capitale et les innombrables industries que ce luxe engendre et alimente, mécanisme immense et délicat

que les bons gouvernements entretiennent avec soin, qui ne s'arrête jamais sans que la misère en naisse à l'instant même, et qui, s'il venait jamais à se briser, marquerait l'heure fatale où les révolutions sociales succèdent aux révolutions politiques.

« Les théâtres de Paris, messieurs, donnent une notable impulsion à l'industrie parisienne, qui, à son tour, communique la vie à l'industrie des départements. Toutes les branches de commerce recueillent quelque chose du théâtre. Les théâtres de Paris font vivre 10,000 familles, 30 ou 40 métiers divers, occupant des centaines d'ouvriers et versant annuellement dans la circulation une somme qui, d'après des chiffres incontestables, ne peut guère être évaluée à moins de 20 ou 30 millions.

« La clôture des théâtres de Paris est donc une véritable catastrophe commerciale qui a tous les caractères d'une calamité publique. Les faire vivre, c'est vivifier toute la capitale. Vous avez accordé, il y a peu de jours, 5 millions à l'industrie du bâtiment; accorder aujourd'hui un subside aux théâtres, c'est appliquer le même principe, c'est pourvoir aux mêmes nécessités politiques. Si vous refusiez aujourd'hui ces 600,000 fr. à une industrie utile, vous auriez dans un mois plusieurs millions à ajouter à vos aumônes. »

L'Assemblée Nationale rendit le décret suivant :

« Il est ouvert sur l'exercice 1848, au ministre de l'intérieur, un crédit extraordinaire de six cent quatre-vingt mille francs (680,000 fr.), pour être répartis entre les différents théâtres de Paris, y compris le théâtre de la Nation (Opéra).

« Sur ce crédit une somme de cinq mille francs (5,000 fr.) sera consacrée à une inspection générale provisoire des théâtres.

« 2º La distribution de cette somme sera faite de quinzaine en quinzaine par cinquièmes égaux et jusqu'au 1er octobre, selon la

répartition arrêtée dans l'exposé des motifs du présent décret, aux directeurs des différents théâtres, par les soins du ministre de l'intérieur, qui s'assurera que les deux tiers au moins auront été affectés au paiement des artistes employés et gagistes des théâtres ; l'autre tiers devant être attribué aux directeurs pour frais généraux d'exploitation.

« 3° Les sommes allouées aux théâtres, par le présent, sont incessibles et insaisissables. »

Sur cette allocation, une somme de 170,000 fr. fut attribuée par la répartition au Théâtre de la Nation (Opéra).

Malgré ces secours, les théâtres n'allaient pas beaucoup mieux, et le gouvernement se préoccupait toujours de porter remède à cet état de choses. C'est dans ce but que le président du conseil des ministres, chargé du pouvoir exécutif, rendit l'arrêté suivant, le 29 octobre 1848 :

« Art. 1er. — Une commission permanente des théâtres est instituée auprès du ministre de l'intérieur.

« 2° Cette commission sera consultée et donnera son avis au ministre sur toutes les affaires relatives aux théâtres et principalement :

« 1° Sur toutes les questions de législation et d'administration ;

« 2° Sur l'exécution des cahiers des charges, traités, statuts et arrêtés concernant les théâtres subventionnés par l'Etat ;

« 3° Sur l'exécution des lois, ordonnances et arrêtés relatifs aux théâtres ;

« 4° Enfin, sur toutes les mesures relatives aux théâtres que le ministre de l'intérieur jugerait convenable de lui déférer. »

Pour le présent que pouvait faire cette commission ? Rien.

Le Théâtre de la Nation atteignit enfin le 16 avril, jour de la première représentation du *Prophète*. L'œuvre de Meyerbeer fit plus que tous les discours, que tous les décrets. Fit-elle assez? Elle ne pouvait à elle seule ramener la sécurité publique. Aussi le ministre de l'intérieur se voyait encore obligé d'autoriser la fermeture de l'Opéra à partir du 15 juillet jusqu'au 1er septembre 1849. Cette mesure était motivée par les difficultés qu'éprouvait ce théâtre, vu l'insuffisance de ses recettes. L'opéra fut donc fermé et ses acteurs allèrent jouer à Dieppe !

En 1849, les théâtres de Paris étaient toujours dans un état déplorable; une nouvelle note était remise par les directeurs au ministre de l'intérieur, M. Dufaure :

« Jamais depuis vingt-cinq ans, disaient-ils, les recettes n'ont été à un chiffre aussi bas ; nous sommes tous à la veille d'une clôture. »

Les députés de Paris se réunissaient dans un des bureaux de l'Assemblée pour aviser et trouver un moyen tendant à faire accepter par l'Assemblée la demande d'un nouveau subside ; la proposition ne put parvenir à la discussion publique ; elle resta dans les bureaux, où la commission d'initiative conclut contre la prise en considération par la majorité de 26 voix contre 4.

Au mois de novembre M. Duponchel donna sa démission ; M. Roqueplan resta seul chargé de la direction.

En 1850, les affaires théâtrales étaient moins désastreuses ; mais la commission qui avait été instituée en

1848 par l'arrêté du pouvoir exécutif n'agissant pas, parut le décret suivant :

<div style="text-align:center">2 JANVIER 1850.</div>

Décret qui institue, auprès du ministre de l'intérieur, une commission consultative permanente des théâtres et en détermine les attributions.

« Le président de la République,

« Vu l'arrêté du chef du pouvoir exécutif, en date du 29 octobre 1848, qui institue une commission permanente des théâtres auprès du ministre de l'intérieur;

« Considérant qu'il y a lieu de régler d'une manière définitive l'organisation de cette commission et de régler ses attributions;

Sur le rapport du ministre de l'intérieur, décrète :

Art. 1er.— La commission est consultative ; elle donne son avis au ministre sur toutes les questions de législation et d'administration relatives au théâtre, et notamment sur la constitution des exploitations dramatiques, la rédaction et l'exécution des règlements, cahier de charges et actes administratifs qui régissent ces établissements.

« 2.— La commission est également consultée sur les divers règlements concernant le Conservatoire de Musique et de Déclamation.

« 3.— Le nombre des membres qui composent la commission est définitivement fixé à onze.

« 4.— Ne pourront faire partie de la commission les personnes qui auraient quelque intérêt dans une exploitation théâtrale.

« 5.— Le directeur des beaux-arts et le commissaire du gouvernement près les théâtres lyriques et le Conservatoire assistent aux séances de la commission avec voix consultative.

« Un secrétaire rapporteur est attaché à la commission. »

En janvier 1852, c'est-à-dire quelques jours après le coup d'État, le prince Louis-Napoléon s'empressa de

s'occuper du premier théâtre de la capitale, qui en avait grand besoin.

En effet, soit qu'il eût pris à sa charge d'anciennes dettes qui entravaient sa marche, soit qu'il eût eu à supporter les mauvais jours des troubles publics, soit qu'il fût médiocrement administré, notre premier théâtre éprouvait une gêne considérable. Le ministre de l'intérieur, M. de Morny, intervint et, sur sa proposition, six annuités de 60,000 fr. chacune furent accordées à l'Opéra et destinées à l'extinction de ses dettes actuelles; en outre, le privilége fut prolongé de quatre années au nom de M. Roqueplan, ce qui, joint à celui dont il était déjà en possession, conduisait la concession jusqu'au 31 décembre 1861. On sait qu'elle n'est pas allée jusque-là.

Un décret impérial du 14 février 1853 plaça d'abord les théâtres impériaux dans les attributions du ministre d'Etat, puis la société Roqueplan et C*e* fut dissoute (1) le 30 juin 1854. M. Nestor Roqueplan présentait un passif de 900,000 fr., et un décret impérial décidait ce qui suit :

(1) « D'une sentence arbitrale rendue à Paris le 28 novembre 1855 entre : 1° M. Victor-Louis-Nestor Rocoplan, dit Roqueplan, directeur privilégié de l'Académie impériale de Musique, demeurant à Paris, rue Drouet ; 2° M. Paul-Marie-Alexandre Aigoin, propriétaire, demeurant à Paris, rue Boursault ; 3° M. le vicomte Charles de Coislin, banquier, demeurant à Paris, rue Grange-Batelière, n° 28, il appert : la société formée entre les sus-nommés sous la raison Roqueplan et C*e* pour l'exploitation du Théâtre de l'Académie impériale de Musique, est dissoute à partir du 28 novembre 1855. M. Roqueplan est nommé liquidateur de ladite société, etc., etc. » (*Gazette des Tribunaux*, annonces judiciaires.)

« Art. 1ᵉʳ. — A partir du 1ᵉʳ juillet prochain, l'Opéra sera régi par la liste civile impériale, et placé à cet effet dans les attributions du ministre de notre maison.

« Art. 2. — Une commission supérieure permanente est instituée près le ministre de notre maison, pour donner son avis sur les questions d'art et sur toutes les mesures propres à assurer la prospérité de l'Opéra. Cette commission est présidée par le ministre.

« Art. 3. — Il sera procédé immédiatement, par les soins de l'administration des domaines de l'Etat et en présence d'un délégué, à la reconnaissance et à la reprise des bâtiments, du mobilier et du matériel affectés à l'exploitation de cet établissement.

« Fait au palais de Saint-Cloud, le 29 juin 1854.

« Napoléon. »

M. Nestor Roqueplan fut nommé administrateur impérial, puis, la même année, remplacé par M. Crosnier, auquel succéda M. A. Royer, directeur en nom, mais dont l'action était trop subordonnée aux volontés de la commission impériale, laquelle présidait aux auditions d'artistes et décidait sur le plus ou moins d'opportunité qu'il y avait à conclure les engagements.

Au mois de décembre 1862, M. Alphonse Royer donna sa démission. Cette retraite toute volontaire fut signalée par la lettre suivante, que les artistes de l'Opéra adressèrent au directeur démissionnaire :

A M. Alphonse Royer, directeur de l'Académie impériale de Musique.

« Monsieur le directeur,

« Les nombreuses marques de sollicitude et de bonté que nous avons reçues de vous nous font un devoir de venir vous exprimer les vifs regrets que nous éprouvons en ap-

prenant la résolution que vous avez prise de vous retirer de l'Opéra. Soyez assuré, monsieur, que votre paternelle et loyale administration laissera parmi nous de longs et précieux souvenirs.

« Daignez, monsieur et cher directeur, nous garder une place dans votre affection, et croire à nos sentiments profonds de reconnaissance et de dévoûment. »

(*Suivent plus de* 200 *signatures.*)

M. E. Perrin, directeur de l'Opéra-Comique, fut nommé en remplacement de M. A. Royer. La presse parisienne, en enregistrant cette nomination, laissa entendre que M. E. Perrin, homme de tête, n'avait accepté la responsabilité morale de cette direction qu'à des conditions lui permettant d'agir librement et sans laisser plier ses volontés personnelles sous la pression de la commission ministérielle.

M. Azwedo, rédacteur de l'*Opinion nationale*, ajouta que, pour bien diriger l'Opéra, il fallait vouloir et pouvoir : « M. E. Perrin voudra ; mais pourra-t-il ? On ne nettoie pas les écuries d'Ogias avec un plumeau ! »

L'Opéra est en effet encombré d'abus qu'il s'agit tout d'abord de réformer ; ce qui n'est possible qu'avec une volonté absolue soutenue par un pouvoir auguste, seule force, seule puissance qui soit capable de réduire les hautes intrigues. L'avenir nous apprendra si M. E. Perrin sera plus fort que bien d'autres dont les bonnes intentions ont échoué contre les écueils qui parsèment cette mer lyrique et surtout chorégraphique qu'on nomme l'Académie impériale de Musique.

Par cet abrégé de l'histoire administrative de l'Opéra on a pu voir, ce nous semble, que les obstacles les plus nombreux qui ont toujours nui à sa régularité, à sa grandeur ont eu pour causes :

1° Les influences fâcheuses des agents supérieurs, inspecteurs, protecteurs, etc., etc., dont les actes entravaient, bien plus qu'ils ne l'aidaient, l'établissement qu'on les chargeait de surveiller et dans lequel ils ne cherchaient autre chose que les plaisirs particuliers qu'ils pouvaient y rencontrer ;

2° Les désordres des directeurs incapables ou complaisants ;

3° Les persécutions ou les cabales supportées par les directeurs habiles et indépendants ;

4° L'abus des entrées gratuites aux places de première classe ;

5° L'absence d'activité et de travail productif.

Mais chaque fois que ce théâtre a été bien dirigé et qu'il a été aidé par l'Etat, sans être par cela même gêné dans ses mouvements, dans sa liberté d'action, il a prospéré. On peut s'en convaincre en se reportant aux directions de Lully, Rebel et Francœur, Devismes, à l'Empire et à la régie particulière de M. Véron.

Il est à remarquer que ces administrations ont été exercées dans des conditions diverses de système : Lully, avec responsabilité royale et volonté absolue ; Rebel et Francœur, à leurs risques et périls, sous la protection de la ville de Paris ; la liste civile de l'Empire, sous le contrôle sévère de l'empereur ; enfin,

quelques heureux moments de régie particulière sous Louis-Philippe (1).

On ne saurait donc, du moins d'après ces résultats, prendre un parti absolu quant au mode de gérance soit par l'Etat, soit par des régies particulières.

Il faut reconnaître que les sympathies les plus nombreuses et les plus artistiques sont pour le premier mode. L'Académie impériale de Musique, qui est une institution nationale, doit être placée à l'abri des mesquineries de la spéculation particulière et gérée au compte de l'Etat, mais avec un directeur auquel il faut laisser une grande liberté d'action. Si de tous les côtés, sous tous les prétextes, au nom de tous les gens en crédit on vient s'immiscer dans ses actes, lui en imposer de mauvais, l'obliger à contracter des engagements avec des artistes inutiles, lui faire représenter souvent des œuvres plus protégées qu'elles ne sont remarquables; en un mot, si tout le monde dirige à la place du directeur en lui laissant seulement la responsabilité officielle des choses, on retombera dans les anciens errements et dans les déficits.

Quant à ce qui concerne les dépenses qui ont l'art

(1) M. de Boigne nous apprend que, pendant la période de vingt-trois années qui s'est écoulée de 1831 à 1854, la régie particulière aurait donné, après tous comptes, une commune équilibrant les profits et pertes. Ainsi M. Véron et M. Duponchel auraient gagné à peu près la même somme que celle qui a été perdue par MM. Léon Pillet et Roqueplan. M. de Boigne impute les déficits de ces derniers à ce qu'ils touchaient une subvention moindre, quoique ayant un plus considérable budget de dépenses.

(*Les petits Mémoires de l'Opéra*, par Ch. de Boigne, pages 353, 359.)

pour objet, rien ne doit être épargné pour que l'Académie puisse bien faire. A elle et pour elle les plus grands frais, les plus grands sacrifices, mais aussi c'est à elle qu'il appartient de faire mieux et plus que tous. Or, est ce bien là ce qui existe? Et lorsqu'on examine attentivement le répertoire de l'Opéra, n'est-on pas péniblement impressionné, n'est-on pas surpris de voir à quel point est médiocre la production de l'immense personnel de cet établissement?

A ce reproche, qui de tous temps lui a été adressé, l'Académie a toujours répondu que le soin qu'elle apportait à la mise à la scène des ouvrages exigeait beaucoup de temps. — Cet argument n'est pas toujours acceptable, puisqu'il est des années où l'Opéra a monté jusqu'à dix actes, et d'autres seulement *deux*, quelques fois UN (1826).

Le manque d'activité est un trait caractéristique de la noble Académie, c'est ce que les gens polis ont ironiquement appelé la *majestueuse lenteur* de l'Opéra; le mot est proverbial. En effet, il n'y a peut-être pas d'établissement où le temps soit si peu employé qu'à l'Opéra. Un grand ouvrage à monter est une affaire compliquée, nous ne l'ignorons pas; mais aussi que de moyens d'exécution sont mis à la disposition de ce théâtre : un bureau de copie de musique habilement dirigé par un artiste de talent, par un compositeur instruit dont les soins intelligents président à ce travail important et l'abrègent; une quantité de peintres-décorateurs, machinistes, costumiers, d'aides de tous genres; un personnel d'artistes qui double, tierce

même tous les emplois et que l'on pourrait plus souvent employer à monter des œuvres de proportions secondaires: un orchestre admirable, qui exécute les plus grandes difficultés et saisit avec rapidité jusqu'aux moindres nuances indiquées par les compositeurs. — Trois représentations seulement par semaine, ce qui donne pour les études quatre jours sur sept de plus qu'aux autres théâtres qui jouent tous les soirs. — Mieux que partout ailleurs enfin tout est réuni à l'Opéra pour pouvoir accomplir de grands et nombreux travaux. Quelquefois ils sont beaux, mais jamais ils ne sont nombreux.

D'abord, on ne répète point tous les jours de représentation, ainsi que cela se pratique dans les autres théâtres. A l'Opéra, les artistes se reposent d'ordinaire les lundis, mercredis et vendredis, même ceux qui ne chantent pas le soir. — Le lendemain, on vient tard au théâtre, on cause, on flâne, on gaspille le temps. Les nombreuses salles d'études de ce grand logis sont souvent inutiles. Les accompagnateurs, les chefs du chant en prennent à leur aise, et chacun se prélasse dans la gloire-réclame qui ressort d'une position permettant de mettre sur sa carte M. ***, de l'Académie impériale de Musique.

Ce n'est point qu'on refuserait le travail assidu et vigoureux, s'il était bien ordonné et dans les habitudes de l'établissement; mais, en y entrant, on imite son prédécesseur, on prend les allures de la maison, on fait de la *majestueuse lenteur*, et le public, qui est avide de nouveautés, voit toujours les mêmes grands ouvrages, chef-d'œuvres impérissables, éternels, mais

7

qui commencent à faire désirer qu'on leur adjoigne des compagnons. Quant aux opéras placés avant les ballets, on donne toujours les mêmes, lesquels sont au nombre de deux ou trois. Ne serait-il pas mieux d'en monter de nouveaux ? Ce serait du moins une occupation pour les jeunes compositeurs. Nous trouvons dans un article de M. Fiorentino un exemple des réclamations souvent adressées aux divers directeurs qui, jusqu'à M. E. Perrin, se sont succédés à l'Opéra :

« Le Conservatoire fabrique, tous les ans des compositeurs ; on les met en loge, et s'ils obtiennent le premier prix, on les expédie à Rome, où ils passent quatre années, logés, chauffés, nourris aux frais du gouvernement. Mais dès qu'ils reviennent en France pour exercer leur profession, malgré tous les cahiers des charges et toutes les réserves imposées aux directeurs, il est impossible à ces malheureux prix de Rome de faire jouer un acte, en moyenne, tous les dix ans. La logique veut ou qu'on ferme le Conservatoire, ou qu'on leur ouvre les théâtres.

« Au reste, ils ont de quoi se consoler. Il est tel membre de l'Institut, section musicale, qui n'est pas plus avancé qu'eux et à qui l'on ne songe à confier ni un lever de rideau, ni un ballet en un acte. La plupart de nos musiciens, pour se tirer d'affaires, donnent des leçons d'accompagnement de piano ou de chant à cent sous le cachet, quand ils en trouvent ; ils se feraient marchands de lorgnettes, si on voulait leur donner leurs entrées au moins dans les couloirs.

« Voilà pourquoi je prie avec tant d'insistance M. le directeur de l'Opéra de faire précéder ses ballets de quelques nouveaux levers de rideau en un ou deux actes. »

Lorsque les quelques opéras en deux actes qui sont

au répertoire semblent trop usés, on se contente d'offrir tantôt deux actes, tantôt un acte de *Lucie*, du *Comte Ory*, ou de tout autre chef-d'œuvre qu'on mutile par des coupures où se révèle un vandalisme peu digne de la première scène lyrique du monde. Cela s'est, dit-on, pratiqué de tous temps à l'Opéra. L'on raconte même qu'un directeur, rencontrant un jour Rossini, lui dit : Eh bien ! maître, nous donnons ce soir votre premier acte de *Moïse*. « Tout entier ? » répondit le narquois compositeur. Et notez bien que ce que l'on conserve de ces ouvrages tronqués, arrangés, dérangés, on l'exécute sans soin et avec une négligence coupable. Aussi le public de Paris, qui n'ignore pas ces faits regrettables, ne se risque point à les entendre ; il n'arrive à l'Opéra que quelques minutes avant le ballet, il laisse les déceptions de la petite pièce aux étrangers, aux provinciaux confiants qui ne reviennent pas de la surprise que leur causent ces représentations médiocres à l'Opéra, où chaque soirée devrait être une solennité depuis le commencement jusqu'à la fin.

Que doivent penser les étrangers instruits lorsqu'ils entendent martyriser, avilir des œuvres dignes de la vénération des gens de goût et auxquelles l'Opéra ne devrait toucher qu'avec le respect de lui-même et de l'auteur ? Nous n'inventons pas, nous disons ce que chacun voit une fois, mais ne revoit point une seconde, car on s'abstient de revenir, on proteste par le silence qui est la leçon des rois. Il est vrai que l'Opéra, ce roi des théâtres lyriques, ne s'en émeut guère ; il marche sans trouble, sans gêne, sans peine comme sans souci. Aujourd'hui, les chemins de fer ne sont-ils

pas là pour remplir la salle? Qu'importe ce qu'on y donne, l'étranger et le provincial s'y montrent toujours. Ne faut-il pas qu'ils puissent dire : Nous sommes allés à l'Opéra. Pour ce théâtre unique, les jours heureux se suivent et se ressemblent, c'est une paix éternelle. Aussi que viendrait faire un compositeur, un prix de Rome, par exemple, qui s'aviserait de troubler cette douce quiétude en présentant un ouvrage nouveau, ne fût-il qu'en deux actes? On le renverrait bien loin. *L'Opéra n'est pas un théâtre d'essai!* La scène qui donne des actes détachés de *Lucie*, du *Comte Ory*, du *Philtre*, de *Moïse*, etc., a trop le sentiment de ce qu'elle se doit à elle-même pour se livrer ainsi au premier prix de Rome venu, dont l'éducation a déjà coûté une trentaine de mille francs à l'Etat.

Qu'il aille se faire prendre ailleurs (1).

En tous temps, les abords de l'Opéra ont été considérés comme inaccessibles, et la représentation comme un mirage décevant. C'est ce que pensait M. Meyerbeer lui-même en l'année 1823, alors qu'il écrivait la lettre suivante à M. Levasseur :

« J'ai été bien flatté du passage de votre lettre dans lequel vous me parlez de la bonne opinion que M. le directeur de l'Opéra français veut bien avoir de mes faibles talents.

« Vous me demandez s'il serait sans attraits pour moi de travailler pour la scène française ?

(1) Au moment où ces lignes étaient sous presse, l'Opéra donnait un nouvel opéra en deux actes de M. Victor Massé. Puisse cette heureuse initiative être le commencement d'une réforme depuis trop longtemps désirée!

« Je vous assure que je serais bien plus glorieux de pouvoir écrire pour l'Opéra français que pour tous les théâtres italiens (sur les principaux desquels, d'ailleurs, j'ai déjà donné de mes ouvrages). Où trouver ailleurs qu'à Paris les moyens immenses qu'offre l'Opéra français à un artiste qui désire écrire de la musique véritablement dramatique ? Ici, nous manquons absolument de bons poëmes d'opéra, et le public ne goûte qu'un seul genre de musique.

« A Paris, il y a d'excellents poëmes, et je sais que votre public accueille indistinctement tous les genres de musique, s'ils sont traités avec génie. Vous me demanderez peut-être pourquoi, avec cette manière de voir, je n'ai pas tâché d'écrire pour Paris ? C'est parce qu'on nous représente ici l'Opéra français comme un champ hérissé de difficultés, où il faut attendre ordinairement de longues années avant de se faire représenter, et cela fait peur. Je vous avoue aussi que j'ai été gâté peut-être sur ce point en Italie, où l'on a bien voulu jusqu'à présent me rechercher, quoique je confesse que c'est plutôt par l'extrême indulgence du public envers moi que pour mon très-petit mérite.

 « Jacques MEYERBEER. »

Depuis longtemps, Dieu merci, l'Opéra n'est plus un champ hérissé de difficultés pour l'illustre maître devant qui les portes s'ouvrent à deux battants quand il veut bien se présenter.

Au reste, avoir un ouvrage reçu à l'Opéra n'est pas une chose aussi difficile qu'on le suppose ; mais l'y voir représenté est un fait rare et phénoménal.

Nous trouvons dans la *Revue musicale* un article écrit il y a trente-six ans sur quelques-unes des questions que nous venons d'aborder, et nous le reprodui-

sons, laissant au lecteur le soin de comparer et de juger s'il y a ou s'il n'y a pas quelques points de ressemblance entre le temps passé et le temps présent :

« A une certaine époque, que de vieux employés de l'Opéra appellent en soupirant le bon temps, la vie était douce pour le directeur de ce spectacle et pour ses subordonnés. Chanteurs, danseurs, comparses, peintres, machinistes, etc., vivaient dans une agréable oisiveté et ne recevaient pas moins exactement leurs appointements que s'ils eussent été accablés d'études et de travaux. Un répertoire borné à sept ou huit ouvrages, qu'on jouait sans cesse, suffisait aux plaisirs du public. La réputation toute faite de ce genre de spectacle, et qu'on acceptait sans en examiner les titres, y ramenait, en dépit d'eux, ceux mêmes qui ne s'y plaisaient que médiocrement. Enfin, avec le fameux *premier coup d'archet* de l'Opéra et la merveille d'un rideau qu'on ne baissait pas, on vivait aux dépens d'un public débonnaire, qui, malgré son ennui, ne croyait pas avoir le droit de demander autre chose que ce qu'on lui donnait. S'il y avait *déficit* au bout de l'année, un gouvernement facile le comblait ; tout allait le mieux du monde. Aussi ne se gênait-on pas, et croyait-on avoir fait de grands efforts quand on avait monté un ou deux opéras nouveaux dans l'année.

« Cependant les auteurs, nourris du vain espoir d'obtenir un tour de représentation, travaillaient et présentaient leurs ouvrages à l'administration, qui les admettait presque toujours sans s'inquiéter du temps où elle les ferait représenter. Tel était l'encombrement, je ne dirai pas des cartons de l'Opéra, car l'Opéra n'a point de cartons, mais de ses registres d'inscription, que, si j'en crois l'auteur d'une brochure assez curieuse et déjà ancienne, intitulée *Coup d'œil*

sur l'Opéra, il y avait, en 1802, deux cent douze opéras reçus. Dans ce nombre, on en trouvait trois de Piccini, un de Grétry et plusieurs de Méhul, de Lemoine, de Zingarelli, de Langlé, d'Eler, etc. De tout cela, on n'a pas joué dix ouvrages ; aujourd'hui la prescription est pour ainsi dire arrivée pour le reste. D'ailleurs, la révolution qui s'est opérée depuis lors en musique est telle que les auteurs s'opposeraient eux-mêmes à ce qu'on représentât leurs productions. Je laisse donc de côté cet ancien fonds pour examiner les ressources actuelles (1). »

Et après avoir dit à l'Opéra qu'il était utile de se hâter et d'activer les représentations avant que les ouvrages ne fussent devenus vieux, l'auteur de l'article publiait le tableau des opéras reçus en 1827. Nous le reproduisons afin que l'on voie ce que sont devenues toutes ces œuvres :

Opéras en trois actes terminés en 1827.

TITRES.	POETES.	MUSICIENS.
1. *Macbeth.*	MM. Hix.	MM. Chelard.
2. *Nausica.*	Jouy.	Zimmermann.
3. *Mazaniello (la Muette).*	Scribe et G. Delavigne.	Auber.
4. *Alexandre aux Indes.*	Baour-Lormian.	Lesueur.
5. *Ogier le Danois.*	Arnault.	Roll.
6. *Olinde et Saphronie.*	Désaugiers.	Paër.
7. *Achmet.*	Delrieu.	Lebrun.
8. *Mathilde.*	Saint-Yvon.	Kreutzer.
9. *Idoménée.*	Caignez.	Mozart.
10. *Abufar.*	Monférier.	Aymon.
11. *Artaxercès.*	Delrieu.	Ermel.
12. *Le Grand Lama.*	Jouy.	Garcia.

(1) *Revue musicale,* 1827, page 403.

Opéras en un ou deux actes.

13. *Phidias* (deux actes). MM. Jouy. MM. Fétis.
14. *Pygmalion* (un acte). *** Halévy.
15. *Milton*. Jouy. Spontini.
16. *Corinne*. Gosse. Mazas.
17. *Protogène* (1). Scribe. Mlle Octavie Pillore.

(1) C'est une simple et touchante histoire que celle de Mlle Octavie Pillore. Fille d'un médecin distingué, elle avait appris la musique par goût et pour son plaisir. Ayant étudié l'harmonie sous la direction de Berton, elle voulut composer un opéra. Un poëme lui fut donné par un jeune écrivain, encore inconnu. Ce poëme, qui avait pour titre *Protogène*, fut reçu, et c'est de là que datent les entrées à l'Opéra accordées à l'auteur, qui était M. Scribe.

Mlle Octavie Pillore écrivit sa partition, qui fut examinée et reçue par un jury composé de membres de l'Institut ; mais il s'agissait d'être représenté. Comme tant d'autres, elle dut attendre. Pendant ce temps, les directions se succédaient, les révolutions littéraires, musicales, politiques s'accomplissaient, et le librettiste de Mlle Octavie Pillore suivait le mouvement en abandonnant le genre grec auquel appartenait *Protogène*. Vint pour Mlle Octavie Pillore un temps où elle dut chercher dans la musique un moyen d'existence : elle donna des leçons. Les années s'accumulèrent sur sa tête, les forces lui manquèrent pour le travail. Elle se retira dans la jolie petite ville de Caudebec, près de quelques amis qui l'accueillirent et lui prodiguèrent des consolations. Elle gardait toujours l'espoir de faire représenter *Protogène*, c'était son rêve. Elle écrivit souvent à ses protecteurs, au nombre desquels se trouvait M. Edouard Monnais, à qui l'on doit ces détails biographiques ; mais *Protogène* avait vieilli, c'est du moins ce que pensa l'auteur du poëme, M. Scribe, qui, contrairement à l'usage, ne se montra pas très-empressé de produire en public l'œuvre de sa jeunesse. Les jours de Mlle Octavie Pillore se consumèrent dans une attente douloureuse ; ceux de son poëte s'écoulèrent au milieu des succès, de la célébrité, des honneurs, de la fortune. Puis, par un étrange rapprochement de la destinée, tous deux parvinrent presque en même temps au terme du voyage. M. Scribe mourut en 1861, après avoir fait représenter plus de quatre cents pièces de théâtre, et Mlle Octavie Pillore ne lui survécut que de quelques semaines, après avoir espéré près de quarante ans la représentation de son unique opéra.

Opéras sur le métier.

1. *Le Vieux de la Montagne.*	MM. Jouy.	MM. Rossini.
2. *Attila.*	Jouy.	Humel.
3. *Erostrate.*	Halévy.	Halévy.
4. *Sardanapale.*	Viennet.	Schneitzhœffer.
5. *Les Athéniennes.*	Jouy.	Spontini.
6. *Le Duc de Clarence.*	Scribe.	Kalbrenner.

Nous pouvons dire aujourd'hui que, sur ces vingt-quatre ouvrages, deux seulement ont été représentés, *Macbeth* et la *Muette de Portici*. Les vingt-deux autres n'ont jamais vu et ne verront jamais la lumière de la rampe, et la plupart de leurs auteurs ont cessé de vivre!

Est-il nécessaire de faire ressortir tout ce qu'il y a d'odieux dans de pareilles déceptions?

« De deux choses l'une, ou l'Opéra n'est pas une
« institution nationale, et alors il ne faut pas lui don-
« ner de subvention, ou c'en est une, et alors il doit
« aider à l'éclosion d'une école française en ouvrant
« ses portes aux jeunes gens (1). »

Aujourd'hui, le nombre des compositeurs qui désirent l'Opéra est plus grand encore qu'il ne l'était en 1827; il y en a moins dont les ouvrages sont reçus, partant moins d'espérances chimériques ou d'attentes interminables.

En supposant qu'il n'y ait à cette heure que cinq grands ouvrages inscrits, en voilà pour cinq années.

(1) *Les Effrontés*, Emile Augier.

Et qui passera le premier? qu'est-ce qui garantira le dernier que des événements ne viendront pas anéantir ses projets? et si le premier joué obtient un grand, un immense succès, ira-t-on interrompre les représentations de l'ouvrage en vogue pour donner les autres? Non, sans doute, il faudra se résigner et attendre.

Singulière organisation en vérité que celle de nos théâtres lyriques de Paris. Un succès est presque un malheur pour les compositeurs en général et un temps d'arrêt dans la marche de l'art lui-même. En peinture, en sculpture, dans tous les arts enfin, un chef-d'œuvre n'empêche pas un autre chef-d'œuvre de se produire, tandis qu'en matière de musique théâtrale, un bon ouvrage arrête l'essor de tous, un mauvais la favorise. Le bien produit le mal, le mal produit le bien.

N'est-il pas évident qu'il y a là une nouvelle preuve de l'insuffisance de l'organisation de nos scènes musicales?

Nous terminons ce chapitre par un tableau du répertoire des opéras représentés à l'*Académie impériale de Musique* depuis 1810, c'est-à-dire plus d'un demi-siècle. Dans l'intérêt de l'avenir de l'Opéra et de l'art lyrique, nous avons cru utile d'analyser les douze dernières années de cette exploitation, en mettant en regard les dépenses de l'Etat et ce qu'elles ont produit de résultat, au point de vue du nombre des opéras.

Il a été représenté à l'Académie impériale de Musique, depuis l'année 1850 jusqu'à l'année 1861 incluse,

soit pendant une période de douze ans, vingt-quatre opéras formant ensemble un total de quatre-vingt-deux actes, ce qui présente une moyenne de sept actes environ par année, et cela en moyenne seulement, car s'il y a des années de dix, de huit, il y en a plus de cinq, il en est même une de DEUX, ni plus ni moins (1856).

Dans ces vingt-quatre ouvrages écrits par des compositeurs de diverses nations, il faut compter huit opéras traduits de l'italien ou de l'allemand, ou arrangés pour l'Académie impériale de Musique.

Si l'on envisage la question au point de vue purement créateur, c'est-à-dire si l'on supprime les ouvrages traduits ou arrangés qui devraient être représentés sur un théâtre affecté à ce genre, on arrive à trouver que, pendant une période de douze années, l'Académie impériale de Musique n'a réellement enfanté que SEIZE opéras écrits pour elle par des compositeurs de tous pays. C'est peu quand on songe que ce théâtre est le plus richement subventionné, que sa scène est considérée comme étant la première du monde entier.

En additionnant la subvention, le loyer gratuit de l'immeuble fourni par l'Etat, les déficits comblés, on peut, sans craindre d'être taxé d'exagération, dire que l'Opéra coûte à l'Etat 1,200,000 fr. par an, soit un total de 14,400,000 fr. pour notre période de douze années.

En supposant, avec quelque raison ce nous semble, que le ballet doit occuper le deuxième rang à l'Aca-

démie impériale de Musique (1), et lui attribuant 5,400,000 fr. sur les 14,400,000 et appliquant les 9 millions restant à la musique, au chant, on arrive à trouver que chacun des vingt-quatre ouvrages, grands ou petits, aurait nécessité à l'Etat une dépense de 375,000 fr., et que chacun des quatre-vingt-deux actes aurait coûté 109,756 fr. 09 c.

Si maintenant l'on élague les traductions, les arrangements pour se borner aux seize opéras créés, écrits spécialement pour l'Académie impériale de Musique, on trouve que chacun des seize opéras aura nécessité à l'Etat une dépense de 563,500 fr., et que chacun des cinquante-quatre actes qui les composent aurait coûté 166,666 fr. 67 c.

Que de résultats auraient été obtenus pour le progrès de l'invention dans l'art lyrique si ces sommes considérables avaient été réparties entre plusieurs scènes rivales! Et le premier théâtre du monde doit-il longtemps encore coûter si cher pour produire si peu?

Nous croyons avoir suffisamment démontré, dans ce chapitre, que ce n'est pas sans raisons qu'à presque toutes les époques l'action administrative de l'Opéra a été sévèrement jugée.

Que sera l'avenir? On dépensera bien 20 millions

(1) Il est vrai que le ballet prend depuis quelque temps une importance considérable dans le répertoire. Au mois de juillet 1861, on a donné un spectacle entier rempli par trois ballets. Le 14 janvier 1863, on a donné également trois ballets : la *Vivandière*, le *Marché des Innocents*, l'*Etoile de Messine*. C'est ainsi que de temps à autre, au Grand-Opéra, on supprime l'opéra.

pour la nouvelle salle d'Opéra, ce qui représentera 1 million de loyer; en subvention et secours de toute nature 1 million, soit 2 millions; de plus les recettes. Toutes ces sommes énormes ne donneront-elles toujours pour résultat que sept actes d'opéra par année? Sans être trop exigeant, on peut, ce nous semble, demander plus.

Nous donnons ci-contre un tableau de tous les opéras qui ont été représentés à l'Académie impériale de Musique depuis 1810. En l'examinant, on se convaincra facilement de sa pénurie numérique, et l'on verra que nos critiques sont justes.

Répertoire de l'Académie Impériale de Musique depuis 1810.

DATES de la 1re représentation	TITRES DES OUVRAGES.	Nomb. d'actes	AUTEURS DES PAROLES.	COMPOSITEURS.
1810 24 janvier...	Hippomène et Atalante.	3	Lehoc.	Louis Piccini.
— 23 mars....	Abel.	3	Hoffmann.	Kreutzer.
— 8 août......	Les Bayadères.	3	Jouy.	Catel.
	3 opéras. — Actes.	9		
1811 27 mars....	Le Triomphe du Mois de Mars, ou le Berceau d'Achille	1	Dupaty.	Kreutzer.
— 16 avril....	Sophocle.	3	Morel.	Fiocchi.
— 17 décembre.	Les Amazones, ou la Fondation de Thèbes	3	Jouy.	Méhul.
	3 opéras. — Actes	7		
1812 26 mai....	Œnone.	2	Lebailly.	Kalbrenner.
— 15 septemb.	Jérusalem délivrée.	5	Baour-Lormian.	Persuis.
	2 opéras. — Actes	7		
1813 5 février...	Le Laboureur Chinois, pastiche.	3	Deschamps, Després et Morel.	Berton.
— 6 avril....	Les Abencerrages.	3	Jouy.	Chérubini.
— 10 août....	Médée et Jason.	3	Milcent.	Fontenelle.
	3 opéras. — Actes	9		
1814 31 janvier.	L'Oriflamme (pièce de circons.).	2	Baour-Lormian et Etienne.	Méhul, Berton Kreutzer, Paër.
— 3 mars....	Alcibiade solitaire.	2	Barouillet et Cuvelier.	Piccini.
— 23 août....	Pélage, ou le Roi et la Paix.	2	Jouy.	Spontini.
	3 opéras. — Actes.	6		
1815 30 mai....	La Princesse de Babylone.	3	Vigée et Morel.	Kreutzer et Persuis.
	1 opéra. — Actes.	3		
1816 23 avril....	Le Rossignol.	2	Etienne.	Lebrun.
— 21 juin....	Les Dieux rivaux.	2	Brissault et Dieulafoy.	Berton, Kreutzer, Persuis, Spontini.
— 30 juillet...	Nathalie, ou la Famille russe..	3	Guy.	Reicha.
	3 opéras. — Actes	7		
1817 4 mars....	Roger de Sicile, ou le Troubadour	3	Guy.	Berton.
— 28 mai.....	Fernand Cortez (joué d'abord en 1809).	3	Jouy, Viron, Esménard.	Spontini.
	2 opéras. — Actes	6		
1818 19 janvier..	Zéloïde, ou les Fleurs enchantées.	2	Etienne.	Lebrun.
— 20 mars....	Les Croisés, ou la Délivrance de Jérusalem (oratorio).	1	***	Stadler.
— 9 juin.....	Zirphile et Fleur de Myrthe...	2	Jouy et N. Lefebvre.	Catel.
— 16 novembre	Les Jeux floraux.	3	Bouilly.	L. Aimon.
	4 opéras et oratorio.— Act.	8		

Année	Date	Titre	Actes	Auteurs	Compositeur
1819	3 février	Tarare	3	Désaugiers fils.	Salieri.
—	20 décembre	Olympie	3	Voltaire, Dieulafoy, Brissault et Bujac.	Spontini.
		2 opéras. — Actes	6		
1820	17 juillet	Aspasie et Périclès	3	Viennet.	Daussoigne.
		1 opéra. — Actes	3		
1821	7 février	La Mort du Tasse	3	Cuvelier et Hélitas de Meun.	Garcia.
—	20 mars	Stratonice	3	Hoffmann.	Méhul, Daussoigne.
—	21 mai	Blanche de Provence	3	Théaulon, Rancé.	Boïeldieu, Kreutzer, Berton, Paër, Chérubini.
		3 opéras. — Actes	9		
1822	6 février	Aladin, ou la Lampe merveilleuse	5	Etienne.	Nicolo Isouard et Benincori.
—	26 juin	Florestan, ou le Conseil des Dix	3	Delrieu.	Garcia.
—	16 décembre	Sapho	3	Empis et Cournol.	Reicha.
		3 opéras. — Actes	11		
1823	11 juin	Virginie	3	Désaugiers aîné.	Berton.
—	8 septembre	Lasthénie	1	Chaillou.	Hérold.
—	5 décembre	Vendôme en Espagne	1	Empis et Mennechet.	Boïeldieu, Auber, Hérold.
		3 opéras. — Actes	5		
1824	31 mars	Ipsiboé	4	Moline de St-Yon.	Kreutzer.
—	12 juillet	Les Deux Salem	1	Paulin de Lespinasse.	Daussoigne.
		2 opéras. — Actes	5		
1825	2 mars	La Belle au Bois Dormant	3	Planard.	Caraffa.
—	10 juin	Pharamond	3	Ancelot, Guiraud, Soumet.	Berton, Kreutzer et Boïeldieu.
—	3 octobre	Le Siège de Corinthe	3	Balocchi et Soumet.	Rossini.
		3 opéras. — Actes	9		
1826	17 octobre	Don Sanche, ou le Château d'Amour	1	Théaulon et de Rancé.	Listz.
		1 opéra. — Acte	1		
1827	26 février	Moïse	4	Balocchi et Jouy.	Rossini.
—	29 juin	Macbeth	3	Rouget de Lisle et A. Hix.	Chelard.
		2 opéras. — Actes	7		
1828	29 février	La Muette de Portici	5	Scribe et Germain Delavigne.	Auber.
—	28 avril	Le Comte Ory	2	Scribe et Delestre Poirson.	Rossini.
		2 opéras. — Actes	7		
1829	3 août	Guillaume Tell	4	H. Bis et Jouy.	Rossini.
		1 opéra. — Actes	4		
1830	15 mars	François Ier à Chambord	2	Moliné de St-Yon et Fougeroux.	De Ginestet.
—	13 octobre	Le Dieu et la Bayadère	2	Scribe.	Auber.
		2 opéras. — Actes	4		

Année	Date	Titre	Actes	Librettiste	Compositeur
1831	6 avril	Euriante	3	Castil-Blaze.	Weber.
—	20 juin	Le Philtre	2	Scribe.	Auber.
—	21 novembre	Robert-le-Diable	5	Scribe, G. Delavigne.	Meyerbeer.
		3 opéras. — Actes	10		
1832	20 juin	La Tentation (opéra ballet)	5	Cavé, Coralli.	Halévy et C. Gides.
—	1er octobre	Le Serment, ou les Faux Monnayeurs	3	Scribe et Mazères.	Auber.
		2 opéras — Actes	8		
1833	27 février	Gustave III, ou le Bal masqué	5	Scribe.	Auber.
—	22 juillet	Ali-Baba, ou les Quarante Voleurs	5	Scribe et Mélesville.	Chérubini.
		2 opéras. — Actes	10		
1834	10 mars	Don Juan	5	Emile Deschamps, Castil-Blaze.	Mozart.
		1 opéra. — Actes	5		
1835	23 février	La Juive	5	Scribe.	Halévy.
		1 opéra. — Actes	5		
1836	29 février	Les Huguenots	5	Scribe.	Meyerbeer.
—	14 novembre	La Esmeralda	4	Victor Hugo.	Mlle Bertin.
		2 opéras — Actes	9		
1837	3 mars	Stradella	5	Emile Deschamps et E. Pacini.	Niedermeyer.
		1 opéra. — Actes	5		
1838	5 mars	Guido et Ginevra	5	Scribe.	Halévy.
—	10 septemb.	Benvenuto Cellini	2	Léon de Vailly et Barbier.	Berlioz.
		2 opéras. — Actes	7		
1839	1er avril	Le Lac des Fées	5	Scribe et Mélesville.	Auber.
—	11 septemb.	La Vendetta	3	Léon Pillet et Adolphe.	H. de Ruolz.
		2 opéras. — Actes	8		
1840	6 janvier	Le Drapier	3	Scribe.	Halévy.
—	10 avril	Les Martyrs	4	Scribe.	Donizetti.
—	2 décembre	La Favorite	4	Scribe, A. Royer, G. Waëz.	Donizetti.
		3 opéras. — Actes	11		
1841	19 avril	Le Comte de Carmagnola	2	Scribe.	A. Thomas.
—	7 juin	Le Freyschütz	3	Pacini.	Weber, Berlioz (traducteur).
—	22 décembre	La Reine de Chypre	5	De Saint-Georges.	Halévy.
		3 opéras. — Actes	10		
1842	22 juin	Le Guerillero	2	Théodore Anne.	A. Thomas.
—	9 novembre	Le Vaisseau Fantôme	2	Paul Foucher.	Diestch.
		2 opéras. — Actes	4		
1843	15 mars	Charles VI	5	Casimir et Germain Delavigne.	Halévy.
—	13 novembre	Don Sébastien de Portugal	5	Scribe.	Donizetti.
		2 opéras. — Actes	10		

Année	Date	Titre	Actes	Librettiste	Compositeur
1844	29 mars	Le Lazzarone	2	Saint-Georges.	Halévy.
—	2 septembre	Othello	3	A. Royer, G. Waëz.	Rossini, Benoît (traducteur).
—	7 septembre	Richard en Palestine	3	Paul Foucher.	A. Adam.
—	6 décembre	Marie Stuart	5	Théodore Anne.	Niedermeyer.
		4 opéras. — Actes	13		
1845	3 juin	Le Roi David	3	A. Soumet, Malfille.	Mermet.
—	17 décembre	L'Étoile de Séville	4	Hippolyte Lucas.	Balff.
		2 opéras. — Actes	7		
1846	20 février	Lucie de Lammermoor	4	A. Royer, G. Waëz.	Donizetti.
—	29 juin	L'Âme en peine	2	Saint-Georges.	Flotow.
—	31 décembre	Robert Bruce (pastiche)	3	A. Royer, G. Waëz.	Rossini.
		3 opéras. — Actes	9		
1847	31 mai	La Bouquetière	1	H. Lucas.	A. Adam.
—	26 novembre	Jérusalem	4	A. Royer, G. Waëz.	Verdi.
		2 opéras. — Actes	5		
1848	16 juin	L'Apparition	2	Germain Delavigne.	Benoit.
—	25 août	L'Eden, mystère en deux part.	2	Mery.	F. David.
—	6 novembre	Jeanne la Folle	5	Scribe.	Clapisson.
		3 ouvrages. — Actes	9		
1849	16 avril	Le Prophète	5	Scribe.	Meyerbeer.
—	24 décembre	Le Fanal	2	Saint-Georges.	A. Adam.
		2 opéras. — Actes	7		
1850	6 décembre	L'Enfant prodigue	5	Scribe.	Auber.
		1 opera. — Actes	5		
1851	17 mars	Le Démon de la Nuit	2	Bayard.	Rosenhain.
—	16 avril	Sapho	2	Émile Augier.	Gounod.
—	16 mai	Zerline	3	Scribe.	Auber.
—	10 août	Les Nations, intermède	1	Th. de Banville.	A. Adam.
		4 ouvrages. — Actes	8		
1852	23 avril	Le Juif Errant	5	Scribe, St-Georges.	Halévy.
		1 opéra. — Actes	5		
1853	2 février	Louise Miller	3	E. Pacini.	Verdi.
—	2 mai	La Fronde	5	Macquet, Jules Lacroix.	Niedermeyer.
—	17 octobre	Le Maître Chanteur	2	Trianon.	Limnander.
—	27 décembre	Betly	2	H. Lucas.	Donizetti.
		4 opéras. — Actes	12		
1854	18 octobre	La Nonne sanglante	5	Scribe, G. Delavigne.	Gounod.
		1 opéra. — Actes	5		
1855	13 juin	Les Vêpres siciliennes	5	Scribe et Duveyrier.	Verdi.
—	27 septembre	Sainte-Claire	3	G. Oppelt.	Le prince régnant, Ern. duc de Saxe-Cobourg-Gotha.
—	24 décembre	Pantagruel	2	Trianon.	Labarre.
		3 opéras. — Actes	10		

1856	10 novembre	La Rose de Florence.......	2	Saint-Georges.	Billeta.
		1 opéra. — Actes.....	2		
1857	12 janvier..	Le Trouvère............	5	Pacini (traducteur).	Verdi.
—	20 avril....	François Villon........	1	Got.	Membrée.
—	21 septembre	Le Cheval de Bronze (opéra comique mis en grand-opéra)..	4	Scribe.	Auber.
		3 opéras. — Actes......	10		
1858	17 mars....	La Magicienne..........	5	Saint-Georges.	Halévy.
		1 opéra. — Actes.....	5		
1859	4 mars....	Herculanum............	4	Méry, Hadot.	F. David.
—	7 septembre.	Roméo et Juliette.......	4	Ch. Nuitter (traducteur).	Bellini.
		2 opéras. — Actes.....	8		
1860	9 mars....	Pierre de Médicis.........	4	Saint-Georges et Pacini.	Le prince Poniatowski.
—	9 juillet....	Sémiramis.............	4	Méry.	Rossini.
—	7 décembre..	Cantate d'un Prix de Rome...	1	Théodore Anne.	Paladilhe.
		Les Saisons (oratorio)......	2	Royer.	Haydn.
		4 ouvrages. — Actes....	11		
1861	13 mars...	Le Tannhauser.........	3	Divers auteurs.	Richard Wagner.
—	30 décembre.	La Voix humaine........	2	Mélesville.	Allary.
		2 ouvrages. — Actes....	5		
1862	29 février...	La Reine de Saba........	4	Michel Carré, Jules Barbier.	Gounod.
		1 opéra. — Actes.....	4		

III

L'OPÉRA-COMIQUE

1" Période, de 1285 à 1832

SOMMAIRE.

Origine de l'Opéra-Comique. — Adam de la Halle. — Les spectacles de Catherine de Médicis. — Les Gelosi. — 1588, commencement de persécution. — Les théâtres de la foire Saint-Laurent et Saint-Germain. — Tracasseries de Lully. — Défenses du ministre d'Argenson. — Les écriteaux. — Le public acteur. — Les comédiens du roi font fermer le théâtre de l'Opéra-Comique. — Leur salle est saccagée. — Ils font un traité avec l'Opéra et lui payent une redevance. — La troupe d'Italiens au Palais-Royal conjointement avec l'Opéra. — Arrivée des bouffons en 1752. — Leur succès. — Progrès de la Musique française. — Fusion de la Comédie-Italienne et de l'Opéra-Comique. — Le coiffeur Léonard. — Le théâtre de Monsieur. — 1791, lutte entre le Théâtre Feydeau et l'Opéra-Comique. — Riche répertoire. — Le Consulat, l'Empire. — Un seul théâtre d'opéra-comique. — Il est subventionné, protégé. — La surintendance des grands théâtres. — La Restauration. — Les gentilshommes de la chambre du roi. — Le duc d'Aumont. — Les malversations. — Dissolution de la société des acteurs. — Désastres. — La salle Ventadour. — Lettres des acteurs sociétaires.

D'après M. Fétis, le véritable créateur de l'opéra-comique, c'est-à-dire celui qui le premier écrivit une

pièce où le dialogue est coupé par des morceaux de chant, fut un troubadour nommé Adam de la Halle, qui vécut dans la seconde partie du XIIIe siècle. Cet artiste composa à cette époque une pièce intitulée le *Jeu de Robin et de Marion*, dont il existe encore des copies, d'après lesquelles la Société des Bibliophiles de Paris a fait imprimer en 1822 une édition tirée à vingt-cinq exemplaires pour chacun de ses membres. Cette pièce aurait été composée et représentée à Naples en 1285 pour le divertissement de la cour, qui alors était toute française.

Si l'on en croit cette version, l'Opéra-Comique serait d'une origine beaucoup plus ancienne que l'Académie royale de Musique, dont il devint cependant le vassal et le tributaire.

Du XIIIe au XIVe siècle, on ne voit rien en France qui ressemble à un opéra-comique. Vers 1581, on représenta pour la première fois devant Catherine de Médicis des pièces mêlées de paroles, de musique et de danses peu réservées.

Ce dernier fait, qui nous est transmis par les chroniqueurs, n'est guère en rapport avec les lettres patentes du 15 novembre 1570 octroyées par Charles IX à Antoine de Baïf, que nous avons reproduites en entier au chapitre de l'Académie impériale de Musique, et où il est dit : « Il importe grandement pour les « mœurs des citoyens d'une ville, que la musique « courante et usitée au pays soit retenue sous cer- « taines lois, d'autant que la plupart des esprits des « hommes se conforment et se comportent selon

« qu'elle est, de façon que où la musique est désor-
« donnée, là volontiers les mœurs sont dépravées, et
« là où elle est bien ordonnée, là sont les hommes
« bien morigénés. »

Ces lettres patentes étaient données, il est vrai, pour créer une Académie royale de Musique plus religieuse que théâtrale. C'est seulement ainsi que peut s'expliquer la contradiction qui existait entre les spectacles où se plaisait Catherine de Médicis et la rédaction pieuse des lettres du roi, son fils.

Les confrères de la Passion, en vertu de lettres patentes octroyées par Charles VI, en date du 4 décembre 1402, étaient depuis plus d'un siècle en possession du privilége de jouer les mystères, quand Henri III fit venir d'Italie une troupe de comédiens et de chanteurs connus sous le nom de *Gelosi*. Ces artistes devaient le distraire pendant les travaux de la tenue des Etats de Blois (1588). La première représentation qu'ils donnèrent eut lieu dans la salle même des Etats. Ces comédiens suivirent le roi à Paris et jouèrent à l'hôtel du Petit-Bourbon, rue des Poulies.

Mais les acteurs de l'hôtel de Bourgogne firent valoir leur privilége et obtinrent, le 10 décembre 1588, un arrêt du Parlement de Paris qui fit fermer la nouvelle salle : c'était le commencement des persécutions résultant des priviléges antérieurs; nous les verrons se reproduire sous diverses formes et se perpétuer jusqu'à nos jours.

Par ordre du roi et malgré le Parlement, les Italiens continuèrent leurs représentations pendant quelque

temps encore ; puis les troubles politiques et religieux les obligèrent à retourner dans leur pays.

Tous ces spectacles ne constituaient pas encore l'opéra-comique français. Si l'on veut en trouver l'origine véritable, c'est aux foires Saint-Germain et Saint-Laurent qu'il faut aller la chercher. Les pièces que l'on jouait sur ces théâtres forains, et auxquelles on donnait déjà le nom d'opéra-comique, étaient mêlées de dialogues et de chansons, le tout en français. Ces spectacles eurent un si grand succès qu'ils excitèrent la jalousie de l'Italien Lully, directeur privilégié de l'Académie royale de Musique. Lully avait déjà dépossédé Perrin, Cambert, Sourdéac, artistes français et fondateurs du Grand-Opéra ; il allait persécuter l'Opéra-Comique naissant. C'était la conséquence du droit qui lui avait été octroyé.

En 1678, le roi Louis XIV interdisait aux forains de chanter et ordonnait que leur orchestre serait composé de quatre violons et d'un hautbois, rien de plus !

Plus tard, sous le ministre d'Argenson, les théâtres de la foire furent également persécutés. Il leur fut fait défense de représenter des farces ou comédies. Cette défense fut provoquée par les réclamations de la Comédie-Française.

Ayant refusé d'obéir aux ordres du ministre, les forains furent condamnés à 1,500 livres de dommages envers les comédiens français. Un autre arrêt les condamna encore à une amende de 6,000 livres.

Ils étaient poursuivis d'un côté pour trop chanter, de l'autre pour trop parler. « Le Parlement, investi

d'une juridiction administrative, se trouvait sans cesse appelé à réprimer les empiétements de chaque entreprise nouvelle sur les droits des deux seigneurs suzerains de l'art dramatique, l'Académie royale de Musique et la Comédie-Française (1). »

Les forains ne se tinrent pas pour battus; les persécutions surexcitant leur imagination, ils eurent recours à un expédient bien connu : sur de grands cartons ils firent écrire ce que les acteurs auraient dû réciter ; les couplets qu'on ne pouvait chanter étaient également écrits et notés sur des airs connus que jouait l'orchestre. Alors c'était le public lui-même qui entonnait les couplets et les chantait en les lisant sur les pancartes. Il résultait de cet ensemble un entrain, une gaîté qui donna une vogue momentanée à ce spectacle original.

Enfin, en 1718, messieurs les comédiens obtinrent, par leurs plaintes réitérées, que l'Opéra-Comique fût entièrement supprimé. Le ministre d'Argenson, pour en finir, fit saccager leur théâtre par des agents qui déchirèrent les décors, brisèrent tout, chaises et banquettes, puis des archers tinrent plusieurs jours garnison dans ce logis dévasté.

Vit-on jamais pareille barbarie? En quoi ces spectacles pouvaient-ils nuire à l'Académie royale de Musique et à la Comédie-Française ? En quoi l'art du théâtre pouvait-il bénéficier de ces obstacles opposés à toute création nouvelle?

(1) *Législation des Théâtres*, Vivien et Edmond Blanc.

C'est cependant de ce pénible enfantement que naquit l'opéra-comique ; c'est de ce long martyre, c'est de ce lit de douleurs que sortit le genre que devaient un jour illustrer Monsigny, Philidor, Grétry, Chérubini, Boïeldieu, Nicolo, Hérold, Adolphe Adam, Auber et tant d'autres.

Fatigués de toujours mimer et de promener des écriteaux sur leur théâtre, forcés dans leurs derniers retranchements, les acteurs de l'Opéra-Comique firent un traité avec leur suzeraine, l'Académie royale de Musique. Ils s'engagèrent à lui payer une redevance de 35,000 livres par an.

De par la permission de l'Opéra, l'Opéra-Comique allait pouvoir chanter. Ainsi donc, ce privilége de l'Académie royale de Musique, octroyé, disait-on, pour sauvegarder la dignité de l'art, qu'une concurrence aurait pu rabaisser, ce privilége pouvait permettre une concurrence..... *moyennant finance !*

Une troupe italienne qui vint à Paris après la mort de Louis XIV fut autorisée à jouer alternativement avec l'Opéra sur le théâtre du Palais-Royal. Elle se présenta au public d'une façon toute religieuse qui rappelait la première origine du théâtre et semblait continuer les formules des *mystères*.

L'on trouve en effet sur les registres de leurs archives la note suivante : « Au nom de Dieu, de la « vierge Marie, de saint François de Paul et des « âmes du Purgatoire, nous avons débuté le 18 mai « par l'*Ingano fortunato*. »

Ce nouveau spectacle fut très-goûté, et le 27 octobre

1719 fut enfin créée la société de la Comédie-Italienne, à l'instar de la société de la Comédie-Française.

Ces nouveaux acteurs prirent le titre de *comédiens ordinaires du roi,* « à la condition, dit M. Fétis, d'être soumis à la « surveillance des premiers gentilshommes de la chambre du roi, qui trouvaient par là le moyen de satisfaire leur libertinage. »

L'Académie royale de Musique, qui avait pris goût aux redevances, manqua plus tard au traité exclusif qu'elle avait passé avec l'Opéra-Comique. Elle contracta des traités semblables avec d'autres entreprises qui se fondèrent grâce à cette libéralité élastique et intéressée de l'Opéra, et en 1724 un nouveau théâtre d'opéra italien s'ouvrit à Paris. Il avait fallu céder et faire la part de l'opinion; on tenta bien encore d'entraver les théâtres du même genre, mais on n'y réussit pas.

C'est sur ce nouveau théâtre que fut représenté pour la première fois à Paris, le mardi 4 octobre 1746 et non en 1752, comme on l'a dit souvent, la *Serva Padrona* de Pergolèse. Les deux acteurs étaient le sieur Francesco Riccoboni pour le rôle d'Uberto, et la signora Monta (Montigny) pour celui de Serpilla (1).

Six années après, débuta à Paris, en 1752, la troupe des bouffons italiens, qui obtint un prodigieux succès et suscita la fameuse querelle des deux genres de musique française et italienne, querelle dans laquelle J.-J. Rousseau joua un rôle important.

(1) Voir le *Mercure de France*, octobre 1746, p. 160-162.

Les bouffes séjournèrent peu de temps à Paris, et pourtant leur présence accomplit une révolution musicale dont les artistes français surent profiter. Ce progrès se manifesta pour la première fois dans les *Troqueurs,* charmant opéra-comique de Dauvergne, écrit dans un style nouveau et qui eut un succès complet.

La Comédie-Italienne et l'Opéra-Comique se faisaient une concurrence très-profitable à l'art lui-même, mais qui dépassait peut-être les besoins artistiques de la population parisienne alors peu nombreuse et peu musicienne. On craignit que cette concurrence ne devînt désastreuse pour les deux théâtres. Une ordonnance du roi, rendue en 1762, réunit les deux troupes en une seule qui prit le nom de Comédie-Italienne et débuta dans la même année.

Le succès de ce théâtre, qui était régi en société, fut immense et décisif en faveur de l'Opéra-Comique. Monsigny, Philidor, Grétry et d'autres écrivirent pour lui des œuvres qui consolidèrent et caractérisèrent ce genre. L'Académie royale de Musique fut même délaissée. Il est vrai que, comme aujourd'hui, elle variait peu son répertoire.

On jouait à la Comédie-Italienne des pièces françaises et des bouffonneries italiennes ; mais le public manifestait toujours une préférence marquée pour les pièces françaises, et parfois un peu de répulsion pour les farces italiennes. Ce goût national détermina un changement de titre pour le théâtre, et des lettres patentes du 31 mars 1780 supprimèrent le nom de Co-

médie-Italienne pour y substituer celui d'Opéra-Comique.

L'Opéra-Comique voguait seul et à pleines voiles lorsque, en 1786, un coiffeur de Marie-Antoinette, Léonard, obtint, par la protection de cette reine, un nouveau privilége d'Opéra-Italien. Le rusé coiffeur se garda bien de l'exploiter lui-même, il le vendit à un sieur Giotti, lequel eut l'heureuse inspiration de s'attacher Chérubini, récemment arrivé en France.

Ce grand musicien forma une excellente troupe, qui débuta le 16 janvier 1789 aux Tuileries, puis alla, quelques mois plus tard, jouer dans la salle Nicolet, qui prit le nom de Théâtre-de-Monsieur, à cause de la protection que lui accordait le comte de Provence (Louis XVIII). C'est là que le célèbre chanteur Martin se fit connaître.

Pendant ce temps, l'on bâtissait le Théâtre Feydeau, qui ouvrit le 6 janvier 1791, l'année même où la liberté des théâtres fut proclamée.

Les événements politiques effrayèrent les Italiens qui partirent laissant les chanteurs français maîtres de la place.

Ce fut alors que le Théâtre Feydeau engagea la lutte avec l'Opéra-Comique, connu sous le nom de Favart, ainsi qu'avec les nombreuses scènes qui s'ouvrirent à cette époque.

De cette concurrence naquit, au profit de l'art, un répertoire considérable qui, de 1791 à 1801, s'éleva à plus de cent quinze ouvrages nouveaux. Puis les deux

théâtres se réunirent en un seul, et, suivant acte du 9 thermidor an IX, les artistes se constituèrent en société pour exploiter sur un seul théâtre le genre de l'Opéra-Comique. Une clause de l'acte social avait pour but la création d'une caisse de retraite au moyen de prélèvements opérés annuellement sur les appointements.

L'ouverture de cette nouvelle exploitation eut lieu à la salle Feydeau, le 16 septembre 1801. En 1804, la même société retourna à la salle Favart, pour revenir en 1805 à la salle Feydeau.

Dans tout ce qui précède, on a vu que le théâtre de l'Opéra-Comique a pris naissance sur les théâtres de la foire, au sein de la plus infime démocratie; que malgré les persécutions suzeraines de l'Académie royale de Musique, des comédiens français, des ministres, des arrêts du Parlement, il s'est développé; qu'il a grandi en passant par bien des transformations, et que, sous le régime de la liberté générale des théâtres, il a donné de remarquables résultats artistiques. Si pendant cette marche ascendante on signale de très-rares temps d'arrêt, quelques clôtures forcées, ces défaillances ne sont rien en comparaison des catastrophes, des désastres profonds, des désordres inqualifiables qui atteignaient l'aristocratique Académie royale de Musique, laquelle était cependant soutenue par la faveur des souverains. Mais cette faveur devenait stérile dans la main des hauts barons surveillants, dont la plupart ne songeaient qu'à exploiter cette faveur au profit de leurs plaisirs ou de

leurs bourses. L'Opéra-Comique, au contraire, n'avait pas à subir autant de protecteurs intéressés. Il était laborieux, il faisait lui-même ses affaires en se gérant en société le plus souvent. Il s'en trouvait bien et l'art n'y a rien perdu.

Cette société était ainsi constituée lorsque le premier consul, par un décret du 6 frimaire an XI, plaça les théâtres sous la surveillance des préfets du Palais. Feydeau fut attribué à M. Auguste de Talleyrand.

Vint ensuite le décret du 8 juin 1806, ainsi conçu :

« Art. 1er. — Aucun théâtre ne pourra s'établir dans la capitale sans notre autorisation spéciale sur le rapport qui nous en sera fait par notre ministre de l'intérieur.

« Art. 4. — Les répertoires de l'Opéra, de la Comédie-Francaise, de l'Opéra-Comique, seront arrêtés par le ministre de l'intérieur, et nul autre théâtre ne pourra représenter à Paris les pièces comprises dans les répertoires de ces trois grands théâtres sans leur autorisation et sans leur payer une rétribution qui sera réglée de gré à gré avec l'autorisation du ministre. »

Voilà donc l'Opéra-Comique classé, protégé, mis au nombre des grands théâtres, lui qui était parti des foires Saint-Germain et Saint-Laurent ; il avait enfin conquis ses titres de noblesse. Bien mieux, on ne pouvait toucher à ses pièces et il avait la faculté d'accorder la permission de chanter ailleurs sa musique, moyennant redevance.

Plus tard vint le décret du 1er novembre 1807, qui créa la surintendance des grands théâtres :

« Art. 1er. — Un officier de notre maison sera chargé de la surin-

tendance des grands théâtres de la capitale, sous le titre de surintendant des spectacles.

« Art. 2. — Les sociétaires du Théâtre-Français, du Théâtre-Feydeau et du Théâtre de l'Odéon ne pourront faire aucun changement à leurs statuts actuels qu'avec son autorisation.

« Art. 3. — Il prononcera sur toutes les difficultés qui viendraient à s'élever relativement à l'admission définitive des nouveaux sujets.

« Art. 4. — Les pensions, retraites, gratifications, seront accordées sur sa proposition.

« Art. 5. — Les répertoires proposés par les comités ou conseils des théâtres seront soumis à son approbation.

« Art. 6. — Le budget des dépenses de chaque théâtre lui sera soumis tous les ans avant le 1er décembre pour être présenté à notre approbation. Les comptables de chaque théâtre rendront leurs comptes de l'année précédente au plus tard au mois de février de l'année suivante ; ces comptes seront présentés au surintendant.

« Art. 7. — Toute transaction qui viendrait à être passée par les théâtres ou par leurs agents pour eux, devra être approuvée par le surintendant. »

L'Opéra-Comique était protégé, subventionné et n'était plus libre. Un pouvoir plus puissant que lui-même le régissait.

Quand le pouvoir absolu est dans les mains d'un homme de génie, tout marche vite et bien ; c'est ce qui arriva alors pour l'Opéra-Comique.

Lorsque l'homme de génie disparaît et qu'il ne reste que le système du bon plaisir, c'est autre chose.

Sous la Restauration, les gentilshommes de la

Chambre du roi remplacèrent les préfets du palais, et les intendants des menus plaisirs succédèrent aux chambellans de l'Empire. C'était un changement de noms et rien de plus ; seulement le génie de Napoléon ne planait plus au-dessus de ces nobles subalternes, qui remplirent quelquefois singulièrement leur mission.

Ici nous avons besoin de toute l'attention du lecteur, car nous allons le promener dans des détails de chiffres et d'actes judiciaires qui pourront lui paraître d'abord minutieux, mais dont, nous avons l'espérance, il reconnaîtra l'utilité, au point de vue d'une histoire complète de l'art musical en France.

A force d'exigences de toutes sortes, les intendants entravèrent les affaires de la société au point d'amener ses membres à solliciter du roi la dissolution. En 1822 et 1823, cette société était obérée, accablée de dettes, réduite aux abois par ses protecteurs, et pour échapper à la ruine, les sociétaires offrirent de se démettre de l'administration de leur propre chose, et de la réunir à celle de la maison du roi ; en retour, ils désiraient qu'on leur garantît le service des pensions déjà acquises par les sociétaires retirés, leurs droits pour l'avenir sur ces pensions et la conservation de leur mise sociale.

Une ordonnance de Louis XVIII, à la date du 30 mars 1824, donna aux sociétaires ce *roi* qu'ils demandaient pour prendre la responsabilité des faits et actes du théâtre. L'administration de l'Opéra-Comique

fut remise à la discrétion de M. le duc Daumont, premier gentilhomme de la Chambre, lequel était représenté par un directeur de son choix.

Cette ordonnance garantissait aux sociétaires le remboursement de leur part dans les fonds sociaux, ainsi que le service des pensions qui avait pour gage la subvention accordée par la liste civile.

Le régime du duc Daumont n'améliora pas la situation. S'immisçant dans tout, il souleva des mécontentements parmi les sociétaires qui possédaient sans diriger, sans avoir aucune action.

De là des tiraillements; les ordres supérieurs n'étaient acceptés souvent que très-difficilement. De 1824 à 1827, la direction du duc Daumont avait été fatale au théâtre; puis il avait, pour ainsi dire, entraîné et compromis la liste civile à sa suite, en mettant à découvert le pouvoir qui l'avait instituée. La maison du roi avait souscrit personnellement des engagements onéreux pour l'achat de terrains sur lesquels on avait fait des constructions en voie d'exécution pour une nouvelle salle, dite la salle Ventadour. En 1827, le tout avait déjà coûté plus de 4 millions à la liste civile. Il y avait en outre d'autres dépenses auxquelles il fallait faire face, c'étaient l'achèvement de la nouvelle salle, les indemnités de résiliation des baux de l'ancienne, le rachat d'un matériel, la translation d'un théâtre à l'autre, etc., etc.

La situation était périlleuse pour la liste civile, compromettante pour l'autorité du prince qui n'avait voulu que protéger et que son surintendant avait en-

traîné beaucoup plus loin. Il fallait à tout prix sortir de ce mauvais pas.

Un entrepreneur imprudent osa se présenter et assumer sur lui la responsabilité de l'avenir. On dit alors qu'il était fortement appuyé par le surintendant. Ce téméraire, qui osa entreprendre à ses risques et périls de dénouer la situation, fut le colonel Ducis. Il apprit à ses dépens qu'un théâtre n'est pas toujours aussi facile à mener qu'un régiment.

Des pourparlers préalables eurent lieu entre lui, la liste civile et les sociétaires. On s'entendit sur certaines conventions, et quand on fut d'accord, M. de La Bouillerie, intendant général de la maison du roi, écrivit, le 11 août 1828, à M. Daloz, notaire de la société de l'Opéra-Comique, une lettre qui décida la réalisation des conventions. Le 12 août 1828 et les jours suivants furent passés plusieurs actes desquels découlèrent les résultats suivants :

1º La société fut dissoute et les sociétaires renoncèrent à leur privilége;

2º Ducis s'engageait à payer les dettes de la société et à rembourser aux ci-devant sociétaires leurs fonds sociaux et le capital de leurs retenues, à payer les appointements dus, à servir les pensions jusqu'à extinction, à donner les représentations à bénéfices dues aux artistes, et à se substituer à toutes les réclamations dont les sociétaires pourraient être l'objet ;

3º Les sociétaires en échange lui abandonnèrent ce qui restait des fonds de la caisse des pensions, notamment la somme de 110,000 fr. déposée à la caisse des consignations jusqu'au jour où les pensions seraient éteintes ;

4º La liste civile vendit à Ducis la nouvelle salle Ventadour

pour le prix de 2,600,000 fr., et Ducis s'engagea à achever ladite salle à ses frais, d'après les marchés arrêtés et chiffrés à 1,400,000 fr. ;

5º Un arrêté du ministre de l'intérieur concéda pour trente ans, tant à lui qu'à ses héritiers ou ayants cause, et même aux tiers à qui il pourra être cédé, le privilége de l'Opéra-Comique, qui, par ainsi, devint une véritable propriété ;

6º Une ordonnance royale du 15 août accorda à Ducis une subvention annuelle de 120,000 fr., mais avec cette condition que cette subvention serait affectée et expressément réservée, jusqu'à due concurrence, au paiement des pensions et traitements de retraites. Il y était dit que Ducis serait tenu de les servir par préférence pendant toute la durée de son privilége et que dans tous les cas, ou contre toute attente, il ne les paierait pas, elles seraient acquittées par le Trésor de la couronne.

Ces mesures, prises dans l'intérêt et pour la sécurité des artistes, prouvaient toute la sollicitude du prince.

A peine mis en possession, Ducis tenta de tirer parti de la difficile affaire qu'il venait d'entreprendre ; il voulut fonder une société par actions, il échoua. Peu de temps après, la maison de banque, sur les capitaux de laquelle il avait compté, tomba en déconfiture. Les recettes étaient insuffisantes pour payer les entrepreneurs qui construisaient. Qu'allait devenir l'Opéra-Comique? A quel résultat allait aboutir tout cet échafaudage de conventions reposant sur le sable? Tout allait s'écrouler, lorsqu'un capitaliste sérieux se présenta, ce fut le sieur Boursault, banquier.

Boursault proposa les conditions suivantes : il devait payer toutes les dettes, éteindre le passif de l'ancienne société se montant à 317,000 fr., se charger des dépenses de translation de salle et d'indemnités évaluées

à 330,000 fr. ; en un mot, liquider tout ; mais en échange, il voulait imposer à la liste civile et à Ducis les obligations que voici :

1° La salle Ventadour, achetée par Ducis pour 2,600,000 fr., serait rétrocédée pour le même prix à la liste civile, qui la revendrait à Boursault 1,900,000 fr. seulement. De plus, la liste civile ferait achever le théâtre à ses frais, ce que Ducis s'était engagé à faire pour le prix de 1,400,000 fr. C'était une différence au préjudice de la liste civile de 2,100,000 fr., sans compter l'achat des terrains et constructions déjà faites, qui avaient coûté plus de 4 millions, qui certes ne se trouvaient pas balancés par le prix qu'offrait Boursault ;

2° La liste civile prendrait à bail six loges pour trente années et les paierait 30,000 fr. ;

3° La subvention serait élevée à 150,000 fr. ;

4° Le privilége et la subvention seraient affectés par préférence, après le service des pensions, à l'exécution d'un bail contracté par Ducis envers Boursault, et notamment au prix des loyers.

Ces conditions étaient dures, mais il fallait les accepter pour se tirer de l'abîme.

Le sieur Boursault, une fois maître du terrain, réalisa les bénéfices de son habile et hardie combinaison, en fondant le 23 mars 1829 une société en commandite dont les actionnaires devinrent propriétaires de la salle Ventadour et de tous les avantages qui y étaient attachés, Y COMPRIS LE PRIVILÉGE POUR TRENTE ANNÉES.

Débarrassé des périls qui le menaçaient, libre désormais, et dans de bonnes conditions, Ducis allait,

selon toute probabilité, pouvoir administrer convenablement. Les espérances semblèrent renaître autour du théâtre de l'Opéra-Comique. C'est vers ce temps-là, le 18 août 1829, que M. Vernoy de Saint-Georges s'associa à M. Ducis en acquérant, moyennant 100,000 fr., la moitié du privilége et en s'obligeant en outre à verser une somme de 50,000 fr. pour sa mise sociale.

M. Vernoy de Saint-Georges ne put s'abuser longtemps sur la valeur administrative, sur la situation réelle et sur l'ensemble des capacités de son associé.

Ducis n'avait pas de ressources, *s'épuisait en folles dépenses et vivait dans le luxe en face des créanciers dont le nombre augmentait chaque jour* (1).

M. Vernoy de Saint-Georges tenta d'échapper au désastre, à la faillite qu'il était à même d'entrevoir.

Le 24 avril 1830, c'est-à-dire neuf mois après son association, M. Vernoy de Saint-Georges rétrocéda à Ducis sa moitié dans le privilége, et il parvint à dissoudre la société existant entre lui et Ducis.

Ducis, par suite de règlements de compte, se reconnut débiteur envers M. Vernoy de Saint-Georges d'une somme de 115,000 fr. remboursable en six années. Que lui délégua-t-il en garantie? Les 110,000 fr. déposés à la caisse des consignations et affectés déjà à la garantie du service des pensions. Il donna ce capital dont il n'avait le droit de disposer qu'après qu'il aurait éteint toutes les pensions.

(1) Mémoire des directeurs de la caisse des consignations de la Seine. — Rouen, 1846.

Le 15 mai 1830 et postérieurement au transport fait à M. Vernoy de Saint-Georges, Ducis céda à un sieur Toupet les intérêts de ce même capital des pensions.

Le 21 mai 1830, M. Vernoy de Saint-Georges avait sous-cédé lui-même à un sieur Couvert 30,000 fr. à prendre par préférence à lui sur ces 110,000 fr. que lui avait transportés Ducis.

Vers le même temps, Ducis avait essayé de se faire attribuer ces 110,000 fr. Mais le 6 mai 1830, un jugement du tribunal de la Seine avait maintenu l'affectation dont cette somme était grevée et, en prescrivant l'emploi du principal, avait seulement autorisé Ducis, comme directeur chargé de servir les pensions, à en toucher les intérêts. On vient de voir que ces intérêts sacrés avaient été cédés par lui au sieur Toupet. Toutes ces cessions étaient illusoires.

Quelle confusion! quel désordre!

Peu de temps après ces faits, le 15 juin 1830, Ducis disparut après avoir cessé ses paiements. Le théâtre ferma, et le 26 juin 1830 sa mise en faillite fut déclarée.

Ainsi donc, le privilège primitivement concédé à Ducis pour trente années n'avait pas duré plus d'une année. Il est vrai que Boursault devait en hériter, d'après les actes intervenus entre lui et la liste civile, qui n'avait plus rien à voir dans l'affaire. Néanmoins, et pour la forme, l'autorisation d'ouvrir à nouveau l'Opéra-Comique lui fut officiellement octroyée le 24 juillet 1830, précisément la veille des fameuses or-

donnances de Charles X qui amenèrent la chute de la branche aînée des Bourbons.

Le théâtre de l'Opéra-Comique ouvrit dans les premiers jours du mois d'août par une représentation donnée au bénéfice des blessés de juillet. Ce fut M. Singier, ancien directeur des théâtres de Lyon, que les actionnaires de Ventadour nommèrent momentanément administrateur de l'Opéra-Comique.

Au mois d'avril 1831, M. Boursault quitta l'entreprise moyennant une indemnité; mais la propriété de l'immeuble, celle du privilége, restèrent toujours à la société qu'il avait fondée.

On fit de notables réparations à la salle, ce qui nécessita une nouvelle fermeture, et le 3 mai 1831 l'Opéra-Comique donnait la première représentation de *Zampa*.

Le succès de ce chef-d'œuvre aurait pu régénérer l'entreprise, si elle n'eût été frappée dans sa base par des frais excessifs en disproportion même avec les produits augmentés par un succès. En effet, au mois d'août suivant, l'Opéra-Comique ferma de nouveau : c'était la quatrième fois en l'espace de trois ans. On peut ajouter aux causes de malheur celle qui dérivait de la situation politique du pays à cette époque, situation qui ne fut pas sans influence sur les destinées de ce théâtre comme sur celles de tous les autres.

Après quelques arrangements, l'Opéra-Comique ouvrit le 8 octobre 1831, sous la direction de M. Lubbert, et referma presque aussitôt. Ce fut alors que les artistes du théâtre publièrent la lettre suivante, adressée à la *Revue musicale :*

« Paris, le 10 décembre 1831.

« Monsieur,

« Comme le théâtre de l'Opéra-Comique se trouve fermé pour la seconde fois en dix mois sous la direction de M. Lubbert, et que le public ignore les causes de ces fermetures réitérées, pour éviter la solidarité de ces événements, il est de l'intérêt des artistes de faire connaître les charges qui pèsent sur l'administration.

« La salle Ventadour, le duc d'Aumont et le peu de protection accordée à l'ancienne société ont été cause de sa dissolution. On a vu la maison du roi refuser à des Français la salle Favart, berceau de l'opéra-comique, pour la donner aux Italiens avec une subvention de 70,000 fr. Lorsqu'en même temps on imposait la salle Ventadour aux sociétaires de Feydeau, avec l'unique secours de 24,000 fr., puisque, sur une subvention de 150,000 fr., il fallait servir 126,000 fr. de pensions, ils préférèrent tout abandonner plutôt que d'accepter ce qui les eût ruinés comme les directions qui leur ont succédé.

« Comment supporter un loyer de 160,000 fr., qui comporte, en outre, 300 entrées d'actionnaires, sans compter 20 ou 25 loges gratuites? Comment résister aux frais énormes de toute nature occasionnés par la grandeur du local, grandeur peu en harmonie, d'ailleurs, avec le genre de l'opéra-comique. »

La fin de cette lettre demandait une subvention suffisante et une salle gratis; puis suivaient les signatures.

A. FERRÉOL, LEMONNIER, CHOLET,
Ernest HOCKES, LOUVET,
Pour tous les artistes de l'Opéra-Comique.

Au mois de janvier 1832, M. Laurent, ancien directeur du Théâtre-Italien, fit un traité avec les actionnaires de la salle Ventadour pour l'exploitation du privilége attaché à cette propriété. Par suite de ce traité, il fut agréé comme directeur par l'autorité, et le théâtre rouvrit dans le même mois. Malheureusement il eut à lutter contre une mauvaise situation première et aussi contre le choléra. — Le théâtre succomba encore.

Vers le mois de mars 1832, M. d'Argout, ministre de l'intérieur, expliquait la position de l'Opéra-Comique dans une discussion à la Chambre des Députés ; ce qu'il disait est un résumé de tout ce que nous venons de rapporter, et prouve surabondamment combien on avait entravé la marche de l'Opéra-Comique en le livrant à l'incapacité des surintendants, en détruisant la base de sa constitution première. Et de quelque point de vue qu'on envisage tout ce qui précède, il en ressort un ensemble de triste moralité et la condamnation des actes administratifs de ceux qui avaient ruiné l'Opéra-Comique en prétendant le protéger, et avaient depuis 1814 jeté une institution publique dans une longue suite d'embarras, de désordres, de pertes, et dans une décadence scandaleuse.

2ᵐᵉ Période, de 1832 à 1862

SOMMAIRE.

1832, une société d'artistes se constitue et joue au Théâtre des Nouveautés, place de la Bourse. — Renaissance de l'Opéra-Comique. — 1834, M. Crosnier directeur, à ses risques et périls, avec une subvention. — Prospérité. — M. Crosnier persécute le Théâtre de la Renaissance. — 1840, l'Opéra-Comique se fixe à la salle Favart, place des Italiens. — M. Crosnier vend son privilége à M. Basset. — Mauvaise direction. — En 1848, M. Emile Perrin acquiert le privilége. — Il fait fortune et revend à M. Nestor Roqueplan, qui se présente soutenu par une commandite. — Conventions intervenues. — M. Roqueplan ne réussit pas. — Une nouvelle commandite se forme, présente M. Beaumont, qui est nommé, et achète de M. Roqueplan. — 500,000 fr. sont mis à la disposition de M. Beaumont. — Direction déplorable. — Demandes adressées à l'administration supérieure par les commanditaires pour faire substituer M. Carvalho à M. Beaumont. — Correspondance des commanditaires et du ministre. — Révocation de M. Beaumont. — Nomination de M. E. Perrin. — Procès entre les commanditaires de M. Beaumont et M. E. Perrin. — Ce dernier obtient gain de cause. — Place nette lui est faite. — Dispositions ministérielles relatives à la durée des engagements des artistes de M. Beaumont. — Procès entre les artistes et les commanditaires de M. Beaumont, à propos du cautionnement de ce dernier fourni par les commanditaires. — Paiement des artistes.

Au mois d'avril 1832, M. le ministre de l'intérieur proposa aux sociétaires de leur donner un privilége d'opéra-comique. Ils acceptèrent et, suivant acte du 23 juin de la même année, ils reconstituèrent une société dont M. Paul Dutreich fut nommé gérant.

Ils s'engagèrent à servir chaque mois, sur le mon-

tant de la subvention qui pourrait leur être accordée, les pensions dues, soit aux anciens sociétaires, soit aux musiciens, choristes et autres employés.

Mais en attendant cette réorganisation, l'Opéra-Comique s'était livré à diverses pérégrinations sur quelques scènes secondaires de Paris. Le fait le plus important de cette époque fut l'abandon de la salle Ventadour, qui lui avait été si funeste, et l'installation dans la salle des Nouveautés, place de la Bourse.

Il est vrai que les actionnaires de la salle Ventadour se proposaient d'ouvrir un théâtre concurrent, en vertu des actes de 1829, qui avaient concédé la propriété du privilége accordé à Ducis, leur prédécesseur, pour trente années. Ils publièrent un long mémoire où ils exposaient leurs droits au privilége qu'on ne pouvait légalement leur ôter, puisqu'il figurait au cahier des charges lors de l'acquisition faite par Boursault.

Leur réclamation n'eut pas de succès, et le théâtre Ventadour fut exploité par des concerts, puis par des spectacles anglais, allemands, nautiques, par le Théâtre de la Renaissance, et enfin par le genre italien, dont le public spécial peut seul faire subsister cette salle, mal située pour tout autre genre de spectacles, et dont, en outre, le loyer est considérable.

L'ouverture de la salle des Nouveautés, exploitée par les sociétaires sous la direction de M. Paul Dutreich, eut lieu au mois de septembre 1832; le public vint de suite à ce nouveau logis. Trois mois après, le 15 décembre 1832, apparaissait le *Pré aux Clercs*. La foule accourut, l'Opéra-Comique était sauvé.

Au mois de mai 1834, la société fut dissoute, et M. Crosnier, nommé directeur, se chargea, à ses risques et périls, de gérer l'entreprise. La salle fut réparée, et le 23 mai avait lieu l'ouverture par la première représentation de *Lestocq*, ouvrage qui signalait le retour d'Auber à l'Opéra-Comique, pour lequel il n'avait rien écrit depuis longtemps.

Sous la direction de M. Crosnier, l'Opéra-Comique prend une splendeur nouvelle; on s'empresse au *Châlet*, aux *Deux Reines*, au *Cheval de Bronze*, à l'*Eclair*, au *Postillon de Longjumeau*, à l'*Ambassadrice*, au *Domino noir*; en un mot, l'Opéra-Comique devient un grand personnage. Pour prouver surabondamment sa puissance, il fait des procès au Théâtre de la Renaissance qui venait d'être fondé. Se souvenant sans doute des maux que lui avait jadis fait endurer l'Académie royale de Musique, il voulut à son tour les imposer à d'autres (1).

Après l'incendie qui, en 1839, dévora la salle Favart, où chantaient alors les Italiens, une nouvelle salle fut construite sur le même emplacement et affectée en 1840 à l'Opéra-Comique, qui l'occupe encore aujourd'hui.

Au mois de mai 1843, le ministre renouvela pour dix années le privilége de l'Opéra-Comique qui devait expirer primitivement en 1845; quelque temps après cette prolongation, qui augmentait la valeur de la concession, M. Crosnier céda son privilége à M. Bas-

(1) Voir notre chapitre *Théâtre de la Renaissance*, procès de *lady Melvil*.

set, qui était soutenu par des commanditaires : M. le marquis de Raigecourt, pair de France, et M. le comte de Saint-Maurice, introducteur des ambassadeurs à la cour du roi Louis-Philippe.

A quelles conditions financières fut faite cette cession ? Nous n'avons pas sur ce point de documents certains. Cependant, nous pouvons dire que le journal la *France musicale* du 15 janvier 1845 annonçait la nouvelle dans les termes suivants : « Le privilége de l'Opéra-Comique vient d'être vendu 16 ou 1,700,000 francs. » Ce chiffre était-il exact, ou faut-il le réduire de moitié ? Ce serait encore fort convenable.

M. Basset dirigea l'Opéra-Comique avec beaucoup moins de succès que son prédécesseur, et lorsque la révolution de 1848 éclata, l'embarras ne fit nécessairement que s'empirer. Menacé de ne pouvoir remplir ses engagements, M. Basset allait se trouver sous le coup d'une révocation, si ses commanditaires ne lui venaient en aide ; mais ces derniers, dont la confiance était ébranlée, songèrent à son remplacement. C'est dans ce but qu'un M. Doux, chef du contentieux chez M. Basset, s'entremit auprès du ministre de l'intérieur, qui était alors M. Ledru-Rollin, pour obtenir la cession jugée nécessaire et qui devait protéger M. Basset, tout en sauvegardant les intérêts des commanditaires.

M. Ledru-Rollin, qui, en présence de la position fâcheuse de l'Opéra-Comique, eût pu adopter une mesure radicale et nommer un directeur en lui faisant la place nette, préféra prendre en considération la

situation de tous les intéressés, et notamment celle de tiers engagés pour 400,000 fr. dans l'exploitation. Il exigea le consentement de MM. de Raigecourt et de Saint-Maurice à la transmission du privilége de M. Basset à une autre personne. Ce consentement lui ayant été rapporté, il conféra le privilége à M. Emile Perrin, homme dont l'habileté encore inconnue ne tarda pas à se révéler. M. Perrin entra à la direction avec un crédit de 400,000 fr., ses livres en font foi. Etait-ce une fortune personnelle? Etait-ce une commandite? C'est ce que nous n'avons pas à rechercher.

En 1852 la durée du privilége transmis à M. Perrin, et qui expirait en 1855, fut prolongée de huit années.

La gestion de M. Perrin fut brillante, les neuf années de cette direction compteront parmi les plus prospères de l'Opéra-Comique; on peut s'en convaincre en lisant le répertoire de cette époque; il est nombreux et riche en bons ouvrages.

La fortune l'avait récompensé de ses efforts, de ses travaux et de son intelligence. Il songea à se retirer en vendant son privilége.

Il est donc vrai qu'un privilége donné par l'Etat, au nom de l'art, peut être vendu; qu'il est la chose du privilégié; qu'il peut être transformé en valeur réelle devenant charge pour le successeur, charge parfois si lourde que le successeur y succombe, et que par cela même le but protecteur et artistique de l'Etat est complétement faussé. Il est donc avéré que ces transmissions de charge ont lieu de direction en direction, sous le couvert du privilége et de l'adminis-

tration qui les ratifie, et qu'ainsi des situations privilégiées, créées à l'aide de subventions fournies par les deniers publics, peuvent devenir une véritable propriété individuelle, dont le produit tourne parfois bien plus au profit de spéculateurs adroits qu'au profit de l'art.

Hélas! oui, il en est souvent ainsi jusqu'à ce qu'un jour les passifs accumulés mettent le théâtre dans l'impossibilité d'agir et de payer; auquel cas le privilége peut être retiré des mains du titulaire, et cela, presque toujours au préjudice des gens qui ont contracté avec lui, soit comme bailleurs de fonds, soit comme fournisseurs; c'est ce que nous verrons à la fin de ce chapitre, à propos de la direction de M. Beaumont. Il importe donc aux intéressés d'être renseignés sur les règlements qui régissent les priviléges, et nous les engageons à méditer les faits qui vont suivre, afin qu'ils sachent bien quelles bonnes et mauvaises chances sont inhérentes aux priviléges de théâtre.

M. E. Perrin voulait se retirer, un successeur bien recommandé se présenta. C'était M. Nestor Roqueplan, qui venait de quitter l'Opéra, où il avait laissé, nous l'avons vu, un passif de 900,000 fr.

M. Nestor Roqueplan était appuyé par des commanditaires qui se mirent en rapport avec M. E. Perrin. Ce dernier consentit à céder sa place moyennant un prix représentant à la fois le temps qui restait à courir de son privilége, si le ministre daignait le concéder à M. Roquelan, ainsi que les décors, les costumes, les accessoires de l'exploitation. M. E. Perrin consen-

tit à céder tout cet ensemble moyennant une somme de 420,000 fr., et voici les conventions intervenues entre M. E. Perrin et M. Roqueplan. Nous les reproduisons ici pour fournir un exemple de ce genre de transactions :

« M. Nestor Roqueplan se propose de solliciter de l'autorité la direction du théâtre impérial de l'Opéra-Comique, dans le cas où M. Perrin offrirait sa démission.

« Dans cette prévision, les soussignés ont arrêté les conventions et dispositions préliminaires ci-après énoncées, lesquelles devront avoir leur plein et entier effet au cas où M. Nestor Roqueplan serait effectivement nommé directeur.

« M. Nestor Roqueplan s'engage à prendre l'entreprise telle qu'elle se poursuit et comporte, et telle qu'elle se trouvera au moment de sa nomination.

« Il reconnaît et prendra à sa charge, à partir du jour de ladite nomination, tous les engagements d'artistes et d'employés, et il exonèrera M. Perrin de toute responsabilité envers eux. Il se substituera au lieu et place de M. Perrin dans tous les traités avec les auteurs, fournisseurs à forfait et entrepreneurs, bail de la salle et locations accessoires ; en un mot dans tout ce qui le rattache à l'exploitation du théâtre de l'Opéra-Comique. M. Roqueplan déclare avoir pris connaissance des diverses obligations qu'il sera tenu d'exécuter à la décharge de M. E. Perrin.

« M. Emile Perrin cédera à M. Roqueplan la propriété du matériel lui appartenant, costumes, décors, accessoires, meubles et instruments de musique qui se trouvent maintenant tant au théâtre que dans les magasins de la rue de Louvois et de la barrière Mont-Parnasse, moyennant les prix et charges ci-après détaillés, qui ont été fixés après exa-

men sérieux fait par M. Roqueplan de la valeur de ce matériel :

« 1° La somme de fr. 420,000 sera payée en espèces comptant par M. Roqueplan à M. Perrin le jour même où M. Roqueplan sera nommé directeur de l'Opéra-Comique ;

« 2° M. Roqueplan exécutera à la décharge de M. Perrin les engagements souscrits par ce dernier, lesquels, d'après le relevé sur le carnet d'échéances, s'élèvent à la somme de 52,600 fr. ;

« 3° Il s'engage également à solder les fournisseurs en compte avec M. Perrin, le relevé de ces divers comptes, d'après état, y compris celui des oppositions, s'élevant à 40,713 fr. ;

« 4° De son côté, M. Perrin cède et transporte à M. Roqueplan diverses créances qui forment une partie de l'actif de l'entreprise, telles que les avances faites à divers auteurs, artistes ou employés, assurances, locations de loyers non encore recouvrées, le mois de loyer payé à l'avance et imputable sur le dernier mois du bail, marchandises neuves en magasin ; ledit compte s'élevant, suivant état, à la somme de 43,912 fr.;

« 5° Quant aux locations de loges ou stalles à l'année, dont le prix a été suivant l'usage soldé à l'avance, lesdites locations auront leur cours régulier et complet sans qu'il puisse être exercé aucune répétition contre M. Perrin à cet égard. »

Ces locations, ces stalles, tout cet ensemble stipulé dans le paragraphe 5, représentaient un chiffre équivalant à 43,912 fr., de sorte qu'il y avait balance de compte. Quant au chiffre principal, il n'en restait pas

moins fixé à 513,000 fr., sans compter les obligations qui suivent :

« 7° M. Roqueplan reconnaît également que le matériel appartenant à M. Perrin, et que ce dernier s'engage à lui céder, est complétement distinct d'une portion de matériel appartenant à l'Etat et dont le directeur-entrepreneur a la jouissance.

« En un mot, l'esprit des conventions présentes, aussitôt que les parties soussignées auront obtenu l'agrément de l'autorité, est bien que, à partir du jour où M. Nestor Roqueplan sera investi du privilége et du titre de directeur de l'Opéra-Comique, M. Perrin soit complétement libéré de toute responsabilité envers les tiers, qu'il soit absolument quitte et libre et ne puisse en aucune façon être recherché pour aucuns des actes, traités ou engagements qui auront trait à son administration, et dont il a été donné connaissance à M. Roqueplan. »

On le voit, c'est une transmission absolue du théâtre au moyen de laquelle tous les engagements en cours d'exécution demeurent à la charge de M. Roqueplan.

En dehors de cela existaient des charges réelles, positives, de l'argent déboursé, environ 513,000 fr., d'autres charges encore. « C'est d'abord une pension
« annuelle de 3,600 fr. à M. Easset jusqu'au 1ᵉʳ mai
« 1861 ; c'est le bail du théâtre, et, en dehors du prix
« principal de 110,000 fr. par an, 1,166 fr. par mois
« jusqu'au 1ᵉʳ mai 1864, à payer à M. Crosnier à la
« décharge de M. Perrin, etc. Voilà l'ensemble des
« conditions. Au moyen de cela, M. Perrin devient

« complétement étranger à l'avenir de la direction de
« l'Opéra-Comique, comme il est désormais étranger
« à son passé, si ce n'est quant à la fortune qu'il y a
« recueillie; quant aux charges de son administra-
« tion, toutes, sans exception, incombent à son suc-
« cesseur (1). »

M. Nestor Roqueplan ne fut pas plus heureux à l'O-
péra-Comique qu'il ne l'avait été à l'Opéra. Après deux
années et demie de gestion, la commandite était en
perte.

Les commanditaires jugèrent prudent de s'arrêter,
et le 10 mai 1860 un acte, intervenu entre eux et
M. Roqueplan, préparait la retraite de ce dernier et
l'avénement de M. Beaumont.

Quels étaient ces commanditaires de M Roqueplan
qui choisissaient M. Beaumont? C'était M. Gustave De-
lahante et M. de Salamanca, célèbre capitaliste espa-
gnol. Il y avait, en outre, mais en dehors de la com-
mandite, une personne qui, par pure bienveillance
pour M. Roqueplan, avait consenti à fournir les fonds
nécessaires à son cautionnement sans autre compen-
sation que l'intérêt du capital : cette personne, c'était
M. le comte de Morny.

M. le comte de Morny ne laissa pas ses fonds dans
les mains de celui qui succéda à M. Nestor Roqueplan.

Pour tous ces commanditaires haut placés, l'Opéra-
Comique n'était pas une affaire, une spéculation, ils
ne songèrent point à sauver leur commandite. Ils su-

(1) *Gazette des Tribunaux.*

birent de bonne grâce les pertes et les obligations de
M. Roqueplan, et ne demandèrent en échange que
quelques avantages que voici :

M de Salamanca demanda la baignoire d'avant-scène de droite pendant la durée du privilége nouveau.

M. Delahante, les baignoires d'avant-scène de gauche, nos 2 et 3. Ce fut l'objet de conventions signées à la date du 28 mai 1860. Puis, quand ces préliminaires furent réglés, la société Roqueplan fut dissoute le même jour, et remplacée en juillet par la société Beaumont et Cᵉ.

M. Beaumont était agréé par l'autorité administrative; quant à la commandite, elle était représentée par un banquier espagnol, M. de Guadra, qui, en réalité, était la personnification de M. de Salamanca, et peut-être, dans une certaine mesure, de M. Delahante.

La nouvelle commandite, comme la précédente, mit à la disposition de M. Beaumont 500,000 fr., représentés pour 300,000 fr. par le théâtre, les décors, les costumes et les accessoires de l'exploitation, et pour le surplus, c'est-à-dire pour 200,000 fr., par un capital qui, sinon tout entier, au moins dans une large mesure (plus de 60,000 fr.), fut mis à la disposition du nouveau directeur.

Voilà ce qui s'accomplit en mai et en juillet, car la société date du 28 juillet 1860.

La *Gazette des Tribunaux* des 10 et 11 février 1862, à laquelle nous empruntons ces détails, ajoute par l'organe de M. Mathieu, avocat :

« Tout cela ne se fait pas avec le ministre, il n'est

pas partie dans les conventions, c'est vrai ; il ne traite pas avec celui dont le règne va finir et faire place à un nouveau règne ; il donne le privilège, c'est un acte unilatéral, un acte de bon plaisir, en vue duquel se fait un véritable contrat entre des intérêts privés ; — c'est lorsque les parties se sont ainsi rapprochées, quand tout est d'accord avec les particuliers et avec le ministre lui-même, que celui-ci accepte et repousse le directeur proposé, selon qu'il remplit ou non les conditions nécessaires à la satisfaction des intérêts publics. »

Les choses se passèrent donc en 1860 pour MM. Roqueplan et Beaumont, comme elles s'étaient passées en 1848 pour MM. Crosnier et Basset.

La direction de M. Beaumont ne tarda pas à montrer l'incapacité la plus accusée ; si bien qu'en novembre 1860, c'est-à-dire quelques mois après l'entrée du nouveau directeur, la commandite était entamée. Les commanditaires songèrent dès lors à faire retirer le privilège des mains de celui qu'ils avaient précédemment présenté au ministre. En novembre 1860, M. de Guadra, représentant des commanditaires, écrivait au ministre d'Etat, M. le comte Walewski, une lettre ainsi conçue :

« Monsieur le ministre,

« Je suis commanditaire de M. Beaumont, directeur du théâtre impérial de l'Opéra-Comique.

« La gestion de M. Beaumont, quoiqu'elle ne date que de six mois, a été si malheureuse, qu'elle a absorbé les fonds

mis par moi à sa disposition. Elle présage de tels dangers, que je refuse absolument de subvenir à des déficits certains.

« D'un autre côté, Son Exc. le comte de Morny, averti par moi que je ne pouvais plus préserver son cautionnement des pertes auxquelles il était exposé, ne pourra sans doute plus cautionner une entreprise en péril.

« Sans réserve, sans cautionnement, sans fonds de roulement, la direction de M. Beaumont amènerait forcément une crise.

« Préoccupé de cette situation, et pénétré du devoir de laisser à un théâtre impérial subventionné son crédit et son prestige, j'ai cru pouvoir réclamer le concours d'un homme qui a fait ses preuves, M. Carvalho, dont je soumets les titres à l'approbation de Votre Excellence, et vous demander de le substituer à M. Beaumont dans les fonctions de directeur de l'Opéra-Comique.

« J'ose espérer, monsieur le ministre, que cette combinaison, qui assure mes intérêts, donnera en même temps satisfaction à la sollicitude de Votre Excellence. »

Le ministre répugnait à une exécution si prompte, si sommaire du nouveau directeur ; il voulait des griefs plus généraux, plus décisifs.

Ces griefs allaient grandir et s'accumuler. En effet, tout allait mal à l'Opéra-Comique ; les ouvrages étaient médiocrement montés, le choix n'en était pas heureux.

Plusieurs lettres furent écrites coup sur coup par les commanditaires au ministre pour obtenir la révocation de M. Beaumont et la nomination de M. Carvalho.

En juillet 1861, un dénoûment favorable à leurs désirs semblait probable ; mais comme des bruits s'élevèrent sur les conditions imposées à M. Carvalho, qu'on croyait toujours devoir être le futur directeur, on jugea utile d'éclairer à nouveau l'administration supérieure.

M. Delahante écrivit à M. Camille Doucet et au ministre les deux lettres suivantes :

« 9 juillet 1861.

« Mon cher Doucet,

« Dans une conversation que j'ai eue hier, Poniatowski m'a dit, à propos de nos affaires de l'Opéra-Comique, que le ministre ne voulait pas reconstituer l'ancienne affaire, le théâtre devant aujourd'hui 400,000 fr.

« Comme ce bruit me revient de plusieurs côtés, permettez-moi d'y mettre fin en vous donnant par écrit des explications et des chiffres dont je garantis la vérité et l'exactitude.

« Première commandite, Roqueplan, constituée à 500,000 fr., dont 400,000 fr. payés à Perrin.

« L'affaire mange 100,000 fr. environ en deux ans.

« Seconde commandite, réalisation des pertes pour les intéressés anciens. Je prends ma loge en compensation de l'abandon que je fais de mon intérêt. La seconde commandite est constituée, savoir : 300,000 fr. représentant la valeur du théâtre, 200,000 fr. argent.

« M. Beaumont mange les 200,000 fr. en argent (c'est plus vite fait que la première fois).

« Et maintenant ce sont ces anciens commanditaires qui veulent tenter une nouvelle chance avec l'homme le plus capable sans doute d'attirer le public.

« Si Carvalho est nommé, l'affaire sera constituée ainsi : valeur du théâtre, 300,000 fr.; Carvalho met le cautionnement et moi j'ouvre un crédit suffisant pour le fonds de roulement.

« Vous voyez que si Carvalho est nommé, il n'aura pas un sou de dettes, et s'il gagne de l'argent il en donnera une partie aux anciens intéressés, qui ne sont pas plus exigeants qu'ils ne l'ont été par le passé.

« Restent les dettes personnelles qu'on m'assure avoir été faites par M. Beaumont. Ceci regarde ses créanciers, et s'il avait l'idée de faire intervenir dans la responsabilité ses anciens commanditaires, cela se viderait entre eux et lui. Ce que je tenais à vous expliquer, c'est que Carvalho entrant à l'Opéra-Comique n'aura pas un sou de dettes, et qu'il ne devra aux anciens intéressés qu'une partie des bénéfices, s'il en fait. »

« Mon cher ministre,

« Permettez-moi de vous faire connaître un bruit qui court dans les bureaux de la direction des théâtres. Selon ce bruit, auquel je ne crois pas, il s'agirait, dans le cas où M. Beaumont serait ou révoqué ou mis en faillite, de donner la direction de l'Opéra-Comique à M. Perrin.

« Voilà pourquoi cela me paraît absolument invraisemblable.

« Avant tout, je me rappelle la promesse que vous m'avez faite de nommer M. Carvalho, si intéressant à tant de titres, recommandé par des antécédents si brillants, mari d'une cantatrice dont l'absence est un malheur artistique, et enfin fils d'un de nos camarades de jeunesse.

« Quant à M. Perrin, dont la gestion n'est pas à discuter ici, il se trouverait ainsi réintégré dans une situation qu'on

lui ferait nette après avoir été une première fois désintéressé au prix énorme de plus de 500,000 fr.

« C'est une opération fort habile, d'une délicatesse contestable, à laquelle il ne manquerait que le consentement de l'autorité, dont les errements, en semblables cas, sont tout à fait rassurants.

« Si vous voulez-bien, mon cher ministre, considérer qu'il y a six mois j'ai appelé votre attention sur M. Beaumont que j'ai prédit sa déconfiture certaine, que, depuis lors, il a obéré le théâtre d'un passif considérable, voudrez-vous, je vous prie, me permettre d'invoquer au moins le bénéfice de ma prédiction, et de demander que la nomination de M. Carvalho devienne pour nous une chance de réparation.

« Les bailleurs de fonds que je représente ne font pas de l'Opéra-Comique une spéculation, ils n'en font pas non plus l'objet de satisfaction personnelle.

« Ils sont engagés dans cette affaire et désireraient diminuer leurs pertes en remettant le sort de leur argent à un candidat qu'ils estiment, comme moi, le meilleur possible, à qui on donnerait toute liberté et tous moyens d'action financiers qui puissent rassurer l'administration et replacer le théâtre dans une situation digne de lui.

« Plein de confiance dans votre justice si appréciée de nous tous, je viens vous proposer encore, quoique je me fasse conscience de vous prendre des moments très-précieux, de vous donner tous les éclaircissements qui vous sembleront utiles.

« Veuillez agréer, mon cher ministre, l'assurance de mes sentiments respectueux et dévoués.

« *Signé* Delahante. »

Cette lettre ne demeura pas sans réponse :

« Vichy, le 13 juillet 1861.

« Mon cher monsieur Delahante,

« Je n'ai pris aucune décision en ce qui concerne l'Opéra-Comique. Ce qu'il y a de certain, c'est qu'il est indispensable de trouver un moyen d'arrêter ce théâtre sur la pente fatale où il est depuis quelques années; et c'est ce dont je m'occuperai avec tout le soin et l'impartialité voulus, lorsque l'administration de M. Beaumont aura terminé son cours.

« Veuillez agréer, mon cher monsieur Delahante, l'assurance de mes sentiments les plus distingués. »

Pendant ces pourparlers, la direction de M. Beaumont allait de mal en pis, de chute en chute. Les appointements des artistes n'étaient pas payés, il fallait aviser, il était temps de prendre un parti.

Le 21 janvier 1862 M. le ministre de l'intérieur rendit l'arrêté suivant :

« Au nom de l'empereur, le ministre d'Etat,

« Vu l'arrêté ministériel en date du 18 juin 1860, aux termes duquel M. Alfred Beaumont a été nommé directeur du théâtre impérial de l'Opéra-Comique;

« Vu les articles 45 et 62 de l'arrêté ministériel du 18 septembre 1860, contenant les charges et conditions imposées au sieur Beaumont;

« Vu notamment les paragraphes 4 et 7 dudit article 62;

« Vu le rapport du commissaire impérial près des théâtres lyriques impériaux, en date de ce jour;

« Considérant que le sieur Beaumont est en état de mauvaises affaires, constatées par le défaut de paiement des artistes, employés et fournisseurs du théâtre;

« Considérant que, depuis longtemps déjà et par le fait du sieur Beaumont, le théâtre de l'Opéra-Comique n'est plus dirigé comme il convient à un théâtre impérial subventionné, ainsi que le veut l'article 45 du cahier des charges;

« Considérant en outre et subsidiairement que, par des actes personnels, le sieur Beaumont a cessé de mériter la confiance de l'administration,

« Arrête :

« Art. 1er. — Les arrêtés des 18 juin et 18 septembre 1860, par lesquels le sieur Beaumont a été nommé directeur du théâtre impérial de l'Opéra-Comique, sont rapportés; en conséquence, le sieur Beaumont cessera ses fonctions à partir de ce jour.

« Art. 2. — Le présent arrêté sera déposé au secrétariat général et notifié à qui de droit.

« Paris, le 26 janvier 1862.

« WALEWSKI. »

Par un autre arrêté rendu à la même date, M. Emile Perrin était nommé directeur de l'Opéra-Comique. La nouvelle direction était autorisée à fermer le théâtre, à la condition de le rouvrir le 1er février suivant.

La nomination de M. Emile Perrin était faite dans des conditions nouvelles, il entrait libre de tout engagement; ce n'était plus une transmission comme celle qu'il avait faite lui-même en vendant à M. Roqueplan; mais il est juste de dire qu'il avait cédé à ce dernier une affaire en plein état de prospérité et que l'affaire Beaumont était en plein désastre.

M. Beaumont s'opposa à la prise de possession par M. Perrin. Pour se mettre complétement en règle contre cette résistance et les prétentions de M. Beau-

mont, M. Perrin l'appela en référé. M. Beaumont demandait un sursis pour traiter avec ses créanciers ; en outre, il alléguait qu'il ne pouvait être tenu d'abandonner, sans indemnité et sans garanties, le matériel dont il était propriétaire ; il demandait la nomination d'un séquestre étranger aux parties.

M. le président rendit une ordonnance dont voici le texte :

« Nous, président,

« Ouï Legrand, avoué d'Emile Perrin ; Coulon, avoué de Beaumont ;

« Attendu qu'il est constant que, par arrêté ministériel en date du 25 janvier, présent mois, Perrin a été nommé directeur du théâtre impérial de l'Opéra-Comique, en remplacement de M. Beaumont, révoqué ; qu'il est urgent pour lui de prendre possession du théâtre, et que provision est due à l'arrêté qui l'a nommé ; que, d'un autre côté, Beaumont allègue qu'il a convoqué pour quatre heures aujourd'hui ses créanciers et qu'il est nécessaire qu'un local soit mis à sa disposition ; qu'il y a lieu de concilier les exigences de Perrin et de Beaumont ; que ce dernier conteste en outre à Perrin le droit de prendre possession des matériel et agencements du théâtre et demande subsidiairement la nomination d'un séquestre judiciaire pour lesdits matériel et agencements ;

« Qu'il n'y a lieu de s'arrêter à l'opposition mise par Beaumont ; que, d'ailleurs, Perrin offre de prendre les matériel, décors et agencements suivant l'estimation qui en sera faite par experts ;

« Par ces motifs :

« Disons que Beaumont sera tenu de laisser Perrin prendre possession du théâtre, des décors, matériel et agencements de l'Opéra-Comique ; nommons Perrin séquestre judiciaire desdits matériel, décors et agencements ;

« Autorisons ce dernier à s'installer dans le cabinet de la direction, et à installer les employés remplissant auprès de lui les fonctions de confiance, tels que caissier, secrétaire, contrôleur en chef et autres ;

« En cas de refus, autorisons Perrin à expulser Beaumont et les employés de sa confiance, et ce avec l'assistance du commissaire de police et de la force armée ;

« Disons, toutefois, que le foyer du théâtre sera mis aujourd'hui à la disposition de Beaumont, à partir de trois heures, pour la réunion qu'il dit avoir provoquée pour quatre heures des créanciers de son administration ;

« Commettons Picard, Charpentier fils, rue d'Aumale, n° 13 bis, et Jules Saint-Salvi, rue de Larochefoucauld, n° 24, à l'effet de constater l'état, et de procéder à l'estimation des matériel, décors et agencements laissés par Beaumont ;

« Ordonnons l'exécution provisoire, nonobstant opposition ou appel, sur minute avant signification et enregistrement, vu l'urgence de la présente ordonnance. »

« Au moment où cette ordonnance était rendue, dit la *Gazette des Tribunaux,* un autre référé appelait M. Beaumont devant le magistrat, en même temps qu'une demande était formée contre lui en révocation de ses fonctions de gérant, en dissolution de la société et en nomination d'un liquidateur. Le tribunal de commerce ne pouvait pas prononcer sur l'heure ; il y avait une mesure conservatoire à prendre. M. Beaumont ne résista pas ; M. Deligny fut accepté à titre d'administrateur provisoire, jusqu'à ce qu'un liquidateur eût été nommé à la société Beaumont et C⁰. »

M. Deligny fit défense à M. Perrin de rouvrir son théâtre. M. Perrin, se renfermant dans l'arrêté ministériel qui le nommait directeur, brava la défense et rouvrit. C'est alors que les commanditaires introdui-

sirent une action tendant à ce que M. Perrin fît le dépôt d'une somme de 500,000 fr. à titre de garantie du prix du matériel. MM. Mangin, banquier, Torchet, négociant, et Hildebrand, fondeur, tous les trois créanciers de Beaumont, demandaient que, sur les 500,000 fr. réclamés par les commanditaires, 200,000 francs restassent affectés spécialement pour leur être distribués lorsque leurs créances seraient fixées.

Les débats de ce procès furent longs ; on en trouve tous les détails dans les numéros des 10 et 11 février 1862 de la *Gazette des Tribunaux* et du *Droit*.

Mais la conclusion ne pouvait pas faire doute, si l'on se reportait aux conventions intervenues entre les parties ; les articles suivants du cahier des charges fournissaient des éléments suffisants pour juger la question :

« Art. 4. — Dans le cas où le directeur viendrait à cesser ses fonctions pour quelque motif que ce soit, il ne pourra faire d'avance cession du bail de la salle et de ses dépendances, vente du matériel, sans une autorisation spéciale du ministre d'État.

« Ses associés, ses créanciers, ses héritiers ou ayants cause ne pourront prétendre faire revivre à leur profit la présente autorisation.

« Art. 5. — Le directeur devra céder son matériel à son successeur, et celui-ci sera tenu de le prendre au prix de l'estimation qui en sera faite par trois experts nommés, l'un par le ministre d'État, les deux autres contradictoirement par les parties (1). »

(1) Cahier des charges, titre II, cessation des fonctions du directeur.

Dans les plaidoiries de cette affaire, il a été dit beaucoup de bonnes choses. Nous citerons, entre autres, quelques considérations présentées par Mᵉ Chaix-d'Est-Ange sur les directions en commandite :

« Dans l'état déplorable où M. Beaumont laissait le malheureux théâtre de l'Opéra-Comique, était-ce donc la commandite qui pouvait le relever ? N'était-ce pas, au contraire, peut-être la commandite qui avait compromis la situation précédente ? N'était-ce pas elle qui, peut-être, avait ruiné la direction Beaumont, et fallait-il encore courir de pareilles chances et jeter le théâtre dans de pareils dangers ?

« Qu'était-ce donc, en effet, qu'un directeur commandité ? Et remarquez que je parle ici d'une manière générale et sans faire à personne application de mes paroles. C'est un homme de paille qui n'est rien dans son théâtre, où le directeur doit être tout, et qui passe à l'état de très-humble serviteur chargé d'exécuter les volontés de ceux qui le soutiennent aujourd'hui, et qui, demain, s'ils sont mécontents, peuvent l'abandonner et le ruiner ; c'est un roi, mais un de ces rois constitutionnels auxquels il est permis de régner, mais auxquels il n'est pas permis de gouverner ; c'est, pardonnez-moi cette comparaison judiciaire, le greffier qui tient la plume pour enregistrer les décisions, mais qu'on ne consulte pas et dont on n'entendrait pas les observations ; c'est, enfin, l'éditeur responsable des volontés d'un certain nombre de grands seigneurs et de quelques riches capitalistes.

« Comment une direction de théâtre pourrait-elle marcher, comment pourrait-elle se relever surtout, si de pareilles conditions lui étaient faites ? Et tenez, messieurs, on a jeté beaucoup de pierres à M. Beaumont, on lui a adressé bien des reproches ; eh bien ! je ne ne sais ce qui s'est passé

entre ses commanditaires et lui pendant sa gestion, mais il est possible, après tout, qu'il eût été plus malheureux que mal habile, et que son insuccès ne soit venu que des conditions d'existence dans lesquelles il se trouvait placé. Comment un directeur de théâtre pourrait il se tirer d'affaire et mener à bien l'entreprise, quand il est obligé de céder à toutes les volontés, de satisfaire à toutes les exigences, quand il a les pieds et les mains liés par des fils que d'autres font mouvoir?

« Voilà une pièce : elle est mauvaise, évidemment mauvaise; l'accepter, ce serait condamner le théâtre à un insuccès certain, à une chute éclatante; le directeur le comprend et la refuse. Mais, qui vous dit qu'une volonté plus puissante que la sienne ne va pas la lui imposer, que l'auteur refusé n'a pas pour ami l'un des commanditaires, et alors il faudra monter la pièce; on y dépensera quarante, cinquante, soixante mille francs, et non-seulement la pièce ne rapportera rien, mais son insuccès sera un échec qu'on ne pardonnera pas au directeur.

« Voilà une artiste : elle est jeune, elle est charmante sans doute, elle a tout ce qu'il faut pour séduire, mais elle n'a pas de voix, mais elle n'a pas de talent, mais elle n'a rien de ce qu'il faut pour réussir au théâtre; le directeur refuse de l'engager; mais, qui vous dit qu'elle ne va pas revenir armée de protections puissantes, que quelque riche capitaliste ne lui témoigne pas de bienveillance, et que la voix du commanditaire ne va pas se faire entendre pour imposer, au profit de sa jeune protégée, un long engagement avec des prétentions insensées?

« Voilà, messieurs, les dangers de la commandite en général et les inconvénients qu'elle peut entraîner avec elle; voilà pourquoi il était meilleur, dans l'intérêt de l'art, dans l'inté-

rêt du théâtre, dans l'intérêt public, de ne pas nommer un directeur qui se présentait, je ne dirai pas avec tels ou tels commanditaires, mais avec une commandite derrière lui ; voilà pourquoi on a été frapper à la porte de M. Perrin, qui pouvait vivre de ses propres ressources et qui n'avait rien à demander à personne. »

Nous bornons ici nos extraits de ces longs débats, dont nous recommandons la lecture aux observateurs qui ne trouveraient pas suffisant l'historique que nous avons fait de ces dernières directions de l'Opéra-Comique. Ils montrent ce que sont les priviléges de théâtre, comment ils sont donnés, retirés ; en un mot, c'est un tableau exact que de tristes circonstances nous ont fourni, et qui, au point de vue de nos études, étaient une bonne fortune pour ce livre.

Quant aux procès que M. E. Perrin eut à soutenir contre M. Beaumont, ils furent clos par le tribunal civil de la Seine, qui rendit, le 9 février 1862, un jugement qui, sur tous les points, donna gain de cause à M. E. Perrin.

Comment étaient traités les artistes et quel sort leur était réservé au milieu de ces circonstances malheureuses ? L'autorité avait désiré faire place nette à M. Perrin, qui, du reste, n'aurait pas consenti à hériter du passé de M. Beaumont. Il n'eût pas été juste de rompre brusquement tous les engagements contractés entre les artistes et M. Beaumont et leur laisser ce dernier pour seul garantie. Dans le but de ménager autant que possible les intérêts des artistes et de ne

pas trop grever la nouvelle position de M. Perrin, l'autorité avait pris les mesures suivantes :

1° Les artistes qui touchent 12,000 fr. par an et au-dessous, seront pendant une année conservés par M. Perrin ;

2° Ceux qui touchent 20,000 fr. par an et au-dessous, seront conservés pendant six mois ;

3° Ceux qui touchent plus de 20,000 fr. par an, seront conservés pendant deux mois seulement.

Pour les artistes dont les engagements étaient longs ou les appointements élevés, c'était une rupture fâcheuse ; mais qu'y faire ? Il ne leur restait qu'à poursuivre M. Beaumont. Il fallait donc opter et de deux maux choisir le moindre ; d'ailleurs il était impossible de résister à la décision ministérielle qui avait révoqué M. Beaumont et dégagé M. E. Perrin de toute responsabilité.

Cette décision était en outre chaleureusement accueillie, ainsi que le prouve la lettre suivante spontanément adressée à M. le ministre d'Etat :

« Monsieur le ministre,

« Veuillez nous permettre de vous exprimer le sentiment unanime de satisfaction qui vient d'accueillir le choix fait par Votre Excellence en appelant M. E. Perrin à la direction de l'Opéra-Comique.

« Les excellents souvenirs qu'a laissée l'administration précédente de M. Emile Perrin sont un gage certain que,

dans ses mains, l'avenir heureux de ce théâtre et les intérêts de l'art seront également assurés.

« Veuillez agréer, etc.

« Auber, Ambroise, Thomas, Clapisson, Ch. Gounod, Victor Massé, F. Bazin, Félicien David, Semet, Limnander, Duprato, de Saint-Georges, Sauvage, de Leuven, J. Barbier, Michel Carré, Cormon, Grisar. »

Revenons à la question des artistes.

Il y avait à la caisse des dépôts et consignations une somme de 85,000 fr. représentant le cautionnement de M. Beaumont, plus 20,000 fr. de subventions échues. Ces 20,000 fr. étaient restés au ministère qui les avait prudemment retenus. En entrant en fonctions, M. E. Perrin fit prévenir les employés les plus nécessiteux qu'ils pouvaient se présenter à sa caisse pour toucher des à-comptes contre un reçu à valoir sur cette subvention, jusqu'à concurrence de 20,000 fr.

Les artistes se mirent en instances auprès du ministre pour obtenir les 80,000 fr. de cautionnement, afin de se rembourser de ce qui leur était dû. Les commanditaires mirent opposition à la caisse des dépôts et consignations; ils alléguaient que, plus que les artistes, ils avaient des droits sur cette somme qu'ils avaient fournie. Quant aux 20,000 fr. de subvention, ils n'y prétendaient point.

En date du 12 avril 1862, le tribunal civil de la

Seine rendait un jugement dont voici les principaux motifs :

« Attendu qu'aux termes du cahier des charges imposé à Beaumont comme directeur de l'Opéra-Comique, le cautionnement de 80,000 fr. versé en son nom à la caisse des dépôts et consignations a été spécialement affecté par privilège à la garantie : 1° de toutes reprises et indemnités que l'administration pourrait avoir à réclamer aux directeurs ; 2° du traitement des artistes et employés ;

« Attendu qu'aucune prétention n'est élevée par l'administration en vertu de ce privilège ;

« Attendu qu'en présence de l'affectation spéciale des fonds du cautionnement résultant au profit des artistes et employés aux termes du cahier des charges, les autres créanciers, à quelque titre qu'ils procèdent, ne peuvent être fondés à contester le droit qui appartient auxdits artistes et employés, d'être payés par préférence à tous autres sur le cautionnement, etc., etc.,

« Déclare Beaumont et les autres poursuivants mal fondés dans leur demande et les en déboute. »

Ce jugement fut confirmé par un arrêt de la cour de Paris, rendu le 7 juin 1862. Les 80,000 fr. de cautionnement auxquels furent joints les 20,000 fr. de subvention échus sous M. Beaumont et retenus jusque-là au ministère, furent versés aux mains du caissier de l'Opéra-Comique, qui, en présence de M. Édouard Monnais, commissaire impérial convoqué pour la circonstance, solda les artistes et employés le 21 août 1862.

Il ressort de ces faits que l'autorité supérieure a voulu en finir une bonne fois avec les directions en commandite, ne plus faire supporter par filiation et succession les conséquences du passé aux directeurs

entrant et sauvegarder toujours les intérêts des artistes et des employés, qui sont les ouvriers de l'établissement. Les tribunaux ayant sanctionné cet ordre de choses, les fournisseurs et les commanditaires à venir qui voudraient se présenter auront à y réfléchir. Ils ne devront pas oublier que l'institution même est inattaquable et que sa marche ne saurait être entravée. Leurs droits se borneront à leurs recours sur la personne du directeur, et rien de plus. Les artistes sont privilégiés, un théâtre impérial ne doit pas périr.

M. E. Perrin a rétabli l'ordre et réorganisé dignement le théâtre de l'Opéra-Comique qu'il a quitté au mois de décembre 1862 pour prendre la direction de l'Opéra. C'est M. Leuven qui l'a remplacé et gère aujourd'hui notre deuxième scène lyrique.

IV.

ANCIENS THÉATRES LYRIQUES SECONDAIRES

SOMMAIRE.

Le Gymnase. — L'Odéon. — Les Nouveautés. — La Renaissance.

Après le décret de 1807, qui réduisit à deux les scènes lyriques de la capitale, des efforts furent tentés pour en accroître le nombre; mais ce ne fut que sous le gouvernement de la Restauration que les aspirations légitimes des musiciens furent un instant secondées.

En effet, un privilége donné en 1820 autorisa la fondation du théâtre le Gymnase et en fit une succursale de la Comédie-Française et de l'Opéra-Comique. Il était dit dans ce privilége que les jeunes compositeurs élèves du Conservatoire devaient s'exercer *sans prétention* sur cette scène.

Le Gymnase avait aussi le droit de jouer les pièces lyriques des auteurs décédés depuis dix ans.

C'est là que Castil-Blaze fit représenter la comédie des *Folies amoureuses*, qu'il avait réduite en un acte et à laquelle il avait adapté de la musique de différents auteurs. Plus tard vint la *Fausse Agnès*, ouvrage conçu d'après les mêmes procédés. Puis on monta la *Fête française*, de Delestre-Poirson, musique de Piccini, et l'on reprit l'*Epreuve villageoise* et la *Maison en Loterie*.

Quant aux jeunes compositeurs français, au nom desquels avait été donné ce privilége, ils retrouvèrent au Gymnase les mêmes refus, les mêmes dégoûts que ceux qu'ils avaient rencontré et qu'ils rencontraient toujours à l'Opéra et à l'Opéra-Comique.

Peu à peu la musique disparut du Gymnase, et cette scène n'exploita plus que le vaudeville.

En 1824, M. Bernard, ayant obtenu le privilége du Théâtre de l'Odéon, eut l'autorisation d'y faire représenter des opéras. Ce fut là que Castil-Blaze donna une série d'opéras étrangers traduits par lui en français. Plusieurs obtinrent un grand succès. Nous citerons, parmi les ouvrages joués à ce théâtre : le *Barbier de Séville* (Rossini), la *Pie voleuse* (Rossini), *Othello* (Rossini), *Marguerite d'Anjou* (Meyerbeer), le *Sacrifice interrompu* (Winter), les *Noces de Figaro* (Mozart), *Don Juan* (Mozart), *Tancrède* (Rossini), la *Forêt de Senart* (divers compositeurs), la *Dame du Lac* (Rossini), *Ivanhoë* (Rossini, Paccini), *Pourceaugnac* (***), *Robin des Bois* (Weber).

Assurément, ce répertoire tout entier, composé de

la musique des grands maîtres, était magnifique; mais que devenaient les compositeurs français? Ils attendaient.

L'Odéon cessa de donner des opéras en 1829.

L'Odéon fermé, ce fut le tour du Théâtre des Nouveautés d'essayer de la musique. Blangini, surintendant honoraire de la musique du roi, professeur de chant à l'Ecole royale (Conservatoire) et protégé par la duchesse de Berry, tenta de seconder cette tendance musicale; il est même probable qu'il ne fut pas étranger à la faveur qui permit aux Nouveautés de donner quelques ouvrages lyriques de 1827 à 1831. Ces ouvrages sont: *Faust*, paroles de Théaulon et Gondelier, musique de Béancourt; l'*Anneau de la Fiancée*, paroles de Brisset, musique de Blangini; le *Coureur de Veuves*, de Blangini; l'*Italienne à Alger*, traduction de Castil-Blaze, musique de Rossini; *Caleb*, *Valentine*, le *Barbier châtelain*, *Isaure*, les *Trois Catherine*, la *Chatte blanche*, *Casimir*. Ces sept derniers ouvrages d'Adolphe Adam.

Les compositeurs français allaient peut-être trouver un débouché nouveau, mais les priviléges s'émurent. Voici comment Adolphe Adam raconte les faits :

« Je continuai donc d'écrire quelques pièces pour
« les Nouveautés; mais le directeur de l'Opéra-Co-
« mique tenait à son privilége exclusif, et il faisait
« une rude guerre aux théâtres de vaudeville qui don-
« naient de la musique nouvelle. Cette prétention
« absurde d'empêcher les théâtres de préparer des

« compositeurs et des chanteurs a fait le plus grand
« tort à l'art musical.

« Le lendemain de la représentation d'une pièce
« dont j'avais fait la musique aux Nouveautés, le di-
« recteur, Ducis, envoya une assignation pour s'op-
« poser à ce qu'on continuât de jouer un ouvrage dont
« les airs étaient nouveaux. Les Nouveautés étaient
« alors dirigées par Bohain et Nestor Roqueplan, pro-
« priétaires du journal le *Figaro*. On venait de jouer à
« l'Opéra-Comique un nouvel opéra de Carafa; ils
« répondirent par une contre-assignation qu'ils firent
« signifier par un huissier nommé l'Ecorché; ils y
« faisaient défense à Ducis de représenter son opéra,
« prétendant qu'il n'y avait pas un seul air de nou-
« veau, que tous les motifs étaient connus, et qu'il
« empiétait sur le privilége des théâtres de vaude-
« ville; ils publièrent leur assignation dans le *Fi-
« garo;* cette facétie eut un succès fou; les rieurs
« furent de leur côté et le procès n'eut pas lieu (1). »

Pour cette fois, des prétentions excessives tom-
baient devant le ridicule, seule arme qu'on devrait
employer pour les combattre, si le bon sens public
était l'unique juge en pareille matière.

Errant de théâtre en théâtre, les musiciens compo-
siteurs continuèrent et continuent encore leur exis-
tence vagabonde, remplie par des sollicitations presque
toujours infructueuses, et profitant seulement de loin
en loin d'une faveur, d'un hasard, d'un caprice pour

(1) *Souvenirs d'un Musicien*, XXII, chez Michel Lévy.

paraître au soleil de la rampe, et disparaître aussitôt par l'influence de causes diverses, mais partant du même principe.

Vers les derniers mois de l'année 1838, le 8 novembre, on inaugurait dans la salle Ventadour une entreprise théâtrale sous le titre de la *Renaissance*. Le privilége de ce théâtre avait été accordé à M. Anténor Joly, homme d'esprit et de goût.

Aux termes de son privilége, M. Anténor Joly avait le droit de faire représenter des comédies, des drames, des opéras en deux actes avec récitatifs et des vaudevilles avec airs nouveaux. C'était une porte ouverte aux compositeurs, qui se hâtèrent d'en profiter. L'on vit alors paraître : *Lady Melvil*, l'*Eau merveilleuse*, le *Naufrage de la Méduse*, *Lucie de Lammermoor* (traduction), la *Chaste Suzanne* et d'autres ouvrages qui attirèrent la foule.

On avait encore compté sans les priviléges. Les directeurs de l'Opéra-Comique et de l'Opéra, M. Crosnier et M. Duponchel, firent des procès à la nouvelle entreprise. Le directeur de l'Opéra-Comique, M. Crosnier, empêcha le ténor Marié de chanter sur le théâtre de la Renaissance.

Cet artiste, sous le nom de Mécène, avait été choriste à l'Opéra-Comique, où l'on n'avait pas su découvrir son talent. M. Marié avait quitté Paris pour aller en province ; il ne tarda pas à s'y distinguer, ce qui lui valut un engagement au théâtre de M. Anténor Joly. Alors, seulement alors, la direction de l'Opéra-

Comique, se rappelant son ancien choriste, éleva la prétention de le reprendre, se fondant pour cela sur une clause du privilége du Théâtre de la Renaissance qui défendait d'y admettre les artistes des théâtres royaux avant qu'il se fût écoulé trois années depuis leur sortie de ces théâtres.

Le tribunal de commerce décida que le ténor Marié appartiendrait à l'Opéra-Comique.

Ce n'est pas tout ; le directeur de l'Opéra-Comique, M. Crosnier, intenta un autre procès au Théâtre de la Renaissance à propos d'un ouvrage intitulé *Lady Melvil*, d'Albert Grisar ; il prétendait que, par sa forme, cette pièce empiétait sur le genre de son théâtre. Enfin, la Renaissance eut encore un procès à soutenir contre la direction de l'Opéra au sujet de la pièce intitulée la *Chaste Suzanne*, d'Hippolyte Monpou. L'Académie royale de Musique, richement subventionnée, soutenait que cet ouvrage appartenait au genre du grand-opéra qui lui était exclusivement attribué par privilége.

Le Théâtre de la Renaissance ne pouvait pas résister à ces persécutions ; il ferma.

Inutile de dire que l'Opéra-Comique et l'Académie royale de Musique ne jouèrent ni l'un ni l'autre *Lady Melvil* et la *Chaste Suzanne*, qu'ils avaient revendiquées comme appartenant à leur genre. La devise du privilége n'est pas *faire*, mais bien *empêcher les autres de faire*.

Hippolyte Monpou, qui était déjà fort souffrant, ne put, sans une douleur profonde, voir arrêter le suc-

cès d'un de ses meilleurs ouvrages. Son mal s'aggrava et il mourut peu de temps après.

Le Théâtre de la Renaissance clôtura le 23 mai 1841.

Deux années après, on lisait dans la *Gazette musicale* : « M. le ministre de l'intérieur, après avoir consulté la commission spéciale des théâtres royaux, vient d'accorder un nouveau délai à M. Anténor Joly pour qu'il ait à se mettre en mesure d'exploiter le privilége dont il était resté titulaire. Mêmes conditions qu'à la Renaissance : opéras en deux actes, comédies, drames avec ou sans chœurs, vaudevilles avec airs nouveaux. »

Malgré bien des efforts, M. Anténor Joly ne put relever l'entreprise, et il mourut en septembre 1852.

Pendant sa trop courte existence, le Théâtre de la Renaissance avait monté de bons ouvrages et fait connaître en France le chef-d'œuvre de Donizetti, *Lucie de Lammermoor*, qui, traduite par MM. Alphonse Royer et Gustave Vaëz, avait été représentée sur cette scène au mois d'août 1839.

Terminons ces quelques mots sur la Renaissance en rappelant un incident qui, tout à l'honneur de Donizetti et d'Anténor Joly, ne doit pas demeurer dans l'oubli.

Le matin même de la première représentation de *Lucie de Lammermoor*, Donizetti, par intérêt pour le théâtre, avait renoncé à ses droits d'auteur. M. Anténor Joly n'accepta point cette concession, exemple magnifique qui n'est guère imité par nos directeurs d'aujourd'hui. Pour reconnaître ce procédé, Donizetti

s'engagea à écrire un opéra pour le théâtre. Cet opéra devait avoir pour titre l'*Ange de Nizida;* mais la scène de la Renaissance ayant succombé sous les persécutions, ce fut l'Académie royale de Musique qui hérita de cet ouvrage, qui devint la *Favorite.*

Les tracasseries, les procès, n'avaient donc pas été perdus, puisqu'ils avaient amené la fermeture de la Renaissance et fait passer sur la scène de l'Opéra la *Favorite,* un des plus grands succès de la musique moderne. On peut y ajouter *Lucie de Lammermoor.*

Nous publions ci-contre le répertoire des principaux ouvrages lyriques donnés au Théâtre de la Renaissance.

Répertoire du Théâtre de la Renaissance.

DATES de la 1re représentation	TITRES DES OUVRAGES.	Nomb. d'actes	AUTEURS DES PAROLES.	COMPOSITEURS.
1838 15 novembre	Olivier Basselin..........	1	Brazier, De Courcy.	Pilati.
— »	Lady Melvil............	3	St-Georges, Leuven	Grisar.
— »	Louis de Male...........	4	***	Pelaërt.
1839 30 janvier..	L'Eau merveilleuse........	2	Sauvage.	Grisar.
— »	Le Roi Margot...........	1	Desvergers et Equet	Thys.
— 31 mai.....	Le Naufrage de la Méduse..	4	Coignard frères.	Flottow, Pilati.
— 6 août.....	Lucie de Lammermoor (traduction)................	4	Gustave Waëz, A. Royer.	Donizetti.
— 6 octobre...	La Jacquerie..............	2	F. Langlé, Alboise.	Mainzer.
— 29 décembre.	La Chaste Suzanne........	4	Carmouche, Courcy.	Monpou.
1840 29 février...	Le Zingaro...............	2	Sauvage.	Fontana.
— 29 avril....	La Duchesse de Guise (jouée par des personnes du monde)...	3	Dumas, Labouille-rie.	Flotow.

V

THÉATRE-LYRIQUE

SOMMAIRE.

Première demande d'un troisième théâtre lyrique. — Commission des auteurs. — Promesse du ministre. — Opposition à la fondation de ce théâtre. — Lettre de A. Adam. — La commission spéciale des théâtres en 1842. — Pétition des grands prix de Rome au ministre. — Origine du Théâtre-Lyrique, racontée par A. Adam. — Ce théâtre est ouvert et presque aussitôt fermé en 1848. — Sa réouverture en 1851, sous la direction de M. Edmond Seveste. — M. E. Perrin directeur de l'Opéra-Comique et du Théâtre-Lyrique en 1854. — Direction de M. Carvalho. — Direction de M. Rety. — Le Théâtre-Lyrique et la ville de Paris. — Paroles prononcées au Sénat en faveur de ce théâtre. — Répertoire.

Ce n'est qu'après des demandes réitérées pendant de nombreuses années et après avoir vaincu des oppositions rétrogrades ou intéressées que le Théâtre-Lyrique parvint à s'ouvrir. On trouvait dans la mauvaise situation des autres théâtres un argument pour déclarer qu'une nouvelle entreprise du même genre ne pourrait subsister.

La Renaissance venait à peine de fermer, que déjà on s'agitait pour arriver à un résultat favorable. Des hommes de lettres, des musiciens nommaient une commission qui, le 14 mai 1842, présentait à M. le ministre de l'intérieur un mémoire pour réclamer l'ouverture d'un troisième théâtre lyrique, qu'on avait le projet d'installer dans la salle du Gymnase-Musical, boulevard Bonne-Nouvelle.

M. le ministre fit aux auteurs un bienveillant accueil, leur déclara qu'il avait demandé un rapport sur ce projet et que la question serait prochainement décidée.

Les inspirations généreuses de ce projet rencontrèrent un adversaire là où elles auraient dû trouver un appui, c'est-à-dire dans un journal de musique.

Quelques détails sur la polémique qui s'engagea à ce sujet dans la *France musicale* donneront une idée des difficultés qui ont entouré la naissance de ce théâtre, que les musiciens appelaient depuis si longtemps :

« MM. A. Adam, H. Berlioz, Panseron, A. Thomas, A. Leborne, Batton, Boisselot, A. Elwart, A.-G. Bousquet, L. Bezzozi, E. Boulanger, Despioux, Paris, Halévy, viennent d'adresser à M. le ministre de l'intérieur une lettre par laquelle ils demandent la création d'un nouveau théâtre lyrique. Certes, personne plus que nous n'est disposé à favoriser tout ce qui a pour but de mettre en évidence les capacités musicales de MM. les élèves de l'Institut que l'on envoie à Rome tous les ans pour savoir si le ciel d'Italie n'a pas changé de couleur et si les pierres immenses qui ont formé le Colysée, les arcs de triomphe, le palais Néron ou

la coupole du Vatican sont encore debout; mais nous ne saurions approuver leur démarche auprès du ministre.

« Lorsque le théâtre de la Renaissance a ouvert ses portes, seul nous avons protesté contre la faiblesse de l'autorité qui venait d'accorder un nouveau privilége au moment où plusieurs théâtres de Paris tombaient en déconfiture; nous avons prédit une ruine prompte à cette nouvelle entreprise, et l'on connaît les malheurs qui ont frappé le théâtre dont M. Joly était le directeur.

« Eh bien! ce qui était impossible alors est impossible encore aujourd'hui.

« Que veut-on faire, mon Dieu, d'un troisième théâtre lyrique, lorsque l'Opéra, avec 700,000 fr. de subvention, et l'Opéra-Comique, avec 280,000 fr., se soutiennent à peine? Que gagnerait la musique et le public à cette tribune. où la jeunesse inexpérimentée viendrait débiter ses premières leçons? Ne serait-il pas plus logique d'établir, au sein du Conservatoire même, une institution où les élèves de Rome, qui se croient destinés à un avenir théâtral, auraient le droit, après leurs excursions académiques, de faire jouer leurs premiers ouvrages? Il y aurait là tous les éléments désirables pour donner de l'éclat à de semblables essais. L'orchestre, les chanteurs, seraient choisis dans le Conservatoire même, et croyez qu'un succès dans cette institution, sans claqueurs et sans réclames, aurait assez de retentissement pour classer comme il conviendrait le compositeur qui l'aurait obtenu.

. .

« Vous demandez une nouvelle scène et vous n'avez pas de compositeurs! Quel homme assez inepte osera donc se mettre à la tête d'un pareil projet?

« Nous n'osons pas croire que la demande adressée à

M. le ministre de l'intérieur ait un caractère sérieux. Comment MM. Halévy, A. Adam, A. Thomas, ont-ils signé cette demande, eux qui règnent en maîtres sur nos théâtres royaux, et dont M. Crosnier et M. Pillet acceptent avec empressement tous les ouvrages? Ceci est inexplicable.

« Quant à MM. H. Berlioz, Panseron, Leborne, A. Elwart, Despioux, Paris, etc., que veulent-ils? Etre joués? Nous sommes sûrs que M. Crosnier ne leur refuserait pas ce petit service. Mais malheureusement ces messieurs ne sont pas gens à se contenter d'une chute !

« Nous le disons bien sincèrement, la création d'un théâtre lyrique serait pernicieuse plutôt qu'utile.

« Ce projet n'est autre chose qu'une utopie rêvée par un ou deux hommes qui n'ont à exposer ni fortune, ni position sociale, et dont le seul but est d'attirer dans le piège quelques capitalistes confiants et débonnaires.

« M. le ministre de l'intérieur a pour se guider dans cette affaire le souvenir du Théâtre de la Renaissance, et il ne voudra pas que l'on puisse accuser l'administration de légèreté et d'imprévoyance. »

Cet article était signé Escudier; Adam y répondit par la lettre suivante :

Paris, 5 juillet 1842.

A Messieurs les Rédacteurs de la France musicale.

« Messieurs,

« Quelques personnes ont cru voir dans votre article de dimanche dernier, sur l'érection d'un troisième théâtre lyrique, une insinuation malveillante pour MM. Halévy, A. Thomas et moi. Je suis très-persuadé que telle n'a pas été votre intention; mais je crois devoir vous expliquer

quelques-uns des motifs qui nous ont porté à signer la demande en question. M. Halévy et moi nous avons souvent, comme membres de la commission dramatique, appuyé cette même pétition auprès de M. le ministre de l'intérieur, et c'eût été de notre part une contradiction absurde que de *refuser de signer,* comme compositeurs, une demande que nous avions présentée comme membres de la commission dramatique.

« M. A. Thomas, en sa qualité de pensionnaire de Rome, ne pouvait se refuser à se joindre à ses anciens camarades, sous le prétexte que, plus heureux que certains d'entre eux, il avait pu faire représenter ses ouvrages à l'Opéra et à l'Opéra-Comique.

« Du reste, messieurs, je dois ajouter que c'est très-sérieusement que nous avons appuyé cette demande, car l'érection de ce troisième théâtre nous semble indispensable pour assurer l'existence des théâtres des départements, l'avenir de l'art musical et des compositeurs, et augmenter, par une heureuse concurrence, la prospérité des théâtres rivaux. Je profiterai également de cette occasion pour vous rassurer sur le sort des théâtres lyriques que vous prétendez pouvoir se soutenir à peine malgré leur subvention. Heureusement, vos craintes sont mal fondées, et il me serait très-facile de vous prouver, par les bulletins des recettes des dernières années, que jamais les théâtres lyriques n'ont été plus en faveur auprès du public, et que malgré la concurrence redoutable de près de vingt théâtres rivaux, ceux consacrés à la musique sont encore ceux pour qui la prédilection du public se déclare le plus et dont l'état de prospérité est le plus assuré.

« Agréez, etc., etc. Ad. ADAM. »

Nous sommes convaincu que M. Escudier ne pense plus aujourd'hui comme il pensait en 1842, et qu'il

approuve la demande qui fut alors signée par MM. Halévy, A. Thomas, Ad. Adam et d'autres. En effet, sa plume a souvent rendu justice au Théâtre-Lyrique, qui, par les résultats artistiques éclatants qu'il a donnés, a victorieusement prouvé son utilité, désormais reconnue incontestable.

Quoi qu'il en soit, constatons que le 28 octobre 1842, c'est-à-dire deux ou trois mois après la polémique dont nous venons de parler, et qui n'était pas la seule engagée sur le même sujet, la commission spéciale des théâtres royaux résolut négativement la question de la création d'un troisième théâtre lyrique. Cette même commission émit le vœu qu'il y eût, plusieurs fois par an, des opéras nouveaux montés au Conservatoire.

Le projet présenté par M. Escudier était donc pris en considération. Il a été essayé ; mais sans régularité, sans suite. Il ne pouvait rien produire ; il n'a rien produit, ainsi que nous le verrons au chapitre *Compositeurs*.

Cependant le théâtre lyrique était toujours l'objet des préoccupations du monde musical. L'idée se développait, grandissait et n'aboutissait pas. Au mois de septembre 1844, des compositeurs, tous grands prix de Rome, adressaient une pétition au ministre de l'intérieur pour solliciter l'ouverture de ce théâtre. Ils se fondaient sur une circulaire adressée aux préfets des départements et dans laquelle le ministre faisait espérer la création d'un théâtre lyrique à Paris. Puis le bruit courut que la commission des théâtres royaux persistait à repousser la demande. Plus tard, on affir-

ma au contraire que l'avis de la commission était enfin favorable au projet; mais, au milieu de ces rumeurs contradictoires, rien ne se faisait, rien ne serait peut-être fait encore sans un événement qui fut la cause déterminante de la création tant désirée du Théâtre-Lyrique.

Voici les faits qui nous sont révélés par Ad. Adam :

« J'eus le malheur de me fâcher avec Basset, directeur de l'Opéra-Comique, pour des affaires entièrement étrangères au théâtre, et j'appris qu'il avait dit que tant qu'il serait directeur, on ne jouerait pas un seul ouvrage de moi. Je me voyais donc perdu sans ressources. J'allai conter mes chagrins à M. Crosnier; pendant sa direction, celui-ci, locataire du théâtre de la Porte-Saint-Martin, dont il avait été directeur, avait eu l'idée d'établir dans cette salle une sorte de succursale de son théâtre d'opéra-comique. Le succès qu'avait obtenue mon orchestration de *Richard Cœur-de-Lion* lui avait suggéré cette idée. A la Porte-Saint-Martin, on n'aurait joué que des ouvrages de l'ancien répertoire; j'aurais été titulaire de ce privilége, dont Crosnier aurait été le véritable exploiteur. Le loyer avantageux que lui offrirent les frères Coigniard l'avait fait renoncer à ce projet. Il m'en reparla, et comme la salle de la Porte-Saint-Martin n'était plus vacante, il m'engagea à chercher une autre localité et, en m'éloignant du théâtre de l'Opéra-Comique, à conserver le droit de jouer des ouvrages nouveaux. Il m'aida dans les premières démarches que je fis. »

Ici, A. Adam entre dans de longs détails sur les questions d'argent, sur ses relations avec M. Thibeaudeau, dit Milon, qui devait être son associé et avec

lequel il devait acheter le Théâtre du Cirque ; puis il ajoute :

« Je fis sur-le-champ ma demande. On me fit d'abord comparaître devant la commission des théâtres. Elle était présidée par M. le duc Coigny, fort brave militaire sans doute, mais qui n'avait pas l'intelligence de ces questions. Quand j'eus exposé mon plan : C'est très bien, s'écria Armand Bertin, vous voulez substituer la musique au crotin, ça me va. Les autres membres parurent être de son avis, et l'on me promit de faire un rapport favorable. Cavé, directeur des beaux-arts, était l'ami de Crosnier et le mien ; il devait nous appuyer, je me croyais donc à peu près sûr de mon affaire ; mais j'avais compté sans un concurrent appuyé de puissantes influences. Depuis six mois, je ne m'occupais que de ce projet. L'Opéra-Comique m'était plus fermé que jamais, je n'avais d'autres ressources que ce théâtre. Je pris donc le parti d'écarter la concurrence en la désintéressant ; il fut convenu que mon compétiteur se retirerait et que je lui compterais 100,000 fr. dès que j'aurais le privilége.

« Le privilége me fut enfin donné tel que je le désirais, avec le droit de jouer tout l'ancien répertoire et même celui des auteurs vivants qui transporteraient leurs ouvrages à mon théâtre.

. .

« Je payai 50,000 fr. comptant et je fis des billets pour pareille somme. »

Voici donc la situation. Ad. Adam banni du théâtre de ses succès par les mesquines rancunes d'un de ces petits potentats qu'on nomme directeurs privilégiés ; Ad. Adam, proscrit de l'Opéra-Comique, sollicite vai-

nement un privilége; il ne peut l'obtenir qu'en désintéressant son concurrent à des conditions très-onéreuses. Aussi eût-il bien de la peine à mettre sa direction à flot.

« Aux premiers mois de 1847, dit-il, je commençais à être poursuivi pour le paiement de mes 50,000 fr. de billets. J'étais dans une position atroce, les protêts et les jugements se succédaient les uns aux autres, les prises de corps allaient venir. »

Qu'on le remarque ! Cette situation était faite à Adam pour des obligations souscrites à un homme qui n'avait rien donné en échange, mais qui, exploitant à leur insu, nous aimons à le croire, le crédit de protecteurs influents, avait spéculé sur l'espérance d'un privilége pour rançonner un artiste de talent. Ad. Adam n'a cependant aucune parole amère contre celui qui le poursuit avec tant de rigueur ; il ne le nomme même pas.

Grâce à l'appui de quelques amis qui lui vinrent en aide, il vit s'aplanir momentanément les difficultés entravant sa marche ; le Théâtre-National ouvrit le 15 novembre 1847 par un opéra en trois actes, *Gastibelza,* de M. Dennery, musique de M. Maillart.

L'entreprise voguait à pleines voiles, accompagnée de la sympathie générale. La presse surtout la soutenait par des éloges et des encouragements que justifiaient le travail et les efforts de la direction.

Hélas ! on avait compté sans la révolution de 1848 qui vint tout arrêter. Les théâtres se trouvèrent en

peu de temps dans la position la plus précaire, et l'on a vu que le gouvernement d'alors, dans le but de leur venir en aide, avait voté une somme de 680,000 fr. Dans la répartition de cette somme, l'Opéra, l'Opéra-Comique, les Français, les Funambules, le Luxembourg et jusqu'au théâtre Lazary eurent leur part; seul le Théâtre-National ne reçut rien; il avait cessé d'exister lorsqu'arriva ce secours.

Notons ici en passant que les scènes départementales ne furent point comprises dans le bienfait gouvernemental. Un membre de l'Assemblée Nationale, M. André, avait réclamé en leur faveur, mais inutilement. La province vote bien, paie de même, et pourtant elle n'a jamais sa part dans les secours que l'Etat accorde aux théâtres.

Victime des événements, privé de subvention, Ad. Adam avait succombé. Il était ruiné. Il vendit son piano, son argenterie, ses meubles, ses bijoux, mit au mont-de-piété des souvenirs dont il ne voulait point se séparer, notamment une tabatière ornée de diamants, dernier présent de Frédéric III, roi de Prusse. On mit arrêt sur les 1,200 fr. qu'il touchait de l'Institut! Il assembla ses créanciers, auxquels il fit l'abandon de ses droits d'auteur, seul bien qui lui restât. C'est ainsi que le fondateur du Théâtre-Lyrique recommença la vie, écrivant des feuilletons de musique dans les journaux, en attendant qu'il eût à composer de nouveaux ouvrages.

M. Basset avait quitté la direction de l'Opéra-Comique pour faire place à M. E. Perrin. Ad. Adam vit

cesser l'interdit dont il avait plu au directeur privilégié de le frapper. Il écrivit *Giralda*. Qu'on lise les *Souvenirs d'un Musicien* (1), et l'on connaîtra dans toute leur étendue les misères et les déboires dont fut abreuvé un compositeur dont l'école française est fière et s'honore à juste titre.

Après trois années de silence, l'œuvre fondée par Ad. Adam sortit de ses ruines sous le nom de *Théâtre-Lyrique* et rouvrit ses portes au public le 27 septembre 1851, sous la direction de M. Edmond Seveste. Une activité très-grande promettait de beaux jours au nouveau théâtre, quand la mort frappa ce directeur après sept mois d'exercice.

M. Romieu, alors directeur des beaux-arts, offrit la direction à Ad. Adam, qui la refusa pour la faire octroyer au frère du défunt, M. Jules Seveste.

En 1854, M. E. Perrin, directeur de l'Opéra-Comique, succéda à M. Jules Seveste.

Par ce fait inouï dans les annales des priviléges, le même homme était directeur absolu des deux seuls théâtres d'opéra-comique de Paris. Il tenait dans ses mains les destinées des auteurs, des acteurs, des chanteurs, de tout le personnel des deux théâtres. Quiconque lui eût déplu à Favart, ne devait pas espérer trouver un refuge au Théâtre-Lyrique, et réciproquement. C'était plus qu'un privilége, c'était un monopole, c'était l'asservissement de tous aux volontés d'un seul.

(1) *Souvenirs d'un Musicien*, chez Michel Lévy.

Ces remarques n'ont rien de personnel à M. E. Perrin ; elles ne s'attachent qu'à la mesure dont il fut l'objet et nullement à l'homme.

Il y avait bien, il est vrai, un cahier des charges renfermant des clauses importantes, mais personne n'ignore qu'un directeur trouve souvent les moyens d'éluder celles qui le gênent. Il nous a paru bon d'en relever quelques-unes :

« La clôture annuelle est réduite à deux mois.

« Chaque année, on devra représenter trois actes, au moins, de compositeurs n'ayant encore été représentés sur aucun théâtre.

« On ne pourra jouer, dans chaque année, plus de six actes de compositeurs ayant eu quatre ouvrages représentés à l'Opéra-Comique. Mais les auteurs auront toujours le droit de transporter au Théâtre-Lyrique les ouvrages qui n'auraient pas été exécutés depuis deux années à l'Opéra-Comique.

« Les lauréats de l'Institut pourront faire jouer une pièce en deux actes au moins dans l'année qui suivra leur retour à Paris. Le poëme devra leur être fourni par l'administration ; et dans le cas de difficultés survenues à ce sujet, le différend sera jugé par une commission spéciale nommée par le ministre.

« Il y aura séparation complète des deux troupes et des deux répertoires.

« Le ministre autorisera dans certaines circonstances le transport du répertoire de l'Opéra-Comique au Théâtre-Lyrique, mais sans réciprocité.

« Le privilége a la durée de celui de l'Opéra-Comique. Néanmoins, le ministre se réserve le droit de retirer le privilége du Théâtre-Lyrique au bout de trois ans, et sans aucune indemnité, si l'épreuve ne lui paraissait pas satisfaisante ; mais le titulaire ne pourra rendre l'un sans renoncer à l'autre. »

Cette combinaison, qui réunissait deux directions

en une seule main, ne produisit pas sans doute les résultats qu'on en avait espérés, car, au bout de quelque temps, M. E. Perrin se borna à la direction exclusive du théâtre de l'Opéra-Comique.

M. Pellegrin lui succéda, pour être à son tour remplacé par M. Carvalho, qui se présentait soutenu par le talent de sa femme, M^me Miolan-Carvalho.

Sous cette direction, le Théâtre-Lyrique répandit un très-vif éclat, bien que l'on remarque une diminution sensible dans le nombre des ouvrages représentés. Le talent de M^me Miolan-Carvalho, mis en grande lumière par son mari, directeur, eut beaucoup d'influence sur les recettes. M. Carvalho eut encore le tact de savoir profiter du goût, fort à la mode, qui se manifestait en faveur des auteurs décédés ; il remonta les opéras de Gluck, de Mozart, de Weber. Le public courut au théâtre pour entendre ces classiques reprises, qui étaient, du reste, exécutées avec un soin tout particulier. Quant aux auteurs vivants, ils furent peut-être trop sacrifiés. En cela, le Théâtre-Lyrique manqua à ses devoirs. Il fit défaut au principal motif qui avait déterminé sa fondation.

Malgré les succès qui firent fleurir son théâtre, il paraît que M. Carvalho ne fit pas fortune. Il jugea convenable de céder sa direction. Ce fut M. Rety qui consentit à le remplacer.

L'entreprise était périlleuse ; il est même supposable que si M. Carvalho l'avait abandonnée, c'est qu'il la voyait dans des conditions de prospérité plus que douteuses.

Le nouveau directeur ne put conserver M^{me} Miolan-Carvalho. Ce fut là un premier malheur ; il ne pouvait continuer l'exhibition des anciens chefs-d'œuvre : le plus grand nombre avait été représenté. Puis, ayant accepté la succession telle quelle de son successeur, il dut mettre à la scène des opéras reçus et qui devaient être joués dans des délais déterminés. Plusieurs de ces ouvrages n'eurent aucun succès. — L'affaire devint difficile.

Doué d'une grande bienveillance de caractère, de beaucoup d'aménité, d'une courtoisie pleine de distinction, usant envers tout le monde d'une politesse trop négligée par la plupart de ses confrères, M. Rety avait su se faire aimer ; on s'intéressa à la position de son théâtre. La presse tout entière appela la sollicitude du gouvernement sur cette exploitation si épineuse et demanda une subvention. Nous aurions même beaucoup à citer sur ce point ; mais nous nous bornerons aux lignes que voici :

« Tout ce qui s'est fait de bon depuis dix ans, nous le devons au Théâtre-Lyrique.

« Qui donc a su ouvrir à Félicien David la carrière de la musique dramatique, en montant la *Perle du Brésil?* A qui devons-nous de connaître en leur entier la merveille d'*Obéron, Euryante,* l'*Enlèvement au Sérail?* Qui a su faire applaudir à la masse du public, pendant deux cents représentations, les *Noces de Figaro,* jadis connues seulement du public restreint du Théâtre-Italien? Qui nous a rendu le sublime *Orphée* et, par une suite naturelle, le répertoire entier de Gluck?

« Car tout y passera, gardez-vous d'en douter, et ce sera la chose la plus heureuse du monde ! Le Théâtre-Lyrique et toujours le Théâtre-Lyrique !

« Il a mis en lumière M^me Gueymard ; il a tiré M^lle Sax des limbes du café Géant ; il a trouvé l'emploi le plus heureux de M^me Viardot, de M^me Carvalho, de M^me Ugalde et de beaucoup d'autres que les théâtres subventionnés sont bien aises de retrouver à Paris lorsqu'ils sont à bout de ressources, et nous ne disons pas tout ce qu'il a fait d'utile, car l'espace nous manquerait (1). »

Il s'est trouvé, même au Sénat, des protecteurs et des avocats pour le Théâtre-Lyrique. M. le prince Poniatowski, dans la séance du 4 mars 1861, s'exprimait ainsi :

« Nos théâtres, qui ne sont pas assez subventionnés pour avoir de grands artistes, font presque tous de mauvaises affaires. Les grands artistes vont à Londres, à Saint-Pétersbourg, en Amérique, où ils trouvent des conditions bien plus avantageuses.

« Notre Théâtre-Italien touche une subvention à peine suffisante pour payer le loyer de la salle. Le Théâtre-Lyrique, qui a produit des talents, n'a pas de subvention.

« Et c'est ainsi que la nation française, si éminemment douée pour atteindre la perfection, manque d'éléments pour développer ses brillantes dispositions. Le gouvernement tiendra à honneur de mettre un terme à une situation peu digne du pays et du grand règne de Napoléon III. »

Ces généreuses et nobles paroles restèrent sans écho. L'Etat ne se laissa pas attendrir, et le Théâtre-

(1) *Assemblée nationale* du 1^er octobre 1861, Azwedo.

Lyrique continua sa marche difficile. Rien ne vint améliorer la fâcheuse position où il se trouvait. C'était en effet une singulière situation et qu'il est bon de préciser :

1° Ce théâtre était privé de subvention ;

2° Les théâtres impériaux qui sont subventionnés avaient et ont encore le droit de lui prendre ses meilleurs artistes, tandis que lui ne peut engager les artistes des théâtres impériaux qu'une année après leur sortie de ces théâtres, à moins toutefois que les directeurs subventionnés n'en donnent l'autorisation. Ainsi, un ténor, une cantatrice sont tirés des cafés-concerts par le Théâtre-Lyrique ; la direction contracte avec eux de longs engagements ; ils débutent et réussissent. Alors l'Opéra se présente et s'empare des artistes au bout de la première année de leurs engagements, qu'il annule. — De tels priviléges, concédés au profit des théâtres subventionnés contre ceux qui ne le sont pas et ont la faillite en perspective, sont une violation monstrueuse de l'égalité et de l'équité, principes qui forment la base de nos lois ;

3° Le directeur du Théâtre-Lyrique n'a le droit d'engager des élèves du Conservatoire que lorsque les directeurs de l'Opéra et de l'Opéra-Comique ont fait leur choix. En un mot, le Théâtre-Lyrique est un théâtre de province à Paris, moins la subvention. La subvention accordée à M. Rety l'eût sauvé et lui eût permis d'attendre l'ouverture du nouveau théâtre, c'est-à-dire d'avoir de beaux jours, après en avoir traversé de mauvais. Cette équitable compensation ne devait

pas lui échoir. En dépit du sympathique intérêt qu'il inspirait, il succomba, et il donna sa démission le samedi 4 octobre 1862.

Quelques jours après cette démission, son successeur fut nommé. C'était M. Carvalho, qui prit de suite possession de la nouvelle salle et y entra dans de très-heureuses conditions, c'est-à-dire avec l'attrait que peut avoir pour le public l'ouverture d'un théâtre neuf et avec la faculté souveraine de ne point accepter les contrats antérieurs passés par son prédécesseur, soit avec les auteurs, soit avec les acteurs. La conservation des musiciens, des choristes, des employés, lui fut seulement imposée par le ministre.

Quant à M. Rety, qui avait si longtemps lutté, il se tira de là comme un négociant honnête et malheureux se tire de mauvaises affaires : la ruine absolue fut son partage. Il est vrai que pendant les deux années de gestion, dont l'issue lui a été si fatale, M. Rety a, conformément à la loi, compté aux pauvres de Paris une centaine de mille francs. C'est une circonstance qui sera prise en considération et dont il lui sera tenu compte... dans l'autre monde.

Les directions qui lui succéderont réussiront-elles? Il faut le désirer; mais ce ne sera pas sans avoir vaincu de grandes difficultés. Il n'y a toujours pas de subvention; en outre, le nouveau Théâtre-Lyrique n'est pas mieux placé au Châtelet qu'il ne l'était au boulevard du Temple, et il faut bien le reconnaître, ces quartiers sont peu favorables à son genre de spectacle.

C'est une grande erreur que de disséminer les

théâtres de musique. Il serait préférable de les grouper, ou du moins de ne pas trop les éloigner les uns des autres. Alors les amateurs qui n'auraient point trouvé place dans l'un, pourraient se réfugier dans les autres. Or, la salle du Châtelet a pour voisine celle du Cirque ; ajoutez à cela que la ville de Paris fait payer le loyer de la salle qu'elle a construite pour le Théâtre-Lyrique. Le bail est fait au prix de cent trente mille francs. Il est vrai que la sous-location des boutiques attenantes à l'immeuble est au profit du directeur du théâtre. Mais en évaluant cet avantage à 50,000 fr., c'est toujours une somme de 80,000 fr. à débourser par le directeur ; ajoutez-y environ 70,000 fr. pour le onzième brut des recettes au profit des pauvres de la ville de Paris, et vous aurez un total de 150,000 fr. à payer par le directeur, et pour la ville un total de 200,000 fr. à encaisser. Comme vous voyez, la capitale de l'univers intelligent sait encourager l'art lyrique... à son profit. Ah ! nous sommes loin de l'époque où la ville de Paris payait les dettes de l'Opéra.

Placé au milieu de toutes ces conditions désavantageuses, quel établissement industriel pourrait subsister ? A plus forte raison quelles chances de réussite y a-t-il pour une institution toute artistique qui devrait être soutenue et non pressurée par une cité qui tire un lucre énorme d'un établissement fondé dans le but de venir en aide aux compositeurs malheureux. Si une subvention est donnée quelque jour par l'Etat au Théâtre-Lyrique, à quoi servira-t-elle ? A combler le déficit causé par les exigences de la ville de Paris.

En principe comme en fait, toute cette organisation est vicieuse, et il y a lieu de la modifier de fond en comble.

Nous joignons à ce chapitre le répertoire complet du Théâtre-Lyrique. En le lisant, on sera frappé de sa richesse et on demeurera convaincu de l'incontestable utilité de cette institution, qui, pour récompense, n'a recueilli jusqu'à présent d'autre couronne que celle du martyre.

Répertoire général du Théâtre-Lyrique.

1re période, sous le titre de Théâtre-National.

DATES de la 1re représentation	TITRES DES OUVRAGES.	Nomb. d'actes	AUTEURS DES PAROLES.	COMPOSITEURS.
1847 15 novembre	Les premiers Pas.	1	G. Waëz, Royer.	Divers auteurs.
— »	Gastibelza.	3	Dennery, Cormon.	Maillart.
1848 20 janvier	La Tête de Méduse.	1	Desforges, Vanderburgh.	Scard.
— 5 mars	Les Barricades.	2	Brisebarre, Déaddé.	Pilati, Gautier.
	4 ouvrages. — Actes	7		

2e période, sous le titre de Théâtre-Lyrique.

1851 27 septembre	Mosquita la Sorcière.	3	Scribe, G. Waëz.	Boisselot.
— »	Le Maître de Chapelle.	1	A. Duval.	Paër.
— 28 septembre	Le Barbier de Séville.	4	Castil-Blaze.	Rossini.
— 16 octobre	Les Rendez-Vous bourgeois.	1	Hoffmann.	Nicolo.
— 18 octobre	Ma Tante Aurore.	2	De Longchamps.	Boïeldieu.
— 23 octobre	Murdock le Bandit.	1	De Leuven.	Gautier.
— 9 novembre	Maison à vendre.	1	A. Duval.	Dalayrac.
— 16 novembre	Ambroise.	1	Monvel.	Dalayrac.
— 22 novembre	La Perle du Brésil.	3	Gabriel, Sylvain St-Etienne.	F. David.
1851 30 novembre	Les Travestissements.	1	Deslandes.	Grisar.
— 14 décembre	Le Désert.	3	Colin.	F. David.
	En 3 mois 3 jours, 11 ouvrages. — Actes.	21		
1852 6 janvier	La Butte des Moulins.	3	Gabriel, Desforges.	A. Boïeldieu.
— 27 janvier	Le Mariage en l'air.	1	St-Georges, Dupin.	E. Déjazet.
— 11 février	Le Pensionnat (Visitandines).	2	Picard.	Devienne.
— 21 février	Les Fiançailles des Roses.	2	Ch. Delys.	Villebranche.
— »	La Poupée de Nuremberg.	1	De Leuven, A. Beauplan.	A. Adam.
— 11 mars	Joanita.	3	E. Duprez et Oppelt.	G. Duprez.
— 23 avril	La Pie voleuse.	3	Castil-Blaze.	Rossini.
— 4 septembre	Si j'étais Roi.	3	Dennery, Brésil.	A. Adam.
— 2 octobre	Flore et Zéphir.	1	De Leuven et Delys.	E. Gautier.
— 14 octobre	Choisy-le-Roi.	1	De Leuven, M. Carré	E. Gautier.
— 27 octobre	La Ferme de Kilmoor.	2	C. Delys et Westyn.	Varney.
— 3 novembre	Le Postillon de Lonjumeau.	3	De Leuven, Brunswick.	A. Adam.
— 8 novembre	Les deux Voleurs.	1	De Leuven, Brunswick.	Girard.
— 8 décembre	Guillery le Trompette.	2	De Leuven, A. Beauplan.	Sarmiento.
— 22 décembre	Tabarin.	2	Alboize, Andral.	G. Bousquet.
	En 8 mois d'exploitation, 15 ouvrages. — Actes.	30		
1853 5 janvier	Le Roi d'Yvetot.	3	De Leuven, Brunswick.	A. Adam.
— 22 janvier	Le Lutin de la Vallée.	2	Saint-Léon.	Saint-Léon.
	A reporter.	5		

		Report. . . .	5		
1853	11 mars. . . .	Les Amours du Diable.	4	De Saint-Georges.	Grisar.
—	17 mars . . .	L'Organiste.	1	Alboize.	Wekerlin.
—	11 avril. . .	Le Roi des Halles.	3	De Leuven, Bruns-wick.	A. Adam.
—	28 avril. . .	Le Colin-Maillard.	1	Verne, M. Carré.	A. Hignard.
—	28 mai	Le Présent et l'Avenir. . . .	1	De Leuven, Alboize.	Divers.
—	3 septembre.	La Moissonneuse.	5	A. Bourgeois, M. Masson.	Vogel.
—	4 septembre.	La Princesse de Trébizonde...	1	M. ***	Wekerlin.
—	20 septembre	Bonsoir, Voisin	1	Brunswick, A. Beauplan.	Poise.
—	6 octobre. . .	Le Bijou perdu.	3	De Leuven, Desforges.	A. Adam.
—	15 octobre . .	Le Diable à Quatre	3	Sédaine.	Solié.
—	22 octobre. .	Le Danseur du Roi.	2	Saint-Léon.	Saint-Léon.
—	28 novembre	Georgette.	1	Gustave Waëz.	Gevaërt.
—	31 décembre.	Elisabeth.	3	De Leuven, Brunswick.	Donizetti.
		En 10 mois d'exploitation, 15 ouvrages. — Actes. .	34		
1854	6 février . .	Les Etoiles.	2	Clairville.	Pilati.
—	»	La Fille invisible	3	St-Georges, Dupin.	A. Boïeldieu.
—	16 mars. . . .	La Promise.	3	De Leuven, Brunswick.	Clapisson.
—	26 mars. . . .	Le Panier fleuri	1	De Leuven, Brunswick.	A. Thomas.
—	16 avril. . .	Une Rencontre sur le Danube.	2	G. Delavigne, De Vailly.	Paul Henrion.
—	25 avril. . .	La Reine d'un Jour.	3	Scribe, St-Georges.	A. Adam.
—	20 mai. . . .	Maître Wolfram.	1	Méry.	Reyer.
1854	7 octobre. . .	Le Billet de Marguerite . . .	3	De Leuven, Brunswick.	Gevaërt.
—	29 novembre	Schahabaam II.	1	De Leuven, M. Carré	E. Gautier.
—	»	Le Roman de la Rose.	1	J. Barbier, Delahaye	P. Pascal.
—	16 décembre.	Le Muletier de Tolède. . . .	3	Dennery, Clairville.	A. Adam.
—	24 décembre.	A Clichy.	1	Dennery, Grangé.	A. Adam.
—	31 décembre.	Dans les Vignes.	1	Brunswick, de Beauplan.	Clapisson.
		En 9 mois d'exploitation, 13 ouvrages. — Actes. .	25		
1855	24 janvier . .	Robin des Bois.	3	Castil-Blaze.	Weber.
—	7 mars. . . .	Les Charmeurs	1	De Leuven.	F. Poise.
—	10 avril. . .	Lisette.	2	Sauvage.	E. Ortolan.
—	14 mai	Jaguarita l'Indienne.	3	St-Georges, De Leuven.	Halévy.
—	6 juin. . . .	Les Compagnons de la Marjolaine	1	M. Carré, Verne.	H. Hignard.
—	13 juin. . . .	L'Inconsolable.	1	De Leuven.	Alberti.
—	19 juin. . . .	La Sirène.	3	Scribe.	Auber.
—	14 septembre	Marie.	3	Planard.	Hérold.
—	»	Une Nuit à Séville	1	Nuitter, Beaumont.	F. Barbier.
—	25 octobre . .	Les Lavandières de Santarem .	3	Dennery, Grangé.	Gevaërt.
—	21 novembre	Rose et Narcisse	1	Nuitter, Beaumont.	F. Barbier.
—	24 novembre	Le Secret de l'oncle Vincent.	1	H. Boisseaux.	Delajarte.
—	14 décembre.	Le Solitaire	3	Planard.	Carafa.
—	29 décembre.	L'Habit de Noce.	1	Dennery, Bignon.	Paul Cuzent.
		En 11 mois d'exploitation, 14 ouvrages. — Actes. .	27		
1856	18 janvier . .	Le Sourd.	3	De Leuven, Langlé.	A. Adam.
—	»	Falstaff.	1	St-Georges, De Leuven.	A. Adam.
		A reporter. . . .	4		

			Report...	4		
1856	1er mars...	La Fanchonnette........		3	St Georges, De Leuven.	Clapisson.
—	22 mars....	Mam'zelle Geneviève......		2	Brunswick, Beauplan.	A. Adam.
—	16 avril....	Le Chapeau du Roi..		1	E. Fournier.	H. Caspers.
—	23 mai....	Richard Cœur-de-Lion.....		3	Sedaine.	Grétry.
—	19 septembre	Les Dragons de Villars....		3	Lockroy, Cormon.	Maillart.
—	27 décembre.	La Reine Topaze........		3	Lockroy, L. Battu.	V. Massé.
		En 9 mois d'exploitation, 8 ouvrages. — Actes..		19		
1857	27 février...	Oberon..............		3	Nuitter, Beaumont.	Weber.
—	26 mai....	Les Nuits d'Espagne......		2	M. Carré.	Semet.
—	10 juin....	Le Duel du Commandeur....		1	H. Boisseaux.	Delajarte.
—	»	Les Commères.........		1	Granval..	Montuord.
—	1er septemb.	Euryante.............		3	De Leuven, Saint-Georges.	Weber.
—	3 octobre...	Maître Griffard........		1	Mestepes.	Léo Delibes.
—	5 novembre.	Margot..............		3	Saint-Georges, De Leuven.	Clapisson.
—	30 décembre.	La Demoiselle d'Honneur...		3	Mestepès, Koffmann	Semet.
		En 10 mois d'exploitation, 8 ouvrages. — Actes..		17		
1858	15 janvier..	Le Médecin malgré lui.....		3	D'après Molière.	Ch. Gounod.
—	16 avril...	Don Almanzor..........		1	Labat, Ulbach.	Renaud de Wilbach
—	»	Préciosa............		1	Beaumont, Nuitter.	Weber.
—	8 mai...	Les Noces de Figaro......		4	M. Carré, Barbier.	Mozart.
—	21 mai....	Gastibelza............		3	Dennery, Cormon.	Maillart.

1858	9 juin....	L'Agneau de Chloé........		1	Clairville.	E. Montaubry.
—	8 septembre.	La Harpe d'or.........		2	Jaime fils, Dubreuil.	Godefroy.
—	29 septembre	Broskovano...........		2	H. Boisseaux.	Deffes.
		En 10 mois d'exploitation, 8 ouvrages. — Actes..		17		
1859	28 février...	La Fée Carabosse........		3	Lockroy, Coigniard.	V. Massé.
—	19 mars....	Faust............		5	Barbier, M. Carré.	Ch. Gounod.
—	11 mai..	Aboun-Hassan..........		1	Nuitter, Beaumont.	Weber.
—	»	L'Enlèvement au Sérail..		2	Prosper Pascal.	Mozart.
—	30 septembre	Les Violons du Roi.;.....		3	Scribe, Boisseaux.	Deffes.
—	3 novembre.	Mam'zelle Pénéloppe......		1	Boisseaux.	Delajarte.
—	18 novembre	Orphée..............		4	Moline.	Gluck.
		En 10 mois d'exploitation, 7 ouvrages. — Actes..		19		
1860	21 janvier..	Ma Tante dort..........		1	Crémieux.	Caspers.
—	18 février...	Philémon et Baucis.......		3	Barbier, M. Carré.	Ch. Gounod.
—	26 mars....	Gil-Blas...........		5	Barbier, M. Carré.	Semet.
—	5 mai...	Fidélio............		3	Barbier, M. Carré.	Beethowen.
—	2 juin...	Les Valets de Gascogne...		1	Gilles.	A. Dufresne.
—	5 juin...	Les Rosières.........		3	Théaulon.	Hérold.
—	17 juin...	Maître Palma..........		1	Furpille.	Mlle Rivay.
—	1er septemb.	Crispin rival de son Maître...		2	Lesage.	Sellenick.
—	»	L'Auberge des Ardennes...		1	Carré, Vernes.	A. Hignard.
—	15 octobre..	Le Val d'Andorre........		3	Saint-Georges.	Halévy.
—	17 décembre.	Les Pêcheurs de Catane...		3	Cormon, M. Carré.	Maillart.
		En 10 mois d'exploitation, 11 ouvrages. — Actes..		26		

1861	16 janvier	La Madone	1	Carmouche.	Lacombe.
—	25 janvier	Astaroth	1	H. Boisseaux.	Debillemont.
—	8 février	Madame Grégoire	3	Scribe et Boisseaux.	Clapisson.
—	8 mars	Les deux Cadis	1	P. Gilles et Furpille.	Ymbert.
—	11 avril	La Statue	3	M. Carré et Barbier.	Ernest Reyer.
—	8 mai	Au trav-rs du Mur	1	De Saint-Georges.	Le p^ce Poniatowski.
—	15 mai	Le Buisson vert	1	Fonteilles.	Gastinel.
—	22 octobre	Le Neveu de Gulliver	3	H. Boisseaux.	Delajarte.
—	16 novembre	Le Café du Roi	1	H. Meilhac.	Deffès.
—	19 novembre	La Nuit aux Gondoles	1	J. Barbier.	Pascal.
—	6 décembre	La Tyrolienne	1	St-Georges et Dartois.	Ch. Labbey.
—	13 décembre	La Tête enchantée	1	Dubreuil.	Paillard.
		En 10 mois, 12 ouvrages. — Actes	18		
1862	18 mars	La Chatte merveilleuse	3	Dumanoir, Dennery	Albert Grisar.
—	10 avril	L'Oncle Traub	1	Zacconne et Valois.	Delavault.
—	23 avril	La Fille d'Égypte	2	Jules Barbier.	Jules Beer.
—	25 avril	La Fleur du Val Suzon	1	Sancé.	Douay.
—	24 mai	Le Pays de Cocagne	2	De Forges.	Pauline Thys.
—	28 mai	Sous les Charmilles	1	Kauffmann.	Lucien Dautresme.
		En 10 mois, 6 ouvrages. — Actes	10		

VI

LES BOUFFES-PARISIENS

(THÉATRE OFFENBACH)

SOMMAIRE.

M. Jacques Offenbach. — Fondation des Bouffes-Parisiens aux Champs-Elysées. — Nouveau privilége au passage Choiseul. — Réclamations des compositeurs. — Concours pour une opérette. — Comparaison faite entre le nombre des ouvrages composés par divers musiciens pour ce théâtre et le nombre que M. J. Offenbach, directeur, s'est attribué dans la répartition de tout le répertoire des Bouffes-Parisiens. — Répertoire.

Nous n'avons pas l'honneur de connaître M. Jacques Offenbach, et nous ne sommes point connu de lui; nous avons été souvent à même d'adresser publiquement des éloges à ses compositions, à son talent d'exécutant. Ne lui ayant jamais demandé la faveur d'être représenté sur son théâtre, il ne nous a rien accordé, rien refusé. Dégagé de toute reconnaissance, exempt de toute rancune, nous sommes donc parfaitement libre pour nous exprimer sur ce qui le concerne. D'ailleurs, si son nom se trouve en jeu dans nos ap-

préciations, ce sera seulement au point de vue de son théâtre, qu'il a en quelque sorte personnifié. Son talent, son honorabilité seront complétement mis en dehors des critiques que nous pourrons faire, et nous sommes d'autant plus à l'aise, qu'aujourd'hui M. Jacques Offenbach n'est plus directeur des Bouffes-Parisiens. Il a cédé son privilége à M. Warney.

On a vu par quelles nombreuses difficultés il avait fallu passer avant d'arriver à fonder le Théâtre-Lyrique pour représenter les ouvrages de tous les compositeurs. En revanche, nous allons admirer avec quelle facilité fut établi le théâtre des Bouffes-Parisiens, pour la plus grande gloire des compositions de son directeur.

M. Jacques Offenbach est né en Allemagne, ce dont nous sommes loin de lui faire un reproche.

Le dernier mot de toute civilisation et de toutes les politiques étant la fusion de toutes les patries en une seule, il est naturel que les beaux-arts, qui marchent toujours à l'avant-garde du progrès, soient les premiers à ne point compter avec les différences de nation et à proclamer qu'ils ont l'univers entier pour patrie, à la condition toutefois que ces différences, qui nationalement existent encore, ne seront pas un motif pour placer de préférence au premier rang ceux qui viennent s'établir dans un pays où ils ne sont pas nés. Bon accueil à tous, égalité pour tous, mais rien de plus (1).

(1) Depuis une année ou deux, M. Offenbach est notre compatriote; il s'est fait naturaliser Français.

Violoncelliste de mérite, compositeur agréable, M. Offenbach s'était fait connaître avantageusement dans les concerts comme exécutant; il avait publié divers albums et morceaux de chant, duos, trios, romances, couplets, ballades, sérénades, chœurs, puis il avait fait la musique d'une opérette intitulée *Pepito*, représentée en 1853 au Théâtre des Variétés. En un mot, sa muse, subissant la loi commune à la majeure partie des compositeurs nomades, avait erré de droite et de gauche pour aller s'échouer devant un pupitre de chef d'orchestre au Théâtre-Français.

Vers le milieu du mois de juin 1855, année de l'exposition universelle de l'industrie, la presse annonçait aux musiciens qu'un nouveau théâtre, destiné à la musique, allait être ouvert aux Champs-Elysées, dans la salle Lacaze, non loin du palais de l'Industrie.

Qui dirigerait ce théâtre ? Serait-ce un industriel, un artiste, un musicien ? Y aurait-il mise en adjudication ou concours ? Non, la nomination du directeur fut connue presque en même temps qu'on apprit la création du privilége. Il était accordé à M. Jacques Offenbach, chef d'orchestre au Théâtre-Français.

Le spectacle du nouveau théâtre devait se composer d'opérettes à trois personnages, de saynètes, de pantomimes, d'arlequinades. Le 5 juillet 1855 eut lieu l'ouverture du théâtre des Bouffes-Parisisiens, que les journaux de l'époque appelèrent la *salle d'exposition des produits de M. Jacques Offenbach.*

Ainsi, en très-peu de temps, M. Offenbach, bien

protégé, bien appuyé, sans doute, avait plus obtenu à lui seul que tous les musiciens réunis, qui avaient sollicité et attendu plus de vingt années avant de voir s'ouvrir le Théâtre-Lyrique.

« Nous ne savons trop comment la chose se fit, raconte un historien du Théâtre des Bouffes, et M. Offenbach, quand il en parle, est encore pris d'éblouissements ; mais toujours est-il *qu'en quelques jours* le bienheureux privilége était octroyé par l'autorité supérieure (1). »

Le succès couronna l'entreprise dès le premier soir où l'on représenta :

Entrez, Messieurs, Mesdames, prologue, paroles de Méry, musique d'Offenbach ;

Une Nuit blanche, saynète, paroles de Plouvier, musique d'Offenbach ;

Arlequin barbier, pantomine, musique de Lange ;

Les Deux Aveugles, opérette, paroles de Jules Moineaux, musique d'Offenbach.

Vers les premiers jours de novembre, M. le ministre d'État signait un nouveau privilége accordé à M. Offenbach, et en vertu duquel l'exploitation des Bouffes-Parisiens fut continuée dans la salle Comte, passage Choiseul, à deux pas des Italiens, non loin de l'Opéra et de l'Opéra-Comique, en plein centre musical, tandis que le Théâtre-Lyrique avait été relégué au bout de Paris, au milieu des théâtres du

(1) *Histoire des Bouffes-Parisiens,* par Albert de Lassale. (Librairie Nouvelle.)

boulevard, dont les amateurs avaient moins de prédilection pour la musique que pour le drame.

Aux termes du nouveau privilége, le spectacle de M. Offenbach devient un théâtre régulier. Il aura le droit de jouer, non plus des saynètes, mais des actes. On sait que depuis ce moment, les droits du théâtre des Bouffes-Parisiens ont été étendus. Il a donné de grandes pièces en plusieurs actes, subdivisés en bon nombre de tableaux.

L'inauguration de la salle Comte fut célébrée vers les premiers jours de janvier par *Ba-ta-clan*, musique de M. Offenbach.

Le bonheur de M. Offenbach fit jeter les hauts cris aux compositeurs sans asile, qui trouvèrent mauvais, non pas qu'on eût fait du bien à M. Offenbach, mais qu'on ne leur en ai pas fait autant. On ne manqua pas d'imputer à la jalousie ces réclamations des musiciens. Ces imputations étaient assurément mal fondées.

Aujourd'hui, que chaque soldat de l'armée emporte, comme on dit, son bâton de maréchal dans sa giberne, celui qui ne parvient pas et qui conçoit de la jalousie contre un rival plus heureux que lui, se donne un tort réel, car tous deux avaient les mêmes droits, tous deux étaient égaux au point de départ.

Autrefois, quand les gens titrés avaient seuls le privilége d'acquérir les hauts grades, ceux que la naissance avait déshérités et dont la raison se révoltait contre un état de choses qui les condamnait à végéter malgré leurs capacités, étaient-ils jaloux? Non. Le

sentiment qui agitait leur âme à travers l'ennui, la tristesse, le chagrin, le découragement, était un sentiment de justice; mais ce n'était pas de la jalousie. La jalousie ne saurait légitimement exister où il y a inégalité d'avantages.

Voilà pourquoi les compositeurs étaient dans le droit moral lorsqu'ils se plaignaient de voir donner à M. Offenbach une faveur refusée à tant d'autres, non moins dignes que lui. Ils avaient raison de se plaindre et ils n'étaient pas jaloux.

Dans l'espoir de faire taire les plaintes ou pour y compatir, M. Offenbach imagina de mettre au concours la composition d'un opéra. Deux compositeurs, MM. Lecoq et Bizet, furent reconnus dignes d'être représentés au Théâtre des Bouffes-Parisiens, et les 8 et 9 avril 1857, on donnait le *Docteur Miracle*, poëme de MM. Jaime fils et Mestepès, avec les deux musiques écrites : l'une, par M. Lecoq; l'autre, par M. Bizet. Laquelle de ces deux musiques eut le plus de succès? Nous l'ignorons; mais ce qu'il y a de certain, c'est que ces deux lauréats du théâtre de M. Offenbach n'ont jamais été appelés à faire représenter d'autres ouvrages aux Bouffes-Parisiens. Ils avaient triomphé devant le jury, fort respectable du reste, qui les avait jugés; l'honneur était satisfait. Ils avaient été admis à se faire connaître; ils étaient connus, on n'en parla plus. Les Bouffes-Parisiens avaient bien mérité des artistes musiciens.

Cependant, les plaintes, les criailleries continuaient toujours. M. Offenbach, croyant qu'il lui était néces-

saire de justifier sa position exceptionnelle et sa conduite comme directeur, publia, le 23 août 1857, une lettre dont nous extrayons les passages suivants :

« En moins de deux ans, disait-il, j'ai joué Duprato, Gastinel, Jonas, Galibert, Bizet, Poise, Ortolan, grands prix de Rome. J'ai joué encore Hecquet, Alary ; j'ai fait connaître Lecoq, Delibes, Dufrène, Destribaud, Hassenhut, de Lépine, Coste, Blacquière, Colin, Amat, Mlle Thys.

« J'ai composé et fait représenter cinq pantomimes, plusieurs cantates et quelque chose comme vingt opérettes. »

Veut-on savoir comment avait été jusqu'alors exploité le théâtre des Bouffes-Parisiens ?

Cinquante-deux ouvrages avaient été joués, ci. 52 ouvrages.

Vingt-six compositeurs différents avaient été admis à faire représenter, à eux tous réunis, un total de 31 ouvrages.

Un seul compositeur, directeur privilégié, M. Offenbach, en avait donné. . 21 —

Nombre égal. . . 52 ouvrages.

Depuis cette époque, cinq années se sont écoulées, pendant lesquelles les mêmes faits ont continué à se produire, car on a conservé les mêmes errements ; on peut s'en convaincre en lisant le répertoire et en méditant les conséquences logiques que nous en avons déduites.

Répertoire du Théâtre des Bouffes-Parisiens (ouvert le 5 juillet 1855).

DATES de la 1re représentation	TITRES DES OUVRAGES.	Nomb. d'actes	AUTEURS DES PAROLES.	COMPOSITEURS.
1855 5 juillet....	Entrez, Messieurs, Mesdames (prologue)............	1	Méry.	Offenbach.
— »	La Nuit blanche (saynète)...	1	Plouvier.	Offenbach.
— »	Arlequin barbier (pantomime).	1	Placet.	Lange.
— »	Les deux Aveugles.........	1	Jules Moineaux.	Offenbach.
— 30 juillet...	Pierrot clown............	1	Jackson.	Lange.
— »	Le Rêve d'une Nuit d'été....	1	Tréfeu.	Offenbach.
— 29 août....	Une pleine Eau..........	1	Ludovic Halévy.	D'Osmond et Costé.
— 31 août....	Le Violoneux...........	1	Mestepès et Chevalet.	Offenbach.
— 19 septembre	Polichinelle dans le Monde...	1	Busnach.	Lange.
— 3 octobre...	Madame Papillon........	1	Ludovic Halévy.	Offenbach.
— 20 octobre..	Le Duel de Benjamin......	1	Mestepès.	Jonas.
— 29 octobre..	Périnette..............	1	Desforges.	Offenbach.
— 29 décembre.	Les Statues de l'Alcade.....	1	Julian.	Pilati.
— »	Sur un Volcan..........	1	Méry.	Lépine.
— »	Ba-ta-clan.............	1	Ludovic Halévy.	Offenbach.
	15 ouvrages. — Actes...	15		
1856 19 janvier.	Elodie, ou le Forfait nocturne.	1	Léon Battu, Crémieux.	Léopold Amat.
— 9 février...	Le Postillon en gage.......	1	J.-A. Plouvier.	Offenbach.
— 19 février..	Revenant de Pontoise.....	1	Mestepès.	Dufrêne.
1856 4 mars....	Le Thé de Polichinelle......	1	E. Plouvier.	F. Poise.
— 10 mars....	Pepito...............	1	Battu et Moineaux.	Offenbach.
— 3 avril....	Tromb-al-Cazar.........	1	Dupeuty et Bourget.	Offenbach.
— 29 avril....	Les Pantins de Violette.....	1	Léon Battu.	A. Adam.
— 20 mai....	L'Impressario..........	1	Léon Battu, Ludovic Halévy.	Mozart.
— 31 mai....	Vénus au Moulin d'Amphiros..	1	Brésil.	P. Estribaud.
— 12 juin....	La Rose de Saint-Flour....	1	M. Carré et Bourdon.	Offenbach.
— 18 juin....	Les Dragées de Baptême....	1	Dupeuty et Bourget.	Offenbach.
— 24 juin....	Marinette et Gros-René....	1	E. Duprez.	G. Hecquet.
— »	Les Bergers de Watteau....	1	Mathieu et Placet.	Lange.
— »	Trop beau pour qu'on le voie..	1	Varin et H. de Kock.	Bovery.
— 31 juillet...	Le 66................	1	Laurencin, Desforges.	Offenbach.
— 2 avril....	La Parade............	1	Brésil.	Jonas.
— 8 avril...	Deux vieilles Gardes......	1	Devilleneuve et Lemonnier.	Léo Deslibes.
— 30 avril....	Le Guetteur de Nuit......	1	Léon Beauvallet et Jalais.	Blacquière.
— 6 septembre.	Un Duo de Serpents......	1	Commerson et Furpille.	Cottin.
— 23 septembre	Le Financier et le Savetier...	1	Hector Crémieux.	Offenbach.
— »	Une Fascination (ballet)....	1	Mathieu et Salmon.	
— 14 octobre..	La Bonne d'Enfant.......	1	Bercioux.	Offenbach.
— 26 octobre..	Le Cuvier.............	1	Prémaray.	Hassenhut.
— 12 novembre	Les six Demoiselles à marier..	1	Choler et Jaime fils.	Léo Deslibes.
— 24 novembre	M'sieu Landry..........	1	Dulocle.	Duprato.
— 24 décembre.	L'Orgue de Barbarie......	1	De Leris.	Alary.
	26 ouvrages. — Actes...	26		
1857 15 janvier.	Les trois Baisers du Diable...	1	Mestepès.	Offenbach.
	A reporter....	1		

				Report. . . .	1		
1857	12 février...	Croquefer..............			1	Jaime fils et Tréfeu.	Offenbach.
—	5 mars....	Apres l'Orage			1	Boisseaux.	Galibert.
—	30 mars ...	Dragonnette..........			1	Mestepès.	Offenbach.
—	8 avril....	Le Docteur Miracle......			1	Jaime fils et Meste-pès.	Lecoq.
—	9 avril...	Le Docteur Miracle......			1	Jaime fils et Meste-pès.	Bizet.
—	»	Le Roi boit........			1	Jaime fils et Meste-pès.	Jonas.
—	5 mai....	L'Opéra aux Fenêtres			1	Ludovic Halévy.	Gastinel.
—	9 mai....	La Pomme de Turquie.....			1	Pauline Thys.	Pauline Thys.
—	16 mai....	Vent du Soir			1	Gilles,	Offenbach.
—	27 juillet...	La Momie de Roscosso.....			1	Najac.	Ortolan.
—	»	Une Demoiselle en Loterie ...			1	Jaime fils et Crémieux.	Offenbach.
—	4 septembre.	Au Clair de Lune........			1	De Léris.	De Vilbac.
—	21 septembre	Rompons.............			1	Jautard et de Jallais.	Vogel.
—	»	Le troisième Larron			1	Duflot.	De Corcy.
—	10 octobre..	Le Mariage aux Lanternes ...			1	Dubois.	Offenbach.
—	19 octobre..	L'Arbre de Robinson......			1	Bourdois.	Erlanger.
—	13 novembre	Les deux Pêcheurs......			1	Dupeuty, Bourget.	Offenbach.
—	19 novembre	Les petits Prodiges......			1	Jaime, Tréfeu.	Jonas.
—	28 décembre.	Bruschino			1	Desforges.	Rossini.
		20 ouvrages. — Actes...			20		
1858	16 janvier..	Simone..............			1	De Léris.	Laforesterie.
—	17 février...	Mademoiselle Jeanne.......			1	De Najac.	Léonce Cohen.
—	»	Monsieur de Chainpanzé			1	Jules Verne.	Aristide Hignard.
—	3 mars....	Mesdames de la Halle			1	A. Lapointe.	Offenbach.
—	31 mars ...	Maître Bâton..........			1	Bercioux.	Dufrêne.
1858	12 avril....	La Charmeuse..........			1	Edouard Fournier.	Caspers.
—	19 avril....	La Chatte métamorphosée en Femme..			1	Scribe et Mélesville.	Offenbach.
—	21 octobre..	Orphée aux Enfers.......			2	Crémieux.	Offenbach.
		8 ouvrages. — Actes ...			9		
1859	3 mars....	Frasquita..........			1	Alfred Tranchant.	Laurent de Rillé.
—	16 avril...	Mesdames du Cœur volant ...			1	Bourdois, Lapointe.	Erlanger.
—	8 juin....	L'Omelette à la Follembuche..			1	Marc Michel et Labiche.	Léo Delibes.
—	»	L'Ile d'Amour..........			1	Dulocle.	Delchelle.
—	22 juin...	Le Mari à la porte........			1	Delacour et Léon Maurant.	Offenbach.
—	6 juillet...	Les Vivandières de la grande Armée.			1	Desforges et Jaime fils.	Offenbach.
—	7 septembre.	Le Fauteuil de mon Oncle ...			1	René de Rovigo.	Mlle Collinet.
—	»	Dans la Rue...........			1	Léonce et A. de Bar.	Caspers.
—	21 septembre	La veuve Grapin			1	Desforges.	De Flotow.
—	19 octobre..	Le major Schlagmann......			1	Vernier.	A. Fétis fils.
—	28 octobre..	La Polka des Sabots......			1	Dupeuty et Bourget	Varney.
—	19 novembre	Geneviève de Brabant.....			2	Jaime fils et Tréfeu.	Offenbach.
		12 ouvrages. — Actes...			13		
1860	14 janvier..	Nouveau Pourceaugnac.....			1	Scribe et Poirson.	Hignard.
—	»	Croquignolle XXXVI.......			1	Desforges, Gastineau.	Lépine.
—	4 février..	Monsieur de Bonne-Etoile....			1	Gilles.	Léo Delibes.
—	10 février...	Carnaval des Revues......			2	Gilles et Grangé.	Offenbach.
—	27 mars ...	C'était Moi...........			1	Deulin et de Najac.	Debilemont.
—	»	Daphnis et Chloé........			1	Clairville.	Offenbach.
		A reporter. . . .			7		

		Report.	7		
1860	17 avril....	Le petit Cousin..........	1	Rochefort et Deulin	Le comte Gabrielli.
—	7 mai.....	Le Sou de Lise..........	1	St-Yves et P. Zaccone.	Caroline Blangy.
—	12 mai....	Titus et Bérénice.........	1	Fournier.	Gastinel.
—	23 novembre	L'Hôtel de la Poste........	1	Gilles.	Dufrêne.
—	31 décembre.	Le Mari sans le savoir......	1	Ludov. et Léon Halévy, Y. Servières.	Le comte de St-Remy.
		11 ouvrages. — Actes...	12		
1861	5 janvier...	La Chanson de Fortunio.....	1	Hector Crémieux et Ludovic Halévy.	Offenbach.
—	25 janvier..	Les Musiciens de l'Orchestre..	2	Bourdois.	Hignard, Léo Deslibes, Erlanger.
—	26 février...	Les deux Buveurs.........	1	Pouzeng.	Charles D.
—	11 mars...	La Servante à Nicolas......	1	Nercé, Desarbres et Nuitter.	Erlanger.
—	23 mars....	Le Pont des Soupirs.......	2	Hector Crémieux et Ludovic Halévy.	Offenbach.
—	9 avril....	Les Eaux d'Ems..........	1	Pol Darcy.	Léo Deslibes.
—	14 septembre	Choufleury restera chez lui le...	1	Hector Crémieux et Ludovic Halévy.	Saint-Remy et Offenbach.
—	27 novembre	La Baronne San-Francisco...	1	Darcy.	Caspers.
—	10 décembre.	Le Roman comique........	3	L. Halévy et H. Crémieux.	Offenbach.
		9 ouvrages. — Actes...	13		

Compositeurs représentés aux Bouffes
Du 5 juillet 1855 au 31 décembre 1861.

NOMS DES COMPOSITEURS.	Nombre des ouvrages représent.	NOMS DES COMPOSITEURS.	Nombre des ouvrages représent.
Adam (Ad)	1	Galibert	1
Alary	1	Gabrielli (le comte)	1
Amat	1	Gastinel	2
Blangy (Caroline)	1	Hassenhut	1
Blacquière	1	Hecquet	1
Bizet	1	Hignard	3
Bovery	1	Jonas	4
Caspers	3	Lange	4
Cohen	1	Laforesterie	1
Colinet	1	Lépine	2
Corcy (de)	1	Laurent de Rillé	1
Cottin	1	Lecoq	1
Charles D.	1	Mozart	1
Côte	1	Offenbach (Jacq.)	35
Debillemont	1	Ortolan	1
Delehelle	1	Pilati	1
Deslibes	6	Poise	1
Dosmont	1	Placet	1
Dufrêne	3	Rossini	1
Duprato	1	Remy (de Saint-)	2
Estribaud	1	Thys (Pauline)	1
Erlanger	4	Varney	1
Fétis fils	1	Vilbac (de)	1
Flotow (de)	1	Vogel	1

Il résulte de ces divers tableaux que, depuis l'ouverture des *Bouffes-Parisiens* (1855) jusqu'à la fin de décembre 1861, il a été représenté sur ce théâtre cent un ouvrages, lesquels ont été écrits par quarante-huit compositeurs, dans les proportions suivantes :

Un compositeur a écrit six ouvrages, ci	6
Trois en ont écrit chacun quatre, soit	12
Trois en ont écrit chacun trois, soit	9
Trois en ont écrit chacun deux, soit	6
Trente-sept en ont écrit en tout trente-trois, ci	33
M. Offenbach à lui seul a écrit *trente-cinq* ouvrages, ci	35
Total	101

M. Offenbach a donc fait représenter plus du tiers de tout ce qui a paru sur la scène dont il avait le privilége.

Ces faits n'ont pas besoin de commentaires pour démontrer à quel point ils sont abusifs, et pour tous les esprits droits, il en ressort une preuve de plus à la charge du système vicieux sur lequel repose l'organisation de la musique au théâtre en France.

Comme musicien, M. Jacques Offenbach a prouvé qu'il était digne de la faveur qui lui avait été accordée par l'autorité supérieure.

Ses succès ont été nombreux, il a acquis gloire et fortune en peu de temps. Aujourd'hui, son nom est célèbre et il est chevalier de la Légion-d'Honneur. Que serait-il, s'il n'avait pu se faire connaître qu'à l'Opéra-Comique, ou si, comme tant d'autres, il n'avait pas pu se faire connaître du tout?

Nous applaudissons à sa popularité et aux récompenses que son talent a méritées; mais qui oserait affirmer que, parmi les compositeurs qui végètent obscurément dans Paris, il n'en est pas un grand nombre qui parviendraient au but atteint par M. Jacques Offenbach, s'il leur était fait, non pas une position aussi belle, aussi exceptionnelle que celle qui lui a servi de marchepied, mais s'il leur était seulement permis de pouvoir mettre quelques-uns de leurs travaux en lumière.

VII

DE L'IMPOT DES PAUVRES SUR LES SPECTACLES

SOMMAIRE.

Origine de l'impôt des pauvres. — Louis XIV le continue et l'augmente. — Louis XV ajoute le prélèvement d'un neuvième. — Le ministre d'Argenson. — 1780, suppression de l'impôt. — 1790, son rétablissement indéterminé. — 27 novembre 1790, rétablissement définitif de l'impôt. — Loi du 26 juillet 1797, qui ordonne le prélèvement d'un quart sur les recettes des concerts. — 13 septembre 1802, circulaire du ministre. — Décret du 28 novembre 1808. — Les exceptions. — 1848, réclamations. — M. Dupin à l'Assemblée Nationale. — Ce que produit l'impôt des pauvres.

De tous les faits qui placent les spectacles et par conséquent la musique en dehors du droit commun, l'impôt des pauvres, malgré la faveur dont son titre semble l'entourer au premier coup d'œil, n'est pas le moins étrange. L'origine en remonte, dit-on, au règne de François Ier, le roi de la renaissance des lettres et des arts. Cet impôt est né d'une querelle qui s'éleva entre les prêtres de la petite église Saint-Germain-

des-Prés et les confrères de la Passion, qui donnaient alors leurs spectacles à l'heure des offices. Le théâtre causait préjudice à l'église, tel fut au fond la cause de l'impôt; mais le prétexte allégué pour lui donner raison d'être fut l'intérêt des pauvres! C'est du moins ce que dit un arrêt du Parlement du 27 janvier 1541. Cet arrêt ordonnait aux confrères de la Passion d'avoir à commencer leurs spectacles à une heure après midi et de finir à cinq, « et à cause que
« le peuple sera distrait du service divin et que cela
« diminuera les aumônes, ils bailleront aux pauvres
« la somme de mille livres tournois, sauf à ordonner
« plus grande somme (1). »

« Plus tard, les heures de représentations furent
« changées, sur les plaintes du clergé. Les raisons
« qui avaient fait décréter le droit des pauvres n'exis-
« tèrent plus; mais l'impôt n'en fut pas moins main-
« tenu. »

Malgré le peu de fondement de son origine, malgré la disparition des motifs qui l'avaient fait établir, cet impôt fut supporté par les comédiens pendant plus d'un siècle.

Le grand roi Louis XIV, cet autre protecteur des lettres et des arts, ayant eu besoin d'argent pour son hôpital, imagina de lui en donner, non pas en le prenant sur sa cassette ni sur tous les sujets imposables de son royaume, mais seulement sur les comé-

(1) *Registres manuscrits du Parlement* au 27 janvier 1541. (Voir Edmond Lacan et Paulmier, tome I, page 167.)

DE L'IMPOT DES PAUVRES SUR LES SPECTACLES. 233

diens. Il rendit donc l'ordonnance suivante en date du 25 février 1699 :

« Sa Majesté voulant, autant qu'il est possible, contribuer au soulagement des pauvres dont l'Hôpital-Général est chargé, et ayant pour cet effet employé tous les moyens que sa charité lui a suggérés, elle a cru devoir encore leur donner quelque part aux profits considérables qui reviennent aux opéras de musique et des comédies qui se jouent à Paris par sa permission. C'est pourquoi Sa Majesté a ordonné et ordonne qu'à l'avenir, à commencer du 1er mars prochain, il sera levé et reçu, au profit dudit Hôpital-Général, un sixième en sus des sommes qu'on reçoit à présent, et que l'on recevra à l'avenir pour l'entrée auxdits opéras et comédies, lequel sixième sera remis au receveur dudit hôpital pour servir à la subsistance des pauvres. Enjoint Sa Majesté au lieutenant-général de police de sa bonne ville de Paris de tenir la main à l'exécution de la présente ordonnance, qui sera affichée partout où besoin sera. »

C'est à ce roi, si pompeusement encensé par tous les écrivains et poëtes de son temps comme le soutien des arts, que le théâtre est redevable de cet impôt d'exception.

Le 5 février 1716, une ordonnance du roi Louis XV, dit le *Bien-Aimé*, « vint, dit Castil-Blaze, ajouter le
« prélèvement d'un neuvième sur les recettes brutes
« de tous les spectacles de Paris, au sixième qui se
« percevait déjà au profit de l'Hôtel-Dieu. Ce nouvel
« impôt était motivé par la peste de Marseille (1). »

Plus tard, continue l'historien de l'Opéra, « le ministre d'Argenson voulut faire enlever tous les pauvres du royaume pour les transporter aux colonies fran-

(1) *Académie impériale de Musique*, tome I, page 80, Castil-Blaze.

çaises. *Sublatâ causa, tollitur effectus,* s'écrièrent en chœur les directeurs de spectacle.

« Si les pauvres sont déportés, s'ils vont peupler l'île de Tabago, il est inutile de leur offrir le quart de nos recettes. Robinson, dans son île, savait pourvoir à ses besoins. De vives réclamations furent adressées au roi le 15 décembre 1749, mais on paya toujours en attendant la décision du prince; l'argent fut mis en séquestre. Les pauvres ne partirent point, gagnèrent leur procès, et le 26 février 1751, tout l'arriéré de leur droit fut versé dans la caisse de l'hôpital. La Comédie-Française prit alors un abonnement et paya chaque année 60,000 livres pour cette redevance (1). »

On voit naître ici les mesures de transaction; on permet l'abonnement, c'est-à-dire qu'on n'exécute déjà plus la loi dans toute sa rigueur. Nous trouvons dans un ouvrage intitulé *Anecdotes dramatiques,* publié en 1775, la note suivante :

« A Amsterdam, l'argent de la recette de la comédie va tout entier aux pauvres. La ville entretient les comédiens, à qui elle donne une certaine pension. »

Il semble qu'il eût été plus simple et plus logique que la ville d'Amsterdam entretînt ses pauvres et laissât les comédiens jouir du fruit de leur travail; mais cette manière de procéder, quoique absurde, assurait du moins l'existence des comédiens. Aujourd'hui, les directeurs des théâtres font faillite pour une somme

(1) *Académie impériale de Musique,* tome I*er*, page 171, Castil-Blaze.

souvent moindre que celle qu'ils ont versée aux pauvres, et on ne s'inquiète pas toujours des artistes.

La loi des 4, 5 et 6 août 1789 supprima l'impôt des pauvres; mais cette suppression fut de peu de durée; la loi des 16 et 24 août 1790, qui chargeait l'autorité municipale de Paris de permettre l'exploitation des spectacles, y mit la condition de prélever une redevance au profit des pauvres. Cette redevance était indéterminée et devait varier suivant l'importance des théâtres et des localités. Cette indication assez vague ne permit pas à la loi de recevoir une exécution normale, quoiqu'un arrêté du 11 nivôse an IV invitait les directeurs à donner des représentations au bénéfice des pauvres. On y lisait :

« Art. 1er. — Tous les entrepreneurs ou sociétaires de tous les théâtres de Paris et des départements sont invités à donner tous les mois, et à dater de cette époque, une représentation au profit des pauvres, dont le produit, déduction faite des frais journaliers et de la part de l'auteur, sera versé dans les caisses désignées.

« Art. 2. — Ces jours-là, les comédiens concourront, par tous les moyens qui sont en leur pouvoir, à rendre la représentation plus lucrative.

« Art. 3. — Les entrepreneurs ou sociétaires seront autorisés, ces mêmes jours, à tiercer le prix des places et à recevoir les rétributions volontaires de tous ceux qui désireraient concourir à cette bonne œuvre.

« Art. 4. — La recette de ces jours sera constatée légalement par une commission *ad hoc* nommée par le ministre de l'intérieur, et dans les communes des départements par un des agents municipaux, lesquels sont tenus d'en rendre compte au ministre.

« Art. 5. — Deux théâtres ne pourront donner le même jour, dans la même commune, spectacle pour les pauvres.

« Art. 6. — Le Théâtre du Vaudeville, dégagé de sa première soumission, se conformera volontairement à ce nouveau mode de rétribution. »

Dans cet arrêté on remarque, à l'article 1er, que l'on ne prélèvera pour les pauvres qu'après *déduction faite des frais journaliers et de la part de l'auteur.* Aujourd'hui on prélève sur la recette BRUTE.

Enfin, la loi qui régit encore les théâtres en ce moment fut établie le 7 frimaire an V (27 novembre 1796). Elle portait :

« Art. 1er. — Il sera perçu un décime par franc en sus du prix de chaque billet d'entrée, pendant six mois, dans tous les spectacles où se donnent des pièces de théâtre, des bals, feux d'artifice, concerts, courses et exercices de chevaux pour lesquels les spectateurs paient.

« La même perception aura lieu sur le prix des places louées pour un temps déterminé.

« Art. 2. — Le produit de la recette sera employé à secourir les indigents qui ne sont pas dans les hospices. »

Le surplus de l'arrêté réglait la perception et la répartition de la redevance.

Cet impôt ne parut pas suffisant au gouvernement de la République, qui n'avait pas moins de pauvres à secourir que la monarchie, au contraire ; de nouveau elle frappa les plaisirs publics, et huit mois après l'arrêté ci-dessus, le 8 thermidor an V (26 juillet 1797), elle promulgua la loi suivante :

Loi qui proroge les droits sur les billets d'entrée aux spectacles, bals, feux d'artifice, concerts, etc.

« Le Conseil des Anciens, considérant combien les besoins des

hospices sont pressants et l'utilité qu'on peut retirer d'une augmentation de la rétribution imposée sur le produit des bals, concerts, feux d'artifice, courses et exercices de chevaux et autres fêtes où on est admis en payant,

« Déclare qu'il y a urgence et prend la résolution suivante :

« Art. 1er. — Le droit d'un décime par franc (deux sous par livre), établi par la loi du 7 frimaire an V et prorogée par celle du 2 floréal dernier, continuera à être perçu jusqu'au 7 frimaire de l'an VI, en sus du prix de chaque billet d'entrée et d'abonnement dans tous les spectacles où se donnent des pièces de théâtre.

« Art. 2. — Le même droit d'un décime par franc (deux sous par livre), établi et prorogé par les mêmes lois à l'entrée des bals, des feux d'artifice, des concerts, des courses et exercices de chevaux et autres fêtes où l'on est admis en payant, est porté au quart de la recette jusqu'audit jour 7 frimaire prochain. »

Voilà donc les concerts où l'on exécutera les chefs-d'œuvre des grands maîtres assimilés aux feux d'artifice, aux exercices de chevaux et obligés de donner le quart de leur recette. Est-ce assez monstrueux? le vandalisme pouvait-il imaginer une loi plus draconienne?

Elle n'était établie, il est vrai, que temporairement mais elle fut prorogée chaque année, et l'on veillait à ce qu'elle fût sévèrement exécutée. On peut s'en convaincre par la circulaire suivante, adressée par le ministre de l'intérieur, M. Chaptal, aux préfets, à la date du 26 fructidor an X (13 septembre 1802) :

« Un arrêté du 18 thermidor dernier (6 août 1802) vient de proroger, pour l'année prochaine, les droits à percevoir en sus du prix de chaque billet d'abonnement dans tous les spectacles où se donnent des pièces de théâtre.

« Il proroge également, pour le même exercice, le droit

de perception du quart de la recette brute des bals, des feux d'artifice, des concerts, des courses, des exercices de chevaux et des autres fêtes publiques où l'on est admis en payant.

« On n'a pas su tirer jusqu'à présent de ces droits toutes les ressources que l'on devait en espérer.

« Il paraît notamment qu'à l'égard du droit sur les bals, concerts, courses, exercices de chevaux et autres fêtes publiques, la loi est restée sans exécution dans plusieurs communes rurales. Cependant, elle pouvait aussi fournir quelques ressources au bureau de charité; il est peu de ces communes où, chaque année, les foires et les fêtes patronales ne puissent donner lieu à la perception de quelques droits, en laissant par adjudication la permission d'ouvrir des bals, des jeux et des divertissements publics. C'est ainsi que, dans le département de la Moselle, et d'après le vœu des conseils municipaux, le préfet se dispose à faire jouir les pauvres des droits dont il s'agit. Je recommande donc cet objet à l'attention des préfets et les invite à donner à cet égard, aux autorités locales et aux administrations de charité, toutes les instructions qu'ils croiront propres à concilier le vœu de la loi avec l'intérêt des pauvres et la liberté des citoyens.

« Dans plusieurs endroits, les directeurs de bals et fêtes publiques ont cherché à priver les pauvres du droit que la loi leur assure en stipulant que le prix de chaque billet d'entrée serait employé en consommations diverses, et de là ils ont élevé la prétention que le droit ne devait point être perçu sur cette portion, en sorte, par exemple, qu'un billet d'entrée pour lequel on paie un franc, et dont soixante-quinze centimes peuvent être employés en consommation, ne serait assujetti à la perception que sur le pied des vingt-cinq

autres centimes. Cette manière d'interpréter, ou plutôt d'éluder la loi, ne me paraît pas fondée ; son but est que le quart de la recette, c'est-à-dire un quart du produit du prix des billets pris pour entrer dans les lieux où se donnent des fêtes, jeux et divertissements publics, soit perçu en faveur des pauvres. Il ne s'agit pas d'examiner si l'on consomme ou non dans l'intérieur, mais bien de constater le produit de chaque billet pris pour entrer et de percevoir le quart des pauvres sur la totalité de la recette qui en est résulté. C'est aux directeurs à en calculer le prix en conséquence.

« On a mis en question si le droit des pauvres devait être perçu dans les jardins et autres lieux publics où l'on entre sans payer, mais où se donnent des concerts et où se trouvent établis des danses, des jeux et autres divertissements pour lesquels des rétributions sont exigées ou par la voie de cachets ou par abonnement. Tous les doutes doivent cesser en se pénétrant bien que le but de la loi est de mettre les plaisirs à contribution. Ainsi, quel que soit le mode de paiement des rétributions, je ne pense pas que le droit des pauvres puisse être contesté.

« La perception, à la vérité, peut être difficile à établir ; mais les autorités chargées d'accorder des permissions d'ouvrir les lieux pour y donner des divertissements publics peuvent aplanir les difficultés, en exigeant des requérants le versement d'une somme fixe et déterminée dans la caisse des pauvres et des hospices. »

Le reste de la circulaire dit que le droit des pauvres ne sera perçu que sur le prix ordinaire des places, et non lorsqu'il y aura augmentation de prix pour les représentations au bénéfice des artistes.

« Sous ce point de vue (concluait le ministre), vous senti-

rez facilement que pour cet acte de sa bienfaisance il ne serait pas juste d'exiger qu'il (le public) payât de plus le décime par franc de l'augmentation à laquelle il veut bien souscrire. »

L'administration, comme on le voit, se montrait au besoin généreuse; elle voulait bien ne pas prélever d'impôt sur l'augmentation de la somme que le public venait apporter à des artistes déjà obligés par la loi à donner chaque jour le *quart* de ce qu'ils produisent.

Non contente de percevoir l'impôt avec rigueur, l'administration recommandait de développer les plaisirs afin d'en tirer produit; nous trouvons dans l'ouvrage de MM. L. Blanc et Vivien le passage suivant, qui a trait à cette tendance :

« Tous les plaisirs se trouvant appelés à contribuer au soulagement de l'indigence, il est du devoir de l'autorité de favoriser des établissements qui doivent produire cet heureux résultat.

« M. de Vaublanc, qui en 1807 était préfet de la Moselle, avait pris un arrêté par lequel il ordonnait expressément aux maires d'ouvrir des bals et jeux dans leurs communes, et de l'informer sur-le-champ des obstacles qu'ils pourraient rencontrer de la part de certaines influences, et notamment de la part des desservants.

« Le préambule de cet arrêté déclare :

« Que la défense des jeux et bals nuit à la conservation des mœurs, puisqu'il est reconnu que les amusements clandestins occasionnent plus de désordres que les amusements publics, la jeunesse en cherche d'autres qui sont plus dangereux pour l'innocence des mœurs et le bon ordre. »

MM. Vivien et Edmond Blanc ajoutent : « Obser-
« vation fort sage que l'on doit regretter de voir si
« souvent oublier de nos jours. »

En 1849, le gouverneur de Mantoue ordonna aux
habitants d'aller au spectacle. Ceux qui s'abstien-
draient avec obstination de s'y montrer seraient con-
sidérés comme faisant une démonstration contraire à
la politique du gouvernement, qui, comme le pacha du
Vaudeville, voulait absolument qu'on s'amusât.

Pour justifier l'impôt, on a bien souvent répété que
la morale et la bienfaisance voulaient que ceux qui
cherchaient à se procurer un plaisir n'oubliassent pas
les malheureux ; que c'était pour obvier à des défauts
de mémoire trop fréquents en pareil cas, qu'on avait
établi l'impôt sur les amusements publics. Que dire
alors de l'article 2 du décret du 26 novembre 1808, qui
exempte de l'impôt les réunions, quelque nombreuses,
brillantes ou joyeuses qu'elles soient, quand elles sont
faites en commun par ceux-là seulement qui se choi-
sissent pour ces réunions ? Ces fêtes ne sont que des
fêtes plus raffinées que d'autres, des plaisirs pour ainsi
dire plus délicats, mais nécessitant souvent une dé-
pense plus considérable que les fêtes publiques. Pour-
quoi donc affranchir de l'impôt ces réunions dont le
plaisir est aussi la cause ? Il est évident alors que ce
n'est pas le plaisir même qu'on atteint, et que le pré-
texte de l'impôt n'est qu'illusoire.

Que dire aussi de l'article 2 du décret suivant, du

26 novembre 1808, concernant les droits au profit des pauvres :

« Sur le rapport de notre ministre de l'intérieur, nous avons décrété et décrétons ce qui suit :
« Art. 2. — Les bals et concerts de réunion et de société où l'on n'entre que par abonnement ne seront exceptés de la perception qu'autant qu'il sera constant que l'abonnement n'est point public, qu'ils ne sont pas la chose d'un entrepreneur, et qu'il n'entre dans ces réunions aucun objet de spéculation de la part des sociétaires ou des abonnés. »

Voilà qui est clair : ce n'est pas le plaisir que l'on impose, c'est l'entrepreneur que l'on frappe, et sous l'entrepreneur c'est l'artiste que l'on paralyse.

Le musicien qui organisera un concert et qui fera, comme de juste, percevoir le prix des places à la porte, sera tenu de donner le QUART BRUT de sa recette, tandis que ceux qui seront dans une position de fortune assez aisée pour se donner un plaisir quel qu'il soit, en dehors du public vulgaire, ne paieront pas.

C'est en effet ce que l'on voit tous les jours. Qu'on ne dise donc pas que l'impôt se justifie par la nécessité ou la convenace qu'il y a de faire acheter le plaisir par ceux qui le recherchent.

La perception du droit des pauvres ayant de tous temps présenté d'assez nombreuses difficultés, on l'avait mise en régie. Un décret du 9 décembre 1809 autorisa de nouveau ce mode de perception.

Peu à peu on était revenu aux bonnes coutumes de l'ancien régime.

Le 9 décembre 1809 parut un nouveau décret sur la matière :

« Art. 1er. — Les droits qui ont été perçus jusqu'à ce jour en faveur des pauvres ou des hospices en sus de chaque billet d'entrée et d'abonnement dans les spectacles et sur la recette brute des bals, danses et fêtes publiques, continueront à être indéfiniment perçus, ainsi qu'ils l'ont été pendant le cours de cette année et des années antérieures, sous la responsabilité des receveurs et contrôleurs de ces établissements.

« Art. 2. — La perception de ces droits continuera, pour Paris, d'être mise en ferme ou régie intéressée d'après les formes, clauses, charges et conditions qui en seront approuvés par notre ministre de l'intérieur. En cas de régie intéressée, le receveur-comptable de ces établissements et le contrôleur des recettes et dépenses seront spécialement chargés du contrôle de la régie, sous l'autorité de la commission exécutive des hospices et sous la surveillance du préfet de la Seine.

« Art. 3. — Dans le cas où la régie intéressée jugerait utile de souscrire des abonnements, ils ne pourront avoir lieu qu'avec notre approbation en Conseil d'Etat, comme pour les biens des hospices à mettre en régie, et cette approbation ne sera donnée que sur l'avis du préfet de la Seine, qui consultera la commission exécutive et le conseil des hospices.

« Art. 4. — Les représentations gratuites et à bénéfice seront, au surplus, exemptées des droits mentionnés aux articles qui précèdent sur l'augmentation mise au prix ordinaire des billets. »

On veut bien admettre qu'il n'y aura pas de droits à percevoir sur les représentations gratuites ; si on les eût perçus, en effet, elles auraient cessé d'être gratuites !

Il va sans dire que la Restauration ne changea rien à cet ordre de choses ; elle se borna à le proroger in-

définiment, et, depuis 1817, dans chaque budget, figurait un article portant :

« Continuera d'être faite, conformément aux lois existantes, la perception du dixième des billets d'entrée dans les spectacles ; d'un QUART de la recette dans les lieux de réunions et de fêtes où l'on est admis en payant, et d'un décime par franc sur ceux de ces droits qui n'en sont pas affranchis. »

Un jugement du tribunal de commerce de Montpellier du 24 juillet 1827 (1) a décidé que ne pouvait être soumise au droit des pauvres une réunion musicale composée d'un nombre déterminé de personnes qui, dans le but de se procurer un délassement, ont formé par action ou souscription une masse de fonds destinés à faire face aux dépenses de la société, sans aucun but ou espoir de gain ou bénéfice quelconque.

Voilà encore une exception établie en faveur de ceux qui se donnent du plaisir par souscription, tandis que ceux qui le payent au jour le jour sont frappés par l'impôt.

En 1848, des réclamations s'élevèrent, et un arrêté du ministre, M. Ledru-Rollin, décida qu'à l'avenir le droit des pauvres, qui se percevait sur les recettes brutes, ne serait prélevé qu'après distraction de la somme nécessaire aux frais matériels de chaque exploitation. De plus, il était réduit à un pour cent par une décision de l'administration des hospices (2).

Mais, en 1849, la régie du droit des pauvres réclama

(1) *Gazette des Tribunaux*, 30 août.

(2) Voir la *Gazette musicale* du 5 mars 1848, et l'*Assemblée nationale* du mars 1848.

contre ce tempérament ; des discussions s'élevèrent entre elle et les directeurs de spectacles. Ces derniers, en attendant la solution du débat, prirent la résolution suivante : « Afin d'éviter des saisies et un scan-
« dale dont les directeurs de théâtre ne veulent pas
« accepter la responsabilité, ils ont décidé de se sou-
« mettre, mais seulement comme contraints et forcés,
« à la perception des cinq pour cent exigés au nom des
« hospices pour le mois de janvier 1849, mais sous
« toutes réserves d'une protestation auprès de qui de
« droit, et d'un appel à l'opinion publique, qui sera
« mise à même d'apprécier l'insuffisance des recettes
« théâtrales du dernier trimestre de 1848 et de la
« première quinzaine de janvier 1849 (1). »

En 1851, une proposition avait été faite par l'un des membres de l'Assemblée Législative pour atténuer les charges de cet impôt ruineux et injuste. M. Sauteyra demandait que le droit des hospices se prélevât, non plus sur les recettes brutes, mais seulement sur les bénéfices nets. M. Dupin, avocat du droit des pauvres, combattit la proposition en disant : *C'est un impôt sur le plaisir au profit de l'indigence.*

Il y a là une erreur que nous avons déjà relevée : c'est un impôt prélevé sur une entreprise commerciale quand toutes les autres en sont affranchies. En outre, et si l'on admet en principe qu'un impôt doive être prélevé sur le plaisir, tous les plaisirs devraient en être frappés ! Mais où cela nous mènerait-il alors ?

(1) *Gazette musicale* du 21 janvier 1849.

M. Dupin disait encore : *L'impôt s'ajoute au prix de la place, il est en sus et ne peut être confondu avec le prix de la place. Ce n'est pas l'entrepreneur qui est imposé... c'est le spectateur* (1).

Ce raisonnement peut paraître habile à ceux qui se contentent des arguments de mots, mais en réalité il n'est que spécieux. Qu'importe, en effet, à celui qui paie, l'emploi que l'on fait de la somme qu'il débourse. Ce qu'il veut, ce qu'il recherche, c'est que sa dépense soit la moins considérable possible, c'est que le billet qu'il achète soit le moins cher possible.

« Plus le billet est cher, dit-on, moins on est tenté
« de le prendre. Les directeurs seraient-ils admis à
« justifier de leur parcimonie sur ce que le prix du
« billet ne leur revient pas tout entier?

« Le public n'admettrait pas ce raisonnement, il
« ne se préoccupe pas des pauvres, mais du prix de
« sa place.

« C'est comme si dans un restaurant à quarante
« sous on vous servait un dîner à trente-deux sous,
« sous prétexte qu'il y en a huit pour les pauvres (2). »

Que dirait-on d'une loi qui exigerait que chaque citoyen augmentât d'un quart ou d'un onzième le prix de tout ce qu'il vend, afin de verser ensuite ce quart ou ce onzième dans la caisse des pauvres? On la trouverait empreinte d'un socialisme bien exagéré; c'est

(1) Le même argument a été reproduit au Sénat le 28 février 1863, par M. Amédée Thierry.

(2) *Gazette musicale*, mars 1851.

cependant ce qui se pratique à l'égard des entreprises qui ont l'art musical pour objet.

Les pauvres doivent, pour leur dotation, figurer au budget de l'Etat et des communes, ce que certes nul ne saurait blâmer. Mais l'impôt nécessaire pour y faire face ne doit pas être spécialement mis à la charge d'une catégorie d'individus plutôt que de toutes les autres. Si l'on pratique ce prélèvement sur l'art et les artistes, pourquoi donc ne pas agir de même à l'égard de l'industrie, du commerce et de tous ceux qui possèdent? Si l'impôt du onzième était prélevé au profit des pauvres sur la recette brute de chaque citoyen, les pauvres deviendraient promptement riches. Ce serait l'impôt sur le revenu, et un impôt exorbitant qui remplacerait tous les autres.

Depuis longtemps on a senti que cet impôt était vicieux, on l'a même trouvé parfois si absurde, si monstrueux, que l'on n'a pas toujours osé le percevoir dans son intégrité. Les percepteurs prélèvent quelquefois des sommes moindres que celles qu'ils sont en droit d'exiger, mais très-souvent aussi ils ne font aucune remise. C'est surtout à l'égard des théâtres que la rigueur se manifeste, notamment à Paris et dans les principales villes de la province. Il est pourtant quelques cités où les théâtres sont allégés de l'impôt par les subventions municipales, dont partie est versée dans la caisse des pauvres; de cette façon les villes donnent d'une main ce qu'elles reprennent de l'autre. Ce n'est pas le cas de leur appliquer le

proverbe : « La main gauche doit ignorer ce que donne la main droite. »

On a calculé que la plus grande partie des désastres dramatiques qui ont frappé les artistes eussent été évités si les sommes prévelées avaient été versées dans les caisses des théâtres aux abois.

En somme, ce sont des commerçants et des artistes qui ont été ruinés, qui sont arrivés eux-mêmes à la pauvreté, à la misère, pour avoir donné le fruit de leurs peines et de leurs talents aux hospices.

M. Dormeuil, dans une brochure publiée en 1852, déclare « qu'il y a eu dix-huit millions de faillites directoriales enregistrées au tribunal de commerce depuis le commencement de la Restauration jusqu'en 1848, lesquelles ont eu pour cause l'exercice de cet impôt. »

Dira-t-on encore qu'il ne frappe que le plaisir?

Voici, d'après Castil-Blaze, ce qu'a rapporté le droit des pauvres, seulement dans Paris, dans l'espace de sept années prises au hasard :

Années.	Montant du droit.
1831	287,000 fr.
1832	345,000
1833	667,000
1836	826,000
1844	1,005,000
1845	1,046,000
1854	1,384,590
TOTAL.	5,560,590 fr.

La progression va toujours en augmentant, et nous pouvons affirmer que pendant l'année 1861 l'impôt a produit dans Paris la somme énorme de 1,580,560 fr. 44 c. Dans la même année, les théâtres de Paris n'ont acquitté, pour les droits de tous les auteurs et compositeurs, que la somme de 1,282,376 fr. 08 c.

Ainsi donc, l'impôt des pauvres prélève sur les recettes des théâtres une somme plus considérable que celle qui est attribuée aux auteurs et compositeurs, sans lesquels les théâtres n'existeraient pas (1)!

Est-il besoin de rien ajouter pour prouver que cet impôt exceptionnel crée une monstrueuse inégalité entre tous les citoyens et ceux qui vivent du produit de leur intelligence, de leur talent, de leur savoir; qu'il affecte avec iniquité précisément un genre de travail digne du plus grand intérêt; qu'il grève d'une perception inique des gens qui consacrent leur vie aux travaux de l'esprit, et dont la plupart trouvent à peine dans le produit de leur art de quoi subsister? Cet impôt est injuste, et ce n'est pas sans raison que plusieurs fois il a été qualifié d'immoral. Le législateur qui le supprimera rendra un immense service à l'art théâtral et à la musique, sans quoi, et pour être logique, si on ne le supprime pas, s'il doit subsister, il

(1) Nous n'ignorons pas que dans cette somme de 1,580,560 fr. il y a l'apport du droit prélevé sur les spectacles de curiosités qui sont indifférents aux intérêts des auteurs; mais en supposant qu'à l'aide de la déduction de ces droits on arrive à prouver que les pauvres ne prélèvent qu'une somme égale à celle qui est attribuée aux auteurs, cela serait encore assez inique.

faut qu'il soit appliqué à tous les autres plaisirs ; mais ce serait une véritable révolution sociale. — Et qui oserait faire la désignation et poser les limites des plaisirs de chacun ?

VIII

LES COMPOSITEURS

1re Période, de 1788 à 1848

SOMMAIRE.

Une statistique de Framery. — Situation des compositeurs jusqu'en 1827. — La *Revue musicale*. — M. Fétis. — Lettre d'un pauvre musicien. — Lettre de Catrufo. — Lettre de M. Berlioz. — Progrès de l'enseignement musical. — Le Conservatoire. — L'école Choron. —. — Un directeur de l'Opéra et un prix de Rome. — Kreutzer, repoussé de l'Opéra, devient fou et meurt. — Révolution de 1830. — Espérances des compositeurs. — Suppression de la chapelle royale. — Suppression de l'école Choron. — Les idées économiques de la Chambre des Députés. — La musique de salon, les quadrilles. — Litz. — Le ministre commande un *Requiem* à M. Berlioz. — Promesse faite par le ministre aux prix de Rome. — Arrêté de M. Salvandy qui rend obligatoire l'enseignement musical dans les collèges. — Concours pour la composition de chants nationaux. — Les musiciens forment une vaste association.

Nous avons vu que, depuis l'origine du théâtre, la musique ne pouvait être exercée en public qu'en vertu de permissions, de priviléges.

Qui pouvait alors se résoudre à entreprendre une carrière bornée pour le plus grand nombre, et qu'il n'était permis qu'à quelques favorisés de parcourir?

En présence de pareilles difficultés, l'art musical ne pouvait se développer. L'éducation musicale elle-même était à peu près insignifiante en France. En dehors des maîtrises, qui pourtant ne donnaient pas de très-grands résultats, il y avait peu d'enseignement.

D'après une statistique de Framery, on comptait à Paris, en 1788 : 44 professeurs de solfège, 4 professeurs de chant, 68 professeurs de piano, 28 professeurs de harpes, 63 professeurs de violon. En tout 207 professeurs.

Le décret de 1791, qui donna la liberté des théâtres, fut pour les musiciens un véritable bienfait. L'avenir illimité qui semblait s'ouvrir fit de la musique une carrière libre qu'on pouvait entreprendre sans craindre de rencontrer sur sa route d'autres obstacles que ceux qui sont inhérents à toutes les autres professions. Aussi, l'art musical prit-il un essor très-rapide, et, en 1803, la France envoyait à Rome son premier grand prix de composition.

L'on ne saurait contester la grandeur de vues qui présidait aux actes de Napoléon; il voulait le progrès et il ordonnait tout ce qu'il croyait utile au développement des beaux-arts.

Quelle pensée a donc pu le pousser à rétablir le système des priviléges en le restreignant, à rejeter les musiciens en dehors du mouvement général et à les

empêcher de profiter, dans les limites de leur spécialité, des conquêtes de 1789? A-t-il cru rendre l'art plus pur en le circonscrivant? A-t-il jugé que deux théâtres de musique suffisaient aux cinq ou six cent mille âmes de Paris de cette époque?

Ce qu'il y a de positif, c'est que la liberté musicale, comme celle des théâtres, fut supprimée. Les concerts furent soumis à des impôts cinq fois plus considérables, plus exorbitants que ne l'était la dîme. En outre, par une inconséquence singulière, on laissa subsister au Conservatoire les classes de composition musicale et surtout celles de musique dramatique. Dans quel but? Pour répandre l'art musical? Cela est possible, mais pour créer en même temps des artistes qui, en dépit de leurs travaux, de leur talent, étaient pour la plupart, par une fatale prédestination, condamnés aux déceptions de tous genres, aux chagrins, aux dégoûts et à un désespoir légitime.

Pleins d'espérance comme on l'est toujours dans la jeunesse, entrevoyant à la suite de leurs études la gloire, les honneurs, la joie de s'entendre exécuter, les musiciens se livraient avec ardeur à l'étude de la composition qui était rendue accessible à tous par les cours gratuits du Conservatoire, lequel d'ailleurs donna bientôt des résultats qu'on a quelquefois eu le tort de contester.

Comme on devait s'y attendre, il y eut une surabondance de producteurs et de productions. On ne trouve toutefois la trace de ce mouvement et des données bien formulées sur cette situation que vers 1827,

alors que M. Fétis créa le premier journal spécial de musique qui eût encore existé en France. On ne saurait, en effet, considérer comme tels la *Revue mensuelle de Framery*, qui parut en 1770, la *Correspondance des Amateurs*, créée en 1802, et les *Tablettes de Polymnie*, venues plus tard il est vrai, mais avant que les besoins eussent rendu durables ces sortes de publications.

Le temps avait marché, le nombre des musiciens s'était accru dans de notables proportions, le goût musical lui-même s'était développé. La musique était sortie du domaine des classes privilégiées, la bourgeoisie affranchie s'élevait et voulait prendre sa part dans les plaisirs intellectuels. La publication de M. Fétis parut donc en d'excellentes circonstances et devint bientôt la tribune où l'on put exprimer ses plaintes, dévoiler les fautes commises, signaler les abus et montrer la situation étrange qui était faite aux compositeurs de musique. Voici ce qu'on lisait dans la livraison du 5 mars 1827 :

« Il faudrait laisser s'établir autant de théâtres d'opéras-comiques qu'on trouverait de gens disposés à en faire l'entreprise, afin de faciliter aux musiciens les moyens de se produire.

« *Signé* Fétis. »

Ne dirait-on pas que ces lignes, qui ont trente-six années de date, ont été publiées pour la situation présente ?

Dans le même article on lisait encore à propos des pièces reçues et non jouées :

« On a calculé que le nombre d'opéras reçus depuis 1740, dont la musique est faite et qui n'ont pas été joués, s'élève à plus de douze cents. C'est une odieuse déception qui prend sa source dans la facilité avec laquelle on reçoit les pièces, dans le peu de confiance qu'inspirent les musiciens et dans l'incurie des diverses administrations qui se sont succédées à l'Opéra. C'est un tort réel qu'on fait aux artistes dont on occupe le temps inutilement, et ce tort est d'autant plus grand qu'il vient un moment où il n'est plus possible de le réparer; car un ouvrage qui pouvait être bon il y a vingt ans, ne l'est plus aujourd'hui.

« *Signé* Fétis. »

Une lettre publiée dans le même journal offrait encore un tableau fidèle de la situation :

A monsieur le directeur de la Revue musicale.

« Monsieur,

« Vous faites un journal sur la musique; vous le faites, dites-vous, dans l'intérêt de l'art; ne pourriez-vous pas le faire aussi dans l'intérêt des artistes? Vous êtes professeur à l'Ecole royale de Musique, comme tel, vous augmentez chaque jour le nombre des musiciens qui végètent en France; vous devez au moins protection à vos élèves. Dans cette persuasion, je prends la liberté de vous adresser quelques observations dont vous ferez l'usage que vous jugerez convenable.

« Comme tant d'autres, je suis élève de l'Ecole royale; j'y ai appris à peu près tout ce qu'on peut apprendre, et, per-

suadé qu'on attachait dans le monde autant d'importance que moi au savoir en musique, je crus ma fortune faite dès que mes études furent terminées. Je me trompais. »

Ici le correspondant racontait qu'après de longues et sérieuses études il avait obtenu le grand prix de Rome, et qu'il était revenu à Paris plein d'espoir et avec la certitude qu'il allait trouver de suite un poëme à mettre en musique.

« A peine descendu de voiture, je cours au théâtre, où chacun me fait le meilleur accueil. Ravi, transporté, je reviens chaque soir, et chaque soir mêmes démonstrations d'intérêt et d'amitié, mais de poëme point.

« Fatigué d'attendre en vain, je cours chez mon ancien professeur et le prie de me recommander à quelque auteur de sa connaissance. Pour toute réponse, il me peint les embarras et les chagrins de la carrière dramatique. Je m'adresse à ceux de mes camarades dont le retour avait précédé le mien ; ils m'avouent que leur position est absolument semblable à celle dont je me plains.

« Cependant il faut vivre ; le temps presse, et je me décide à composer de la musique instrumentale. Je fais des quatuors, des symphonies, des sonates où je mets toutes les inspirations de mon génie et toute la science que j'ai acquise. Je ne doutais pas que les marchands de musique ne s'empressassent d'acheter mes ouvrages dès qu'ils les auraient entendus ; mais ils me déclarèrent tous qu'ils ne pourraient s'en charger qu'après que l'une de mes compositions aurait eu du succès dans le monde.

. .

« L'un de ces messieurs finit cependant par me dire qu'il s'intéressait à moi et me demanda si je voulais faire pour

lui des variations sur l'air : *Guernadier, que tu m'affliges!* Voilà donc où m'ont conduit mes études d'harmonie, mes fugues et mon contre-point *alla Palestrina.*

« Les journaux m'ont bercé longtemps de l'espoir de l'établissement d'un second théâtre d'*opéra-comique;* mais on dit que les comédiens du Théâtre-Feydeau réclament en faveur de leur privilége, car en France tout se fait par privilége. Cependant, puisqu'il y a quatre théâtres *privilégiés* pour le vaudeville, et deux théâtres *privilégiés* pour la musique étrangère (1), il me semble qu'il pourrait aussi y en avoir deux pour la musique française.

« Qu'il y ait au moins un asile pour les jeunes compositeurs français ou qu'on cesse d'en former. A quoi sert de leur enseigner les principes d'un art qu'ils ne doivent point mettre en pratique? Pourquoi les diriger sur une route qu'ils ne pourront pas suivre?

« Voilà, monsieur, les réflexions que font les jeunes artistes qui regrettent d'avoir perdu dix années à se préparer à une carrière qu'ils ne doivent point courir.

« *Signé* Un pauvre musicien. »

Citons encore une lettre de M. Catrufo.

« Paris, ce 28 juin 1828.

« Le 9 avril 1817, un opéra en trois actes de M. Vial, ayant pour titre les *Rencontres,* fut reçu par le comité de lecture de ce théâtre. Il me fut confié pour en faire la musique en société avec M. Lemière de Corvey.

« Les rôles de cette pièce furent copiés par ordre du comité et devaient être mis à l'étude, lorsque MM. les socié-

(1) On veut parler sans doute du Théâtre-Italien et de l'Odéon, où l'on représentait alors des opéras étrangers traduits en français.

taires prièrent l'auteur de la musique de retarder la mise en scène de leur ouvrage pour laisser passer le *Négociant de Hambourg* de M. Vial, musique de M. Kreutzer ; les auteurs y consentirent pour obliger la comédie et leur collègue Vial, mais l'ouvrage resta là.

« Lors de l'avénement de M. de Pixérécourt à la direction on demanda une nouvelle lecture de tous les ouvrages reçus ; les auteurs des *Rencontres*, malgré leurs droits acquis par la copie de leurs rôles, y consentirent, et leur ouvrage fut reçu de nouveau, mais resta encore deux ans dans les cartons de Feydeau. Enfin, d'après les demandes réitérées des auteurs de la musique, on fit une nouvelle lecture en comité, et la pièce parut un peu longue. On invita M. Vial à faire quelques coupures ; lassé de toutes ces discussions, il laissa son manuscrit à M. de Pixérécourt, en l'autorisant à y faire faire tous les changements qu'il jugerait convenable. M. de Pixérécourt confia le manuscrit à M. de Mélesville, qui changea le lieu de la scène, et, par le moyen de plusieurs coupures, fit un ouvrage qui réunit les suffrages des auteurs et de M. de Pixérécourt. Alors la mise en scène fut décidée, les rôles de poëme et de musique furent copiés de nouveau et l'ouvrage allait enfin entrer en répétition, lorsque M. de Pixérécourt fut remplacé par M. Bernard. Sur ces entrefaites, M. le duc d'Aumont réclama de nouvelles faveurs aux auteurs, qui s'empressèrent de les accorder, mais sous la condition formelle qu'à dater du 1er février 1828, on mettrait en répétition le premier ouvrage de droit, qui est celui des *Rencontres*.

« On ne peut donc s'y refuser sans manquer à des engagements sacrés, ce que les auteurs ne peuvent croire. Il y aura, le 9 avril prochain, ONZE ANS que l'ouvrage est reçu, et ce serait la troisième fois qu'on reculerait leur tour de

droit. Nous comptons trop sur la justice de MM. les sociétaires pour croire qu'ils puissent avoir une pareille idée.

« Agréez, etc. Le chevalier CATRUFO. »

Les *Rencontres* furent enfin représentées le 10 juin de la même année, c'est-à-dire cinq mois environ après la publication de cette lettre.

Une autre lettre, signée d'un nom maintenant distingué dans l'art musical, contenait des plaintes analogues :

« Monsieur le rédacteur,

« Permettez-moi d'avoir recours à votre bienveillance et de réclamer l'assistance de votre journal pour me justifier aux yeux du public de plusieurs inculpations assez graves.

« Le bruit s'est répandu dans le monde musical que j'allais donner un concert composé tout entier de ma musique, et déjà une rumeur de blâme s'élève contre moi ; on m'accuse de témérité, on me prête les prétentions les plus ridicules.

« A tout cela, je répondrai que je veux tout simplement me faire connaître, afin d'inspirer, si je le puis, quelque confiance aux auteurs et aux directeurs de nos théâtres lyriques. Ce désir est-il blâmable dans un jeune homme ? Je ne le crois pas. Or, si un pareil dessein n'a rien de répréhensible, en quoi les moyens que j'emploie pour l'accomplir peuvent-ils l'être ?

« Parce qu'on a donné des concerts composés tout entiers des œuvres de Mozart et de Beethoven, s'ensuit-il de là qu'en faisant de même j'aie les prétentions absurdes qu'on me suppose ? Je le répète, en agissant ainsi, je ne fais qu'employer le moyen le plus facile de faire connaître mes essais dans le genre dramatique.

« Quant à la témérité qui me porte à m'exposer devant le public dans un concert, elle est toute naturelle, et voici mon excuse. Depuis quatre ans je frappe à toutes les portes ; aucune ne s'est encore ouverte. Je ne puis obtenir aucun poëme d'opéra ni faire représenter celui qui m'a été confié. J'ai essayé inutilement tous les moyens de me faire entendre ; il ne m'en reste plus qu'un, je l'emploie, et je crois que je ne ferai pas mal de prendre pour devise ce vers de Virgile :

« *Ulla salus victis nullam spere salutem.*

« Agréez, etc. Hector BERLIOZ,
« Elève de M. Lesueur. »

M. Berlioz avait alors vingt-quatre ans. Quelques jours après cette lettre, le 26 mai 1828, il donna son concert, et voici comment l'appréciait alors M. Fétis :

« M. Berlioz a les plus heureuses dispositions, il a de la capacité, il a du génie. Son style est énergique et nerveux. Ses inspirations ont souvent de la grâce ; mais plus souvent encore le compositeur, entraîné par sa jeune et ardente imagination, s'épuise en combinaisons d'un effet original et passionné. »

Quelques mois plus tard, M. Berlioz obtenait le deuxième prix de composition musicale à l'Institut, et en 1830 le grand prix de Rome lui était décerné.

Le nom de M. Berlioz est devenu célèbre depuis cette époque. M. Berlioz a produit des œuvres musicales belles et puissantes, et pourtant l'Académie impériale de Musique ne s'est ouverte devant lui qu'une seule fois, en 1838, pour son *Benvenuto Cellini,* qui fut représenté au milieu d'un fâcheux concours de

circonstances ayant pris naissance dans l'intérieur même du théâtre.

Un juge compétent disait à propos de cette œuvre :

« La partition de *Benvenuto* est remarquable par des combinaisons rhythmiques entièrement neuves, des harmonies saisissantes et une instrumentation pleine de vie et de talent. Elle est belle et digne de la réputation de M. Berlioz, car elle contient une pensée harmonique et mélodique de la plus haute expression, un style savant et une forme entièrement neuve. Nous le répétons, la musique de *Benvenuto* aura tôt ou tard un grand et loyal succès, car toujours le public a rendu justice à ce qui est noble et beau (1).

Depuis 1838, c'est-à-dire depuis vingt-cinq ans, les portes de l'Opéra sont restées fermées pour M. Berlioz !

Que d'autres compositeurs, qui sont loin d'avoir un mérite égal au sien, les ont vu s'ouvrir devant eux !

On disait en 1861 qu'un grand ouvrage de cet artiste, intitulé les *Troyens*, était reçu et qu'il attendait que les *majestueuses lenteurs* de notre première scène fissent arriver son tour de rôle, si toutefois un tour de faveur ne le supplantait pas. Aujourd'hui, en 1863, on dit que les *Troyens* seront représentés au Théâtre-Lyrique.

La presse continuait de signaler, mais inutilement, la fâcheuse situation des compositeurs, et faisait

(1) Boisselot, *Gazette musicale* du 16 septembre 1838.

chorus avec M. Fétis qui revenait en novembre 1829 sur ce même sujet :

« La position des jeunes compositeurs qui, disait-il, se livrent à la composition de la musique, est un fait sur lequel je n'ai cessé d'appeler l'attention de l'autorité compétente depuis que j'ai entrepris la publication de la *Revue musicale*; mais il faut tant de formes administratives pour faire le bien, tant de lenteurs de bureaux, tant de conciliabules pour redresser des abus, que mes fréquents retours à cette question d'intérêt musical n'ont produit jusqu'ici que l'établissement d'un concert d'émulation pour les élèves de l'Ecole royale de Musique. Des intérêts d'argent, des fautes d'administration qu'il faut couvrir à tout prix, se sont opposés jusqu'ici à l'établissement d'un second théâtre d'opéra-comique, où les jeunes compositeurs trouveraient à la fois motif d'émulation et sécurité d'existence; toutes ces niaiseries disparaîtront un jour parce que nous ne cesserons de les attaquer.

« En attendant, des efforts partiels sont faits par quelques hommes estimables et par les jeunes musiciens eux-mêmes pour démontrer que la réprobation dont ceux-ci sont frappés est injuste, et qu'ils sont capables d'honorer la France. »

Cependant le progrès de l'enseignement marchait toujours.

Parallèlement au Conservatoire, existait l'école dirigée par Choron, théoricien et professeur célèbre.

Cette école, fondée vers 1817, acquit une grande réputation et devint le *Conservatoire de musique*

classique et religieuse. Cette école de Choron augmenta le nombre des musiciens et développa le goût de la grande musique, qui alors était peu connue en France. Les écoles particulières se fondaient aussi de toutes parts ; elles produisaient des musiciens, mais les débouchés ne devenaient pas plus nombreux et les concerts étaient tributaires du quart des pauvres ainsi que de la redevance à l'Opéra.

Quant aux théâtres, tout y allait de mal en pis pour les compositeurs ; on en jugera par un article que publiait, le 4 septembre 1830, M. Fétis, dans la *Gazette musicale ;* il avait pour titre : *Conversation entre M. Lubbert, directeur de l'Opéra en 1829, et M. Ermel, prix de Rome :*

« Je désire savoir, monsieur, quelle époque vous avez choisie pour faire commencer les répétitions de mon ouvrage ? — Aucune. — Mais il y a bien longtemps que j'attends ? — Eh bien ! ne vous fatiguez pas ; continuez. — Ma pièce est reçue ! — Je le sais. — Ma musique l'est également ! — Je ne le nie pas. — L'Institut et une ordonnance du roi décident que je dois obtenir mon tour ! — Détrompez-vous, monsieur, votre pièce fût-elle reçue dix fois, votre musique le fût-elle cent, y eût-il vingt ordonnances en votre faveur, je vous déclare que votre opéra ne sera pas joué, parce qu'il ne me convient pas qu'il le soit. »

M. Fétis ajoute :

« Lorsque M. Lubbert daigne s'excuser de ce despotisme, il dit que le roi, faisant la *dépense de l'Opéra, ne peut en faire un théâtre d'essai ;* mais cette excuse est évidemment fausse de tous points. Les fonds subventionnels des théâtres

sont votés chaque année par la Chambre des Députés au budget du ministre de l'intérieur, qui les verse ensuite dans la caisse de la liste civile. En accordant ces fonds, la France les destine à tourner au profit des progrès des arts; c'était donc aller contre le but de l'institution que de refuser à de jeunes artistes l'occasion de développer leur talent.

. .

« Dans tous les cas, un roi n'est pas moins tenu qu'un autre à l'exécution de ses promesses, et il n'y a pas de promesse plus authentique que celle d'une ordonnance insérée au *Bulletin des Lois* (1). »

Un artiste de talent, Kreutzer, ancien professeur de violon au Conservatoire et violon solo de la musique particulière de l'empereur, maître de chapelle du roi en 1815, chevalier de la Légion-d'Honneur en 1824, chef d'orchestre à l'Opéra et admis à la retraite en 1826, Kreutzer, disons-nous, voulut faire au public un dernier adieu sur cette scène de l'Opéra où il avait eu bien des ouvrages représentés avec succès; il écrivit dans ce but la musique d'un opéra intitulé *Malek-Adel;* il y mit tous ses soins; il espérait que cet ouvrage lui ouvrirait les portes de l'Institut et serait la gloire de sa vieillesse. L'opéra fut reçu; mais, en 1827, la direction changea et le nouveau directeur refusa de représenter l'ouvrage. Kreutzer ressentit un violent chagrin, sa santé s'altéra, il perdit la raison et mourut deux années après.

(1) Il s'agit d'une ordonnance qui décidait qu'à leur retour de Rome un poëme serait livré aux lauréats de l'Institut pour être mis en musique par eux et représenté sur un théâtre royal.

Survint la révolution de 1830. Les compositeurs crurent toucher à la fin de leurs misères; ils écrivirent des pétitions, présentèrent des projets superbes, etc., etc. Il y aurait des volumes à faire si l'on voulait rassembler tout ce qui a été écrit alors et plus tard dans des circonstances analogues. Nous ne le ferons certes point; cependant il nous paraît utile de dire quelque chose des faits qui se passèrent en 1830, afin que l'on soit à même d'apprécier les efforts tant de fois inutilement tentés par les musiciens pour arriver à leur affranchissement.

Aussitôt après l'établissement du règne nouveau, une commission composée d'auteurs et de musiciens se présenta au roi Louis-Philippe, qui la reçut, et, dans les termes les plus flatteurs, promit que le système administratif qui avait jusqu'alors régi les théâtres recevrait de nombreuses améliorations. Les professeurs du Conservatoire furent également bien accueillis par le roi, et le 4 septembre suivant, c'est-à-dire quelques jours après la réception, on lisait dans les journaux de Paris :

« Le ministre de l'intérieur vient de nommer une commission chargée d'examiner la législation qui a régi les théâtres depuis la première révolution et de proposer ses vues sur la réorganisation de ces mêmes théâtres. Des députés, des avocats, des maîtres de requête en composent la plus grande partie; il y a aussi trois auteurs dramatiques; quant à des musiciens, il n'y en a pas. Personne, dans cette commission, n'est instruit des besoins ni de ce qui peut contribuer aux progrès de la musique française et des musiciens français;

personne ne signalera les abus qui ont porté le dégoût dans l'âme des artistes. »

Vers la même époque, les artistes de Paris présentèrent une longue pétition au ministre de l'intérieur ; nous en reproduisons les passages relatifs aux musiciens :

« 1° Il faudrait admettre en principe que toute industrie qui n'est point nuisible à la société devant s'exercer librement et sans entraves, l'exploitation des théâtres, qui est un genre d'industrie analogue à tout autre, en tant qu'elle est conforme aux lois, doit jouir de la liberté. Partant, il ne serait plus accordé de priviléges d'opéra ou d'opéra-comique ; ceux qui ont été concédés seraient annulés, et le droit d'établir à volonté de ces spectacles, sans désignation de genre, serait reconnu.

« Par cette demande, les membres de la commission n'entendent point repousser l'action du gouvernement dans les arts du théâtre ; mais seulement obtenir que cette action ne soit point exercée de manière à produire le monopole et le priviléges, et que la concurrence soit laissée libre à toutes les entreprises qui pourraient se former sans son aide.

« 2° La nécessité de conserver dans toute son extension le beau modèle d'exécution qui existe à l'Opéra, ferait admettre en principe que ce théâtre national ne pourra jamais être donné en entreprise particulière.

« Les droits des auteurs et des compositeurs qui auront fait recevoir des pièces à ce théâtre seront fixés de telle sorte par un règlement authentique, que le directeur ou l'administrateur ne pourra jamais les éluder. Ce règlement devrait stipuler que toute pièce reçue par le comité institué à cet effet sera représentée à son tour, et que les musiciens

couronnés dans le concours de l'Institut, ainsi que ceux qui auront obtenu des succès sur d'autres théâtres, seront dispensés de faire examiner leur partition avant la mise en répétition.

« 3° Une somme serait prélevée sur les fonds subventionnels accordés par le gouvernement pour les théâtres ; cette somme serait partagée par portions égales entre les directeurs des théâtres de Marseille, Lyon, Bordeaux, Toulouse, Rouen, Lille et Strasbourg, sous la condition que chacune de ces directions ferait représenter chaque année trois opéras composés expressément pour les villes ci-dessus désignées. Des primes seraient accordées sur ces fonds aux auteurs et compositeurs de ces pièces, sans préjudice des droits d'auteur dans toute la France. Le surplus serait employé en frais de copie et autres.

« Un comité serait institué à Paris pour la réception des pièces destinées aux six villes ci-dessus désignées. La distribution s'en ferait aux compositeurs par la section de musique de l'Institut. Tout compositeur dont la capacité aurait été reconnue par un concours ou par l'examen d'un ouvrage quelconque, serait admis à recevoir un des poëmes d'opéra dont il s'agit pour en composer la musique (1).

« 4° Le nombre des membres de la section de musique de l'Institut serait augmenté de manière à égaler celui des peintres (2).

« Chaque genre de peinture étant représenté à l'Institut, il est nécessaire que ce ne soient pas seulement les succès du théâtre qui donnent droit à être admis dans la section de

(1) Ce paragraphe de la pétition a l'inconvénient de développer la centralisation ; il conserve à Paris la tutelle déjà trop exclusive qu'il exerce sur les villes départementales.

(2) Il y a aujourd'hui six musiciens à la section de musique de l'Institut.

musique, et que le mérite réel dans la composition instrumentale ou sacrée, ainsi que dans la théorie ou la littérature musicale, puisse aussi siéger dans l'Académie.

« 5° Les concours de composition musicale cesseraient d'être jugés par les peintres, les sculpteurs, les graveurs et les architectes. Aux membres de la section de musique de l'Institut seraient adjoints, pour juger ce concours, un nombre égal de compositeurs ou de professeurs choisis au scrutin par les concurrents eux-mêmes.

« 6° En toutes les circonstances qui pourraient intéresser le sort des artistes ou les progrès de l'art, au lieu de nommer des commissions toujours composées des mêmes hommes, qui apportent sans cesse les mêmes idées dans la discussion, comme cela s'est toujours pratiqué jusqu'ici, l'administration inviterait les artistes à élire eux-mêmes librement ces commissions.

« 7° L'impôt prélevé par l'Opéra sur les théâtres et sur les concerts, matinées et soirées de musique serait aboli (1).

« 8° L'impôt du dixième sur les théâtres et du quart sur les concerts, qui se prélève au profit des hospices, impôt ruineux pour les entrepreneurs et les artistes, serait aboli. Sans doute il faut pourvoir à l'entretien des hospices, mais il n'est pas juste d'en faire supporter la charge à des artistes qui ne vivent que de l'exercice de leurs talents, et à des entrepreneurs qui succombent sous les charges de leurs exploitations. Qu'on imagine un négociant à qui l'on viendrait prendre chaque soir le dixième de sa recette.

« 9° Il serait fondé par le gouvernement des écoles gratuites de musique, comme succursales du Conservatoire,

(1) Cet impôt a été depuis aboli par l'ordonnance royale du 24 août 1831.

à Lille, Strasbourg, Dijon, Lyon, Toulouse, Bordeaux, Marseille, Rennes, Nantes et Rouen (1).

« 10° Quiconque voudrait établir des écoles de musique, académies, sociétés philharmoniques ou concerts publics, serait libre de le faire sans que les directeurs de spectacles quelconques pussent y mettre empêchement ou prétendre y prélever impôt.

« Délibéré à Paris, le 30 août 1830. »

(*Suivent les signatures.*)

Quelques jours après la présentation de cette pétition, les musiciens apprenaient que la musique de la chapelle royale était supprimée. Le roi citoyen, le roi bourgeois ne devait pas avoir de chapelle.

Il est vrai de dire que des négociations furent entamées pour le rétablissement de la chapelle, dont la suppression enlevait aux compositeurs et aux artistes exécutants l'occasion de se produire avec gloire et profit. Mais les idées politiques du temps étaient peu favorables à une institution religieuse. En 1831, on avait la haine du prêtre et du jésuite comme en 1793 on avait eu celle de l'aristocratie, en 1847 celle des bonapartistes, en 1848 celle des bourgeois et plus tard celle du socialiste. Les opinions politiques de

(1) Une ordonnance royale du 20 décembre 1826 avait déjà érigé en succursales du Conservatoire les écoles de musique de Toulouse et de Lille; une ordonnance royale du 30 mai 1841 et une autre du 15 août de la même année donnent la même qualité aux écoles de musique de Marseille et de Metz. Par un arrêté du ministre de l'intérieur du 10 juin 1852, considérant que des subventions sont attribuées à ces quatre succursales, prend des mesures pour assurer le bon emploi de ces subventions.

chaque époque ont toujours beaucoup d'influence sur le sort des institutions artistiques, qui pourtant procèdent d'une essence indépendante de tous les modes possibles de gouvernement. La musique surtout relève d'elle-même et ne peut porter ombrage à aucun pouvoir. Il est vrai qu'appliquée à des paroles religieuses et au service d'une chapelle royale, elle devenait, pour les esprits prévenus, une institution politique; aussi, les négociations n'aboutirent point. On ne pouvait disposer que d'une somme de 40,000 fr., c'est-à-dire moins que ne dépense pour le même objet le plus petit prince allemand. Paër en fit l'observation; mieux valait, disait-il, n'avoir pas de musique à la cour que d'en avoir une mauvaise. Cet avis fut goûté, et la suppression de la chapelle fut maintenue.

Vers le même temps, et toujours suivant les mêmes idées, l'école de musique classique fondée par Choron, et qui recevait une subvention de 48,000 fr. avant 1830, se vit réduite à un secours de 12,000 fr. Cette économie mesquine, votée par les Chambres, amena la décadence de l'école. Néanmoins, l'illustre maître de Duprez parvint, avec ces 12,000 fr., à soutenir les débris de son école et à faire vivre sa famille; mais sa santé s'altéra. Pendant quelque temps il se flatta
« que quelque changement dans le ministère pourrait
« amener une réaction heureuse pour son établisse-
« ment, et il se sut gré de sa persévérance lorsqu'il
« vit arriver à l'intérieur M. de Montalivet, qui se
« montra animé de dispositions plus favorables; mais
« ni les observations présentées par ce ministre à la

« Chambre, ni un mémoire que Choron adressa lui-
« même aux députés, et dans lequel il se plaignait
« amèrement du triste abandon où on laissait l'école
« de musique classique, ne produisirent aucune im-
« pression sur une assemblée toute agitée de passions
« politiques alors en effervescence (1). »

Malgré les déboires dont il était abreuvé, Choron poursuivit encore son œuvre; il voulut maintenir son école; mais la mort vint mettre un terme à ses déceptions. Il succomba le 24 juin 1834.

Son école, qui avait été la première à initier la France aux œuvres des plus célèbres maîtres d'Italie et d'Allemagne; son école, qui avait tant fait pour élever le goût et populariser la grande musique, disparut avec lui.

Telle fut la fin de l'homme qui avait si magistralement inauguré en France le retour au véritable style de musique sacrée.

Il faut que l'art musical ait eu dans le cœur des populations des racines bien profondes, bien vivaces pour avoir résisté à ce mauvais vouloir, qui prit l'importance d'une véritable persécution pendant les premières années de la monarchie de Juillet. On ne saurait, à la vérité, en rendre le prince directement responsable. Ce fut sous son règne que fut abolie la redevance à l'Opéra. La faute en est aux Chambres, où dominaient alors des idées étroites, et dont les membres ne voulaient pas comprendre que l'agréable

(1) *Eloge de Choron*, par Gautier, page 83. Caen, 1845.

a son côté utile. On essaya bien de les attaquer de ce côté, et voici ce qu'on leur disait alors :

« Il est un principe adopté de nos jours par les économistes, c'est que les arts doivent vivre de leurs propres ressources.

« Tous les établissements de musique ne coûtent pas 1,500,000 fr., y compris les théâtres lyriques. Soixante mille personnes environ vivent de cet art. Or, soixante-quinze mille sont la cinq cent cinquante-troisième partie de la population de la France, et 1,500,000 fr. ne sont que la six cent soixantième partie de ses contributions ; mais chacun de ces individus payant au moins, terme moyen, *dix francs* de contributions directes et indirectes, l'état ne fait réellement pour leur bien-être qu'une dépense de 900,000 fr., somme égale seulement à la onze cent onzième partie des contributions de la France. Cette proportion est toute en faveur de la population musicienne. De plus, si l'on considère quels sont les produits du commerce de musique et d'instruments de notre pays, ses exportations à l'extérieur et le nombre immense d'étrangers qui viennent s'établir non-seulement à Paris, mais dans les départements pour recevoir une instruction musicale qui est maintenant supérieure en France à ce qu'elle est dans les autres parties de l'Europe, on sera convaincu que la musique produit beaucoup plus à l'Etat qu'elle ne coûte. Je suis presque honteux d'entrer dans de pareils détails à propos d'un art dont les jouissances tiennent une si grande place dans le bonheur général ; mais nos hommes d'Etat ne veulent que de l'industrie ; il faut bien parler leur langue pour être compris. » Fétis.

Ces excellents raisonnements, et beaucoup d'autres encore, échouèrent devant le scrutin économique de

la Chambre des Députés. Chapelle royale, école de musique classique succombèrent. Nous ne les verrons renaître que sous Napoléon III, qui les rétablit sous les titres de chapelle impériale et école Niedermeyer.

Cependant les germes semés depuis longtemps portaient leurs fruits, l'éducation artistique progressait, elle se répandait, se généralisait. La classe moyenne prenait goût aux jouissances musicales. Pour répondre à ces besoins naissants et nombreux, la composition quitta les hautes sphères de la science. Dégagée par le décret du roi Louis-Philippe des redevances qu'elle payait à l'Opéra, elle produisit des œuvres faciles et accessibles à tous. Comme le cercle des théâtres ne s'était pas élargi, la composition légère présenta du moins un débouché aux compositeurs, qui écrivirent des quadrilles, des morceaux faciles pour piano et des romances par milliers. Il y avait là une fiche de consolation donnée aux musiciens, dont quelques-uns gémissaient, il est vrai, de gaspiller ainsi leurs idées; mais les éditeurs payaient bien en ce temps là, et on se laissait aller.

Du reste, les romances légères ne se montrèrent pas seules dans les salons; les mélodies admirables de Schubert vinrent rehausser le goût et ravir les bons musiciens.

L'Orphéon, qui fit un premier essai public vers 1833, obtint un grand succès et entreprit l'éducation musicale des masses populaires. Des artistes organisèrent des concerts périodiques où l'on fit entendre de la musique symphonique, des valses, quadrilles, ou-

vertures d'opéras, mais non sans avoir à souffrir des petites persécutions des théâtres lyriques.

Le mouvement, pour être réel, n'avait cependant que des effets secondaires pour le bien-être des compositeurs, qui devenaient chaque jour plus nombreux. Les réclamations continuèrent.

Le pianiste Litz publia, vers 1835, une série d'articles où il établissait que les musiciens étaient tenus dans un état de *subalternité* particulier qui blessait l'équité; il signalait les entraves qui les arrêtaient, en dépit des tendances générales, les *exploitations* dont ils étaient forcément victimes, les *réformes économiques* qui rognaient leur maigre budget; il attaquait les *établissements incomplets ou vicieux* dans lesquels ils étaient exclusivement forcés des se mouvoir; *priviléges, baillons, menotes* sont, disait-il, le cortége habituel de leur profession; enfin, il demandait la fondation d'un « concours quinquennal de musique
« religieuse, dramatique et symphonique, où les meil-
« leures compositions dans ces trois genres seraient
« solennellement exécutées pendant un mois au
« Louvre, et ensuite acquises et publiées aux frais
« du gouvernement; en d'autres termes, la fondation
« d'un nouveau musée. »

Ces besoins furent compris par le gouvernement, qui tenta d'améliorer la situation; mais les mesures prises à cet égard, quoique fort louables, n'atteignaient pas complétement le but. Les années 1837, 1838 furent signalées par des faits heureux Le ministre commanda un *Requiem* à M. Berlioz. Ce *Re-*

quiem fut exécuté aux Invalides, et le ministre secrétaire d'Etat écrivit une lettre de félicitations au compositeur.

A la distribution des prix du Conservatoire, M. de Montalivet promit de faire obtenir aux pensionnaires de l'Académie de France à Rome un poëme à leur retour. Cela était depuis longtemps écrit dans les règlements, mais l'exécution rencontrait toujours d'insurmontables difficultés.

En 1838, les pensions arriérées des artistes de l'Opéra, qui avaient été supprimées ou réduites après 1830, furent payées dans leur intégrité. Dans cette même année, 1838, M. de Salvandy, alors ministre, rendit obligatoire l'enseignement musical dans les colléges et dans les écoles normales primaires. L'arrêté était ainsi motivé :

« Considérant que la propagation de l'enseignement du chant dans les écoles publiques a surtout pour but de contribuer à l'amélioration morale et intellectuelle des jeunes générations ; que cet enseignement ne produira, sous ce rapport, tous les résultats qu'on a droit d'en attendre, que si on s'applique à refaire la langue et les idées du peuple des villes et des campagnes, qui seront ainsi gravées dans la mémoire. »

En 1845, ce même ministre rendit un arrêté qui ouvrait un concours pour la composition de chants nationaux destinés à l'enseignement des écoles publiques.

On le voit, l'art se propageait ; les idées hostiles en 1830 à la musique religieuse disparaissaient. Déjà, en 1842, la cathédrale de Paris avait donné un salutaire exemple de réaction en rétablissant sa maîtrise.

Peu à peu la population s'instruisait, les productions sérieuses devenaient plus accessibles à son goût musical, les concerts où l'on pouvait entendre exécuter des symphonies s'ouvraient plus nombreux ; ils étaient suivis. Cela n'empêchait pas de publier des albums de romances, des quadrilles et des chansonnettes. Des journaux de musique se fondaient de toutes parts. La situation des compositeurs y était mise en lumière ; on demandait la liberté, on demandait des réformes, on critiquait un état de choses vicieux qui plaçait la profession de compositeur dans une situation exceptionnellement inférieure à toutes les autres. Enfin, pour sauvegarder leurs intérêts et pour s'entr'aider, les musiciens formèrent une vaste association qui les mit mieux à même d'étudier leurs besoins. Cet ensemble de faits amena enfin un résultat. Le Théâtre-Lyrique fut créé !

C'était une grande amélioration dont on allait admirer la fécondité, lorsqu'arriva la révolution de 1848.

2ᵐᵉ Période, de 1848 à 1862

SOMMAIRE.

Révolution de 1848. — Le gouvernement provisoire se montre favorable aux beaux-arts. — Secours acordés aux théâtres. — Pétition

des artistes réunis à l'Assemblée Nationale.— Paroles de Victor Hugo sur les ouvriers de l'intelligence. — Les chants patriotiques. — L'Empire. — Circulaire du ministre aux préfets. — Les opéras de salon. — Les Sociétés musicales. — Cafés-concerts. — Fondation de l'école Niedermeyer. — Subvention accordée à cette école. — Les opéras en un acte. — Les compositeurs grands seigneurs. — Les compositeurs financiers. — Les Sociétés des auteurs et éditeurs. — Réflexions. — Les prix de Rome.

Nous l'avons dit : chaque révolution fait croire à ceux qui souffrent que leurs misères vont cesser. Leurs espérances renaissent plus vivaces, plus ardentes ; alors on sollicite, on réclame, on met au jour des projets qui sont d'abord lus, examinés... et bientôt relégués dans les cartons.

Le gouvernement de la République de 1848 fut certes bien éloigné de se montrer hostile aux beaux-arts. Nous avons vu qu'il leur accorda de larges secours. Dans l'Assemblée Nationale, quelques membres proposèrent, il est vrai, de notables économies lors de la discussion du budget ; mais elles furent repoussées. Il n'est pas inutile de parler ici d'une protestation faite à ce sujet par l'*Association des lettres et des arts*. Cette protestation fut adressée à tous les membres de l'Assemblée Nationale. En voici quelques paragraphes :

« Avant l'établissement de la République, l'opposition répétait souvent que le gouvernement ne comprenait pas les arts et qu'il ne faisait rien pour les lettres. On applaudissait ses adversaires quand ils montraient ce gouvernement voué aux intérêts matériels et délaissant les intérêts sacrés de l'intelligence.

« La totalité des secours que vous donnez aux hommes
« de lettres en France est la dix-huit centième partie de
« votre budget national! s'écriait M. de Lamartine avec
« une généreuse indignation. Voilà ce que la France fait
« pour ces idées qui lui ont conquis le monde, et qui, plus
« fidèles que ses armées, ont gardé leur conquête et la
« garderont toujours tant qu'un rayon de génie ne cessera
« pas d'illuminer ce pays ! »

« Eh bien! le peu que faisait la France pour les lettres et
pour les arts, on a trouvé que c'était trop encore ! »

Les pétitionnaires faisaient remarquer que des réductions étaient proposées sur l'école de Rome, le Conservatoire de Musique, les bibliothèques publiques, l'école des Chartres, les théâtres subventionnés, les musées, les monuments historiques, les souscriptions accordées aux ouvrages de littérature, les chaires des facultés, les pensions littéraires, les indemnités aux artistes, les commandes et les acquisitions d'objets d'art suspendues pendant une année.

A la suite de cette nomenclature, MM. les pétitionnaires concluaient en disant avec raison qu'une économie minime réalisée sur l'ensemble du budget aurait des conséquences funestes pour les lettres et les arts, et ils demandaient que le rapport qui proposait les économies ne fût pas adopté.

A la tribune, M. Victor Hugo soutint aussi les intérêts des *ouvriers de l'intelligence* et présenta le calcul suivant :

« Que penseriez-vous, messieurs, d'un particulier qui aurait 1,500 fr. de revenu, qui consacrerait tous les ans à

sa culture intellectuelle, pour les sciences, les lettres et les arts, une somme bien modeste de 5 fr., et qui, dans un jour de réforme, voudrait économiser sur son intelligence six sous ?

« Voilà, messieurs, la mesure exacte de l'économie proposée. Eh bien! ce que vous ne conseilleriez pas à un particulier ou au dernier des habitants d'un pays civilisé, on ose le conseiller à la France ! »

L'Assemblée Nationale, dans la séance du 17 novembre 1848, rejeta les économies proposées par la commission du budget.

Les compositeurs firent beaucoup de chants patriotiques à cette époque, mais cela fut promptement usé; nos théâtres, Dieu merci! ne furent point comme en 1793 érigés en clubs politiques; par malheur, on n'imita pas non plus 1791 en ce qu'il avait eu de bon : on ne donna pas la liberté des théâtres. On offrit seulement au peuple des spectacles gratuits, ce qui ne donnait pas plus d'aisances aux artistes. Le président de l'Assemblée Nationale, M. Marrast, invita la musique à ses réceptions parlementaires; l'Association des Artistes musiciens eut l'autorisation d'ouvrir l'Elysée-National pour y donner des fêtes musicales, ainsi que la chapelle de Versailles pour des messes en musique et le théâtre du même palais pour y donner des concerts; mais tout cela ne pouvait et ne devait aboutir à rien. Les arts ne peuvent vivre et produire qu'au milieu de la tranquillité publique. On ne la possédait pas alors.

Il va sans dire que, comme en 1830, une loi sur les

théâtres fut reconnue nécessaire ; une commission spéciale fut instituée pour s'en occuper activement....

En 1852, M. le ministre d'Etat adressa une circulaire à tous les préfets des départements dans le but d'obtenir des renseignements exacts sur l'état des théâtres de la province. Ces renseignements devaient servir de base à une réorganisation générale dont M. le ministre sentait l'impérieuse nécessité.

A la suite de cette circulaire, des écrivains publièrent une innombrable quantité de projets de réorganisation, qui tous ont dû parvenir au ministère et tenir lieu des renseignements demandés. Ces renseignements furent-ils trop nombreux pour être étudiés ? la question fut-elle reconnue insoluble ? Nous ne saurions le dire ; mais ce que tout le monde peut voir ainsi que nous, c'est que les théâtres de Paris et de la province sont encore organisés comme ils l'étaient auparavant.

Forcés de se faire jour, secondés par le goût musical de la population, repoussés des théâtres, les musiciens ont cherché d'autres voies. Ils ont écrit de petits opéras de salon que l'on chante dans des maisons particulières avec un accompagnement de piano. Des sociétés musicales furent fondées pour faire entendre les compositions symphoniques et chorales des jeunes auteurs qui, par ces moyens et d'autres du même genre, espéraient se faire un nom, attirer l'attention des directeurs de théâtres et des faiseurs de libretti ; mais les directeurs, qui ne savaient où donner de la tête avec les compositeurs déjà connus, ne

s'occupaient guère d'en chercher de nouveaux. Ces messieurs ne manquent pas un concours de chant du Conservatoire, parce que les voix sont rares ; les musiciens ne le sont pas.

Désespérant d'arriver au théâtre, les compositeurs se livrèrent alors à la production de chants pour les cafés-concerts, de quadrilles et d'autres œuvres de fantaisie qui ne mènent ni à la réputation ni à la fortune.

Et le nombre de compositeurs augmentait toujours, grâce aux écoles publiques que l'on ne cessait pas d'encourager.

En effet, M. Fortoul, ministre de l'instruction publique, adressait le 2 septembre 1853 une lettre aux archevêques et évêques pour leur recommander l'école de musique religieuse fondée par M. Niedermeyer, à laquelle l'Etat allouait une subvention de 5,000 fr. et promettait une allocation annuelle de 18,000 fr. divisés en trente-six demi-bourses de 500 fr. chacune, réservées aux jeunes gens heureusement doués sur lesquels l'épiscopat jugerait à propos de fixer son attention.

D'autres écoles se fondaient encore, et les compositeurs, n'ayant pas à se faire jouer, trouvaient du moins le moyen de vivre en enseignant à d'autres cette profession de compositeur qu'ils avaient cru pouvoir utilement exercer, et que leurs élèves, déçus à leur tour, pourront d'autant moins aborder que leur nombre ira toujours grandissant et que, comme leurs prédéces-

seurs, ils iront inutilement se morfondre aux portes des théâtres.

Tout ce qui a été publié à ce sujet et tout ce qui se publie encore chaque jour est considérable; à tout instant les illustrations de la presse critiquent la position intolérable faite aux compositeurs; mais ces efforts réitérés sont infructueux; ils viennent se briser contre une indifférence, une force d'inertie qu'on ne saurait s'expliquer.

Néanmoins un certain sentiment se fait jour dans l'opinion; les directeurs eux-mêmes l'éprouvent, et, comme si un remords les prenait, ils se décident, de temps en temps, à venir un peu en aide aux compositeurs affamés de publicité. Ils leur donnent alors l'obole de l'opéra en un acte.

C'est peu, mais, en bonne conscience, il faut bien les excuser s'ils n'osent pas risquer les dépenses de grands ouvrages sur la seule foi de talents non encore éprouvés. Ils disent, pour leur justification, qu'ils sont avant tout commerçants. Cela met fin à toutes les réclamations.

A quoi conduit l'opéra en un acte? L'opéra en un acte, tel qu'il est aujourd'hui composé, joué et aussitôt oublié, est bien certainement un des traits les plus tristement originaux de notre époque musicale. Par genre encore plus que par goût, elle ne veut que du grand au moins dans l'apparence, et on lui offre du petit qu'elle affecte de dédaigner.

Autrefois la composition de l'opéra-comique en un acte était confiée aux habiles, et il fallait l'être en effet

pour écrire : *Adolphe et Clara*, le *Prisonnier*, l'*Irato*, le *Nouveau Seigneur de Village*, le *Concert à la Cour*, la *Vieille*, le *Chalet*, etc., etc. Il est plus difficile qu'on ne pense de faire un bon ouvrage en un acte. Il faut un libretto ayant la valeur d'une bonne comédie, et pour le musicien il faut autant de science que pour écrire un grand ouvrage ; il faut de la mélodie franche et nouvelle, il faut éviter les remplissages, il faut une orchestration claire, intéressante, de la sobriété dans les effets, de la richesse dans les idées et une connaissance de la scène que la pratique seule peut faire acquérir. Eh bien ! c'est ce genre que l'on donne à traiter aux jeunes compositeurs pour les essayer.

Disons-le de suite, ce n'est là qu'un prétexte pour s'en débarrasser. On leur confie des libretti de cette forme uniquement pour faire la part de l'opinion ; on leur donne ainsi l'obole accordée au solliciteur importun, au malheureux. C'est le rayon affaibli de soleil qu'on laisse pénétrer jusqu'au prisonnier à travers les barreaux de sa cellule. L'opéra en un acte est un palliatif dérisoire, car le plus souvent l'auteur se trouve avoir donné en un jour son premier et dernier ouvrage, qu'il y ait succès ou non. Et quels sont donc les grands compositeurs auxquels il n'ait fallu qu'un seul acte pour se révéler? Pas un seul n'a fait un chef-d'œuvre du premier coup. Mozart a commencé par *Lucia-Silla*, Rossini par la *Cambiale di Matrimonio*, Auber par le *Séjour militaire*, Meyerbeer par la *Fille de Jephté*. Qui connaît aujourd'hui ces premiers essais de nos grands maîtres et que seraient-ils deve-

nus si on les avait jugés indignes alors de se faire entendre à nouveau?

D'ailleurs, qu'est-ce qu'un succès d'ouvrage en un acte aujourd'hui? qui s'en occupe? quelle place tient-il dans une soirée? Si encore on faisait des spectacles de quatre ouvrages en un acte réunis, ainsi que cela se pratique dans les théâtres non lyriques, où des soirées sont remplies par quatre vaudevilles? Par malheur, ce n'est pas l'usage à Paris. Il faut un titre d'affiche. Le public s'amuserait peut-être plus à quatre petites pièces qu'à un seul grand ouvrage qui ne le captive pas toujours; n'importe, en matière d'opéra, il préfère une seule grande pièce à la variété que pourraient lui présenter quatre ouvrages différents.

Les directeurs, comptant peu sur les œuvres en un acte, n'en confient pas l'exécution à la fleur de la troupe; nous citons, pour appuyer nos idées, la plume spirituelle de M. Rovray, qui a traité cette question avec une vérité saisissante :

« Les jeunes auteurs ou les auteurs inédits, ce qui revient au même, se plaignent de n'être pas joués souvent; ils n'ont pas tort; mais les directeurs ont aussi de fortes raisons pour ne pas les jouer. C'est qu'en général un ouvrage de petite dimension signé d'un nom peu connu constitue une perte sèche pour le théâtre.
. .
Mais il faut obéir au cahier des charges. Les directeurs s'exécutent, je ne dis point de bonne grâce, car on ne peut point exiger qu'un homme soit charmé de perdre son ar-

gent; ils font un peu la grimace en avalant ce calice amère, mais enfin ils l'avalent.

« Le directeur est libre d'accorder tel artiste qui lui plaît, surtout pour une œuvre de courte haleine. On ne peut raisonnablement lui demander pour un acte ni son premier ténor, ni sa première chanteuse; on peut encore moins l'obliger de confier un ouvrage de plusieurs actes à un inconnu.

« Alors qu'arrive-t-il ? C'est que les débutants qui ont le plus besoin d'être soutenus par des talents éprouvés, sont joués par le rebut de la troupe. Or, sans une bonne exécution, il n'y a point de musique possible; mieux vaudrait fermer résolûment le théâtre aux nouveaux compositeurs que de les exposer à une chute inévitable. Cependant, telle est l'envie ou la nécessité que ces malheureux ont de parvenir, et les obstacles qu'ils rencontrent sont si nombreux, qu'ils se feraient chanter par des sourds-muets. Quand je vois sur l'affiche le titre d'un nouvel opéra-comique en un acte et que je lis le nom des acteurs, il me semble qu'on m'invite à un convoi de troisième classe, et je me dis en soupirant : VOILA ENCORE UN PAUVRE GARÇON QUE NOUS ALLONS METTRE EN TERRE (1).

Voilà donc le sort réservé aux compositeurs de profession, aux musiciens qui espèrent vivre d'un art qu'ils ont péniblement et longuement appris ! Ce n'est pas tout; jusque dans cette petite part qui leur est faite au théâtre, ils rencontrent des concurrents redoutables par d'autres motifs que celui du talent. Ce sont les compositeurs amateurs qui, par suite d'un goût très-honorable sans doute, ont appris la composition, non pour s'en faire une profession que leur ri-

(1) *Moniteur* du 5 février 1860.

chesse rendrait surabondante, mais seulement pour leur plaisir ou la satisfaction de leur amour-propre. Aux jouissances de la fortune ils veulent, de temps à autre, joindre la gloire de se faire représenter sur un théâtre.

Grâce à leurs relations du monde, aux influences dont ils peuvent disposer, grâce quelquefois aussi à un nom diplomatique, à un titre, à un rang, ils obtiennent facilement des tours de faveur et retardent d'autant celui du pauvre musicien, crotté jusqu'à l'échine, qui ne peut pas même franchir la loge du portier.

Si les théâtres étaient libres, il n'y aurait rien à dire; mais que des priviléges octroyés au nom de l'art soient exploités au profit des vanités personnelles, c'est autre chose. Que les gens du monde fassent de la musique, rien de mieux; qu'ils composent des pièces de théâtre, c'est charmant; mais que tout cela se passe dans leurs hôtels. Qu'ils payent les exécutants, qu'ils invitent leurs amis et connaissances, qu'ils convoquent la presse à ces exhibitions, on en parlera, ils auront la publicité, la gloire, la renommée; mais, du moins, ils n'auront pas pris la place déjà si restreinte des malheureux artistes. Leurs ouvrages, dit-on, ne sont pas moins bons que ceux de quelques compositeurs de profession. Eh bien! ce n'est pas assez. Pour justifier la préférence qui leur est accordée par la faveur, ils devraient faire mieux. Ce n'est qu'à la condition de donner des œuvres supérieures aux autres que les gens du monde peuvent se permettre de

prendre une place si parcimonieusement donnée aux artistes, alors surtout qu'il s'agit de s'essayer, de faire jouer un premier ouvrage. M. Meyerbeer aussi était riche, il eût pu payer la mise à la scène de ses premières pièces ; il ne l'a point fait. Il a commencé par écrire pour des scènes italiennes qui sont libres, et ce n'est qu'après avoir acquis un nom qu'il est venu offrir *Robert-le-Diable* à l'Opéra.

M. le prince Poniatowski, lui aussi, a pu se faire représenter à Paris ; mais il avait déjà fait ses preuves ; c'est un véritable musicien. Depuis son enfance, il s'est livré à cet art ; il le sait à fond ; ce n'est pas là un amateur, et il y avait longtemps qu'il avait conquis un nom musical, alors qu'en 1860 il fit représenter *Pierre de Médicis* à l'Opéra. S'il n'eût pas été prince, peut-être les portes ne se seraient-elles pas ouvertes aussi promptement, c'est possible ; mais du moins il ne s'agissait plus avec lui d'un amateur ordinaire.

Le prince Poniatowski est un musicien et en outre un véritable ami de l'art musical. Dans la séance du Sénat du 4 mars 1861, il prit la parole dans l'intérêt de l'art et des artistes. Nous sommes heureux de citer un passage du compte rendu de son discours :

« L'orateur a vécu au milieu des artistes, il a vu leurs illusions, leurs espérances, puis leurs découragements et leurs désespoirs. Placé par sa position dans une sphère d'où il peut leur venir en aide, il élèvera la voix en faveur de confrères qui ne sont pas assez encouragés, pas assez soutenus. Notre gouvernement est un gouvernement national, il entendra un appel venant du Sénat, et il imprimera un

mouvement plus actif aux lettres, aux sciences et aux arts, qui sont l'âme d'une nation et l'honneur d'une époque. (Très-bien!) »

Du reste, les récriminations de quelques compositeurs malheureux contre les princes, ducs, marquis, comtes, financiers faisant jouer des opéras, n'ont pour cause que la restriction extrême des privilèges, que les bornes étroites assignées au développement possible de la musique dramatique. Les musiciens s'honorent, au contraire, de compter parmi leurs confrères des hommes déjà illustres par leur rang. En tous temps, la musique a été cultivée par des grands personnages, et même par des souverains.

Charlemagne, le grand Charlemagne est, dit-on, l'auteur du *Veni Creator;*

Charles de France, frère de saint Louis, a laissé des chansons composées par lui;

Charles le Téméraire avait appris le contre-point;

Le roi René écrivait des noëls;

Henri VIII composa une messe pour pénitence d'avoir fait décapiter Anne de Boulen;

Thibaud, comte de Champagne, écrivait des chansons;

Louis XIII a laissé des morceaux purement écrits;

Le régent a écrit des cantates et des divertissements;

Le grand Frédéric jouait de la flûte.

Les musiciens acceptent donc avec honneur la confraternité des grands seigneurs compositeurs; ils les prient même d'user de leur influence, plus encore pour

faire augmenter le nombre des scènes musicales que pour faire représenter leurs œuvres de préférence à d'autres sur les trois seuls théâtres qui existent à Paris.

Une autre concurrence fort triste s'est fait jour encore à notre époque. Un écrivain, M. Prosper Pascal, l'a récemment désignée ainsi : *Une Maladie nouvelle sur nos théâtres lyriques.*

Il y a des compositeurs qui se font représenter à prix d'argent! On ne livre pas à la publicité les héros de ces faits, on les nomme tout bas, cela se dit, se répète; et l'on s'étonne que les priviléges, subventionnés ou non, donnés au nom de l'art, soient ainsi livrés au veau d'or.

Qu'un homme riche, aimant et pratiquant les arts, vienne en aide à un directeur malheureux, rien de plus louable. Que par reconnaissance ce directeur offre de lui être agréable en montant un ouvrage de lui, c'est déjà une faiblesse, excusable peut-être, et pourtant regrettable; mais qu'un musicien riche se serve de sa fortune pour obtenir un tour de faveur, pour prendre la place d'un de ses confrères pauvres, pour lui dérober sa part de soleil, ses espérances de gloire et son pain, c'est vouloir que la position malheureuse qui est faite aux compositeurs aille jusqu'à les faire douter des règles du vrai et du juste.

C'est la faute de la législation restrictive, dira-t-on. Chacun pour soi et Dieu pour tous. On arrive comme on peut. Non, cent fois non, et dans la carrière la plus libérale de toutes, celle des arts, on doit arriver au-

trement que par la puissance corruptrice de l'argent. Mieux vaut supporter la loi commune; il faut savoir souffrir et joindre ses misères à celles de ses confrères. Le jour viendra peut-être où la somme en sera si grande qu'elle fixera l'attention de qui peut y apporter remède. Nous n'avons pas fini d'énumérer les tribulations des compositeurs de musique; il y a encore d'autres petites misères auxquelles ils sont exposés. En voici une sur laquelle nous appelons l'attention ; elle ne fait que de naître, mais elle grandira vite :

Les musiciens, déjà si malheureux, sont menacés dans les droits de représentation de leurs œuvres; ces droits d'auteur, leurs ressources d'avenir, sont l'objet des convoitises de tiers qui ne composent pas, mais qui exploitent les œuvres de ceux qui composent.

Il existe deux sociétés qui ont pour mission, disent-elles, de sauvegarder les droits et les intérêts des auteurs. L'une, la plus ancienne, concerne les ouvrages de théâtre, elle se nomme la *Société des Auteurs et Compositeurs dramatiques;* l'autre est chargée des intérêts des auteurs compositeurs non dramatiques, c'est-à-dire qu'elle ne concerne que les auteurs d'œuvres exécutées en public ailleurs qu'au théâtre; elle a pour titre *Société des Auteurs, Compositeurs et Éditeurs de musique.* Le but principal que se propose cette dernière est de percevoir les droits qui sont dus chaque fois qu'on exécute un morceau devant un public payant.

Comment se fait-il que MM. les éditeurs fassent partie de cette société et participent à des droits d'au-

teur, eux qui ne créent pas et qui déjà ont les bénéfices commerciaux que peut produire la vente des exemplaires publiés? Cela ne peut s'expliquer que par l'abandon volontaire que leur ont fait les auteurs lors de la formation de la société.

D'après l'acte social, les droits sont répartis en quatre portions : 1° pour les frais d'agence; 2° pour le poëte; 3° pour le musicien; 4° pour l'éditeur.

De cette façon, les vingt-cinq ou trente éditeurs de Paris touchent une somme égale à celle qui est attribuée à tous les compositeurs réunis.

A son origine, cette association rencontra des dissidents. Quelques auteurs repoussaient les éditeurs en objectant que ces derniers avaient pour eux la vente, à laquelle ne participaient point les auteurs. Les éditeurs répondaient que faire chanter ou exécuter des morceaux dans des concerts ou cafés-concerts, c'était les déflorer et par conséquent empêcher la vente dans les salons; qu'il leur fallait une compensation.

Ce fait, dont se plaignaient les éditeurs, est aujourd'hui fort recherché par eux; ils mettent tous leurs efforts à faire chanter la musique de leur fonds dans les établisssements publics ; rien ne pousse à la vente comme ces auditions réitérées; personne ne songe plus à en contester les conséquences.

Mais en voilà assez sur ce sujet; d'ailleurs, nous n'avons pas à récriminer contre une société dont nous-même sommes membre depuis longtemps. Nous en avons parlé pour ne rien omettre des difficultés que rencontrent les artistes compositeurs. On a dit que

cela était établi dans l'intérêt même des artistes ; quoi qu'il en soit, la société existe ainsi ; tous les éditeurs de Paris en font partie, et il est à peu près impossible aujourd'hui à des auteurs de romances, de chansonnettes, etc., etc., d'être édité chez ces messieurs sans souscrire au partage de leurs droits.

Il n'en est pas encore ainsi dans la *Société des Auteurs et Compositeurs dramatiques,* et s'il advient qu'un tiers touche des droits au lieu et place d'un auteur, c'est en vertu de la délégation qu'on a toujours le droit de faire d'une chose dont on a la propriété. Cela ne fait pas que MM. les éditeurs ou tous autres deviennent membres de la société.

En sera-t-il toujours ainsi ? Il faut le désirer. Cependant, il est urgent que les auteurs et compositeurs y prennent garde et veillent à la conservation intégrale des statuts de leur société, car il se passe certains faits qui doivent les faire réfléchir.

Des auteurs font représenter un opéra. Un éditeur l'entend et se charge de le publier, à une condition expresse : il entrera pour un tiers ou toute autre part dans la perception du droit des auteurs aux représentations. Réclamation des auteurs, qui objectent que jamais cela ne s'est fait. Malgré cela, les éditeurs persistent. Cette idée, quoique nouvelle, n'en est pas moins bonne, elle se propagera, ajoutent-ils. Divers auteurs y ont déjà souscrit afin de voir leurs pièces publiées, et il est probable qu'avant peu tous les éditeurs, appréciant les avantages que présente cette combinaison, s'entendront ensemble et ne graveront plus

de musique en dehors de cette condition expresse et formelle.

Ceci ressemble, comme on le voit, à une coalition de commerçants. Entre vingt-cinq ou trente intéressés, l'entente est facile. Que le fait se réalise, et les auteurs ne trouveront plus de maison de commerce pour la publication et la vente de leurs produits. S'ils subissent cette exigence, il arrivera que la *Société des Auteurs et Compositeurs dramatiques* sera remplacée par la *Société des Editeurs, Auteurs et Compositeurs*, et alors on verra quelques marchands de musique toucher à eux seuls autant que tous les compositeurs ensemble, sans préjudice des bénéfices de la vente de musique gravée, auxquels, bien entendu, les compositeurs n'auront aucune part. A ce compte, il y a tel éditeur qui se fera des rentes considérables, rentes qui seront attachées à son fonds et qu'il pourra transmettre à son successeur. Nous ne disconvenons point qu'un éditeur intelligent, qui n'est pas toujours seulement un marchand, ne puisse avoir d'excellentes idées ; sans être compositeur lui-même, il a une telle habitude du public et des choses qui savent lui plaire, que ses conseils peuvent avoir une heureuse influence sur un auteur; nous n'ignorons pas que son action peut aider grandement à la propagation des ouvrages ; mais la vente des exemplaires gravés devrait, ce nous semble, suffire à le récompenser, et les droits de représentation devraient être placés hors de son atteinte et appartenir toujours aux auteurs.

Observons, chose singulière, que ces projets enva-

hissants arrivent précisément au moment où l'Etat s'occupe avec une active et louable sollicitude de l'intérêt des hommes qui se livrent aux travaux de l'esprit. Nous savons parfaitement que les célébrités, les auteurs arrivés ne souscriront point à ces conditions, ou qu'ils les balanceront par d'autres exigences; mais les jeunes auteurs que la société doit protéger, les nouveaux venus, seront exploités. On fera luire à leurs yeux le mirage de la publication, et il ne sera pas difficile de leur faire escompter leur avenir tout entier. Il y a donc là un danger réel pour l'association des *auteurs* et *compositeurs dramatiques*, nous avons cru devoir le signaler, soit à la province, soit à Paris.

Nous aurions bien encore la matière de quelques pages et même d'un chapitre, si nous voulions parler des petites misères imposées aux auteurs ou compositeurs par quelques directeurs trop oublieux de leurs devoirs; mais, nous nous contenterons de deux épisodes historiques pour signaler ce point délicat.

Un jeune auteur ne pouvant se faire représenter à Paris, va en province offrir une petite pièce nouvelle à un directeur qui l'accepte. Elle est jouée, elle réussit. Le percepteur des droits d'auteur se présente pour toucher la faible somme qui revient au jeune écrivain, il lui est répondu que ce dernier a fait abandon de ses droits en faveur de la direction. Le percepteur ne se contente pas de cette allégation; alors une renonciation en bonne forme lui est montrée et tout est dit. Le jeune auteur avait dû en passer par là pour se voir représenter!

Un autre auteur, qui s'était essayé sur des scènes de province et avait vu ses ouvrages y obtenir quelques succès, veut enfin arriver à une scène parisienne. Il y présente une pièce qui est reçue. On lui dit même qu'elle sera donnée en compagnie de l'œuvre d'un auteur en vogue; mais comme ce dernier a exigé que les droits de la soirée lui fussent attribués en entier, quoique la pièce ne remplisse pas tout le spectacle, l'auteur de province ne touchera pour ses droits rien autre chose que quelques billets d'entrée qu'il pourra vendre !

Est-ce donc pour leur laisser pratiquer de pareils méfaits que des priviléges sont donnés à des directeurs ? Non, sans doute, et nous n'ignorons pas que ces abus ne sont pas approuvés; mais cela ne suffit pas. Une commission de surveillance active devrait être instituée pour découvrir les coupables, et les directeurs priviligiés qui trompent ainsi la confiance du gouvernement au préjudice des auteurs, mériteraient d'être frappés par une honteuse destitution.

Nous avons vu par quelles difficultés les compositeurs avaient dû passer pour ne point parvenir toujours à se faire connaître; nous n'avons omis de rapporter aucune des peu nombreuses améliorations que les temps avaient amenées; la principale, la seule réelle de ces améliorations, a été l'ordonnance de Louis-Philippe, qui, en 1831, a supprimé les redevances à l'Opéra.

Par cette suppression, la musique put du moins prendre ailleurs qu'au théâtre une très-grande exten-

sion. Nous ne parlons ici que de Paris, car en province la redevance accordée aux directeurs privilégiés se prélève toujours conjointement avec le droit des pauvres ; ce qui fait qu'en réalité le virtuose qui donne concert est obligé de verser un quart de sa recette aux pauvres, plus un cinquième aux directeurs ; sur la moitié à peu près qui lui reste, il paie ses frais, et quant au résultat, il se traduit souvent pour l'artiste par zéro ou par une dette.

A Paris, nous l'avons dit, on n'est sujet qu'au droit des pauvres, et encore est-il réduit par l'abonnement ; de plus, on accorde facilement des autorisations pour les concerts, c'est presque la liberté. C'est grâce à cette liberté qu'on a vu se monter des établissements nombreux. Et tout dernièrement encore, LES CONCERTS POPULAIRES DE MUSIQUE CLASSIQUE, établis au Cirque par M. Pasdeloup, ont permis d'entendre pour 75 cent. les symphonies des maîtres illustres, qui, jusque-là, n'avaient été accessibles qu'au public riche et aristocratique. Ces concerts démocratisent l'art sérieux, ce qui, selon nous, est un magnifique résultat. Il est vrai que les compositeurs vivants en profitent peu quant à présent ; mais qui sait ? Sans cesser d'admirer les maîtres anciens, peut-être un jour viendra où l'on ne se contentera point de n'entendre qu'eux, et l'on fera une petite part aux vivants. Déjà cela commence : dans la salle de l'exposition des œuvres nouvelles, boulevard des Italiens, on donne des concerts où l'on joue du Berlioz, du Félicien David et quelques jeunes auteurs modernes.

Quant à la musique au théâtre, c'est autre chose; on n'y touche pas! Les priviléges sont inviolables, c'est l'arche sainte; c'est là, il est vrai, que les compositeurs trouveraient les avantages les plus réels; mais qu'adviendrait-il de l'art lyrique?

Que deviendrait l'Opéra, par exemple, qui se borne à représenter un ou deux ouvrages au plus par année? Il serait peut-être capable de n'en plus représenter du tout.

Nous croyons, au contraire, qu'il se piquerait au jeu, et que la concurrence ainsi que l'émulation lui en feraient monter davantage.

Mais, disent les amis du *statu quo,* il y a encombrement de compositeurs, et il est impossible de représenter tous les ouvrages qu'ils seraient capables d'écrire. Sans aller jusque-là, on pourrait cependant faire plus qu'on ne fait aujourd'hui et ne pas se borner à gémir de cet encombrement qui, après tout, est une richesse qu'on laisse se gaspiller et s'anéantir au lieu de chercher à la mettre en lumière. On s'étonne de ce qu'il y a encombrement alors que depuis plus d'un demi-siècle les Conservatoires créent des musiciens et que les débouchés qu'on leur ouvre en fait de théâtre sont à peu de chose près ce qu'ils étaient il y a cinquante ans. Il y aurait aussi encombrement s'il fallait loger le Paris d'aujourd'hui dans le Paris de 1807. L'on a agrandi la capitale pour répondre à l'accroissement du nombre de ses habitants; qu'on élargisse le terrain mesquinement accordé aux compositeurs que l'on forme chaque jour. Tout marche, se développe, se

multiplie; que les musiciens ne soient point exclus du mouvement général. Il est temps de leur livrer un champ plus vaste que celui qui leur a été départi par le décret de 1807. Il est temps que la musique au théâtre puisse prendre enfin son essor.

Nous terminerons ce chapitre par quelques mots sur les lauréats de l'Institut, grands prix de composition désignés sous le nom de prix de Rome.

LES GRANDS PRIX DE ROME.

La création du grand prix de composition musicale décerné chaque année est un des heureux progrès réalisés par la Révolution, qui, en 1795, fonda l'Institut de France.

Un décret de la Convention Nationale (1793) avait supprimé l'Académie française, l'Académie des inscriptions et belles-lettres, les Académies de peinture, de sculpture, d'architecture et l'Académie des sciences, qui toutes avaient été fondées par la monarchie.

En 1795, la Constitution, qui remplaçait la Convention par le Directoire, portait :

« Art. 298. — Il y a pour toute la République un Institut national chargé de recueillir les découvertes et de perfectionner les sciences et les arts. »

Une loi de l'Etat organisa peu de temps après l'Institut de France, et le divisa en diverses classes :

La première classe réunit les sciences physiques et mathématiques ;

La deuxième classe les sciences morales et politiques;

La troisième classe la littérature et les beaux-arts.

C'est dans cette dernière classe que fut rangée la musique, qui jusque-là n'avait point été admise dans les académies.

On voulut bien enfin la considérer comme un art créateur; on lui adjoignit la déclamation.

Les membres qui représentaient la musique à l'Institut étaient en nombre moindre que ceux qui représentaient la peinture, la sculpture et l'architecture. Ces derniers étaient groupés par six; les musiciens n'étaient que trois : Méhul, Grétry, Gossec. Le nombre six pour la section de musique fut complété par l'adjonction de trois artistes de la Comédie-Française : Molé, Préville et Grandménil. Plus tard, les artistes dramatiques furent éliminés, et depuis longtemps il y a six musiciens à l'Institut.

Lorsque les élèves de composition du Conservatoire de Paris ont terminé leurs études, ils sont admis à concourir pour le grand prix de composition musicale. Ce concours, qui a lieu à l'Institut de France, n'admet pas seulement les élèves du Conservatoire. Tout artiste âgé de moins de trente-un ans peut se présenter et subir les épreuves, qui sont : 1° la composition d'une fugue vocale; 2° celle d'un chœur.

Ceux qui ont réussi dans ces premiers essais sont reconnus dignes d'entrer en loge, c'est-à-dire que privés de tout rapport avec l'extérieur afin d'éviter la

fraude, ils doivent, dans un espace de temps qui est fixé à un mois environ, écrire la musique d'un sujet qui leur est fourni.

Le compositeur qui est jugé le plus capable par un jury pris dans les membres de l'Institut obtient le grand prix de composition musicale. L'Etat l'envoie à l'Ecole des Beaux-Arts qu'il entretient à Rome. Là, le lauréat doit se perfectionner, et il reçoit pendant cinq années une pension annuelle d'environ 3,000 fr.

Cette institution du prix de Rome date de plus d'un demi-siècle, le premier lauréat fut couronné en 1803.

On pourrait supposer qu'à son retour le jeune artiste trouvera bon accueil dans les théâtres lyriques de Paris, notamment dans ceux qui sont subventionnés. Pendant longtemps il n'en fut rien. Des plaintes s'élevèrent en faveur de ces musiciens instruits à grands frais par l'Etat, et qui ne pouvaient, malgré leurs succès d'école, parvenir à se faire représenter.

Une ordonnance du roi voulait qu'un poëme en un ou plusieurs actes leur fût délivré par le directeur de l'Opéra-Comique, et que, par un tour de faveur, l'œuvre fût promptement montée. Voici, en effet, ce que nous lisons dans le répertoire de Dalloz à l'article INSTITUT :

« § II. — 648. Le Conservatoire produit aussi des compositeurs; une mesure récente donne aux élèves qui ont obtenu le prix de composition le droit de faire représenter un ouvrage sur le Théâtre de l'Opéra-Comique. »

L'Académie impériale de Musique n'est assujettie à aucune obligation envers les prix de Rome.

L'Opéra-Comique s'exécuta quelquefois de bonne grâce, mais pas pour tous; il y eut d'assez nombreuses exceptions.

On réclama vivement à partir de 1827. Vers 1836, les réclamations se firent jour avec force dans la presse. Qui le croirait? Les prix de Rome, malgré leur intéressante position, rencontrèrent cependant des écrivains qui leur furent hostiles; nous en trouvons la preuve dans l'article suivant :

« Ce malheureux concours est battu en brèche même pour les articles qui ne s'y rattachent que de loin. Un de ces articles porte en effet que l'Académie (l'Institut) s'engage à procurer à chaque lauréat, à la fin de sa pension, un poëme d'opéra et de le faire jouer sur un théâtre. C'était là certainement une disposition fort rationnelle, mais absurde dans la pratique comme beaucoup de choses rationnelles. Aussi, n'a-t-elle jamais été exécutée, et l'on fait sonner cette infraction bien haut, comme si l'Académie avait une action quelconque sur aucun théâtre. Cet article s'est abrogé naturellement, et dès l'origine, comme toute législation inapplicable (1). »

Voici ce que répondit alors M. Berlioz, prix de Rome couronné en 1830 :

« Je vous répondrai, monsieur, que si, comme vous le pensez, l'Académie n'a aucune action quelconque sur aucun théâtre, elle a grand tort de laisser subsister cette pro-

(1) *Revue et Gazette musicale*, 9 octobre 1836, Germain Lepic.

messe, formellement exprimée et imprimée dans son règlement, qui est entre les mains de tous les élèves.

« Parmi les conditions du privilége de l'Opéra-Comique, le ministre de l'intérieur impose très-positivement à MM. les directeurs de ce théâtre celle d'accorder un tour de faveur à chaque lauréat pendant les deux dernières années de sa pension. Donc, si l'Académie voulait adresser au ministre d'énergiques réclamations, elles réduiraient les mauvaises volontés des directeurs (1). »

En 1838, on lisait dans les journaux de Paris : « l'Aca« démie des beaux-arts, prenant en considération la
« difficulté qu'ont les jeunes lauréats qui reviennent
« de Rome, soit pour obtenir un poëme, soit pour
« faire jouer ceux qui leur ont été confiés, l'Académie
« promet, pour le premier poëme qui sera donné à un
« grand prix de Rome, une médaille de 500 fr. »

Cette louable détermination eut-elle quelques résultats? Nous ne le croyons pas. Toujours est-il qu'elle ne fut pas concluante ; car, en 1844, M. Auber, directeur du Conservatoire, prit à son tour le parti de faire représenter dans la salle du Conservatoire, par les élèves du Conservatoire, un opéra écrit par un lauréat de l'Institut à son retour de Rome. Cette mesure reçut son exécution le 26 mai 1844 par la première représentation de l'*Hôtesse de Lyon,* opéra-comique en un acte de M. Roger, musique de M. Bousquet. Par malheur, la tentative de M. Auber n'eut pas de suite, et les prix de Rome se font jouer aujourd'hui où ils

(1) *Revue et Gazette musicale*, 30 octobre 1836.

peuvent, comme ils peuvent et quand ils peuvent. Une fois ou deux l'Académie impériale de Musique a exécuté les cantates couronnées par l'Institut; mais cela n'a jamais été régulièrement pratiqué.

Ces malheureux prix de Rome s'agitent toujours en tous les sens. Vainement ils implorent les protections, sollicitent les appuis, les faveurs partout où ils croient pouvoir en trouver, depuis les hauts personnages bien posés en cour, jusqu'à quelque protectrice qu'ils supposent posséder une heureuse influence. Vainement, ils se morfondent dans les antichambres des ministères, des académies, des journalistes, des auteurs de paroles en renom, des directeurs, des régisseurs, des chanteurs, rien ne change leur sort déplorable; parfois même ils en sont réduits à compter leurs peines aux concierges des théâtres qui, bien entendu, ne leur ouvre pas plus la porte désirée que ne le fait le maître souverain, le dispensateur superbe qu'on appelle le directeur privilégié. Tout est muet, tout est inébranlable, inflexible devant les supplications de ces artistes qu'on repousse sans cesse et qui le plus souvent ne rencontrent pour toutes consolations qu'une pitié froide et stérile là où les égards et les bonnes paroles devraient les accueillir. —Et c'est ainsi que ces lauréats savants, instruits à grands frais par l'Etat, couronnés au nom de l'Etat passent les belles et puissantes années de leur vie. D'attentes en attentes, d'espérances en espérances, de déceptions en déceptions, ils en arrivent à voir leurs cheveux blanchir, à sentir la vieillesse les étein-

dre et à compter les rides creusées par l'âge et le chagrin sur leur visage assombri qui devient un véritable miroir de douleur et de désespoir. Rêves de succès, rêves de gloire, rêves de fortune s'évanouissent les uns après les autres. Les travaux de l'enseignement, les courses au cachet deviennent leurs seules ressources, heureux encore quand ils ont pu trouver assez d'élèves pour subvenir aux nécessités d'une existence désolée par toutes leurs espérances déçues.

Telle est la carrière parcourue par le plus grand nombre des prix de Rome, telle est le sort de la majeure partie des compositeurs de musique.

Ce serait un bien triste recueil que celui qui contiendrait un récit exact des misères artistiques de ces triomphateurs nommés prix de Rome. On y trouverait un singulier et déchirant retour des succès d'école, et surtout une preuve de plus à ajouter à tant d'autres, pour démontrer à quel point est vicieuse l'organisation de l'art musical en France. Sans nous engager dans un travail aussi général, nous avons voulu cependant faire connaître ce que les théâtres avaient fait pour les prix de Rome, et quels étaient les lauréats qui avaient pu aborder l'Académie impériale de Musique. Le nombre en est pour ainsi dire infime. Si l'Opéra-Comique s'est montré plus hospitalier, il a laissé bien des malheureux à la porte. On en pourra juger en lisant le tableau suivant :

Tableau des Prix de Rome, représentés ou non représentés.

N° d'ord.	ANNÉES.	NOMS DES LAURÉATS.	ACADÉMIE IMPÉRIALE DE MUSIQUE.	THÉATRE DE L'OPÉRA-COMIQUE	OBSERVATIONS.
1	1803	Albert Androt..	Mort pendant son séjour à Rome.
	1804	Pas de 1er prix.			
2	1805	Dourlen......	Huit opéras....	Professeur d'harmonie au Conservatoire de Paris.
3	1806	Bouteiller.....	Un opéra......	Suit la musique en amateur et devient employé dans les contributions indirectes.
	1807	Pas de 1er prix.			
4	1808	Blondeau.....	Il est devenu alto à l'Opéra, a composé des quatuors.
5	1809	Daussoigne....	Deux opéras en 1820, 1824.	Il n'avait été représenté que ONZE ANNÉES après avoir obtenu son prix. Les difficultés de la profession le firent renoncer au théâtre ; il devint directeur du Conservatoire de Liége.
6	1810	Martin Beaulieu	Son nom ne figure ni dans les biographies, ni dans les répertoires.
7	1811	Chelard.......	Un opéra en 1827.	Un opéra.....	Il ne put se faire représenter que SEIZE ANNÉES après avoir obtenu son prix.
8	1812	Hérold......	Un opéra en 1823.	Div. ouv. et deux chefs - d'œuvre, *Zampa* et le *Pré-aux-Clercs*.	Il n'a eu qu'un ouvrage en un acte à l'Opéra, LASTHÉNIE.
9	1812	Cazot........	A été le premier professeur de musique de Fromental Halévy.

10	1813	Panseron......	Un opéra....	Professeur au Conservatoire. Beaucoup d'ouvrages d'enseignement.
11	1814	Roll.........	-	Il essaya vainement d'aborder les scènes de Paris; il eut un ouvrage reçu à l'Opéra, mais qui ne fut point représenté. Il épousa la veuve du romancier Ducray-Dumesnil et se retira à la campagne.
12	1815	Benoit.......	Un opéra en 1848.	Un opéra....	Ce n'est que TRENTE-TROIS ANNÉES après avoir mérité son prix qu'il a été représenté à l'Opéra, où il est chef de chant. Il est professeur d'orgue au Conservatoire.
13	1816 1817	Pas de 1er prix. Batton...·....	Plusieurs opéras..	Il a été inspecteur des études au Conservatoire.
14	1818 1819	Pas de 1er prix. Halévy........	Grand nombre d'ouvrages.	Grand nombre d'ouvrages.	Compositeur devenu célèbre.
15	—	Massin, dit Turina......	Massin, dit Turina, Italien d'origine, retourna en Italie en vertu du prix de Rome; il y resta. Son nom est demeuré obscur.
16	1820	Leborne........	Divers ouvrages.	Professeur de composition au Conservatoire, bibliothécaire à l'Opéra.
17	1821	Rifault........	Plusieurs ouvrag.	
18	1822	Lebourgeois....	Ce nom ne figure ni dans les biographies, ni dans les répertoires.
19	1823	Boilly........	Un ouvrage en 1844.	Il n'a été représenté à l'Opéra-Comique que VINGT-UN ANS après son prix.
20	1823	Ermel........	Eut un ouvrage reçu à l'Opéra, mais qui ne fut jamais représenté.
21	1824	Barbereau.....	Il a publié des ouvrages d'enseignement.
22	1825	Guillion......	A fait représenter un opéra à Venise en 1830. Il s'est fixé dans cette ville et ne compose plus.
23	1826	Paris.........	Un opéra en 1831.	Il a donné aussi un ouvrage à Dijon, en 1846.
24	1827	Guiraud.......	Ce nom ne figure ni dans les biographies, ni dans les répertoires.
25	1828	Ross-Despréaux..	Deux ouvrages en 1833, 1836.	
26	1829 1830	Pas de 1er prix. Berlioz.......	Un ouvrage en 2 actes en 1838.	Berlioz est une de nos illustrations musicales. Pourquoi les théâtres de Paris se sont-ils montrés si peu soucieux de ses œuvres ?
27	—	Monfort......	Plusieurs ouv. en 1839, 1841, 1844, 1853.	
28	1831	Prevost.......	Plusieurs ouv. en 1837, 1848.	
29	1832	Thomas......	Joué en 1841, 1842.	Beaucoup d'ouvrages joués.	
30	1833	Thys.........	Opéras en 1 acte en 1835, 1843, 45, 48.	Il professe à Paris.
31	1834	Elwart.......	Il a fait représenter, en 1840, à Rouen, un grand-opéra en deux actes intitulé les CATALANS. Il professe la composition au Conservatoire.
32	1835	Boulanger.....	Plusieurs ouv. en 1842, 43, 45, 1854 et 1860.	
33	1836	Boisselot......	Un ouv. en 1847	Joué au Théâtre-Lyrique.
34	1837	Besozzi.......	Ce nom ne figure pas dans les répertoires.
35	1838	Bousquet.....	Un acte en 1844.	Il a rédigé les feuilletons de musique du journal l'ILLUSTRATION. (Joué au Théâtre-Lyrique.)

36	1839	Gounod	Trois opéras 1851, 1854, 1862.	Joué au Théâtre-Lyrique, deux ouvrages.
37	1840	Bazin		Plusieurs ouv. en 1846, 47, 49, 1852.
38	1841	Maillart		Idem en 1849, 1852. Représenté au Théâtre-Lyrique.
39	1842	Roger		
40	1843	Pas de 1er prix		
	1844	Massé		Plusieurs ouv. en 1850, 52, 53, 54, 55 et 58. Joué au Théâtre-Lyrique.
41	1845	Pas de 1er prix		
	1846	Gastinel		Un acte en 1853. Des opérettes aux Bouffes-Parisiens.
42	1847	Deffès		Un acte en 1857. Joué au Théâtre-Lyrique.
43	1848	Duprato		Trois opéras en 1854, 56 et 1861. Un acte aux Bouffes-Parisiens.
44	1849	Pas de 1er prix		
45	1850	Charlot		
46	1851	Dehehelle		
	1852	Cohen		Un acte en 1861. Un acte aux Bouffes-Parisiens.
47	1853	Galibert		Un acte aux Bouffes-Parisiens.
48	1854	Barthe		
49	1855	Conte		
50	1856	Chéri		
51	1857	Bizet		Un acte aux Bouffes-Parisiens.

Il résulte du tableau ci-dessus que, de 1803 à 1857, il y a eu cinquante-sept concours, dont huit n'ont pas donné lieu à premier prix. Restent quarante-sept lauréats auxquels il faut en ajouter quatre autres à cause des *ex-œquo*. Soit un total de *cinquante-un prix de Rome*.

De 1803 à 1862, c'est-à-dire dans un espace de cinquante-neuf ans, VINGT-SEPT ONT ÉTÉ représentés plus ou moins souvent sur le théâtre subventionné de l'Opéra-Comique.

VINGT-TROIS N'Y ONT JAMAIS ÉTÉ représentés.

Sur ces cinquante-un prix de Rome, HUIT ont été représentés à l'Académie impériale de Musique.

QUARANTE-DEUX N'Y ONT JAMAIS ÉTÉ représentés !

Les palmes décernées par l'Institut peuvent bien être considérées comme une preuve de talent; mais à coup sûr on ne se plaindra pas qu'elles donnent des priviléges et des tours de faveur à ceux qui ont su les mériter.

La conclusion de cet affligeant chapitre est que, de toutes les professions, celle de compositeur de musique est la plus comprimée, la moins encouragée et surtout la moins libre.

IX

LA DÉCENTRALISATION LYRIQUE

SOMMAIRE.

Réflexions. — Les théâtres de la province. — Les coutumes. — Les cabales. — Faits divers. — Jugements. — Exigences des cabaleurs. — Motifs inventés pour faire du bruit. — Les sifflets à Paris. — Le vrai public en province. — Efforts des autorités pour supprimer les abus. — Circulaire du ministre. — La presse théâtrale en province. — Le journal scandaleux. — La claque. — Ce qu'en pensent les tribunaux et les cours impériales. — Encouragements donnés par les Parisiens à la décentralisation. — La vraie difficulté qui entrave la décentralisation lyrique. — Les opéras de province. — Concours à Bordeaux. — Essais à Lyon. — Les éditeurs de Paris. — Projet de M. Fétis. — Réflexions. — Répertoire.

La constitution politique de la France repose sur la centralisation des pouvoirs. C'est de la capitale que le pays reçoit toutes les impulsions; c'est là que s'élaborent les lois. L'action des communes relève du pouvoir central; tout converge à son tour vers le centre, et c'est du centre que tout rayonne pour maintenir

cette unité qui fait la force et la grandeur du pays. Les arts suivent ce mouvement.

En principe, c'est incontestablement un très-grand bien; néanmoins, ce principe, lorsqu'il est pratiqué dans un sens trop absolu et trop exclusif, présente de sérieux inconvénients, qui, dans certains cas, nuisent au développement des facultés de tous, notamment en matière d'art.

Paris est un foyer lumineux dont la clarté rayonne partout. Non-seulement les artistes français recherchent sa lumière, mais les artistes étrangers de tous les pays sans exception aspirent à la consécration de ce Paris, qui, pour les arts en général et surtout pour l'art théâtral, est depuis longtemps et doit demeurer un centre universel. Oter à Paris le prestige de ses théâtres serait l'amoindrir et proclamer une sorte de déchéance de cette première place qu'il occupe dans les choses de l'intelligence. C'est la capitale artistique du monde entier; tous les sacrifices qui ont pour but de maintenir cette suprématie sont justes.

Mais cette capitale, grande dispensatrice de la célébrité, est-elle toujours dans les conditions nécessaires pour bien remplir la mission qui lui est attribuée et qu'elle accepte?

En ce qui concerne le sujet qui nous occupe, c'est-à-dire la musique au théâtre, on peut sans hésiter répondre: Non. Une organisation qui procède par le privilége, par la restriction excessive, est diamétralement opposée au but qu'on se propose de lui faire atteindre; elle nuit essentiellement aux progrès d'un art qu'elle

prétend protéger; elle refuse l'existence aux compositeurs français qu'elle forme et aux compositeurs étrangers qu'elle appelle.

Trois théâtres lyriques seulement sont ouverts aux travaux des artistes de tout l'univers; encore le plus important, le plus grand, celui pour lequel on fait d'immenses sacrifices, l'Opéra, ne donne, comme on l'a vu, tout au plus que sept actes par année commune. C'est bien peu pour un théâtre qui a la prétention d'être universel! Quant aux deux autres qui produisent plus, ils sont encore insuffisants.

De cet état de choses, qu'est-il résulté? Un trop plein qui a imposé aux auteurs de Paris la nécessité de se porter au dehors et aux auteurs de province de rester dans leur localité, en se contentant d'une renommée moins bruyamment ou moins solennellement proclamée. Ils se sont dit avec raison : Mieux vaut exister, être quelque chose au milieu de trente, cinquante, cent mille habitants qui vous donnent une part de soleil, que de s'user, se consumer, s'éteindre inconnu, étouffé au sein d'une capitale de deux millions d'âmes.

Tels sont les faits qui ont donné naissance à l'idée de la décentralisation lyrique.

Cette décentralisation est-elle possible? ne viendra-t-elle pas échouer devant des obstacles invincibles qui se rattachent au système de la centralisation sociale et politique?

En Allemagne, en Italie, la décentralisation existe encore, parce que ces nations sont composées de prin-

cipautés diverses qui sont elles-mêmes des centres ; mais, qu'adoptant les idées nouvelles, elles accomplissent l'œuvre de leur unité politique, et tout changera. Munich, Stuttgard, Florence, Milan, Naples, etc., cessant d'être cités princières pour devenir villes départementales, imiteront les villes départementales de la France : elles perdront leur initiative.

Serait-il possible qu'il en fût autrement en France ? La province pourrait-elle créer ? quel serait l'avenir de ses créations ? C'est ce que nous allons examiner.

Il existe des lois, des décrets, des ordonnances qui régissent les théâtres de la province. Ces lois les placent dans une sphère d'action toute secondaire. La preuve en est non-seulement dans les divers décrets du premier Empire et de la Restauration, mais encore dans les instructions ministérielles données à tous les directeurs des scènes départementales. Voici deux articles extraits d'un privilége actuel de théâtre en province :

« Il ne pourra (le directeur), sans autorisation spéciale, engager d'artistes des théâtres subventionnés ou d'élèves du Conservatoire qu'une année après l'expiration de leur engagement ou la fin de leurs études.

« Dans le cas où le ministre d'Etat jugerait que les artistes de ce théâtre pourraient être appelés à débuter sur un théâtre subventionné de Paris, le directeur devra leur laisser faire leurs débuts, et s'ils sont reconnus aptes à être engagés à un de ces théâtres, il devra résilier leur engagement dans l'année qui suivra l'avertissement à lui donné à cet effet, sans exiger le paiement d'aucun dédit ni dommages-intérêts. »

Voilà qui est nettement défini, l'Etat, qui ne donne pas un denier de subvention aux scènes départemen-

tales, qui puise dans les caisses publiques les subsides nécessaires aux théâtres de Paris, ce que nous ne blâmons pas, l'Etat, disons-nous, pourra priver un directeur de province de ses meilleurs artistes, et cela en brisant des contrats passés de libre volonté et de bonne foi. Par contre, il laissera aux directeurs de la province les sujets réputés au-dessous des théâtres subventionnés de Paris, et il ne leur permettra d'engager des élèves du Conservatoire que lorsque les théâtres de Paris auront fait leur choix, enlevé le dessus du panier. Ajoutez à cela que si les théâtres de province font de mauvaises affaires, l'Etat n'y pourvoiera point. Les directeurs, qui sont commerçants, pourront être mis en faillite. Quant aux théâtres subventionnés de la capitale, quant à l'Opéra surtout, l'Etat comblera ses déficits.

Cette manière de pratiquer l'égalité devant la loi est en usage depuis plus de deux siècles, et elle s'applique au nom de l'art.

Est-ce là le dernier mot du code des théâtres? N'y a-t-il pas quelque chose de mieux à trouver, quelque progrès à tenter, toujours au nom de l'art, et un peu aussi au nom de ces nombreux artistes de province que leur talent, peut-être secondaire, ou une volonté supérieure relègue au second plan pour les soumettre à des périls d'argent dont on affranchit leurs confrères de Paris?

Cet état d'infériorité auquel la province est forcément soumise n'est pas fait pour l'exciter à l'initiative. Aussi, ne vit-elle artistiquement que par Paris. Il ne faut pas croire que pour cela elle ait abdiqué ses droits

d'appréciation, tant s'en faut, il lui arrive même parfois de rendre des arrêts qui cassent les jugements du tribunal parisien; hâtons-nous d'ajouter cependant que, le plus souvent, elle les confirme de confiance.

Elle s'est fait, en matière de théâtre, des mœurs spéciales qu'il est bon d'examiner. Ces mœurs sont un mélange d'indépendance, de préjugés, de coteries, de loyauté, de cruauté, de générosité et de coutumes particulières qui ont trouvé tour à tour des blâmes et des éloges.

Les théâtres de la province, comme ceux de Paris, sont exploités en vertu de priviléges octroyés par le ministre. D'ordinaire, il n'y a pas plus de deux théâtres réguliers dans la même ville, et ils sont confiés au même directeur.

Les priviléges sont délivrés par le ministre sur la présentation des municipalités, pour une durée de trois années. Il y a des débuts; c'est-à-dire que le public est appelé à se prononcer sur le plus ou moins de mérite des artistes, et selon qu'il les juge bons ou mauvais, les admet pour une année ou les rejette. Comme de ces épreuves dépendent les plaisirs de la saison, on y attache une grande importance.

A Paris, les débuts ne sont guère qu'une réclame d'affiche pour les directeurs, qui, en tout état de cause, conservent les débutants pendant une année, et cessent de les employer s'ils croient n'en pouvoir tirer un parti utile à leurs intérêts. Le public parisien est explicite dans son approbation, mais chez lui la désapprobation est paisible et ne se traduit d'ordinaire

que par le silence. En province, au contraire, le public est souverain, et comme il se compose d'éléments divers qui n'apprécient pas de la même façon, il y a, le plus souvent, des luttes acharnées. Les satisfaits battent des mains ou frappent du pied le parquet. Les mécontents soufflent dans des sifflets. Le camp qui a fait le plus de bruit est proclamé vainqueur. L'artiste subit la loi.

Un étranger qui n'a jamais vu cérémonie de ce genre ne peut s'en faire une idée. La première fois qu'il y assiste, il serait fondé à se croire dans une réunion d'hommes en proie à un délire affreux. Quelquefois le combat s'envenime, on en vient aux voies de fait; il arrive même que la force armée est obligée d'intervenir pour faire évacuer la salle.

On a souvent essayé de changer ce mode de délibération, qui blesse l'urbanité de nos mœurs et a quelque chose d'outrageant pour la profession d'artiste. Dans quelques villes on y est parvenu au moyen du vote par assis et levé ou par le scrutin; malheureusement, il existe des cités où le public tient beaucoup à l'usage des manifestations bruyantes, et l'on craindrait de l'éloigner du théâtre en le privant de ce jeu, auquel il trouve parfois autant de plaisir qu'au spectacle lui-même. Néanmoins, il est permis d'espérer qu'il y a ici plutôt une habitude dont on ne veut point se défaire, qu'une jouissance réelle, conséquence d'un droit.

Dans cette manière de juger, la fraude peut aisément se glisser. On peut faire intervenir des applau-

disseurs ou des siffleurs, qui n'obéissent pas à des convictions personnelles, et agissent dans tel ou tel sens, selon que telle ou telle influence, de n'importe quelle nature, les y a déterminés.

« Les luttes du parterre, disent MM. Adolphe Lacan
« et Paulmier, offrent souvent le spectacle de vicissi-
« tudes étranges ; la mobilité de l'opinion, les petites
« passions de localités, les caprices y jouent un grand
« rôle. »

Ces cabales viennent de tous les côtés et pour toutes les causes. Nous allons en indiquer quelques-unes :

« La demoiselle Noyrigat, ayant été sifflée par le parterre du théâtre d'Amiens, a soutenu que le directeur avait provoqué cette disgrâce, et ce fait ayant été démontré constant, la cour royale d'Amiens a condamné le directeur à lui payer des dommages-intérêts. La faute du directeur, dans cette espèce, consistait à avoir lui-même fait la critique de l'actrice et répandu le bruit que si elle était congédiée par le public, il était prêt à contracter un engagement avec une artiste d'un mérite supérieur (1). »

Les exemples du genre de celui que nous venons de citer sont rares. Le fait d'un directeur soutenant ses artistes est plus ordinaire ; mais cela est toujours bien caché et n'a lieu que lorsque le directeur a confiance dans le talent de son artiste, qu'il espère devoir un jour se faire aimer de ce même public qui ne l'apprécie pas favorablement tout d'abord.

(1) *Législation des Théâtres*, Edmond Blanc.

Les débuts en province donnent lieu parfois à des scènes originales. En 1828, le tribunal de Rouen fut saisi d'une affaire singulière. M. Nicolo-Isouard, artiste de talent, avait assigné le directeur pour faire juger qu'ayant été sifflé, lors de ses trois débuts, son engagement devait être rompu. Le directeur prétendait au contraire que l'acteur avait été applaudi.

M. Nicolo était marié. Sa femme, qui avait débuté avant lui, n'avait pas été agréée du public. Voulant partager cette mauvaise fortune, M. Nicolo se mit à rechercher une chute comme on recherche un succès. Il chanta et joua avec une négligence évidente; mais le public, qui se doutait du motif qui poussait l'artiste à agir ainsi, déjoua ses projets. Plus M. Nicolo mettait de désordre dans son jeu, plus on applaudissait; si bien que sa réussite fut proclamée en dépit des manifestations exprimées par quelques siffleurs que l'artiste lui-même avait appostés dans la salle.

Appelé à se prononcer sur ce débat, le tribunal de Rouen rendit, le 18 juin 1828, un jugement qui condamnait M. Nicolo à rester attaché au Théâtre-des-Arts, à Rouen.

Dans cette circonstance, le public provincial avait fait preuve d'originalité, ce qui, du reste, lui est assez ordinaire; mais quelquefois il est bien cruel, alors surtout qu'il applique l'usage du sifflet pour des causes auxquelles l'art théâtral est étranger.

En 1843, le *Courrier du Midi* racontait ainsi une

scène qui venait de se passer au théâtre de Montpellier :

« Un certain nombre de spectateurs voulaient forcer l'acteur Sauphar à faire des excuses publiques pour une altercation particulière que lui et quelques-uns de ses camarades avaient eu la veille avec des habitués du parquet. La force armée intervint ; une lutte violente s'engagea, et enfin la salle fut évacuée. Dans un moment où ils étaient maîtres du terrain, les tapageurs s'étaient mis à fumer leur pipe dans le parquet en signe de victoire. »

Au mois d'avril 1862, ceci est récent, dans un café de Bordeaux, sept ou huit artistes avaient critiqué hautement le goût du public bordelais et ses appréciations théâtrales. Une rixe survint entre eux et quelques habitués. La police y mit fin ; mais tout n'était pas terminé, et les Bordelais avaient juré de siffler les artistes qui s'étaient permis de blâmer leur goût. C'est ce qui eut lieu pendant plusieurs soirées. Vainement le commissaire de police fit observer au public qu'il avait devant lui les acteurs et non point les hommes ; il ne fut pas écouté, et le calme ne se rétablit que lorsque le public eut obtenu des excuses faites sur la scène ainsi que dans les journaux.

Nous avons vu un acteur qui, après avoir débuté heureusement, a été obligé de renoncer à un engagement avantageux et de quitter la scène d'une grande ville, parce que, hors du théâtre, il s'était rendu coupable de voies de fait envers un individu qui fréquentait habituellement le spectacle. Loin de le poursuivre devant les tribunaux, comme c'était son droit, l'habitué outragé fit part du fait à ses amis,

qui, le lendemain, vinrent siffler l'artiste, et continuèrent leurs persécutions jusqu'à ce qu'il eût fait annoncer qu'il résiliait son contrat. Ceux qui avaient servi cette vengeance avaient cru accomplir une action toute simple, toute naturelle!

Un homme qui aurait à se plaindre d'un autre ne trouverait personne pour l'aider à saccager la propriété ou l'établisement de son ennemi; la moindre sollicitation tentée dans ce but ferait déclarer son auteur peu estimable, tandis qu'une cabale organisée contre un acteur pour satisfaire une rancune particulière semble autorisée et permise.

On ne saurait exprimer qu'un blâme sévère pour tous les actes du même genre, et avec un grand nombre d'acteurs, nous disons : « L'acteur, quand il n'a point manqué de respect au public sur le théâtre, doit résister à une tyrannie injuste; bien plus, l'autorité doit appuyer cette résistance.

« C'est à l'autorité, qui est chargée de la police du théâtre, qu'incombe le devoir de faire respecter les droits de chacun; s'il n'est pas toujours sans difficulté de défendre un seul homme contre les élans tumultueux du public, c'est un rôle aussi qui a sa grandeur, sa noblesse, et que l'autorité doit avoir le courage de remplir (1). »

De tous temps, l'omnipotence d'une certaine partie du public s'est exagéré les droits qu'elle croit avoir sur la personne des comédiens. En voici une preuve :

« On a vu des acteurs, qui avaient indisposé contre eux

(1) *Législation des Théâtres*, tome I, page 237, Lacan et Paulmier.

le public, forcés par lui de s'abaisser à des réparations humiliantes, de demander pardon, de se mettre à genoux comme autrefois les criminels qu'on menait faire amende honorable aux portes des églises, torche en main et la corde au cou. De telles réparations ne sont ni dans les droits du public, ni dans les devoirs des acteurs. Elles sont indignes du temps où nous vivons, et ne peuvent accuser que la force brutale (1). »

Les exemples d'exigences pareilles deviennent de jour en jour plus rares; néanmoins, il y a toujours dans une assemblée quelques natures mauvaises qui seraient disposées à les renouveler si l'opinion générale ne protestait contre une prétention qui, de cruelle et odieuse qu'elle était autrefois, n'est plus guère aujourd'hui que ridicule.

Toutes ces scènes, qui n'ont pour mobile que de mesquines inimitiés, sont déplorables, et ceux qui s'y livrent ne sauraient être excusables. Elles se produiraient peut-être moins souvent si de temps à autre elles aboutissaient à une conclusion semblable à celle qui fut formulée par un jugement du tribunal civil de Lyon.

Une danseuse du théâtre de cette ville, M^{lle} Mélina Mermet, se vit un jour accueillie par des sifflets obstinés qui étaient en contradiction avec l'attitude ordinaire du public à son égard. Elle en rechercha la cause, la découvrit, apprit que les sifflets étaient le résultat d'une cabale et elle en poursuivit l'instigateur.

(1) *Législation des Théâtres*, tome I, page 235, Lacan et Paulmier.

Le 26 mai 1846, le tribunal civil de Lyon rendit un jugement dont nous extrayons les principaux motifs :

« Attendu que les faits et documents de la cause fournissent dès à présent au tribunal la preuve que *** a été l'instigateur et, dans tous les cas, l'agent principal de cette cabale; qu'il est établi notamment qu'à la représentation du 20 avril il a abusé de la faculté qu'il avait d'émettre des billets de faveur et autres, et procuré l'entrée gratuite du parterre à plus de cinquante personnes que les circonstances indiquent assez avoir eu mission de siffler la demoiselle Mermet;

« Attendu que si les droits de la critique théâtrale doivent être respectés, même dans celles de ses manifestations, qui semblent en opposition avec la bienveillance des mœurs actuelles, et si l'artiste doit se soumettre sans se plaindre au libre jugement du public, il importe à l'art et aux intérêts les plus précieux de ceux qui s'y adonnent que personne ne puisse usurper, par des moyens frauduleux, le rôle et les droits du public, et qu'il ne soit pas loisible à un mauvais vouloir individuel de briser ou compromettre méchamment ou capricieusement la position et l'avenir d'un artiste par des démonstrations de la nature de celles dont se plaint la demanderesse, etc., etc.;

« Condamne *** à 1,000 fr. de dommages et intérêts, aux dépens et à l'insertion du jugement dans les journaux. »

Ce que nous racontons a lieu journellement dans toutes les villes de province, depuis la plus grande jusqu'à la plus petite. Partout on siffle pour des motifs où l'art n'est pas en cause. Paris lui-même, il faut bien le dire, se laisse aller, mais de loin en loin seulement, à ce vieux préjugé qui place les gens et les choses de théâtre en dehors du droit commun. Nous en avons des exemples récents.

On se souvient d'une pièce, *Gaëtana*, qui tomba

sous les sifflets sans avoir été écoutée, qui tomba non pas parce qu'elle était médiocre, mais parce que l'auteur était, pour d'autres raisons, l'objet d'animosités publiques ou personnelles. A la troisième représentation, on fit évacuer la salle. Alors six cents siffleurs se rendirent à la demeure de l'auteur, en ce moment absent de son domicile, où se trouvait seulement sa mère, qui entendit ce bruit affreux, ce charivari stupide. Elle subit ces injures adressées à son fils, à un seul homme par six cents jeunes gens qui croyaient ou feignaient de croire qu'une pièce de théâtre est un prétexte suffisant pour donner le droit d'insulter un auteur jusque dans la rue, jusque dans le foyer inviolable de la famille.

Cela s'est passé dans Paris en plein dix-neuvième siècle.

Au mois de mars 1862, un fait non moins triste eut lieu au théâtre du Vaudeville. Des jeunes gens de hautes familles avaient organisé une cabale pour faire tomber une pièce intitulée le *Cotillon*, parce que, dans cette pièce, des artistes que protégeaient ces messieurs avaient des rôles qui n'étaient point de leur goût. Pendant deux soirées, ces fils de famille se rendirent au théâtre munis de jolis petits sifflets d'argent que quelques-uns d'entre eux portaient en sautoir. On fit beaucoup de bruit, il y eut des scènes de pugilat dans la salle, et, en fin de compte, le directeur et les auteurs durent retirer la pièce, non point seulement parce qu'elle était mauvaise, mais parce qu'elle avait déplu à ces dames et par suite à leurs protecteurs.

Cette fois, l'affaire n'en demeura point là. Il y eut procès en simple police, procès pour les débats duquel le ministère public demanda l'interdiction des comptes rendus. — « Toute porte à croire (disait-il) que les dé-
« bats qui vont s'agiter mettront en lumière des scan-
« dales dangereux pour la morale publique. »

Le jugement rendu le 16 avril 1862 condamna comme de simples mortels les ducs, les marquis, les comtes, tous ces grands noms de France, les uns à 15 fr., les autres à 11 fr. d'amende, et le jugement fut publié.

Les deux faits que nous venons de citer sont deux exceptions aux usages de Paris, où le public ne s'occupe ordinairement du spectacle que pour le spectacle. En province, au contraire, on voit se produire trop souvent des scènes analogues à celles que nous venons de citer.

On en était arrivé autrefois à jeter des couronnes de légumes et de foin sur la scène. Aujourd'hui, il y a progrès, car tout dernièrement on s'est contenté de lancer des gros sous sur le théâtre d'une de nos plus grandes villes!

Faudrait-il donc envoyer les siffleurs à Constantinople prendre des leçons de civilisation? Cela ne serait peut-être pas inutile, s'ils voulaient toutefois rapporter de leur voyage l'instruction que pourrait leur donner la police ottomane, qui, en cette matière, n'est pas si turque qu'on le supposerait. On en peut juger par les quelques articles suivants, extraits d'un règlement concernant la police des théâtres à Constantinople :

ARRÊTÉ.

« Nous, président du conseil municipal du sixième cercle,

« Vu l'article 53 du règlement organique;

« Considérant que le théâtre est un lieu de délassement où chacun doit trouver protection contre les menées des gens malintentionnés;

« Qu'il est hors de toutes les convenances qu'une réunion nombreuse soit souvent obligée, ainsi qu'il est arrivé par le passé, de faire le sacrifice de son plaisir pour le spectacle à quelques turbulents dont la conduite s'est toujours réglée sur l'espoir de l'impunité;

« Qu'il est dès lors du devoir de l'autorité de s'opposer, par tous les moyens que la loi met en son pouvoir, à ce que les spectateurs paisibles soient troublés ou exposés à quelque atteinte que ce soit, etc., etc. :

« Art. 31. — Défense expresse est faite de troubler les représentations par des sifflets, cris, vociférations, apostrophes injurieuses ou par tout autre acte contraire au bon ordre et à la décence.

« Les contrevenants seront immédiatement expulsés du théâtre, et, en cas de récidive, conduits à la police.

« Art. 32. — Il est défendu de jeter sur la scène des objets humiliants ou des dessins, emblèmes ou gravures indécentes.

« Les auteurs seront recherchés et sévèrement punis.

« Promulgué le 12-24 octobre 1859.

« *Signé* KIAMIL, c. 11e BAROZZI (1). »

C'est ainsi que les Turcs réprimaient les turbulents en 1859.

En France, on se fait encore un jeu de toutes les manifestations bruyantes, et lorsque les causes qui peuvent y donner lieu viennent à manquer, on les fait naître. Par exemple, on applaudit lorsqu'il n'y a pas lieu afin

(1) *Ménestrel*, 27 mars 1859.

de provoquer des marques contradictoires de désapprobation, ou bien l'on imagine de créer des rivalités entre des chanteurs ou des chanteuses dont l'emploi et le talent n'ont pas d'analogie. De leur autorité facétieuse, quelques mauvais plaisants déclarent que ces artistes sont jaloux les uns des autres. Cela se dit, se colporte ; on cite des propos mensongers auxquels le badaud ne manque pas de croire, et alors on voit deux camps se former. L'un siffle et *chute* Mme X parce que l'autre accueille trop froidement Mme Y, et réciproquement ; toutes deux souffrent, mais le public s'amuse.

Une autre manie très-usitée est celle qui consiste à prendre les directeurs en grippe et à siffler les acteurs parce qu'on n'aime pas le directeur. Quant aux raisons que l'on allègue pour se dire mécontent d'un directeur, il serait trop long de les énumérer. Heureux celui dont on se contente de dire, après une année ou deux de gestion : *Il est usé.*

Qu'est-ce que cela signifie ? Nous l'ignorons ; mais cela se dit. Qu'importe, en effet, au plaisir qu'on va chercher au théâtre, la personne du directeur ? Ses spectacles sont bons ou mauvais, voilà tout ce que l'on doit apprécier. Eût-il bien dirigé, fait honneur à ses paiements, *il est usé.* Eût-il été l'objet d'ovations exceptionnelles, *il est usé*, il faut changer. Aura-t-on mieux, aura-t-on moins bien ? Ceci est un point secondaire. On aura autre chose, là est toute la question.

Un directeur habile qui sait flairer l'opinion recon-

naît promptement les symptômes qui lui annoncent qu'*il est usé;* il ne persiste pas, il se démet de ses fonctions et va dans une autre ville où on le trouve tout neuf, et ainsi de suite jusqu'à la consommation des directeurs.

De tout temps la presse, qui se respecte et qui croit qu'elle peut et doit exister sans exploiter le scandale, a protesté contre ces usages de la plupart des publics de nos scènes départementales. M. Bénédit, rédacteur du *Sémaphore* de Marseille, s'est judicieusement élevé contre cette prétention du public qui croit pouvoir « s'emparer d'une salle de théâtre, acheter à la
« porte le droit de siffler, celui de mystifier à plaisir
« les artistes les plus honorables, transporter de la
« scène dans la salle le spectacle, en y établissant des
« colloques sans fin, c'est pour le public faire acte
« légal de souveraineté. Sous ce rapport, que de pro-
« vinces sont en retard de plus d'un siècle, et com-
« bien la civilisation théâtrale semble les avoir ou-
« bliées dans sa marche. »

Chose étrange! la plupart des gens qui prennent ainsi plaisir à troubler le spectacle, à maltraiter les acteurs, sont d'ailleurs assez pacifiques; seulement, ils ne s'aperçoivent pas que la confiance qu'ils ont dans leur omnipotence les égare. Ils prennent pour un droit les préjugés qui leur font croire que les auteurs, les directeurs, les acteurs sont leur chose, et qu'ils peuvent, sans encourir le blâme, disposer de leur personne comme ils disposent de leur talent et de leur réputation. Bizarrerie non moins inexpli-

cable : transportez ce même public turbulent dans une salle de concert, il n'est plus le même : les tapageurs deviennent des gentlemen. Souvent ce qu'ils entendent dans un concert est inférieur et coûte plus cher que ce qu'on leur présente au théâtre ; n'importe, ils sont réservés. La susceptibilité de leurs oreilles n'est point choquée par les notes fausses de quelques exécutants, ou du moins ils se contentent de manifester leur plus vif mécontentement par quelques sourires ; il est reconnu que dans un concert on doit se montrer bien élevé. Pourquoi n'en serait-il pas de même dans une salle de théâtre ? quelle nécessité y a-t-il de s'y conduire en gens de mauvaise compagnie ? quel est donc ce besoin d'y faire toujours une opposition bruyante, d'y montrer un esprit tracassier qui entrave bien plus la marche de l'art qu'elle ne l'aide à suivre la bonne route ?

Il ne faut pas croire que ce soit tout le public fréquentant le théâtre qui soit complice de ces agitations fâcheuses, de ces actions mauvaises ; c'est ordinairement une minorité composée de trente à quarante personnes. Là, c'est un habitué ombrageux et jaloux de ses droits et qui est toujours disposé à supposer que la direction veut le frustrer d'une partie des plaisirs qui lui sont dus, en lésinant sur les frais ; ici, c'est un jeune échappé des bancs du collège, qui agit bruyamment pour faire acte de puissance individuelle ; il prend un sifflet comme il prendrait une pipe, pour faire l'homme ; plus loin, c'est un personnage hargneux par nature, qui vient prolonger au théâtre les

querelles de son intérieur; c'est une société musicale de la localité, qui, prenant les encouragements bienveillants qu'elle a reçus pour des actes d'immense admiration, s'imagine avoir la science infuse et se montre aussi sévère à l'égard des artistes qu'on s'est montré indulgent envers elle. La même observation pourrait être adressée à quelques élèves peu réservés des Conservatoires locaux.

Dans certaines occasions, les turbulents redeviennent hommes et se font généreux. C'est ainsi qu'un acteur sans talent, qui était sifflé chaque soir, ayant un jour sauvé la vie à un pauvre enfant qui se noyait, devint l'objet du respect public. On le supporta longtemps, et jamais la moindre marque de désapprobation ne lui fut depuis ce jour adressée. Mais puisqu'un trait de courage avait touché si promptement l'âme des tapageurs, ne serait-il pas possible que, par esprit de savoir-vivre, ils ne se livrassent plus à des excentricités de mauvais goût qui ne mènent à aucune amélioration?

Il nous souvient d'une aventure qui se passa entre deux amis qui, un soir, n'étaient point du même avis. L'un sifflait, l'autre applaudissait; fatigués tous les deux de leur exercice, ils changèrent de rôle : le siffleur se fit applaudisseur, l'applaudisseur se fit siffleur. C'était tout simplement une affaire de relai pour que la prolongation du bruit n'y perdît rien.

Un jour, un même personnage sifflait et applaudissait en même temps une actrice. Appelé à s'expliquer sur cette singularité, il répondit : « J'applaudis parce qu'elle chante bien, je siffle parce qu'elle est laide. »

Une autre fois, toute une salle applaudissait de pauvres choristes qui avaient bien exécuté un morceau important. Un seul monsieur siffla. Pourquoi? On l'interrogea; voici sa réponse : « Ils ont bien chanté aujourd'hui, j'en conviens, et si je siffle, c'est pour les jours où ils chantent mal. »

Nous l'avons dit, la masse du public manifeste aussi sa désapprobation; c'est son droit, cela va sans dire, et elle en use ; mais sans acharnement, sans cabale. Quelques signes lui suffisent, et, disons-le bien haut, parce que cela est vrai, elle est plus heureuse de voir les artistes lui fournir occasion de les applaudir; tandis que les autres les guettent comme le chat guette la souris, pour l'abattre d'un coup de griffe. La masse du public pense qu'il n'est pas nécessaire d'humilier un homme, d'injurier une femme, de réduire un artiste au désespoir parce qu'il n'a pas assez de talent. Elle vient au théâtre pour le seul plaisir du spectacle; elle peste le plus souvent contre ces petits groupes d'individus turbulents qui ne savent pas même écouter, ont des jugements tranchants, causent tout haut, prennent des airs blasés, des mines dédaigneuses, se moquent de l'enthousiasme général, chutent impoliment leurs voisins qui applaudissent, et par cela même qu'ils sont toujours mécontents et qu'ils critiquent sans cesse, croient sérieusement être les véritables gardiens de l'art au théâtre.

Non, la masse du public n'aime pas ces esprits pointus, elle voudrait les voir bien loin ; cependant son indulgence les tolère, elle les laisse se divertir comme

de grands enfants terribles qu'ils sont. Confiante dans sa force, elle sait bien qu'elle fera, quand elle le voudra, cesser leur tapage. Cela s'essaie de temps à autre, non sans peine, car alors les méchants s'irritent ; ils résistent avec opiniâtreté, parfois même ils réussissent à avoir le dessus, au détriment de ce public sensé dont une partie se retire de guerre lasse et par la répulsion que lui inspirent de pareils combats. Mais que le vrai public, celui qui ne voit au théâtre que le théâtre, le veuille un jour fermement, et il aura bientôt raison de ces quelques désœuvrés du soir, pour qui l'art n'est qu'un prétexte à se donner une importance qu'ils cherchent en vain ailleurs.

L'autorité supérieure a plusieurs fois essayé de mettre un terme à tous les scandales qui troublent les spectacles en province. Les maires de diverses grandes villes ont rendu des arrêtés dans ce sens. Mais ces arrêtés ont eu pour effet d'occasionner des troubles encore plus caractérisés, tant les populations de certaines cités sont attachées à ces coutumes d'un autre âge.

En 1858, une circulaire du ministre aux préfets renfermait les dispositions suivantes :

« Tous les ans, à l'occasion des débuts des artistes, la réouverture de l'année théâtrale est signalée dans les départements par des scènes scandaleuses et par des désordres regrettables.

« Désirant remédier à un état de choses qui présente de sérieux inconvénients et qui a trop duré, je serais disposé à supprimer la formalité actuelle des débuts ; mais, avant de

prendre des mesures à cet égard, je vous prie de me faire savoir si vous pensez qu'il y ait quelque autre moyen d'arriver plus sûrement au but que je me propose d'atteindre dans l'intérêt commun du public, des artistes et des directeurs. »

Ces avertissements, et beaucoup d'autres encore, n'ont produit aucune amélioration ; on siffle toujours à outrance en province, soit à propos du plus ou moins de talent des artistes, soit à tout autre propos. Pour civiliser l'intérieur des salles de spectacle, il faudrait peut-être employer des moyens de rigueur devant lesquels on recule, sans doute à cause du peu d'importance qu'on attache à ces sortes de choses. On compte sur l'opinion, le progrès et la civilisation générale, et l'on attend. Nous craignons bien qu'on attende longtemps encore.

Pour terminer notre tableau des coutumes théâtrales de la province, il nous reste à parler de la presse.

Il y a, comme à Paris, les grands et les petits journaux ; comme à Paris, la critique est bien ou mal exercée. L'indulgence est assez dans les habitudes de la presse départementale. Celle de grand format surtout est modérée dans ses blâmes. Il va sans dire que les cabaleurs lui imputent à mal cette modération, dictée par la raison. En effet, la presse dite indulgente fait la part des difficultés réelles d'une entreprise dramatique et lyrique en province ; elle remonte dans le passé, elle se souvient que les directeurs qui se sont ruinés sont en nombre bien plus considérable que ceux qui

se sont enrichis, et elle soutient, dans les limites du possible et du juste, ces entreprises si difficiles et pourtant si nécessaires.

Comme à Paris, il y a en province le journal qui spécule sur le scandale et l'exploitation des mauvais instincts pour soutenir son existence. A Paris, ce genre de littérature ne présente pas les mêmes inconvénients qu'en province. Les méchancetés du petit journal, répandues dans une immense population, s'y disséminent et n'y font pas corps. En province, où la vie est bien plus compacte, le petit journal scandaleux devient un point de ralliement, un drapeau autour duquel se groupent les opposants. Il fait naître et entretient les cabales, qui entravent la marche des administrations théâtrales.

En province, où l'on prend en général la vie au sérieux, l'industrie du petit journal scandaleux jouit d'une assez mince considération. Si, par distraction, par désœuvrement momentané on s'amuse parfois des traits lancés par l'esprit de dénigrement, on n'estime pas celui qui tient boutique de dénigreur systématique. Aussi, les journalistes de cette espèce sont peu nombreux dans les villes de nos départements. Le plus souvent même ils font leur besogne en cachette.

Quelque individu sans instruction, sans connaissances spéciales, sans autre valeur personnelle qu'une aptitude à l'intrigue vulgaire, se trouve placé, on ne sait comment, à la tête d'une petite feuille qui devient un véritable réceptacle où les méchants esprits déposent leurs petites haines, leurs mesquines envies,

leur basse jalousie et le dépit de leur impuissance.
Quelques *Giboyer*, moins le talent, protégés par l'anonyme, rédigent en style de carrefour ces petites lâchetés, et le tout se publie sans danger pour les vrais auteurs qui s'abritent bravement derrière l'homme de paille. Celui-ci signe tout, endosse tout et se fait sans scrupule l'éditeur responsable des sottises qu'il n'a pas su commettre, qu'il n'a pas commises, mais qu'il patronne parce qu'elles le font vivre.

Les feuilles ainsi faites sont rares pour l'honneur de la littérature en province, où la majeure partie des petits journaux est assez bienveillante. Cependant, il en existe. Faut-il ajouter qu'un journal fabriqué de la sorte est l'ennemi quand même de toutes les directions, de tous les artistes? C'est l'étendard autour duquel se réunissent les mécontents de parti pris, ceux qui éteignent tous les enthousiasmes. C'est la borne qui veut arrêter l'essor des idées. Il est le plus grand obstacle de la décentralisation théâtrale. C'est lui qui préconise le fameux proverbe que *nul n'est prophète en son pays*, et qui imprimerait volontiers dans ses colonnes qu'en province on ne peut rien produire de bon. Ceux qui essaient de publier quelques travaux en dehors de sa coterie ou refusent de s'incliner devant sa soi-disant suzeraineté, deviennent le point de mire de ses sarcasmes malveillants. Il nie les réussites, couvre de railleries inconvenantes les auteurs et les acteurs qui n'ont point eu le bonheur de plaire. Il leur distribue le coup de pied de la fable. Il achève les pièces tombées, il s'acharne avec persistance contre

les acteurs qu'il a pris à parti; il les poursuit alors même qu'ils ont quitté la ville et qu'ils jouent à deux cents lieues de distance. Il ne fait point de la satire à la façon spirituelle qui distingue le petit journal parisien. C'est par un dénigrement lourd et grossier qu'il tourmente ceux qui travaillent. Ce qu'il veut, ce n'est pas le progrès de leur talent, c'est leur anéantissement. Il n'est satisfait que lorsqu'il a découragé et réduit le travailleur à l'inaction et au silence. Et comme le dédain qu'il inspire aux honnêtes gens empêche qu'on ne se commette à discuter avec lui, il donne librement carrière aux épanchements de sa bile et pratique sans opposition sa misérable industrie.

Nous sommes loin d'avoir épuisé cette question de la décentralisation. Nous en avons dit assez cependant pour montrer aux auteurs et particulièrement à ceux qui voudront tenter l'épreuve devant le public de leur localité, ce qu'il leur faudra braver de petites intrigues de clocher et supporter de piqûres de la part des gens méticuleux et de mauvaise foi. Mais qu'ils se rassurent, car ils auront, par compensation, pour les soutenir, un public nombreux et bienveillant qui les encouragera, et qui, se mettant pour ainsi dire de moitié dans la gloire d'un succès, en prendra sa part par sympathie, et se montrera heureux de voir éclore une œuvre nouvelle à la clarté de la rampe du théâtre de la ville qu'il habite.

Les auteurs parisiens qui rechercheront les succès de province n'auront pas à redouter les malices, les

envies locales ; mais qu'ils ne s'avisent pas d'employer les claqueurs salariés. Le provincial le plus paisible n'entend pas raillerie sur ce chapitre. Il est, en cette matière, aussi avancé que les tribunaux, les cours impériales et même que la cour de cassation, qui ont déclaré qu'une pareille institution étant *basée sur le mensonge et la corruption, était illicite, contraire à la morale publique et aux bonnes mœurs*. Les tribunaux ont encore qualifié de *honteux* le lucre produit de cette industrie.

Sans avoir étudié ces jugements et ces arrêts, le provincial veut être maître de ses appréciations ; il ne permet pas que l'on pense à sa place, et il serait capable de faire un mauvais parti aux claqueurs, si jamais ils tentaient de s'organiser chez lui comme ils le sont dans la capitale. En cela, le public de province est, sauf la forme, dans le vrai, et le public parisien ne perdrait pas à l'imiter ; les bravos seraient moins fréquents, c'est possible ; mais ce qu'ils perdraient en quantité serait compensé avantageusement par ce qu'ils gagneraient en sincérité.

On a dit que Paris verrait avec un certain dépit ou un certain dédain la province s'émanciper, et serait, par suite, contraire à la décentralisation. Ces idées ont pu avoir cours autrefois, alors que les musiciens étaient clair-semés et qu'on publiait dans un almanach cette historiette :

« En 1730, on inventa et exécuta, à Limoges, un
« opéra à la gloire du gouverneur. Le théâtre repré-
« sentait une nuit semée d'étoiles, et le poëme com-

« mençait par ce vers remarquable, qui fut entonné
« avec une emphase merveilleuse :

« Soleil, vis tu jamais une aussi belle nuit ? »

Cette facétie prêtée à la province aurait peu de crédit aujourd'hui, que les provinciaux ont conquis une réelle considération artistique et qu'ils trouvent dans la presse parisienne des encouragements sérieux, bien plus qu'ils n'ont à craindre ses dédaigneuses saillies :

« Il n'y a pas en France, dit un critique distingué, de littérature locale, fruit savoureux du sol qui le produit, comme elle existe en Angleterre, en Allemagne et en Italie. Aussitôt qu'un homme d'esprit se révèle dans un chef-lieu de département et montre quelques dispositions à chanter les bords du ruisseau qui l'a vu naître, on lui crie par-dessus les toits : Votre place n'est pas ici, elle est à Paris ! Eût-il d'ailleurs le bon sens de résister à l'opinion qui le chasse doucement par les épaules hors de son lieu natal, comme Platon exilait les poëtes de sa république, l'homme d'esprit ne tarderait pas à subir l'influence délétère du milieu où il se serait condamné à vivre, rien ne le soutiendrait dans sa laborieuse carrière *d'homme inutile,* et, après les premiers encouragements de l'opinion qui voulait le couronner de roses en lui offrant un passe-port pour Paris, il ne tarderait pas à devenir l'objet de l'envie, ou, ce qui est pis, à s'attirer le dédain des hommes pratiques, si nombreux en province (1). »

« La décentralisation, dit un autre, serait pour l'art musical un immense bienfait, et il ne lui faudrait pour cela que deux choses :

« 1º Un peu plus de hardiesse et d'initiative chez les directeurs de province ;

(1) *Critique et Littérature musicale* par Scudo, 1859.

« 2° Chez les *dilettante* locaux un peu moins de cette servilité d'esprit qui leur fait regarder comme indigne de leur attention tout ce qui ne vient pas de la capitale. Le plus plaisant, c'est que ces mêmes provinciaux se plaignent sans cesse et très-amèrement de la prééminence, de la tyrannie de ce Paris, qui absorbe tout. Hélas! Paris n'est pas un tyran le moins du monde, mais les provinciaux sont des esclaves volontaires, malgré Paris, qui les exhorte vainement à s'émanciper (1). »

D'autres auteurs ont apprécié moins favorablement l'esprit de la province; aussi, nous ne voulons appliquer qu'aux minorités précédemment signalées par nous la boutade suivante :

« On voudrait opposer comme antidote à l'Académie royale de Musique la représentation en province d'ouvrages qui n'auraient pas été joués à Paris. Ce remède, selon nous, serait inefficace; car si jamais le proverbe *nul n'est prophète en son pays* a raison, c'est en province. Le dernier *poétriquet* dont les vers auront été publiés dans une de ces mille feuilles inconnues des Parisiens, et qui partent chaque jour pour empester la province, aura plus de succès que l'homme de vrai mérite qui habite la localité (2). »

Il résulte de tout ceci que c'est dans la province, qui aurait tout à gagner à la décentralisation, que se trouvent précisément les plus grands ennemis de ce mouvement. C'est un vrai suicide. Il faut espérer qu'il n'y a là qu'une erreur, qu'un préjugé qu'on pourra détruire avec de la persévérance. Ce résultat acquis,

(1) *Illustration* du 21 août 1861, G. Hecquet.
(2) *France musicale*, 23 février 1845, Ad. de Pontécoulant.

on pourrait affirmer que la décentralisation aurait beaucoup à espérer du côté des encouragements intellectuels; mais c'est dans la partie matérielle que résident les véritables difficultés. C'est là que la logique des faits et des chiffres est surtout affligeante.

Le directeur d'un théâtre de province auquel des auteurs présentent un grand ouvrage inédit peut bien avoir quelques hésitations avant de l'accepter. On comprend qu'il préfère des pièces déjà représentées à Paris, et sur lesquelles il se croit plus en droit de fonder des espérances de succès; mais ce n'est pas cela seulement qui l'arrête, si toutefois l'œuvre lui plaît. Il faut copier les parties des chœurs, d'orchestre, les rôles. Cela représente une somme de sept à huit cents francs. Le directeur ne veut pas les débourser, alors surtout que les opéras joués et gravés à Paris lui reviennent à un prix beaucoup moindre. En outre, cette musique gravée, il pourra la revendre après s'en être servi, tandis que la musique manuscrite de l'ouvrage local lui restera pour compte. On ne joue pas souvent à Bordeaux un opéra né à Lyon et *vice versâ*.

Les auteurs devront donc faire les frais de la copie. S'il y a grand et durable succès, ils retrouveront une partie de leurs déboursés dans les droits d'auteur; mais jamais la totalité. Le nombre des représentations du même ouvrage dans la même ville est ordinairement restreint.

Si l'on veut ensuite faire monter l'ouvrage dans d'autres villes, les mêmes difficultés se présenteront de nouveau, à moins que l'on ne se décide à faire gra-

ver la musique d'orchestre, ce qui exige des frais considérables dont on ne pourrait se récupérer sans être plus que secondé par les marchands de musique de Paris, dont les nombreuses relations commerciales peuvent donner à la vente un développement que des auteurs ne sont pas à même de réaliser.

On peut donc conclure qu'un opéra monté en province constitue toujours une perte matérielle pour les auteurs, qui rarement s'avisent de recommencer. De loin en loin il apparaît, il est vrai, des essais tentés dans quelques villes; mais ils n'ont aucune durée et nul n'a jamais eu pour conséquence la représentation de l'œuvre sur un théâtre de Paris. Dans nos longues recherches, nous n'avons jamais vu qu'un seul grand ouvrage, composé et joué en province, ait été ensuite représenté sur une scène de la capitale.

Si le fait s'est quelquefois produit, ce n'a été qu'en faveur des opéras traduits de l'italien, de l'allemand, parce qu'alors des éditeurs de Paris faisaient tous les frais, et, comme on dit, poussaient l'affaire.

Un directeur de province, à Lyon, M. Fleury, a été plus hardi que beaucoup de ses confrères. M. Louis, compositeur, avait fait représenter sur le grand théâtre de cette ville un opéra en un acte qui avait eu du succès. M. Fleury osa faire un traité avec cet artiste et lui commander un grand ouvrage pour l'année suivante. Le poëme fut écrit par M. Cormon, les décorations peintes par des artistes en renom de Paris, et le grand-opéra, intitulé *Marie-Thérèse*, fut représenté avec succès à Lyon et même à Marseille. C'était un

commencement de décentralisation qui, par malheur, en est resté là. M. Louis est le compositeur qui a le plus essayé de la décentralisation. Il voyageait et allait de ville en ville monter lui-même ses ouvrages. La presse musicale de Paris a quelquefois parlé de lui. Qu'en est-il advenu?

M. Louis est mort à la peine sans avoir jamais pu être représenté sur une scène parisienne.

En janvier 1860, la société de Sainte-Cécile, de Bordeaux, a mis au concours la composition d'un opéra en un acte qui devait être représenté sur le grand théâtre de cette ville, sans frais pour l'auteur couronné. Cinquante-une partitions furent composées pour ce concours; deux furent mises hors concours pour n'avoir pas été orchestrées; vingt-neuf furent écartées comme étant d'un mérite inférieur. Sur les vingt partitions préférées, quatorze furent éliminées. Restaient six partitions ayant mérité l'approbation du jury, sur lesquelles une fut choisie. L'auteur était M. Victor Chéri, chef d'orchestre du Gymnase, à Paris. Cette œuvre, couronnée et intitulée *Une Aventure sous la Ligue*, fut représentée sur le grand théâtre de Bordeaux au mois de mars 1862. Elle n'eut que deux représentations. A-t-elle été gravée? Nous ne le croyons pas. Et d'ailleurs, eût-elle été publiée, la vente en eût été médiocre et de nul rapport pour le compositeur. Les ouvrages qui n'ont pas été représentés à Paris rencontrent toujours une défaveur marquée auprès des marchands de musique de Paris, qui les repoussent systématiquement. C'est là une des

importantes causes matérielles qui font avorter les essais qui sont tentés pour l'émancipation de la province. Allez chez les éditeurs parisiens et demandez à acheter la partition d'un opéra représenté en province. Bien qu'ils n'ignorent pas le titre non plus que le nom de l'éditeur départemental, à toutes vos demandes ils répondront imperturbablement qu'ils n'en ont jamais entendu parler.

S'il en était différemment, le commerce de musique à Paris pourrait faire beaucoup pour le succès de la décentralisation.

Les marchands de la province s'alimentent tous à Paris et rien qu'à Paris. Les éditeurs de Paris cherchent à vendre la musique qu'ils publient, de préférence à celle que publient leurs confrères de la capitale, cela va sans dire; mais cela n'empêche pas qu'ils ne fassent entre eux des échanges et de mutuelles acquisitions.

Agissent-ils de même avec les éditeurs de la province? Achètent-ils pour la revendre la musique qui est publiée dans les départements? Non. Cet ostracisme s'applique surtout aux œuvres importantes, aux opéras. Pour un éditeur parisien, un opéra joué en province n'existe pas. Eût-il été représenté dans une ville de trois cent mille âmes, c'est moins que d'avoir été joué aux Bouffes-Parisiens ou aux Folies-Nouvelles. Donc, ils refusent non-seulement de les éditer, mais même d'en faire un objet de transactions. Il y a des exceptions à cela, mais elles sont aussi rares que méritantes.

Nous croyons qu'il y aurait moyen de sortir de cet état de choses, qui constitue un fâcheux oubli des principes de réciprocité qui forment la base des devoirs moralement imposés au commerce. Voici comment on pourrait agir :

Que les marchands de musique de Lyon, de Marseille, de Bordeaux, de Rouen, Toulouse, Lille, etc., etc., forment entre eux une convention ayant pour but de faire des échanges ; qu'ils étendent cette convention aux éditeurs de Paris sous peine de ne point s'occuper de la vente des produits de ces derniers dans les départements, et l'on verra alors les commerçants de Paris comprendre enfin qu'ils n'ont point raison d'exclure ainsi les populations qui offrent d'importants débouchés à leur commerce.

Quant au public, quant aux lecteurs de musique, c'est une erreur de croire qu'ils refuseraient d'examiner et d'acheter, si elles leur convenaient, des œuvres écrites ailleurs qu'à Paris, où il ne paraît point que des chefs-d'œuvre.

M. Fétis, auquel on revient souvent et qu'on rencontre sans cesse à l'avant du progrès, s'était occupé de la décentralisation lyrique il y a trente-quatre ans. Il avait publié un projet dont il établissait les bases ainsi qu'il suit :

« Voici quelle serait la dépense spéciale occasionnée par la composition et la représentation de ces ouvrages. Il n'est pas de pensionnaire du gouvernement qui, à son retour d'Italie ou d'Allemagne, ne consentît à écrire la musique d'une pièce en trois actes pour 2,000 fr., et à se transporter dans la ville où elle devrait être représentée pour en diri-

ger les répétitions. La certitude de toucher des droits d'auteur dans toutes les villes de France si l'ouvrage avait du succès, l'espoir de vendre la partition ou du moins les morceaux les plus remarquables à quelques marchands de musique, celui de se faire connaître avantageusement et de se procurer des succès plus importants dans la capitale, lui feraient considérer comme une bonne fortune toutes les propositions qu'on lui ferait à ce sujet. Les poëtes ne manqueraient pas non plus, qui, pour une somme de 1,000 fr. et leurs droits d'auteur, se chargeraient d'écrire des libretti.

« Aux 3,000 fr. que coûteraient la composition de chaque opéra, il faudrait ajouter environ 500 fr. pour les frais de copie de musique ; en tout, 3,500 fr. Les décorations et les costumes d'une pièce semblable n'étant pas plus coûteux que ce qu'il faut faire pour un opéra représenté à Paris, ne doivent pas être portés en compte.

« On pourrait facilement donner trois ouvrages nouveaux de cette espèce dans chaque ville, ce qui ferait une dépense annuelle de 10,500 fr., et pour les six villes de Lyon, Marseille, Bordeaux, Rouen, Toulouse, Lille, une somme de 63,000 fr. Pour cette somme de peu d'importance, on aurait chaque année dix-huit opéras nouveaux écrits par les jeunes musiciens pour lesquels le gouvernement fait des dépenses en pure perte ; dans l'ordre actuel des choses, l'art musical y gagnerait en général, et chaque ville, en particulier, en tirerait de grands avantages.

« Parmi les ouvrages de cette nature, il s'en trouverait sans doute qui offriraient des chances de succès pour la capitale, et ce serait une ressource pour le directeur de l'Opéra-Comique dans les circonstances où il n'aurait rien de prêt (1). »

(1) *Revue musicale* de 1829, t. IV, p. 133.

Ce projet, qui renferme d'excellentes idées, a cependant l'inconvénient d'être fait surtout en vue d'utiliser exclusivement les compositeurs formés à Paris, et il serait, ce nous semble, bien plus une centralisation étendue à la province qu'une décentralisation véritable. Les lauréats de l'Institut doivent trouver appui partout; mais l'essor des autres musiciens ne saurait équitablement être entravé à leur avantage, surtout en province. Il est, en outre, une raison d'art qui nous semble digne d'attention et qui mérite d'être étudiée.

Les règles sur lesquelles repose la science de la composition musicale sont partout les mêmes, et pourtant il y a des différences entre les produits des divers pays. L'Italie, l'Allemagne, la France, ne fournissent pas la même musique.

La critique a souvent signalé l'uniformité d'idées, de procédés, d'effets qui se manifeste dans la plupart des ouvrages écrits à Paris. Même manière d'orchestrer, de disposer les voix, de couper les morceaux, le tout selon la mode. Ainsi, pour ne citer qu'un exemple, on ne fait plus de monologues, c'est-à-dire des airs pour voix d'homme, et tous les compositeurs parisiens agissent ainsi. Pourquoi? Ce n'est pas naturel, dit-on. Mais, si en effet l'homme ne se parle pas tout haut, s'ensuit-il que le monologue doive être banni du théâtre? Avec cette recherche exagérée de la vérité dramatique, on finira par avoir de tout dans un opéra, excepté du chant. Si vous voulez être si vrai, jouez la comédie, parlez et ne chantez plus. Si en fin

de compte vous voulez atteindre la perfection du naturel, supprimez les théâtres et voyez la comédie humaine : elle se joue tous les jours, à toute heure et naturellement.

Mais on aime le théâtre, on aime la fiction et l'on a créé l'art. L'art doit être varié ; il doit être marqué au cachet de la personnalité de chacun. Loin de comprendre cette nécessité, les jeunes compositeurs suivent tous la même voie. On croirait qu'ils composent sous l'empire de l'on ne sait quel ensemble de pensées qui leur sont communes ; on dirait qu'ils sont dans une mutuelle dépendance d'esprit. Est-ce parce qu'ils veulent trop rester enchaînés aux procédés qui leur ont été enseignés ? est-ce la crainte qu'une tentative faite dans de nouveaux sentiers ne soit blâmée ? Nous ne savons ; mais ce qu'il y a de positif, c'est que leurs œuvres présentent une uniformité regrettable.

L'influence locale ne serait-elle pas pour quelque chose dans ce résultat ? On peut raisonnablement le supposer. Les mêmes fréquentations, les mêmes relations, les mêmes discussions entre mêmes gens, dans le même lieu, sur le même objet, doivent engendrer une même manière de penser et une unité de vues qui produisent des résultats semblables. Sous ce rapport, et dans l'intérêt de la variété de l'art, la décentralisation serait donc un progrès pour l'art en même temps qu'elle serait un bienfait pour les artistes. Mais elle ne peut exister que par la volonté du gouvernement. Il faut des ordonnances, des décrets, une règlementation, et, par-dessus tout, des secours d'argent venant

de l'Etat. Ce que nous demandons n'est point pratiqué en matière de théâtre; mais on en voit les heureux effets pour une foule d'autres besoins, progrès et améliorations. L'Etat ne participe-t-il pas aux améliorations matérielles des cités et des campagnes? ne subventionne-t-il pas une grande quantité d'institutions provinciales? ne fait-il pas des présents aux musées départementaux? n'enrichit-il pas les bibliothèques provinciales? ne répare-t-il pas les monuments épars sur toute la surface du pays?

Pourquoi ne ferait-il pas pour les théâtres de la province ce qu'il fait pour tant d'autres institutions départementales? Pourquoi cette branche artistique, une de celle qu'il importe pour la France de conserver florissante, serait-elle exclue des avantages qui sont attribués à tant d'autres? Nous ne voyons aucune bonne raison à opposer à cette demande, sinon que cela ne s'est jamais fait.

Par bonheur, nous vivons à une époque où le préjugé de l'habitude prise n'est pas un obstacle insurmontable. Aussi, nous croyons à une prochaine réforme en faveur des scènes de province. Jusqu'à présent, les gouvernements ne s'en sont occupés qu'au point de vue de l'ordre, de la moralité, de la police. La question d'art reste à résoudre. Une impulsion donnée à l'esprit d'initiative, de création serait utile à tout et à tous.

Si trente-six millions d'âmes participent à la grandeur de la ville de Paris, qui est l'âme et aussi, pour employer l'image de la fable, l'estomac de la France,

est-il juste que les membres soient déshérités? Est-il équitable que lorsque les deux millions d'âmes qui habitent Paris ont le bonheur d'avoir les arts, pour ainsi dire, *sous la main,* les trente-quatre autres millions en soient privés? Ne doit-il pas y avoir pour eux au moins des centres, des foyers d'émulation et de production? Tous les sacrifices du pays doivent-ils se borner à la gloire exclusive d'une seule ville, d'un seul clocher, ce clocher fût-il celui de Notre-Dame de Paris? Non.

Paris doit dominer, étendre au loin ses rayonnements; mais les autres cités de la France, dans une moindre sphère il est vrai, doivent vivre, agir, penser et non pas végéter.

Nous publions ici un répertoire des opéras créés en province, et dont nous avons rencontré les titres dans nos recherches :

Répertoire des Théâtres de la Province (Opéras).

VILLES.	ANNÉES	MOIS.	TITRES DES OUVRAGES.	ACTES.	POETES.	MUSICIENS.
Toulouse.	1839	Avril.	La Chasse saxonne.	3	***	J. Cadaux.
Rouen.	1840	Février.	Les Catalans (grand-opéra).	2	Burat de Gurgy.	Elwart, prix de Rome
Rouen.	1840	Décemb.	Leïla, ou le Giaour (gr.-opéra)	3	Tavernier.	Bovery.
Montpellier.	1841	Avril.	Belzébuth	4	Castil-Blaze.	Castil-Blaze.
Rouen.	1843	Mars.	La Tour de Rouen	1	Octave Féré.	Bovery.
Lyon.	1843	Mars.	Nizza de Grenade (traduction de Lucrecia Borgia).	4	Monnier.	Donizetti.
Toulouse.	1844	Février.	La Bohémienne.	3	***	Soubies.
Lyon.	1845	Janvier.	Un Duel à Valence.	1	***	Louis.
Lyon.	1845	Septem.	La Jeunesse de Charles XII.	1	***	Rozet.
Versailles.	1845	Novemb.	L'anneau de Mariette	1	Laurencin, Cormon.	Gautier.
Le Havre.	1845	Novemb.	Sella.	1	Bourlet de Lavallée.	A. Lecomte.
Montmartre.	1846	Janvier.	La Jeunesse d'Haydn.	1	Dumesnil.	Hetzel.
Montmartre.	1846	Juin.	La Tête de Méduse (a été représentée à l'O.-Nat. en 1847).	1	Forges.	Scard.
Montmartre.	1846	Juin.	La Jeunesse de Lully.	1	Frères Dartois.	Mlle Péan de la Roche-Jagu.
Dijon.	1846	Décembe	Une Quarantaine au Brésil.	3	Paris.	Paris, prix de Rome.
Lyon.	1847	Mars.	Marie-Thérèse (gr.-op.), il a été repr. à Marseille en 1848.	4	Cormon et Dutertre.	Louis.
Reims.	1850	Janvier.	Les deux Sergents (représ. la même année à Abbeville, Orléans, à Versailles en 1851).	2	***	Louis.
Versailles.	1850	Décembe	Le Maëstro.	1	Lesguillon.	Luce.
Dijon.	1851	Janvier.	Un Drame lyrique.		***	Debillemont.
Nantes.	1851	Janvier.	Le Visionnaire.	1	Lorin et Perrot.	Aristide Hygnard.
Lyon.	1851	Novemb.	Le Vendéen.	1	L. Lefebvre.	Louis.
Lyon.	1853	Février.	Venise la Belle.	1	***	Simiot.
Dijon.	1854	Mars.	Un Opéra-Bouffe.	1	Noirot.	Debillemont.
Rochefort.	1853	Mars.	Lelia (grand-opéra).	3	***	Herman.
Alger.	1854	Décembe	Les Filles d'Honneur de la Reine.	3	***	Le colonel Hardy, tué en Crimée à la tête de son rég. au mamelon Vert.
Calais.	1855	Avril.	Le Sommeil de Pénélope (joué en diverses villes par Mlle Annet e Lebrun)	1	***	Elwart.
Rouen.	1857	Décembe	La Vendéenne (gr.-op.), jouée à Toulouse 1859, Lyon 1863	4	Fréd. Deschamps.	Malliot.
Perpignan.	1858	Mai.	La Quenouille de la Reine Berthe.	3	Coste.	Coste.
Rouen.	1859	Février.	La Perle de Frascati.	1	E Paccini.	A. de Rubin.
Orléans.	1859	Mars.	Les Chevau-Légers.	2	De Mondine.	Delacroix.
Toulouse.	1859	Décembe	La fausse Alerie.	1	E. Amalric.	Rolly.
Châlons-s.-S.	1860	Janvier.	Les Malices de Nicaise.	1	***	***
Marseille.	1860	Janvier.	Un Effet électrique.	1	***	Herman.
Marseille.	1860	Février.	Le Jugement de Dieu (gr.-op.)	4	A. Carcassonne.	A. Morel.
St-Etienne.	1860	Mars.	La Charmeuse.	1	***	Dard.
La Rochelle.	1860	Décembe	Qui compte sans son Hôte.	1	***	Léon Meneau.
Douai.	1861	Février.	David.	1	***	Ch. Duhot.
Nantes.	1861	Février.	La Scabieuse.	1	***	***
La Rochelle.	1861	Mars.	Le Cabaret de Lustucru.	1	Jaime et Arago.	Lemanissier.
Rouen.	1861	Novemb.	La Truffomanie.	1	Charles Letellier.	Malliot.
Bordeaux.	1861	Decembe	Brunette.	1	C. Potier, M. Briol.	Parisot.
Bordeaux.	1862	Mars.	Une Aventure sous la Ligue.	1	De Bruges et Montcavrel.	Victor Chéri.
Rouen.	1863	Mars.	Le Sergent de Ouistreham.	1	Lebreton, Richard	Camille Caron.
Marseille.	1863	Mars.	L'Ours et le Pacha.		Scribe, Saintine.	Audran fils.

X

LES ACTEURS

SOMMAIRE.

A quelles causes attribuer la rareté des chanteurs. — Le petit nombre d'écoles gratuites de chant. — Le mauvais goût. — Les préjugés. — Paroles de M. le baron Dupin au Sénat. — La profession d'acteur. — Les manifestations grossières. — Origine du préjugé. — Les conciles. — Les arrêts des Parlements. — Le For-Lévêque. — Les arrêts sous l'Empire et sous la Restauration. — Illégalité des arrestations. — Exclusion systématique. — Lettres patentes de Charles VI. — Ordonnance de Louis XIII. — Lettres patentes de Louis XIV. — Lettre de Napoléon à Talma. — Distinctions honorifiques à tous ceux qui travaillent pour le théâtre, à l'exception des acteurs. — Le sifflet. — Napoléon Ier et les tapageurs au théâtre. — Les acteurs dans l'antiquité. — Pensée de La Bruyère. — Moyens de supprimer l'usage du sifflet. — Réception des acteurs.

On oppose à l'accroissement réclamé du nombre des théâtres lyriques la difficulté de trouver des artistes de mérite, quels que soient d'ailleurs les bénéfices que leur rapporte leur talent. Il y a bien des causes à cette rareté. Nous allons en indiquer quelques-unes et prouver qu'il serait possible, en les faisant disparaître

ou du moins en les amoindrissant, de rendre la carrière plus praticable et plus pratiquée. Ces causes, les voici :

1° Le petit nombre d'écoles publiques et gratuites établies dans le but de former des chanteurs;

2° Le mauvais goût de la partie la plus bruyante du public, qui encourage les erreurs vocales, et, sans s'en douter, pousse les chanteurs à briser leur voix avant même que le talent soit acquis;

3° Les préjugés attachés à la profession d'acteur, qui en éloignent la plupart des gens aisés et instruits;

4° Les manifestations grossières de désapprobation qui, en rabaissant la profession de l'acteur, semblent dégrader l'homme qui s'y livre, et par cela même éloignent de cette carrière des personnes que leur vocation y attireraient, mais qui sont doués en même temps d'une susceptibilité, d'une indépendance de caractère très-développées. Ceux qui n'ont en vue que le lucre accourent sur le théâtre sans avoir de vocation pour l'art; ils bravent les sifflets sans s'émouvoir et touchent sans scrupules des appointements qu'ils ne méritent pas, mais qu'on leur alloue faute de mieux;

5° L'exclusion systématique pour les acteurs de toutes les distinctions honorifiques accordées aux autres citoyens.

Examinons en détail chacune de ces cinq causes :

Le petit nombre d'écoles publiques et gratuites de chant est un fait notoire. Il n'y a, en dehors du Conservatoire de Paris, et pour toute la France, que cinq

écoles publiques qui résident à Toulouse, Marseille, Lille, Metz, Nantes. Ces écoles, soutenues par les villes et subventionnées assez parcimonieusement par l'Etat, sont des succursales du Conservatoire de Paris. Comme lui, elles produisent de bons musiciens et pas assez de chanteurs. L'enseignement de cette partie importante de l'art musical aurait besoin d'être établi sur une plus grande échelle, car la voix ne durant pas toute la vie, surtout avec le métier qu'on fait faire aux chanteurs, ceux-ci doivent être souvent renouvelés; il serait donc nécessaire d'augmenter le nombre des classes et des professeurs de chant perfectionné, et de plus il serait urgent de créer des écoles dans les principales provinces, quel que soit d'ailleurs le climat, car c'est se tromper singulièrement que d'attribuer seulement au midi de la France le privilége de produire des voix. La nature en est riche partout, et l'on serait certain d'obtenir dans tous les départements de brillants résultats, si l'on décuplait le nombre des Conservatoires. Cette détermination ne serait qu'une conséquence logique du goût qu'on a pour le chant; si l'on aime entendre les chanteurs, il faut en former, cela est élémentaire.

Le mauvais goût d'une certaine partie du public fait que souvent on préfère les éclats de la sonorité vocale à l'élégance, à la distinction, à la pureté du style, à la grâce du chant. On tient compte, il est vrai, de ces qualités, mais on les place au second rang, en sorte que l'artiste qui veut être applaudi sacrifie à l'erreur, fatigue son organe et perd sa voix

précisément à l'heure où il devrait posséder la plénitude de ses moyens et de son talent. Le remède à cela nous semble complexe. Il appartiendrait d'abord aux compositeurs d'écrire pour les voix plus sagement qu'ils ne le font ; de les accompagner moins bruyamment et de ne pas faire dialoguer des *soli* de voix avec des *tutti* d'orchestre disproportionnés. La mission de la critique serait de ne louer que les effets de bon goût, de faire le silence le plus absolu sur certains sons dont on a fait, bien à tort, des critériums de valeur artistique en les citant à chaque instant comme des phénomènes dignes d'admiration. Enfin, ce serait aux artistes de talent à s'abstenir de ces exagérations et à former eux-mêmes le goût du public, qui ne tarderait pas à distinguer le vrai du faux, si on lui présentait plus souvent le premier en reléguant le second dans la catégorie des tours de force qui ne constituent pas l'art.

Les préjugés attachés à la profession d'acteur n'existent-ils plus ? On le dit, on le répète, quoique les faits établissent le contraire. Il y a bien peu de temps encore, un des hommes les plus considérables de France, M. le baron Dupin, ayant à retracer sommairement au Sénat l'histoire de l'Institut depuis sa création en 1795, s'exprimait ainsi :

« Pour compléter la liste des beaux-arts, on avait, avec raison, ajouté le seul d'entre eux qui n'eût jamais figuré parmi nos institutions académiques ; c'était la musique envisagée comme un art créateur.

« Ce n'est pas tout ; dans une époque où l'on ne respec-

tait guère plus les *convenances* que les *préjugés*, aux conceptions inspirées par le génie musical, on avait joint la pratique du chant et de la déclamation. On empruntait à la scène des acteurs tragiques et comiques pour les placer à côté des Ducis, des Chenier et des Andrieux, des Méhul, des Gossec et des Grétry (1). »

Qu'on ne place pas la profession de l'acteur au nombre de celles qui renferment des mérites d'une nature aussi élevée que ceux qui caractérisent les autres arts créateurs pouvant conduire à l'Institut, nous le voulons bien ; mais qu'on blâme en principe l'admission des comédiens dans ce corps savant en disant à l'appui de ce blâme qu'il y aurait dans cette admission un manque de respect exigé par les *convenances*, ce n'est pas discuter la valeur de la profession, c'est blesser ceux qui l'exercent ou ne montrer aucun égard pour leur talent, leur honorabilité, et c'est une manière de voir que nous ne pouvons partager. Ajouter que dans l'admission des comédiens à l'Institut il y a un oubli du respect dû aux règles du bon sens, c'est, selon nous, une opinion plus condamnable encore que celle qui se fonde sur les préjugés ; c'est proclamer l'existence même de ces préjugés, c'est leur donner crédit ; reconnaître qu'ils sont justifiés, c'est s'en faire une règle de conduite, en un mot, c'est placer la prévention et l'erreur au-dessus de la raison. Et pourtant cela a été dit en plein Sénat, par un orateur éminent et sans con-

(1) Sénat, séance du 9 avril 1862. (*Moniteur* du 10 avril 1862.)

tradiction. Peut-on après cela nier encore l'existence du préjugé ? Que la plupart de ceux qui font les plus beaux discours sur ce sujet fouillent leur conscience, et ils y trouveront presque toujours le germe du préjugé qui existe en eux encore plein de force et tout prêt à se manifester au dehors si l'occasion se présente.

Par ce seul fait, que l'acteur se livre à l'approbation ou à la désapprobation de celui qui l'écoute et le juge, il semble qu'il perde une partie de sa dignité personnelle. Le contraire ne serait-il pas plus équitable ?

Qu'est-ce qu'un acteur ? Un homme qui interprète bien ou mal les œuvres de l'esprit. Cette interprétation est une marchandise qu'il vend. Celui qui l'achète a le droit de dire qu'elle ne vaut pas le prix qu'il y met. C'est ce qui a lieu dans toutes les transactions possibles. Seulement, et c'est ici qu'est la nuance, on exprime différemment son blâme. Il n'est pas permis de publier qu'un marchand vend de mauvais produits, et chacun peut imprimer qu'un artiste est sans talent, que tout ce qu'il livre au public est défectueux. Résulte-t-il de là que les œuvres de l'esprit sont inférieures à celles de l'industrie ? Serait-on fondé à dire que ceux qui débitent les premières sont moins honorables que ceux qui interprètent les secondes ? Nous ne le pensons pas. Nous croyons qu'en principe il doit y avoir égalité entre eux. Si l'on voulait cependant établir un premier rang, il appartiendrait, selon nous, à ceux qui se soumettent loyalement à un juge-

ment public et non à ceux qui, n'ayant à supporter que la désapprobation privée, abritent leurs intérêts derrière la sauve-garde du silence. De quel côté sont la franchise et la loyauté? de quel côté se trouvent les meilleures et les plus sûres garanties ? A ce compte de libre blâme public, y a-t-il beaucoup de professions plus loyales que celle de l'acteur?

Les manifestations grossières de désapprobation qui s'expriment par le sifflet sont indignes de notre civilisation. C'est une honte pour notre époque. Quand il n'est pas permis d'appeler tout haut voleur celui qui nous a vendu une denrée falsifiée pouvant nuire à notre santé, il serait permis de siffler l'acteur qui n'a pas eu le bonheur de nous plaire? Cela est déplorable.

Qu'est-ce que le sifflet ? Un bruit qui n'a que le sens qu'on lui attribue, a-t-on dit souvent ; nous ne lui en connaissons que deux adoptés par l'usage. Dans le premier, il est usité par le maître qui veut appeler son chien; dans l'autre, il est employé pour blâmer l'œuvre de l'esprit d'un homme. N'est-ce point dans ce double emploi du sifflet adressé à l'animal et à l'homme que gît l'outrage ? Le sifflet, de quelque manière qu'on l'envisage, de quelque façon qu'on le présente, sera toujours une insulte de fait. Ce n'est que par une sorte de convention tacite qu'on prétend lui enlever sa véritable expression ; mais, quoi qu'on dise, il n'en reste pas moins le fait grossier, brutal, cruel qui soutient le préjugé dont nous avons parlé plus haut et l'aide à se maintenir dans toute sa vigueur.

Supprimez le sifflet, et le préjugé qui accable les

gens de théâtre sera bien près de s'éteindre de lui-même.

Les barrières légales qui séparaient autrefois les acteurs des autres citoyens sont tombées depuis longtemps, puisque devant les lois civiles les acteurs sont égaux à tous. — Il n'en a pas toujours été ainsi.

Aux premiers siècles de notre ère et au moyen âge, les représentations théâtrales étaient d'affreuses farces, d'ignobles jeux exécutés sur les places publiques par des histrions et des bateleurs. La morale et la religion y étaient constamment outragées. Aussi les histrions furent souvent punis par les gouvernements. L'Eglise leur lança ses foudres. Le concile d'Elvire tenu en Espagne l'an 305, le concile d'Arles en 314 les excommunièrent. Charlemagne, en 789, rendit une ordonnance qui mit les histrions au nombre des personnes infâmes auxquelles il n'était point permis de porter une accusation en justice. Les conciles de Mayence, de Tours, de Châlons-sur-Saône, au neuvième siècle, frappèrent encore d'excommunication ces comédiens qui ne méritaient pas ce nom.

On a écrit dans le dernier siècle bien des commentaires théologiques sur la position des comédiens vis-à-vis de l'Eglise. Nous ne nous y arrêterons pas. Nous nous bornerons à citer quelques lignes d'un ouvrage plus récent et qui nous semble avoir jugé sainement la question :

« La législation rigoureuse, tant de la part de la puissance ecclésiastique, que de celle de la puissance séculière à l'occasion des *histrions, hommes obscènes et gens de cirque,* qui

jouèrent sous la première et la seconde race de nos rois, était utile et conservatrice des mœurs et de la religion ; mais c'est une erreur des plus graves que de prétendre appliquer ces rigueurs aux comédiens exerçant sous la troisième race de nos rois. Ces comédiens étaient soutenus, accrédités par la volonté de nos princes et les arrêts de nos Parlements ; ils agissaient en vertu de tous les pouvoirs légaux qui constituent et légitiment une profession dans l'Etat, et les lois ecclésiastiques et civiles, faites pour la répression et l'extinction des *histrions*, des *bateleurs*, n'ont et ne peuvent rien avoir de commun à l'égard des comédiens de la troisième race que la puissance royale et celle de nos Parlements ont constitué régulièrement (1). »

Il n'est pas indifférent de faire observer ici que ces baladins étaient eux-mêmes les auteurs et les acteurs des pièces informes qu'ils représentaient, et que c'est à ce double titre qu'ils étaient réprouvés. Aujourd'hui, les acteurs ne sont plus auteurs ; ces derniers étant honorés ainsi qu'ils le méritent, il devrait en être de même de leurs interprètes. Quant aux punitions, aux anathèmes autrefois lancés contre les auteurs, ne tombaient-ils pas d'eux-mêmes devant les œuvres de Corneille, de Racine, de Molière et de tant d'autres dont le pays est fier, et auxquelles les lettres et la civilisation doivent tant de gloire ?

Les auteurs furent les premiers admis à rentrer dans le sein de la société. Pour les comédiens eux-mêmes l'exclusion alla successivement en s'adoucissant, en

(1) *Des Comédiens et du Clergé*, par le baron d'Hennin de Cuviliers. (Delaunay-Dupont. Paris, 1825.)

perdant peu à peu de sa sévérité ; elle se transforma en un préjugé que les rois cherchèrent vainement à déraciner. Ce préjugé devait par malheur se conserver pour ainsi dire de plein droit comme une conséquence des lois exceptionnelles qui, jusqu'à 1830, régirent les acteurs, qui étaient alors privés de leur liberté pour de simples infractions au service.

Tout le monde sait que la prison du For-Lévêque fut illustrée par eux. Elle tomba en 1780, mais ses pensionnaires furent transférés dans une autre prison, et le décret de 1807 maintint les acteurs dans une position particulière. Voici en effet ce qu'on lit dans le règlement de la Comédie-Française, fait par Napoléon Ier, sous la rubrique *De la discipline :*

« 12. — Tout sujet qui aura fait manquer le service, soit en refusant sans excuses jugées valables de remplir un rôle dans son emploi, soit en ne se trouvant pas présent au moment indiqué pour son service, soit enfin par toute autre faute d'insubordination envers ses supérieurs, pourra être condamné, suivant la gravité des cas, ou à une amende ou aux arrêts.

« 13. — Les sujets qui seront mis aux arrêts ne pourront être conduits dans la maison de l'abbaye que sur autorisation du surintendant.

« 14. — La durée des arrêts ne pourra être prolongée au delà de huit jours, sans qu'il nous en soit rendu compte. »

Voilà quel était le règlement des comédiens ordinaires de l'Empereur. Les arrêts, la liberté individuelle supprimée pendant huit jours, tout cela tempéré, il est vrai, par le recours en grâce, déféré au surintendant, qui pouvait ne pas autoriser l'applica-

tion de la peine, mais qui avait aussi la faculté de permettre l'incarcération.

Le décret du 15 octobre 1812, connu sous le nom du décret de Moscou, relatif aux sociétaires du Théâtre-Français, maintint cette punition.

On lit en effet au titre IV *de la police* :

« 75. — Tout sujet qui manque à la subordination envers ses supérieurs, etc., etc., est condamné, suivant la gravité des cas, à l'une des peines suivantes :

« 76. — Ces peines sont les amendes, l'exclusion des assemblées générales des sociétaires et du comité d'administration, l'expulsion momentanée ou définitive du théâtre, la perte de la pension et les arrêts. »

Enfin, au début de la Restauration, une ordonnance royale du 14 décembre 1816 maintint la peine des arrêts ; mais heureusement elle tomba en désuétude et fut abrogée en 1830. A propos de ces atteintes à la liberté individuelle des acteurs, soit pour ce motif, soit pour d'autres non moins arbitraires, voici ce qu'on lit dans la *Législation des Théâtres* de MM. Vivien et Edmond Blanc, ouvrage publié avant la révolution de 1830 :

« Si un acteur arrive trop tard au théâtre, fait manquer la représentation ou se rend coupable de quelque infraction à la discipline intérieure des coulisses, on l'envoie, sans aucune forme de procès, passer un ou deux jours avec les vagabonds et les tapageurs que la police arrête toutes les nuits. Cet usage est tellement enraciné dans quelques localités, que ces arrestations ont lieu toutes les fois que l'occasion s'en présente, sans réclamations ni difficultés.

« C'est un abus très-grave et que l'autorité ne soutiendra certainement point quand elle sera convaincue de son illégalité. D'après les dispositions de la Charte, la liberté individuelle des citoyens est garantie, et nul ne peut être arrêté ou détenu que dans le cas prévu *par la loi*. C'est un des principes les plus sacrés de notre ordre politique, et celui dont l'observation importe le plus à la sécurité publique. Or, quelle loi autorise l'arrestation des comédiens? Il n'en existe point qui les concerne spécialement, qui mette leur liberté individuelle à la disposition de l'autorité.

« L'arrestation est donc illégale, et remarquez qu'elle le serait même dans le cas où le comédien s'y serait soumis, soit par son engagement, soit par un consentement postérieur, la liberté individuelle ne peut être l'objet d'un compromis, elle ne peut être engagée par un consentement privé.

« §§ 2 et 4. — Tous ces principes sont certains, et nous avons déjà fait remarquer que l'autorité commence à les reconnaître. La dernière ordonnance sur le Théâtre-Français a supprimé la peine des arrêts prononcés par les ordonnances précédentes. »

Nous l'avons dit, depuis 1830, rien de semblable n'existe. Le seul vestige de l'ancien état de choses qui soit resté debout au milieu du progrès général des idées, c'est le sifflet; lui seul a survécu, et il suffira pour maintenir les gens de théâtre dans une catégorie sociale plus que secondaire. Nous croyons que c'est au sifflet qu'il faut attribuer l'hésitation que mettent encore les gouvernements à traiter les acteurs comme les autres citoyens.

L'exclusion systématique des acteurs de toute dis-

tinction honorifique est trop évidente pour qu'on songe un seul instant à la nier, malgré les décrets, les ordonnances ou autres actes bienveillants de plusieurs monarques, dont la série mérite d'être indiquée.

Les lettres patentes octroyées par Charles VI en 1402 aux frères de la Passion, disaient :

« Avons mis en notre protection et sauvegarde durant le recours d'iceulx jeux, et tout comme ils joueront seulement, sans pour ce leur meffaire ne à aucun d'iceulx à cette occasion ne autrement comment que ce soit au contraire. »

Louis XIII, à son tour, ajoutait, en parlant des comédiens :

« Nous voulons que leur exercice, qui peut innocemment divertir nos peuples de diverses occupations mauvaises, ne puisse leur être imputé à blâme, ni préjudicier à leur réputation dans le commerce public. »

Louis XIV alla plus loin en 1669 dans les lettres patentes de l'abbé Perrin :

« Voulons et nous plaît que tout gentilhomme, demoiselle et autres personnes puissent chanter audit *opéra* sans que pour ce ils dérogent aux titres de noblesse, ni à leur privilége, charge, droits et immunités. »

Il renouvela ces paroles en 1672 dans les lettres patentes accordées à Lully, que plus tard il annoblit.

Napoléon Ier, alors qu'il n'était encore que le général Bonaparte, aimait Talma ; il lui écrivait, quelques jours avant le 13 vendémiaire :

« Je me suis battu comme un lion pour la République,

mon bon ami Talma, et, en récompense, elle me laisse mourir de faim. Je suis au bout de mes ressources; ce misérable Aubry me laisse sur le pavé lorsqu'il pourrait faire de moi quelque chose. Je me sens de force à primer les généraux Santerre et Rossignol, et l'on ne trouvera pas un petit coin de la Vendée ou ailleurs pour m'employer? Tu es heureux! Ta réputation ne dépend de personne; deux heures passées sur les planches te mettent en présence du public qui dispense la gloire. Nous autres, militaires, il nous faut l'acheter sur une plus vaste scène, et on ne nous permet pas toujours d'y monter. Ne regrette donc pas ta position; reste sur ton théâtre. Qui sait si je reparaîtrai jamais sur le mien.

« J'ai vu hier Monvel, c'est un parfait ami. Barras me fait de belles promesses, les tiendra-t-il? J'en doute. En attendant, je suis à mon dernier sou. Aurais-tu quelques écus à mon service? Je ne les refuserai pas, et je t'en assure le remboursement sur le premier royaume que je conquerrai avec mon épée. Mon ami, que les héros d'Aristote étaient heureux! Ils ne dépendaient pas d'un ministre de la guerre!

« Adieu, tout à toi. BONAPARTE. »

Devenu empereur, Napoléon Ier eut toujours pour la personne de Talma une sincère affection, et pour son talent une haute estime.

Enfin, au 19 août 1814 et au 15 mai 1815, un règlement du ministre de l'intérieur, fait pour les théâtres de la province, disait :

« Les acteurs qui se conduisent bien et qui font preuve de talent sont susceptibles d'obtenir des marques de satisfaction, des récompenses de la part du ministre. »

Ces belles déclarations des rois et de leurs ministres étaient-elles bien sincères ? On ne saurait en douter, et pourtant, en dépit de ce bon vouloir, de ces généreuses intentions, poursuivies depuis plus de quatre siècles, il y avait toujours une arrière-pensée en faveur du préjugé. Cette arrière-pensée est encore vivace de nos jours, la preuve en est dans l'exclusion prolongée, systématique, des acteurs de toute distinction honorifique; ils n'ont jamais pu aller au delà de la tabatière enrichie de diamants. En un mot, il faut bien le dire, puisque cela est, on ne décore pas les acteurs.

Napoléon lui-même, le fondateur de l'ordre, n'osa jamais en donner les insignes à son ami Talma.

Tout est bizarre dans l'opinion qu'on se fait sur les gens et les choses du théâtre, et c'est cette opinion étrange qu'on prend pour guide, alors qu'il s'agit de considérer les comédiens à l'égal des autres citoyens.

On décore les auteurs qui écrivent des pièces, qui souvent doivent leur principale cause de succès au talent des interprètes.

On décore les compositeurs qui écrivent de la musique pour les comédiens chanteurs.

On décore les directeurs qui les exploitent, les professeurs qui les forment, les critiques qui les jugent; mais eux, par qui, pour qui et avec qui tout cela est mis en mouvement, on ne les décore jamais. S'il arrive, par une rare exception, qu'un comédien obtienne cet honneur, ce n'est que lorsqu'il a cessé d'exercer sa profession, et pour récompenser en lui un autre mérite que celui de la profession même.

Quelle est la cause de cette exclusion, si ce n'est la persistance d'un préjugé depuis si longtemps enraciné. Les acteurs ne sont ni plus ni moins bons que les autres hommes; ils ont les mêmes vertus, les mêmes faiblesses. Leur amour-propre, il est vrai, est quelquefois excessif, et ils le montrent trop souvent avec une naïveté qui fait sourire les gens d'esprit ; mais, l'orgueil n'est-il pas un défaut commun à tous les hommes? Larochefoucauld prétend qu'il n'y a de différence que dans la manière de le montrer. Un observateur a remarqué que « les acteurs, les artistes, les
« poëtes, les rois et les philosophes avaient une dose
« d'orgueil et de vanité beaucoup plus forte que le
« reste des mortels. Chez les anciens, les pharisiens,
« les stoïciens et surtout les cyniques, étaient plus
« entachés de cette passion que les autres prétendus
« sages, témoins Diogène et son maître en mendicité,
« à qui Socrate disait : *Antisthèmes, j'aperçois ta*
« *vanité à travers les trous de ton manteau* (1). »

Les acteurs ne sont donc pas plus blâmables en ceci que les autres humains, et d'ailleurs, ce travers, dont ils ont surtout le côté ridicule, chez eux ne devient un vice que lorsqu'il produit un égarement assez grand pour les pousser à sacrifier à cet orgueil non-seulement leurs propres intérêts, mais aussi les intérêts respectables des administrations qui les rétribuent, ceux de leurs collègues et ceux des auteurs et compositeurs sans lesquels leur profession n'existerait pas.

(1) *La Médecine des Passions*, Descuret.

Tous les artistes ne tombent pas dans ces excès blâmables qui sont inhérents à la faiblesse humaine et n'entachent pas particulièrement la profession.

On objectera peut-être les mœurs relâchées de quelques-uns d'entre eux? Cette objection doit-elle sérieusement leur être opposée plus qu'à d'autres catégories sociales? Nous ne le pensons pas. Aujourd'hui leur vie privée est généralement régulière. S'il y a des exceptions, n'en est-il pas de même ailleurs? Essayez de faire pour d'autres ce que vous vous croyez le droit de faire pour eux; que votre curiosité indiscrète ouvre la porte de toutes les demeures comme elle franchit trop souvent les murs de la vie privée des acteurs, et vous verrez que la sagesse, la continence ne sont pas toujours les principales vertus de gens très-considérés d'ailleurs.

La cause réelle de leur exclusion des honneurs publics est donc le préjugé attaché à la profession. Nous ajouterons, par antithèse, que cette exclusion est à notre époque d'égalité une des principales causes de la durée du préjugé. Honorez les comédiens à l'égal des autres hommes, et le préjugé disparaîtra. Soyez rigoureux, sévère, soyez même plus sobre de distinctions envers eux qu'envers d'autres, ils n'auront que plus de gloire à les mériter; mais pas de système exclusif, pas d'ostracisme, ce n'est plus de notre temps. Récompensez enfin les comédiens qui allient au talent les vertus de la vie privée, et vous verrez cette classe sociale s'améliorer, se perfectionner sous tous les rapports et devenir plus nombreuse.

Tant qu'elle sera frappée systématiquement, tant qu'elle sera légalement l'objet des manifestations brutales de la foule, tant que les scènes de sauvagerie des débuts en province seront tolérées, sous prétexte d'une liberté qui le plus souvent n'est qu'une inqualifiable licence, tant que le premier spectateur venu pourra dire :

> C'est un droit qu'à la porte on achète en entrant ;

en un mot, tant qu'il sera permis de n'apporter ni dignité, ni savoir-vivre dans une réunion de gens appelés à goûter les plaisirs de l'intelligence et de l'esprit, et que la foule sera légalement en droit de traiter en parias ceux qui s'efforcent de lui procurer ces plaisirs, la profession d'acteur sera déconsidérée, et lorsqu'il s'agira d'honneurs à décerner, il naîtra des scrupules ; on se dira, peut-être à tort, mais non sans une apparence de raison pourtant, qu'un homme qui, par sa profession, est obligé de subir en quelque sorte un affront public sans avoir la faculté d'en demander la réparation, ne saurait porter sur sa poitrine le signe de l'honneur. Cela est cruel ; mais cela est.

Et pourtant, s'il était permis de publier le nom des siffleurs à côté de celui des acteurs sifflés, nous ne savons lesquels seraient quelquefois les plus humiliés.

Bref, que l'on discute la question philosophiquement, qu'on la retourne dans tous les sens : la raison ainsi que la loi seront d'accord pour reconnaître que la profession d'acteur n'est pas moins honorable que les autres, et que l'on commet une grave erreur quand,

au point de vue de l'estime, on la place, pour ainsi dire, en dehors du droit commun. Nous ne parlerons que peu du blâme qu'on croit pouvoir leur infliger sur les questions les plus simples.

N'est-il pas étrange, par exemple, qu'on reproche quelquefois publiquement aux acteurs l'argent qu'ils gagnent? On discute les sommes qu'un entrepreneur leur alloue, quand il croit qu'elles pourront lui produire des bénéfices. L'on trouve scandaleux qu'un artiste de théâtre se permette de toucher par année autant qu'un magistrat, qu'un maréchal de France, qu'un commerçant. — Un écrivain, M. Scribe, a répondu à cela que « le roi, qui fait des ducs et pairs, ne fait pas des artistes. » — Les grands chanteurs ont ajouté : « Faites chanter les magistrats, les maréchaux, « les commerçants. »

Nous dirons, nous, que l'argent le plus loyalement acquis est celui qui est la récompense du travail personnel, et que l'acteur dont le talent tout individuel amène la foule et fait la recette, est en droit d'exiger un prix élevé de ses services. L'argent qu'il reçoit n'est pas moins légitimement gagné que celui de tous ceux qui peuvent rapidement amasser des sommes énormes, non-seulement par leur travail personnel, mais aussi par celui de leurs collaborateurs et employés.

Revenons au sifflet, avec lequel nous n'en avons pas fini. Il a encore, sinon des partisans sérieux, du moins des adeptes. Il est même des jurisconsultes qui le croient indispensable. MM. Lacan et Paulmier, dans

leur *Traité de la Législation des Théâtres*, disent :
« Que si l'autorité, dans les cas de conflits et de
« trouble, a le droit d'en prohiber l'usage, *elle ne*
« *doit en user qu'avec une grande circonspection, et*
« *qu'à part ces circonstances accidentelles, l'emploi*
« *doit en être toléré et libre.* Il est indispensable que
« le public, qui est juge des acteurs et des pièces,
« puisse exprimer son opinion sur les uns et sur les
« autres, faire réussir ou encourager les bons acteurs,
« faire écarter les mauvais, témoigner les sympathies
« pour les ouvrages de mérite et son blâme pour les
« productions téméraires. Cette manifestation des sen-
« timents du public est un guide dont ne peuvent se
« passer les directions et l'autorité elle-même dans la
« composition des troupes. Or, à quels signes la recon-
« naîtra-t-on, si l'on supprime le droit d'applaudir ou
« de siffler? »

A cela, l'on peut répondre que la ville où les spec-
tacles sont les meilleurs et les troupes les mieux com-
posées, est précisément celle où l'usage du sifflet
n'existe qu'à l'état d'exception, c'est Paris. Il est en
province des théâtres lyriques dont les frais sont plus
considérables qu'à Paris. Le budget des théâtres de
Lyon et de Marseille roule sur un chiffre de près de
100,000 fr. par mois, et l'on y siffle. Le budget du
Théâtre-Lyrique de Paris n'atteint pas des propor-
tions semblables, et l'on n'y siffle pas. Qui oserait
conclure de là que l'exécution des opéras est plus par-
faite à Lyon et à Marseille qu'elle ne l'est au Théâtre-
Lyrique de Paris? C'est une erreur de croire le

sifflet utile. Il a toujours fait du mal et jamais de bien.

Les gouvernements qui, en général, représentent l'action civilisatrice des nations, sont peu sympathiques aux scènes tumultueuses des salles de spectacles. S'ils n'en poursuivent pas trop rigoureusement l'usage, c'est afin de ne pas faire crier au despotisme. Ils tolèrent, quoique à regret, cette licence que quelques esprits superficiels prennent pour de la liberté.

Napoléon Ier n'aimait pas le bruit au théâtre, et pourtant il ne le défendit pas; mais lorsque ce bruit dégénérait en petite émeute et entraînait des luttes entre la force armée et le public, il se montrait sévère. Les lettres qui vont suivre et qui furent écrites à propos d'une scène scandaleuse ayant eu lieu au théâtre de Rouen, montrent que l'empereur ne reculait devant aucun moyen quand il lui paraissait urgent de calmer les tapageurs.

Voici ce qu'il écrivait il y a plus d'un demi-siècle au ministre de l'intérieur, M. de Champagny :

« Saint-Cloud, le 14 juin 1806.

« Témoignez mon mécontentement au préfet de Rouen. Il a montré beaucoup trop de faiblesse dans la scène qui a eu lieu au théâtre le 30 mai. Ecrivez-lui qu'il fasse avancer la compagnie de réserve et donne aux soldats le courage militaire. On ne doit pas lever la main sur eux. Si c'eût été un vieux corps, je l'aurais licencié. Il n'appartient pas à une vingtaine de polissons d'insulter les soldats. Qu'on fasse arrêter sur-le-champ dix des principaux coupables.

« Napoléon. »

L'ordre fut exécuté, et une nouvelle lettre de l'empereur à Fouché, ministre de la police, atteste que Sa Majesté n'employait pas les demi-mesures :

« Saint-Cloud, le 24 juin 1806.

« Ceux des jeunes gens qui ont fait du tapage au spectacle de Rouen, qui ne sont pas mariés et ont moins de vingt-sept ans, seront envoyés au 5ᵐᵉ régiment de ligne, qui est en Italie. Faites-les mettre sur-le-champ en marche. En vivant avec les militaires, ils apprendront à les connaître et verront que ce ne sont pas des sbires. Faites-moi un rapport sur Lemoine, employé de l'octroi. Je le destituerai s'il est vrai qu'il ait tenu des propos contre la troupe.

« Napoléon. »

Les coupables emprisonnés profitèrent du recours en grâce qui heureusement leur fut ouvert. L'empereur se laissa toucher, et au dos de la supplique qui lui fut adressée il écrivit l'apostille suivante :

« Il me semble que ces jeunes gens sont suffisamment punis. Le ministre de la police les fera mettre en liberté, puisque les deux plus coupables n'y sont pas, et leur fera recommander par le maire plus de sagesse à l'avenir, et surtout plus de respect pour la force armée.

« Napoléon. »

Le respect envers la force armée était la chose à laquelle Napoléon tenait essentiellement, et il avait raison. S'il eût en même temps, et sans moyens trop coercitifs, exigé quelques égards pour de malheureux acteurs qui, non-seulement ne portaient pas l'épée, mais n'avaient pas même le droit de se défendre et de se faire respecter, il n'y aurait pas eu, ce nous semble, moins de grandeur et de générosité dans le

majestueux absolutisme des lettres que nous venons de reproduire.

De ce qu'on ne sifflerait plus dans les théâtres il ne s'ensuivrait pas que les mauvaises pièces et les mauvais acteurs y seraient bien reçus. Ils n'y auraient pas plus cours que ne l'ont dans les arts et les lettres les mauvais peintres, les mauvais sculpteurs, les mauvais écrivains, qu'il n'est pas besoin de siffler pour qu'ils tombent sous l'indifférence du public.

Il nous souvient d'avoir assisté, à Paris, à la première représentation d'un ouvrage si faible, que l'auditoire se leva paisiblement et quitta la salle sans mot dire avant la fin. La chute de la pièce fut-elle moins complète? Non, certainement; elle fut accablante, mais exempte d'insultes et d'outrages. Le but fut atteint sans violence, sans brutalité, la justice n'y perdit rien, et l'urbanité y gagna beaucoup.

On sifflait chez les Grecs, on sifflait à Rome 224 ans avant Jésus-Christ, c'est possible; mais cela ne nous paraît pas concluant pour le temps actuel. A Rome, il y avait aussi des gladiateurs que la population prenait plaisir à voir dévorer par les bêtes féroces; nos populations modernes n'en tirent pas la conséquence qu'un cirque affecté au même spectacle soit nécessaire aujourd'hui. Si l'on croit utile d'imiter la rudesse des anciens dans les manifestations bruyantes de l'opinion au théâtre, il faudrait aussi les prendre pour modèles dans la considération dont ils environnaient leurs acteurs. On peut en juger par ces quelques lignes tirées d'un livre célèbre :

« L'acteur jouit de tous les priviléges du citoyen; il ne

doit avoir aucune des taches d'infamie portées par les lois ; il peut parvenir aux emplois les plus honorables. De nos jours, un fameux acteur, nommé Aristodème, fut envoyé en ambassade auprès de Philippe, roi de Macédoine ; d'autres avaient beaucoup de crédit dans l'assemblée publique. J'ajoute qu'Eschyle, Sophocle, Aristophane ne rougiraient point de remplir un rôle dans leur pièce (1). »

On voit par là que si le sifflet était en usage chez les anciens, il n'entraînait pas, comme aujourd'hui, l'exclusion des acteurs des honneurs publics.

Il me semble, disait La Bruyère, *qu'il faudrait ou fermer les théâtres ou se prononcer moins sévèrement sur l'état des comédiens.*

C'est une contradiction singulière, en effet, que cet amour du théâtre dont les populations sont éprises, et le dédain qu'elles ont pour ceux qui leur donnent ce plaisir, devenu indispensable. C'est une singularité non moins étrange qui fait que l'auteur sifflé n'est point personnellement attaqué, tandis qu'il n'en est pas de même de l'acteur. Cherchons la cause de cette anomalie.

Dans l'appréciation qui est faite d'une œuvre, on ne voit que l'œuvre, on la sépare de son auteur qui, d'ailleurs, ne se montre pas. Son esprit, bon ou mauvais, est seul mis en jeu et en lumière ; mais l'acteur est là, lui : c'est sa voix, son geste, sa physionomie, sa marche, ses yeux, sa laideur, sa beauté, sa grâce, sa gaucherie, sa distinction ou ses allures vulgaires que l'on juge. En un mot, c'est toute sa personne qui

(1) *Voyage du jeune Anacharcis*, ch. LX, par l'abbé Barthélemy.

est en cause ; si bien que, lorsque le coup de sifflet arrive, il semble qu'il frappe en même temps l'homme, la profession et le talent. Tout le monde le comprend ainsi, et l'acteur lui-même l'éprouve en dépit de sa volonté et de sa raison. Aussi le voit-on souvent se présenter au théâtre sous un pseudonyme, non point dans le but de se dérober à une critique saine et loyale, mais pour placer son nom de famille à l'abri des attaques inconvenantes.

Qu'on siffle un acteur habillé en cardinal ou en général chamarré de croix, il ne viendra à l'idée de personne qu'il en résulte une injure faite au cardinalat ou à la Légion-d'Honneur ; mais il restera dans l'esprit l'impression qu'une atteinte a été portée à la dignité personnelle de l'individu qui représentait ces personnages, et qu'il exerce là une profession malheureuse et peu digne. — Pourtant il faut qu'il se taise, qu'il supporte tout, pas un regard, pas un signe ne doivent trahir l'impression, la douleur qu'il éprouve. Malheur à lui si, par le moindre geste, il laisse voir son mécontentement, s'il tressaille sous la blessure. Le plus petit mouvement de mauvaise humeur, blâmable sans doute, mais compréhensible cependant et assurément excusable, devient une inconvenance, une insulte faite au public qui, sous ce rapport, est fort chatouilleux. Alors le bruit redouble, les sifflets deviennent plus nombreux, on demande des excuses. C'est le cheval rétif sous le coup de lanière, qu'il s'agit de dompter ou d'abattre.

Nous comprenons cette susceptibilité d'une assem-

blée qui veut être respectée par celui qui l'appelle à l'écouter; mais cette assemblée ne devrait jamais oublier qu'un acteur est un homme, qu'il doit être traité comme tel, qu'il est injuste de lui faire subir un affront qui n'améliore rien et le place en dehors du corps social, lui dont l'état est de servir les intérêts de l'art et par suite ceux de la civilisation.

Pour nous résumer, nous dirons qu'en dépit des raisonnements les plus sensés, des déductions les plus logiques, le préjugé subsiste contre l'acteur. Il y a à cela une cause d'autant plus puissante qu'on ne la précise pas, qu'on n'ose même pas se l'avouer, quoiqu'on la sente fort bien et qu'on en subisse malgré soi l'influence. Cette cause, c'est le sifflet. Nous défions qui que ce soit d'en trouver une autre qui ne soit point commune à tout le monde. C'est l'intention malveillante ou plutôt le fait outrageant qu'on attribue à cet usage, qui seul sépare aujourd'hui les acteurs des autres hommes.

Pour faire cesser, ne fût-ce du moins qu'en apparence, l'outrage qui est attaché au sifflet, il faudrait accorder aux acteurs des distinctions honorifiques. Or, c'est ce qu'on ne fait pas, c'est ce qu'on n'a jamais fait; mais c'est ce qu'on devrait faire.

Cet ouvrage allait être livré à l'impression, lorsque M. Ernest Legouvé publia dans le *Siècle* du 31 décembre 1862 une lettre intitulée : *la Croix-d'Honneur et les Comédiens*. Cette lettre, qui exprimait nos sentiments en termes éloquents et pleins de cœur, avait par malheur le tort de présenter un projet de réforme, de

progrès général, en s'appuyant sur une personnalité, en indiquant nominativement un candidat. C'était amoindrir la question ; c'était exposer le candidat à être discuté, quel que fût d'ailleurs son mérite.

En effet, il arriva en cette circonstance ce qu'il arriverait toujours, si chaque aspirant à la croix d'honneur était soumis, avant sa nomination, à l'appréciation publique. Il fut attaqué, combattu par les uns et reconnu digne par les autres. Les premiers glosèrent beaucoup, plaisantèrent à l'envi, et ne prouvèrent rien, car les moqueries sont, ainsi que les injures, les meilleures raisons de ceux qui n'en ont pas. Il est cependant un argument qui fut mis en avant et considéré comme très-concluant par les opposants ; le voici :

Un comédien jouant le rôle de Scapin et se trouvant exposé à recevoir en scène certain coup de pied donné par simulacre ne saurait être décoré ! — Il se déconsidère en jouant un pareil rôle ! — Son honneur est compromis par ce jeu scénique !

O susceptibilité de l'honneur des hommes ! que tes délicatesses sont extrêmes, imprévues et trop souvent puériles ! Mais quel est donc la solidité de cet honneur, s'il suffit d'un simulacre pour l'altérer, pour l'anéantir ?

Et qu'a donc fait Molière, en composant une pièce autour de ce type de Scapin qu'il a inventé et dont la mise en action entraîne, dit-on, la déconsidération ? A-t-il forfait à ce prétendu honneur dont la fragilité est si grande ? Et lorsqu'il a joué lui-même ce rôle, a-t-il mis le comble à sa déchéance sociale ? En un mot, faut-il en conclure que Molière, s'il existait

aujourd'hui avec sa double individualité d'auteur et d'acteur, serait déclaré indigne de faire partie de l'ordre de la Légion-d'Honneur?

Et s'il arrivait qu'un militaire décoré voulût, en quittant les drapeaux, embrasser la profession dramatique, la grande chancellerie exigerait-elle qu'il renonçât à la croix? Un décret impérial l'en priverait-il? Non, sans doute. Il y a mieux ; dans deux circonstances exceptionnelles, deux acteurs furent décorés : l'un était M. Simon, danseur à l'Opéra; l'autre, M. Dupuis, acteur du Cirque. Tous les deux s'étaient distingués par leur bravoure et leur intrépidité en combattant, l'un aux affaires de juin 1832, l'autre aux journées de juin 1848. Ils continuèrent d'exercer leur profession, quoique décorés, et personne ne s'avisa de trouver cela mauvais. L'opinion publique ne se souleva pas contre ces deux croix accordées à deux comédiens, dont l'un était danseur et l'autre acteur du Cirque. Pourquoi donc alors ne pas transformer en règle générale ces deux honorables exceptions?

En prenant pour guide la vérité, la justice, cette question ne saurait soutenir la discussion. On ne doit pas plus contester les droits moraux des acteurs, qu'on ne conteste leurs droits légaux. Qu'on dise que c'est par suite d'un sentiment involontairement éprouvé qu'on persiste à les exclure, soit ; mais le sentiment et la raison font deux. Le sentiment est souvent la conséquence d'une erreur, d'une habitude, d'un préjugé ; la raison a toujours pour principe la justice et la vérité. Accorder la croix d'honneur aux ac-

teurs qui la mériteraient ne serait donc qu'un acte équitable.

A propos de la croix d'honneur aux comédiens, on a soulevé cette autre demande : Pourquoi ne décore-t-on pas les femmes ?

Une femme de sens, devant laquelle cette question était posée, nous semble l'avoir résolue en peu de mots : « Si la croix d'honneur, a-t-elle dit, s'appelait
« la croix de mérite, les femmes qui acquièrent ta-
« lent, gloire et renommée devraient la recevoir
« ainsi que les hommes; mais ce n'est pas là qu'on
« place l'honneur des femmes. Leur honneur ne s'ac-
« quiert pas, il se garde, il se conserve, et pour le
« conserver il faut plus que le talent, plus que la
« gloire, plus que la renommée, il faut la vertu. Or,
« la vertu sait se passer de distinctions honorifiques. »

Les hommes qui se prétendent si graves, si sérieux, si supérieurs aux femmes veulent plus qu'un honneur obscur, modeste et inconnu ; il le leur faut apparent, pompeux, éclatant, visible aux yeux de tous, et ils brûlent du désir d'en porter le signe. Eh bien! c'est ce signe, objet de l'ambition générale et auquel toutes les professions, notamment les professions libérales, peuvent aspirer, qu'on refuse systématiquement à la profession d'acteur, qui exige la réunion de tant de facultés rares. Oui, l'on en exclut ces interprètes, qui, par leur talent, nous charment, nous ravissent, nous transportent dans le monde enchanté des chimères, ou font éclore sur nos lèvres ce présent du ciel qu'on appelle le rire. Que leur reproche-t-on, à ces comé-

diens? Précisément ces émotions, ces joies et surtout ce rire qu'on va leur demander. Faire rire, non par ses propres ridicules, mais par la peinture des ridicules d'autrui, est, dit-on, une action contraire à la dignité d'un homme. En vérité, c'est se faire une singulière idée de la dignité vraie. Un penseur profond, La Bruyère, a plus sainement jugé cette question lorsqu'il a dit : *Il faut rire avant d'être heureux, de peur de mourir sans avoir ri.*

Ce qui n'est pas moins étrange dans tout ceci, c'est que ces acteurs, qu'on affecte de dédaigner, font vivre des établissements publics dont s'honore le pays ; c'est qu'ils sont instruits dans une institution entretenue aux frais de l'Etat, dans le Conservatoire, qui est considéré à bon droit comme une école utile et glorieuse. Pourtant, d'après ce que nous avons dit, d'après ce qui se passe, d'après ce que nous voyons, d'après le peu d'estime qu'on accorde à la profession des comédiens, il faut convenir que le Conservatoire accomplit une mission dont les conséquences sont au moins singulières. Il forme des acteurs, des chanteurs ; chaque année, il les couronne. Le ministre les encourage, les excite, leur parle talent, triomphe, gloire et succès. Il enflamme leur imagination, et voilà que lorsqu'ils croient pouvoir espérer, par la pratique, atteindre à toutes ces nobles choses, ils se voient traités en parias et bannis des honneurs publics. Cette profession tant vantée qu'on leur a si généreusement ouverte entraîne avec elle une dégradation sociale ! — Cette triste conclusion peut aller de pair avec

celle qui atteint les compositeurs sortant de la même école. Eux aussi sont couronnés, glorifiés, enivrés d'espérances ; puis, lorsque leurs études sont achevées, ils ne rencontrent que déceptions, ils ne peuvent se faire ouvrir les portes des théâtres, ils ne peuvent faire représenter leurs ouvrages. Voilà donc une institution qui a pour but de former des acteurs prédestinés à l'indignité sociale, et d'instruire des compositeurs voués d'avance à la misère.

Nous l'avons dit, la réclamation de M. E. Legouvé a préoccupé les écrivains de la presse. Les uns l'ont combattue, les autres, et c'est le plus grand nombre, l'ont approuvée.

C'est surtout autour du nom de M. Samson, le candidat de M. E. Legouvé, que la question s'est agitée. Un écrivain, M. Prevost-Paradol, s'est exprimé ainsi :

« Renverser un obstacle si ancien et si fort n'est point aisé, ce qui ne rend d'ailleurs la tentative de M. Legouvé que plus honorable pour lui-même et pour l'homme distingué qui en est l'occasion. Quoi qu'il en soit, M. Samson ne nous paraît pas avoir un intérêt bien personnel à la solution d'une question de ce genre ; ne pas être décoré n'enlève rien aux égards qui lui sont dus, et encore moins à sa renommée ; être décoré n'ajouterait rien à son mérite. Nous irons même plus loin. Il nous paraît y avoir entre la Légion-d'Honneur et l'Académie française cette ressemblance : qu'il doit être bien plus agréable d'entendre le public s'étonner que vous n'en fassiez point partie que de l'entendre se demander comment vous pouvez en être. »

En réponse à ces diverses opinions, M. E. Legouvé

a publié une seconde lettre, puis une troisième, adressée à M. le ministre d'Etat. Le tout a été réuni en une brochure dont nous recommandons la lecture à ceux qui s'intéressent à cette question (1); ils y verront de nobles pensées exprimées en un style élégant, logique et riche de sentiments généreux. M. E. Legouvé s'appuie même sur les textes de nos lois, et dit :

« Tous les Français sont admis a tous les emplois et a tous les honneurs. »

Il ajoute :

« On décore les artistes qui montent sur un théâtre pour jouer du violon, de la basse, du piano, et l'on ne décore pas ceux qui viennent, sur ce même théâtre..., jouer... de la voix humaine ! »

M. E. Legouvé s'est attaché aussi à démontrer que le sifflet n'a pas le caractère dépendant qu'on lui attribue : « Est-ce que nous n'avons pas vu des maîtres
« éminents poursuivis dans leur chaire par des sifflets?
« Est-ce que nous n'avons pas vu des orateurs poli-
« tiques de premier ordre insultés, presque menacés
« à la tribune? Est-ce que nous n'avons pas vu, ce
« qui est pire, des prédicateurs applaudis? »

Oui, nous avons vu toutes ces choses; mais, sur ce point, nous ne partageons pas l'opinion de M. E. Legouvé, car ces choses exceptionnelles qu'il cite étaient des délits, tandis que le sifflet adressé à un acteur en scène est une chose autorisée. C'est légale-

(1) *La Croix d'honneur et les Comédiens,* par E. Legouvé, chez Michel Lévy.

ment un affront que les acteurs sont forcés de subir, s'ils ne préfèrent renoncer à leur profession.

C'est donc ce droit monstrueux qu'il s'agit d'anéantir. Cherchons s'il n'y aurait pas pour les comédiens un moyen de se soustraire à l'usage du sifflet.

Il existe depuis longtemps des ordonnances, des règlements qui défendent de troubler les spectacles par aucun bruit. C'est seulement pendant les débuts que les sifflets sont autorisés comme signe d'improbation. Eh bien! c'est précisément cette permission, seul reste légal de vieilles et grossières coutumes provinciales, que les acteurs doivent repousser et combattre en tentant de ne point s'y soumettre. Ils ne sauraient avoir la pensée de s'affranchir des jugements du public, ni de supprimer les débuts, qui sont pour les artistes de mérite une garantie contre les envahissements de ceux qui n'ont pas de talent. D'ailleurs, et en principe, la suppression des débuts ne pourrait venir que comme une conséquence de la liberté industrielle des théâtres, si jamais elle était décrétée. Pour le moment, ce que les acteurs doivent fermement rechercher, c'est la suppression de la forme, de l'affront, du signe grossier qui abaisse leur dignité personnelle.

Depuis un assez grand nombre d'années, les acteurs ont formé, sous le patronage de M. le baron Taylor, une vaste association que le gouvernement a autorisée. Cette société, toute de bienfaisance, a pour mission de venir en aide aux artistes vieux, infirmes et malheureux. C'est la fraternité dans ce qu'elle a de

plus louable et de plus beau. A cette mission d'humanité, la société ne pourrait-elle en joindre une autre qui aurait pour but de sauvegarder la dignité professionnelle des comédiens? Ne pourrait-elle prendre une délibération qui aurait pour but de soustraire les artistes, non point à la désapprobation, mais à l'affront du sifflet?

S'il était possible de prendre une pareille mesure en ne contractant des engagements qu'avec les théâtres où le sifflet ne serait point permis, ce serait un moyen; mais il n'y faut pas songer, car ce moyen aurait le caractère d'une coalition formée contre un usage que permet l'autorité, et elle tomberait sous la répression de la loi.

Mais qu'adviendrait-il si les acteurs réunis en corps adressaient une pétition au suprême pouvoir, et que cette pétition contînt des conclusions analogues à celles-ci :

« Considérant que la profession d'acteur est une profession libérale; que, par cela même, les travaux de l'acteur sont justiciables de l'opinion du public, les acteurs se soumettent à cette opinion dignement formulée pour leur admission ou leur rejet ;

« Considérant qu'une abnégation si loyale est assez honorable par elle-même pour mériter les égards de tous ceux qui veulent remplir l'office de juge ; que la qualité de juge entraîne l'obligation de se montrer supérieur à tous autres en éducation et en civilisation ;

« Considérant qu'un jugement rendu par de tels hommes

devrait toujours être digne, quelle qu'en soit d'ailleurs la sévérité ;

« Considérant que l'usage du sifflet employé jusqu'à ce jour est une forme indigne d'une nation polie et civilisée, et qu'au fond elle dégrade autant ceux qui l'emploient que ceux à qui elle s'adresse ;

« Dans l'intérêt de la dignité humaine et de la morale publique, les soussignés sollicitent la suppression du sifflet. »

Il est probable que si une pareille demande était publiée avant d'avoir été prise en considération par l'autorité, elle froisserait ceux qui tiennent à l'usage de cet ignoble instrument. On la qualifierait de prétentieuse, d'incroyable, d'inouïe. Les amateurs de la routine, les faux libéraux qui fulminent contre la servitude des noirs et préconisent le servage des comédiens blancs, trouveraient là un sujet de folle gaîté. Puis on crieraient à la violation des droits du public, à l'outrecuidance des comédiens, lieux communs toujours chers à une certaine portion du public.

Mais si la pétition était favorablement accueillie, si, au nom du respect mutuel que tous les citoyens se doivent entre eux, une décision était prise dans le sens que nous indiquons, on s'étonnerait d'abord, puis peu à peu on se ferait à cette nouvelle manière d'être. On verrait qu'en somme les droits du public ne seraient en rien violés pour être exercés plus dignement, plus courtoisement, et l'on abandonnerait l'usage du sifflet comme on a abandonné tant d'autres usages qui n'étaient plus en harmonie avec les

mœurs de notre temps. Resteraient les manifestations isolées et déjà défendues par les règlements. Ce serait l'affaire de la police et cela n'entraînerait pas plus d'affront pour l'acteur sifflé qu'un délit quelconque ne porte atteinte à la dignité personnelle de celui qui en est victime.

Mais si vous supprimez le sifflet, va-t-on nous dire, il faut supprimer l'applaudissement, et, par suite, condamner l'auditoire à l'immobilité. Telle n'est pas notre prétention. Les impressions de la foule sont la vie des spectacles. Cependant, quelque vives que soient ces impressions, est-il indispensable de les traduire par des manifestations brutales et injurieuses?

Qu'on nous permette une comparaison.

Dans les assemblées des grands corps politiques de l'Etat, les impressions, les émotions, les convictions sont bien autrement ardentes et passionnées qu'elles ne le sont dans une salle de spectacle. Pourtant tout s'y traduit par : « Murmure à gauche, murmure à droite ; « approbation à droite, approbation à gauche, mou-« vement. » Cela n'empêche pas de rester parlementaire et convenable. Qu'adviendrait-il si un membre s'avisait de siffler son contradicteur ? On le chasserait de l'assemblée. Reconnaissons-le donc, une réunion d'hommes peut être agitée, émue, tumultueuse même, sans avoir recours à un genre de manifestation malséant. Non, le sifflet n'est pas un besoin invincible ; il n'est qu'une mauvaise habitude.

La suppression des applaudissements ne serait peut-être pas une si grande perte. Ces simples murmures

flatteurs, qui traversent rapidement une salle émue, sont pour l'artiste un éloge bien plus délicat, bien plus vrai et auquel il doit être bien plus sensible qu'au bruit des mains frappées l'une contre l'autre. Et d'ailleurs, quel mal il y a-t-il à laisser subsister les bravos? Il nous semble qu'ils devraient toujours être permis. Ils ne nuisent à rien et ils sont un encouragement donné à l'acteur qu'ils excitent. Le silence seul est la désapprobation des gens bien élevés. Ne pas être applaudi, c'est ce qu'en langage de coulisse on appelle en France *faire four,* et en Italie *faire fiasco.*

Il est pourtant des applaudissements qui devraient être à jamais proscrits. Ce sont les applaudissements stipendiés, ou, pour parler crûment, ceux de la claque. Depuis longtemps, nos tribunaux, cours impériales, cour suprême, ont déclaré cette étrange institution contraire à la morale publique et aux bonnes mœurs ; elle devrait disparaître pour toujours ; et l'on ne s'explique pas comment, après avoir été stigmatisée aussi énergiquement, la claque est encore tolérée, non-seulement dans les théâtres ordinaires, mais aussi dans ceux que l'Etat honore de son patronage, dans ceux qu'on nomme les théâtres impériaux. La flétrissure infligée par nos magistrats à cette horde vendue devrait être une cause d'éviction radicale. Nous aimons à le répéter, les bravos seraient moins fréquents, mais ils seraient sincères, ils ne viendraient plus interrompre ces charmantes scènes qui tiennent le public suspendu aux accents de l'artiste, et l'on n'entendrait pas ce vacarme stupide d'admira-

teurs salariés, embrigadés, qui inspirent un si profond dégoût au véritable public dont ils usurpent la place, et qu'ils empêchent d'applaudir dans la crainte d'une confusion déshonorante.

Quand on y réfléchit, on reste stupéfait de savoir qu'un chef de claque assiste aux répétitions, qu'il règle son *travail*, le nombre de ses salves, les exclamations, les rires, les pleurs, les rappels ; qu'il fait les *entrées* à qui le paye et qu'en un mot tous ces enthousiasmes sont de commande. Il faut bien le dire, on est forcé de prendre en pitié les directeurs, les auteurs, les acteurs qui dépensent tant d'argent pour se duper eux-mêmes, et finissent par égarer si bien leur propre jugement, qu'ils prennent pour l'expression du sentiment public des applaudissements qu'ils oublieraient même avoir payé, si leur caisse, qui en est débitée, ne venait le leur rappeler.

Le public si susceptible pour les inconvenances commises par les acteurs en scène, devrait bien l'être aussi à l'égard de la claque ostensible qui se substitue à son initiative et semble lui dire : « Sans nous, vous « ne comprendriez pas ce qui est beau, ce qui est « bien ; nous vous le montrons, nous vous l'indi- « quons, nous sommes vos guides. Allons, réveillez « votre intelligence endormie et suivez-nous ! » — La claque, organisée dans une salle de spectacle, est une injure permanente dirigée contre l'assemblée qui s'y trouve, et puisqu'on parle si souvent de relever la dignité du théâtre, il serait bon d'en exclure ce qui

a été officiellement reconnu pour une immoralité. La suppression du sifflet devrait être accompagnée de l'expulsion des applaudissements stipendiés. Ce serait une double moralisation de l'intérieur des salles de spectacle.

Comment, en province, recevoir ou rejeter les acteurs ? Serait-ce par une commission ou par toute autre fraction du public ? Non. — On les jugerait par le moyen du suffrage universel, déterminé par trois tours de scrutin faits chacun après chaque début. Le mode du suffrage universel froisserait-il les soi-disant connaisseurs qui prétendent avoir des droits exclusifs au scrutin ? En matière d'élection au théâtre, comme en toute autre élection, il nous semble que les droits de tous doivent être égaux ; et lorsque, d'après les idées actuellement reçues, le suffrage universel fait des souverains et des législateurs, on peut bien, par le même moyen, recevoir ou rejeter des chanteurs, des acteurs dont le mérite n'est bien complet que lorsqu'il impressionne une assemblée tout entière.

L'organisation matérielle de ce mode de suffrage serait facile. En prenant un billet d'entrée, un billet payant, on recevrait un bulletin de vote. Chaque débutant aurait, à la porte, une urne sur laquelle serait inscrit son nom, et, en sortant, chaque personne déposerait son bulletin.

Pour assurer autant que possible la sincérité du vote, l'opération serait répétée à chaque début, et le dépouillement ne serait fait qu'après la troisième

épreuve. Quant aux mesures de garantie et de fidélité, ce serait une question de détail placée sous la sauvegarde de l'autorité.

Nous avons, ce nous semble, suffisamment étudié la question de la forme d'approbation ou de désapprobation ; nous la résumons en quelques mots, et nous disons qu'il y a des progrès à réaliser en ce sens par le moyen suivant :

Supprimer radicalement le sifflet en punissant sévèment ceux qui en font usage,

Ou bien laisser subsister le sifflet, mais alors lui enlever le sens outrageant qu'on lui prête, en ne privant d'aucun des honneurs qu'on décerne au travail, à l'intelligence, au talent, les gens susceptibles, par leur profession, de recevoir ses atteintes.

Par ce dernier moyen, tout le monde pourrait être satisfait. D'une part, certaines personnes ne perdraient point les ineffables jouissances qu'elles trouvent dans l'exercice d'un droit qui, tout monstreux qu'il est, leur semble si précieux. D'autre part, les acteurs auraient la juste satisfaction de savoir leur personne sauve d'insultes, et ils pourraient se dire que si leur talent est brutalement justiciable du public, il est du moins susceptible d'être publiquement récompensé, et qu'il peut mener à obtenir des distinctions honorifiques accordées à toutes les autres catégories de citoyens.

Si, par tous les moyens que nous indiquons, on ne

parvient pas à former plus de chanteurs, si l'on ne cherche pas à rendre la carrière théâtrale plus honorable, plus honorée, meilleure, plus praticable, plus pratiquée, le nombre des artistes diminuera de jour en jour, jusqu'à ce qu'enfin il devienne impossible de satisfaire au besoin que le public éprouve de voir les scènes de France mieux pourvues et plus dignement exploitées qu'elles ne le sont depuis longtemps.

XI

RÉFORMES

SOMMAIRE.

La restriction des genres. — Les subventions. — Réformes. — Paris. — La province. — La circulaire du ministre d'Etat, 1862. — Les utopies théâtrales. — Améliorations. — Conclusion.

LA RESTRICTION DES GENRES.

Dans ce nouvel ordre d'idées, nous retrouvons encore une série de règlements faits, dit-on, pour protéger le beau dans l'art musical au théâtre. Ces réglements non-seulement manquent le but, mais produisent des résultats diamétralement contraires à ceux qu'on s'était proposé d'atteindre.

Il est reconnu qu'en matière théâtrale, le grand-opéra, la tragédie, la comédie en vers tiennent le premier rang. Trois théâtres dans Paris : l'Opéra, le Théâtre-Français, l'Odéon sont seuls autorisés à re-

présenter régulièrement ces genres. L'opéra-comique en trois, quatre et cinq actes n'est permis qu'à la salle Favart et au Théâtre-Lyrique.

L'opérette, l'arlequinade, la pantomime, la saynète, etc., etc., ont les Bouffes-Parisiens, le Théâtre-Déjazet et d'autres encore. La barcarolle, la chansonnette avec ou sans *parlé*, en un mot tout ce qui, avec l'opérette, constitue la partie dite inférieure de l'art, jouit d'une latitude plus grande. C'est presque la liberté.

Que résulte-t-il de ces différences ? C'est que plus l'art s'abaisse, plus la diffusion en est permise ; plus il s'élève, plus il rencontre de restrictions et d'obstacles. Le même principe est appliqué aux scènes de littérature. Le mince vaudeville n'ayant ni fond, ni forme artistiques, la farce, le genre burlesque ont leurs coudées presque franches, tandis que l'art sérieux et digne est restreint. Or, comme les théâtres qui exploitent les chefs-d'œuvre sont en petit nombre, que le prix des places en est inabordable aux classes populaires, ces classes se rabattent sur les scènes secondaires, où elles reçoivent d'assez mauvais enseignements, sous le double rapport des mœurs et du langage.

Cet état de choses a été depuis longtemps établi au nom de la conservation et de la propagation du beau.

L'erreur est-elle assez manifeste ? Le but est il assez complétement manqué ? Il est évident qu'il y a ici une confusion malheureuse qui fait qu'en réalité on protége non pas l'art, mais trois ou quatre établissements aux dépens de l'art lui-même, qu'on circonscrit bien

plus qu'on ne le popularise. L'audition des chefs-d'œuvre est matériellement interdite à ceux qui auraient le plus à gagner à les entendre, tandis que le genre médiocre ou mauvais est la seule pâture accessible aux populations dont l'esprit a un besoin réel d'être élevé et non pas rabaissé.

Selon nous, toute pièce tombée dans le domaine public devrait pouvoir être représentée sur tous les théâtres. C'est une grave erreur de croire que l'art y perdrait. La vulgarisation du beau ne lui a jamais fait rien perdre de son essence. Quand bien même des chanteurs ou des acteurs secondaires interpréteraient imparfaitement des chefs-d'œuvre, ces chefs-d'œuvre ne sauraient être compromis dans leur valeur réelle, qui est indestructible. Par contre, les auditeurs et les interprètes auraient tout à gagner à ce frottement avec les choses élevées, à cette pratique des bons ouvrages. Ce serait, peut-on dire, une bonne fréquentation dont il leur resterait quelque chose. Cela n'empêcherait point que les établissements fondamentaux ne conservassent leur supériorité et ne restassent toujours des modèles, des musées artistiques entretenus, soutenus par les subventions fixes qui les aideraient à faire mieux que les autres, dont les efforts auraient toutefois pour effet de faire naître une fructueuse émulation.

Nous ne voyons donc pas quel inconvénient présenterait la création de scènes rivales de l'Académie impériale de Musique, qui est plus qu'insuffisante pour représenter les grands maîtres de tous les pays.

On est depuis des siècles dans le faux, en circonscrivant tout avec une mesquinerie jalouse; le temps présent commet la même faute en secondant par là la propagation du genre vulgaire au détriment du genre noble et grand qu'il étouffe.

Non-seulement il serait bien de laisser la liberté des genres tout en subventionnant, ainsi que cela se pratique, les scènes de premier ordre; mais il faudrait encore encourager les scènes libres qui tendraient vers le même but élevé, et qui réussiraient dans leurs tentatives.

LES SUBVENTIONS.

En accordant des secours effectifs aux fondations artistiques, un gouvernement manifeste une louable sollicitude pour tout ce qui est beau et utile dans la large acception du mot. C'est comprendre, c'est aider les œuvres de la pensée, trop improductives par elles-mêmes, au point de vue pécuniaire, c'est leur restituer le rang qui leur est dû et proclamer que les intérêts matériels ne sont pas tout ici-bas.

Il n'y a qu'une sorte de subvention régulièrement pratiquée aujourd'hui en matière théâtrale, c'est celle qui est donnée par convention déterminée, et pour ainsi dire comptée d'avance. N'est-il pas regrettable qu'il n'y en ait pas d'autres, facultatives, accordées à ceux qui, par la grandeur, par la nature de leurs travaux, par les services rendus à l'art, auraient su les mériter? Pour ne citer qu'un exemple à l'appui de ce que nous avançons, n'est-il pas injuste que, depuis

dix ans, le théâtre de l'Opéra, qui n'a pas obtenu un seul grand succès, ait encaissé plus de dix millions, quand le Théâtre-Lyrique, qui a été si fécond en productions remarquables, n'a pas reçu un denier?

Il est aussi dans l'usage de joindre aux subventions des théâtres impériaux des récompenses honorifiques. Bien peu d'hommes ont dirigé l'Opéra ou l'Opéra-Comique sans avoir été décorés pendant ou après leur gestion. Combien de directeurs du Théâtre-Lyrique ou des scènes départementales ont été honorés de cette distinction? Pas un seul. Cette inégalité dans les répartitions de tout ce qui est appui, encouragement, rémunération, n'est point équitable et a pour conséquences de refroidir l'émulation en ne récompensant point le mérite partout où il se montre. Voilà pourquoi nous pensons que des subventions incertaines, mais espérées, des subventions à titre de récompense et des distinctions accordées quand elles sont méritées, seraient un puissant stimulant pour soutenir et élever le niveau de l'art musical au théâtre. Plus que bien d'autres moyens, ces subventions, ces honneurs, fertiliseraient les scènes les plus stériles et les rendraient dignes des intérêts élevés qu'elles représentent.

RÉFORMES.

Nous croyons avoir surabondamment prouvé que l'organisation de l'art lyrique en France n'est nullement en rapport avec les besoins du public, et que la production est arrêtée bien plus qu'elle n'est encou-

ragée. Nous avons démontré que, depuis plus de deux siècles, la musique au théâtre a toujours lutté contre les obstacles et les entraves dont elle a été sans cesse entourée par ceux-là même qui cherchaient à lui donner une impulsion favorable, c'est-à-dire par les souverains qui la protégeaient.

Comment mettre un terme à ce fâcheux état de choses ?

Nous ne tenterons point de rechercher toutes les mesures qu'il serait possible de prendre en nous engageant dans des détails d'exécution purement réglementaires. Nous nous bornerons à soumettre à qui de droit quelques propositions fondamentales d'où découleraient des améliorations notables qui affranchiraient la musique au théâtre, ainsi que les musiciens, du servage sous l'étreinte duquel ils se débattent vainement depuis plus de deux cents ans.

Séparons les théâtres de Paris et ceux des départements, car ce qui est applicable aux uns ne l'est point aux autres.

PARIS.

Deux grands moyens de progrès se présentent :

1° La liberté des théâtres sous certaines conditions ;

2° L'accroissement du nombre des priviléges de théâtres subventionnés d'opéras.

La libert absolue de l'industrie des théâtres, qui a rencontré ses partisans, s'offre d'abord il est vrai à la pensée des gens expéditifs et amis du droit commun,

lequel permet à chacun de trafiquer librement du produit de son travail. La liberté couperait court à toutes les questions de détail; mais quelles seraient les conséquences de ce régime appliqué sans restriction? peut-on les prévoir d'une manière certaine? Les uns y voient le développement et le progrès de l'art; les autres pensent que ce serait sa perte.

Nous n'entreprendrons pas une discussion sur ce sujet absolu, discussion qui ne changerait l'opinion de personne, et nous n'en parlons ici que pour mémoire. Mais nous allons formuler brièvement les principes d'une organisation de liberté telle que nous la comprenons, c'est-à-dire *une liberté réglée :*

1° Les théâtres lyriques impériaux resteraient des modèles, des musées richement dotés par l'Etat, et leur nombre serait augmenté;

2° En dehors de ces institutions, toute personne aurait le droit de fonder un théâtre, mais à la condition expresse de déposer un cautionnement assez considérable pour servir de garantie à tous les frais d'exploitation, y compris les appointements de tout le personnel, et ce pour une durée de six mois au moins;

3° Des subventions récompenses seraient accordées à la fin de chaque semestre ou de chaque année aux entreprises libres qui auraient monté les meilleurs ouvrages et auraient le mieux servi l'intérêt élevé de l'art lyrique.

Nous ne nous dissimulons pas que la liberté des théâtres, donnée même aux conditions que nous

indiquons, semblerait encore trop grande à certains esprits conservateurs, et que cette liberté réglée rencontrerait de nombreux opposants. Aussi, nous semble-t-il nécessaire de présenter subsidiairement, comme on dit en style judiciaire, un autre projet que nous désignerons ainsi : *Accroissement du nombre des priviléges de théâtre d'opéra de tous les genres.*

Nous allons paraître encore bien exigeant aux amis du *statu quo;* nous n'allons pourtant prendre pour point de départ que l'application d'une mesure qui, adoptée il y a un demi-siècle par Napoléon Ier, a été bien souvent qualifiée de despotique. Nous voulons parler du décret de 1807 qui réduisit toutes les scènes lyriques de Paris à deux : l'Opéra et l'Opéra-Comique.

Ce que nous allons demander dans notre modeste ambition, n'est que l'application pure et simple d'une règle de proportion.

Il y avait à Paris, en 1807, une population de six cent mille âmes. Napoléon Ier donna à cette population deux théâtres de musique et les fit subventionner.

Aujourd'hui que la population parisienne est évaluée à dix-huit cent mille habitants, il faudrait avoir dans Paris trois Académies impériales de Musique et trois théâtres impériaux d'Opéra-Comique.

Il n'est pas sans intérêt de remarquer que nous ne faisons ici que la part d'un Paris analogue à celui de 1807. Dans celui d'aujourd'hui, il y a un goût musical bien autrement développé qu'il ne l'était en 1807. Il y a en outre dans ce Paris de 1863 des milliers d'étran-

gers, de provinciaux qui vont et viennent. Il y a une immense population flottante amenée et renouvelée sans cesse par les chemins de fer. Ce que nous demandons est donc fort modeste.

Quant aux subventions à accorder, elles devraient également suivre la proportion et être élevées en raison de l'accroissement du budget depuis 1807 : il était alors de sept cent vingt millions; aujourd'hui il dépasse deux milliards. Que l'on fasse le calcul !

Ce n'est pas tout encore, et ici se présente une question qui mérite d'être étudiée.

Faut-il admettre que la ville de Paris ne fasse aucun sacrifice pour ses théâtres, alors que toutes les villes de France viennent au secours des leurs?

En 1814 et 1815, M. le ministre de l'intérieur fit un règlement qui n'est point encore abrogé, et qui contenait, entre autres choses, les articles suivants :

« 22. — Les salles de spectacle appartenant aux communes peuvent, sur la proposition des maires et préfets, être abandonnées gratuitement aux directeurs.

« 23. — Quant aux salles appartenant à des particuliers, le loyer peut en être payé par les communes, à la décharge du directeur. Les conseils municipaux prennent à ce sujet des délibérations que les préfets transmettent au ministre de l'intérieur, avec leur avis, pour le rapport en être fait, s'il y a lieu, et les sommes nécessaires portées au budget.

« 24. — En général, il doit être pris autant que possible des mesures pour que toutes les communes deviennent propriétaires des salles de spectacle. »

Presque toutes les villes départementales se conforment aux indications renfermées dans ce règle-

ment. La ville de Paris s'en affranchit; elle possède, il est vrai, quelques salles, mais elle en fait payer le loyer aux directeurs. Comme contre-partie de cette manière de procéder, nous pourrions citer telle ville de province qui allége ses théâtres de l'impôt des pauvres, donne la salle gratuitement et ajoute à ces dons une somme de 60 à 80,000 fr. On se demande en vertu de quelle raison moralement admissible la commune de Paris fait moins bien qu'une commune départementale quinze ou vingt fois moins riche et moins populeuse qu'elle ?

Parmi les villes de province, il en est qui, sur un budget de 3 millions 600,000 fr. fourni par une population de 120,000 âmes, donnent 120,000 fr. pour soutenir leurs théâtres, soit un trentième environ de leurs revenus. Si la ville de Paris se montrait aussi généreuse, elle devrait donc donner aussi le trentième de ses revenus.

Son budget (1862) étant de 197,579,869 fr., le trentième serait de 6,585,995 fr.

Nous voulons bien admettre que la ville de Paris ne fournisse pas des sommes aussi considérables; mais, de ces sommes à zéro, il y a de la marge, et la ville de Paris, on en conviendra, pourrait bien trouver matière à quelques généreux sacrifices au profit de ses théâtres. Notez qu'en disant zéro, nous voulons bien ne pas mentionner à nouveau le lucre que la ville de Paris retire des salles de spectacle qui lui appartiennent.

L'Etat entretient seul les scènes de la capitale, « qui est le cœur de la France, » dit-on, nous ne l'ignorons pas; mais cela ne suffit point. D'ailleurs, il n'en a pas toujours été ainsi; nous allons le prouver.

Sous le premier Empire, les subventions des théâtres impériaux étaient payées par le ministère de la police, qui percevait à cette époque le produit de la ferme des maisons de jeux de Paris. En 1803, 1804, 1805, ces subventions s'élevèrent, pour l'Opéra seulement, de 800 à 950,000 fr.

Au commencement de la Restauration, les recettes de la ferme des jeux furent divisées en deux parties, l'une des parties fut versée à la liste civile, qui, dès ce moment, resta chargée de payer la subvention aux théâtres.

Une ordonnance rendue le 5 août 1818 concéda à la ville de Paris le produit de la ferme des jeux, à la condition qu'elle emploierait 5,500,000 fr. à payer diverses dépenses, parmi lesquelles se trouvaient les subventions aux théâtres.

Les fonds qui étaient appliqués aux subventions des théâtres de la ville de Paris, étaient donc, comme on le voit, des fonds municipaux.

En outre, la liste civile ajoutait une somme importante, et il y avait encore les redevances payées à l'Opéra par les autres théâtres, plus diverses autres gratifications, telles que les loyers gratuits, etc., etc.

Voici le détail de ces sommes allouées alors aux théâtres :

1° Par la ville de Paris. 1,300,000 fr.
2° Par la liste civile. 548,000
3° Par les redevances à l'Opéra. . 200,000
4° Par div. gratifications et loyers. 352,000

Total. 2,400,000 fr.

Soit 2 millions 400,000 fr. que les théâtres royaux recevaient alors comme subvention.

La ville de Paris n'ayant plus les revenus de la ferme des jeux, qui sont supprimés depuis longtemps, trouva équitable de ne plus subventionner ses théâtres.

Si la ville de Paris était en mauvaise situation financière, si elle était obérée, si ses revenus d'aujourd'hui étaient moindres que ne l'étaient ceux d'autrefois, on comprendrait sinon son abstention actuelle et absolue, du moins un peu de parcimonie; mais il n'en est pas ainsi. La ville de Paris est riche, très-riche, immensément riche, et, dans un *Mémoire présenté par le sénateur préfet de la Seine au conseil municipal de Paris* et inséré au *Moniteur* du 4 décembre 1862, nous voyons que « *la portion des revenus* « *de la ville* QUI EST RESTÉE DISPONIBLE, *tous les ser-* « *vices municipaux convenablement dotés, s'élevait* « *pour 1861 à un boni de* 37,913,743 *fr.* 05 *c., et pour* « *1862 à un boni de* 38,500,000 *fr.* », ce qui donne, pour les années 1861 et 1862 réunies, un total énorme de 76,413,743 fr. 05 c. EN BONI, affecté à des travaux publics, à des embellissements locaux.

Serait-ce une trop grande exigence que de demander à la ville de Paris de prendre quelques sommes rondes sur des revenus aussi considérables pour les employer à augmenter le nombre de ses beaux théâtres qu'elle subventionnerait, afin de donner éclat et grandeur à ces établissements qui sont une des principales sources de sa prospérité?

Nous pensons que cela ne serait que juste ; nous espérons même qu'un jour cette équitable amélioration, cet important progrès seront largement réalisés au profit de l'art par la munificence éclairée de cette reine des villes et du monde intelligent.

PROVINCE.

S'il est un sujet pour lequel il a été répandu des flots d'encre, c'est bien certainement celui des théâtres de province. Ils sont si malheureux, que les plaintes, les réclamations ont été sans cesse répétées. Les gouvernements s'en étant de loin en loin préoccupés et ayant à diverses reprises demandé des renseignements sur la question, tout le monde avait cru devoir se mettre à l'œuvre, et l'on avait adressé au ministère des projets de réforme. Ces projets furent nombreux, et c'est probablement à cette accumulation de matériaux qu'il faut attribuer l'absence de solution et peut-être même d'examen. On n'aura pas osé entreprendre le dépouillement de ces nombreux projets. Peut-être encore ont-ils été examinés et ont-ils été trouvés mauvais? Ce qu'il y a de certain, c'est que la question est toujours en souffrance.

Tout récemment, le 8 septembre 1862, la circulaire suivante éveilla l'attention du public. Elle était adressée par le ministre d'Etat aux préfets :

« L'ordonnance de 1824 qui, disait le ministre, régit encore aujourd'hui les exploitations des théâtres des départements ne répondant plus aux besoins et aux progrès de notre époque, depuis surtout que l'établissement des chemins de fer a modifié les voies de communication, je m'occupe en ce moment d'une organisation générale qui donne satisfaction à tous les intérêts légitimes, aux intérêts de l'art comme à ceux du public, des directeurs et des artistes, et je viens, à cet effet, réclamer le concours de vos lumières.

« Veuillez donc, monsieur le préfet, me donner tous les renseignements que vous pourrez réunir sur la situation des théâtres de votre département, et me faire connaître par quelle combinaison un nouvel essor vous semblerait pouvoir être donné à leur prospérité.

« Est-ce à l'association? Est-ce à la liberté qu'il faut recourir? Suffit-il d'opérer le remaniement des arrondissements théâtraux? Les troupes sédentaires doivent-elles être maintenues ou supprimées? Tous les genres peuvent-ils être autorisés sans subvention ? ou faut-il, au contraire, que les villes qui veulent jouir des plus grands priviléges artistiques en prennent la charge à leur compte, ou garantissent au moins contre des exigences trop onéreuses ?

« Je ne vous adresse pas un programme et un questionnaire, afin de vous laisser plus de latitude. Toutes vos observations seront l'objet d'une étude attentive.

« En attendant qu'une loi nouvelle vienne réglementer

définitivement la matière, je désire dès aujourd'hui, monsieur le préfet, prendre certaines dispositions qui me paraissent d'une grande urgence et dont, en tout cas, l'épreuve sera bonne et utile à faire.

« La forme actuelle des débuts et le mode employé pour la réception des artistes dramatiques ne sont nullement en harmonie avec l'esprit de notre temps ; le droit du public doit être respecté sans doute, et je ne voudrais pas qu'il y fût porté atteinte ; il ne faut pas que les artistes sans talent soient imposés, mais il faut encore moins que, par malveillance et de parti pris, des artistes estimables soient exposés à des manifestations injurieuses et cruelles, dont récemment encore on a eu à déplorer les funestes résultats.

« Quand un artiste débute isolément, il est intimidé et ses moyens paralysés lui font défaut en présence d'un public qui ne vient que pour lui, souvent contre lui, et qui, séance tenante, va décider de son sort.

« Pour remédier à cet inconvénient, il suffirait qu'au lieu d'être isolés, les débuts fussent collectifs.

« La troupe nouvelle débuterait pendant uh mois ; à la fin d'un mois seulement, le public, qui aurait pu à diverses reprises apprécier les artistes dans plusieurs rôles, en dehors des émotions d'une soirée spéciale, serait appelé à statuer au scrutin sur l'admission ou le rejet de chacun d'eux.

« Un mois serait accordé au directeur pour remplacer les artistes qui n'auraient pas été admis.

« Tout artiste admis une première fois, ne débuterait plus les années suivantes, tant qu'il resterait dans le même théâtre et dans le même emploi.

« Seraient seuls assujettis aux débuts, les artistes remplissant les emplois ci-après :

Dans l'opéra.

Fort ténor.	Trial.
Ténor léger.	Forte chanteuse.
1re Basse.	Chanteuse légère.
Baryton.	Dugazon.

Dans la comédie, le drame et le vaudeville.

1er Rôle.	Financier.
Jeune 1er rôle.	1er Rôle, femme.
1er Rôle marqué.	Jeune 1er rôle.
3e Rôle.	Jeune 1re ingénuité.
1er Comique.	Soubrette.

« Ces dispositions me paraissent équitables, et l'épreuve ne pouvant qu'en être utile, je vous prie, monsieur le préfet, de prendre un arrêté pour les réglementer dans votre département, de manière à ce qu'elles soient mises en vigueur à partir de la prochaine réouverture des théâtres.

« Il me paraîtrait nécessaire aussi de stipuler dans votre arrêté que désormais l'abonnement ne commencera qu'à partir de la fin des débuts. Les spectateurs qui ne seraient pas satisfaits de la composition de la troupe conserveraient ainsi leur liberté, et, de leur côté, les directeurs n'auraient pas à craindre l'effet de leur mécontentement.

« Ceci m'amène, monsieur le préfet, à parler du sifflet et du regrettable abus qui s'en est fait dans certains théâtres. S'il est possible de réglementer le mode des débuts, il est plus difficile de changer la forme, souvent brutale, que le blâme du public emploie pour s'exprimer. Vous pouvez cependant, par des mesures d'ordre et aussi en usant de

votre légitime influence, prévenir ou réprimer ce qu'il y a d'excessif dans de pareilles manifestations, alors surtout qu'elles sont injustes et inspirées par la malveillance.

« Dans une remarque qu'ils m'ont adressée, les directeurs demandent que leurs nominations soient faites pour trois ans. Je comprends que ce soit pour eux un gage de sécurité et qu'ils parviennent ainsi à former de bonnes troupes. J'accueillerai donc volontiers les propositions que vous me ferez à cet égard, pourvu que les directeurs choisis avec soin présentent par eux-mêmes et par le dépôt de cautionnements sérieux toutes les garanties désirables.

« J'espère, monsieur le préfet, que vous vous joindrez à moi pour opérer, dès aujourd'hui, les améliorations utiles que je viens de vous signaler, et pour en préparer de plus importantes en me transmettant des indications de nature à éclairer la question dont je me préoccupe, et sur laquelle j'appelle tout votre intérêt.

« Vous voudrez bien m'adresser l'arrêté que vous aurez pris pour réglementer la forme des débuts.

« Recevez, monsieur le préfet, l'assurance de ma considération très-distinguée.

« *Le ministre d'Etat,* A. WALEWSKI. »

Cette circulaire très-importante prouve la sollicitude de M. le ministre d'Etat et témoigne de l'intérêt que le gouvernement actuel porte à la régénération des scènes départementales.

Elle se compose de deux parties distinctes : l'une qui annonce une loi, l'autre qui conseille à MM. les préfets de prendre des mesures reconnues urgentes en attendant la loi.

Dans quelques localités, en effet, il a été pris des

arrêtés, soit par les préfets, soit par les maires. Là, on a reçu les artistes à l'aide du scrutin auquel a participé seulement une fraction du public. Ailleurs, les artistes ont débuté pendant un mois et collectivement. Dans une ville, on a supprimé radicalement les débuts. Le plus grand nombre ont conservé le *statu quo* et attendent la loi définitive pour prendre une détermination.

Il ne faut pas se dissimuler qu'un projet de loi sur une matière si délicate entraînera des discussions nombreuses et contradictoires. Tant d'intérêts opposés sont en jeu qu'il ne saurait en être différemment. Intérêt de l'art, intérêt du public, intérêt des directeurs, intérêt des artistes, il faut que tous trouvent leur compte à la nouvelle loi annoncée par M. le ministre.

Nous allons examiner la circulaire et traiter les questions dites d'urgence comme si elles devaient être débattues au point de vue définitif.

L'association des artistes, car nous supposons que c'est de celle-là que veut parler M. le ministre, l'association, qui est la base constitutive de la Comédie-Française à Paris, serait, selon nous, mauvaise en province, surtout en ce qui concerne le chant. Les chanteurs s'usent vite au théâtre. Un comédien-sociétaire de la Comédie-Française peut y vieillir et ne point déplaire, ne pas *s'user* devant un public qui se renouvelle sans cesse. La stabilité est possible à Paris. En province, il n'y a de stable que le public; par conséquent les spectacles doivent y être variés et les artistes renouvelés, quoique dans une très-sage mesure et avec réserve.

La liberté industrielle des théâtres, possible à Paris sous certaines conditions, ne nous semble pas, quant à présent, facilement applicable à la province. Les populations n'y sont pas assez considérables, elles y sont trop peu mobiles pour supporter un pareil régime qui disséminerait dans divers établissements ce qui déjà n'est pas trop nombreux pour faire subsister une scène artistique. L'art aurait à y perdre. La première conséquence de la liberté illimitée en province serait de donner un libre essor au genre mesquin qui peut se suffire par lui-même. Les petites choses foisonneraient. Le vaudeville léger, grivois, égrillard même tiendrait le haut du pavé et prendrait le pas sur la comédie de style, sur le drame littéraire. Quant à la musique, on verrait de suite se fonder des *cafés-théâtres*. Le laisser-aller dont on y jouirait serait fort du goût des personnes pour lesquelles le spectacle aurait bien plus d'attraits, si elles pouvaient joindre à ce plaisir celui de fumer et de boire; les cercles ont déjà grandement divisé les hommes et les femmes dans l'emploi des soirées, les *cafés-théâtres* achèveraient la séparation, et si l'on voulait malgré tout avoir des théâtres d'opéra comme ceux que nous possédons, il faudrait les entretenir par un accroissement formidable de subventions, encore ne seraient-ils guère plus visités que les bibliothèques et les musées. Si l'on veut appliquer à la province le système de la liberté si justement estimé par les amis du droit commun, il faudra, pour soutenir l'art véritable, s'attendre forcément à faire de nombreux et grands sacrifices d'argent.

*Les troupes sédentaires doivent-elles être mainte-
nues ou supprimées ?*

En supprimant les troupes sédentaires, on suppri-
merait en même temps les centres symphoniques, les
orchestres, les chœurs, on enlèverait l'unité artis-
tique des troupes, qui se divisent déjà trop souvent.
Ce serait faire disparaître la physionomie particulière
des théâtres de chaque ville. Ce serait faire des artistes
une population cent fois plus nomade qu'elle ne l'est
aujourd'hui, ce qui ne contribuerait point à augmen-
ter la considération qu'on est déjà que trop disposé à
marchander à leur profession. La division des troupes
en troupes *sédentaires* et *d'arrondissement*, telle
qu'elle existe, est bonne; il est à désirer qu'elle soit
conservée.

*Faut-il que les villes qui veulent jouir des plus grands
privilèges artistiques en prennent la charge à leur
compte ou garantissent au moins les directeurs contre
des exigences trop onéreuses ?*

Cette question est complexe. La proximité de Paris
et la vulgarisation de la musique ont fait que dans la
plus petite ville il existe des connaisseurs, des ama-
teurs difficiles et exigeants; mais la raison doit domi-
ner ces exigences. On ne peut demander qu'un
théâtre qui n'encaisse que 300,000 fr. de recettes soit
monté comme celui qui en récolte 500,000. Nantes et
Lille ne peuvent marcher de pair avec Marseille et
Lyon, et ces dernières, qui encaissent peut-être un
million, ne sauraient vouloir égaler l'Académie im-
périale de Musique, dont les produits, y compris la

subvention, s'élèvent peut-être au triple. Il nous semble, que dans les cas de ce genre, c'est aux municipalités subventionnant que doit incomber le devoir de décider. Il leur appartient d'arrêter, par de sages résolutions, l'essor intempestif de désirs déraisonnables.

M. le ministre ne veut pas la suppression des débuts. « Les droits du public doivent être respectés, et « je ne voudrais pas, dit-il, qu'il y fût porté at- « teinte. »

En effet, la suppression des débuts ne pourrait avoir lieu que comme conséquence de la suppression des priviléges, nous l'avons dit précédemment.

M. le ministre blâme la forme des débuts ainsi que le mode employé pour le rejet des artistes, et il semble vouloir indiquer un remède à ce mal en proposant les débuts collectifs.

Les débuts collectifs et se prolongeant pendant un mois auraient des avantages pour les directeurs, qui auraient toujours utilisé les artistes non admis pendant un mois. Or, comme il est d'usage de verser aux artistes engagés un mois de leurs appointements en avance, les directeurs rentreraient dans leurs déboursés ; mais, en dehors de cet avantage, le mode des débuts durant pendant un mois présenterait l'inconvénient que voici : dans le cas de chutes successives, les débuts se prolongeraient de mois en mois jusqu'à la fin de l'année, qui passerait sans qu'on puisse monter des œuvres nouvelles. En outre, comme d'après la proposition de la circulaire, les abonnements ne dé-

vraient courir que du jour de la fin des débuts, les abonnements seraient, tantôt partiellement, tantôt totalement supprimés.

Ici se présente la question des abonnés. Sont-ils utiles, sont-ils nuisibles à la conservation et au progrès de l'art au théâtre?

Il n'y a rien de parfait ici-bas. Les abonnés ont des défauts, ils se blasent, ils ont des exigences, ils sont taquins, tracassiers; mais, cependant, il ne faut pas imputer à tous les cabales et les entraves qui embarrassent les administrations et qui sont l'œuvre des groupes turbulents dont nous avons parlé. Pris en masse, les abonnés ont des travers; mais ils ont de réelles qualités qu'il serait injuste de méconnaître. Leur présence journalière au théâtre est une preuve irrécusable de leur goût pour le spectacle; ils s'intéressent à tout ce qui se rattache à l'art théâtral. Leur sévérité, quand elle est mesurée, est gardienne des bonnes traditions. Les abonnés forment un noyau, un groupe, un centre dont l'action peut être quelquefois gênante, mais qui en somme a de bons effets. Leur suppression serait fatale au théâtre en province; il est donc nécessaire, selon nous, de les conserver pendant toute la durée de la saison théâtrale, et de ne pas les réduire seulement à n'exister que lorsque ce plaisir actif et vivace des débuts et de la nouveauté aurait perdu son charme.

La circulaire parle plusieurs fois de SUPPRIMER LE SIFFLET. — Ce serait là un véritable progrès moral;

nous pensons l'avoir démontré, et nous n'y reviendrons pas.

Nous croyons encore que le dépôt exigé d'un cautionnement sérieux, réel, serait un grand bien. Cela éloignerait de la lice les coureurs d'aventure. Si l'on objectait que peu de directeurs se présenteraient, ce serait une condamnation de l'état de choses présent qui viendrait corroborer les projets de réforme annoncés par M. le ministre, et cela prouverait qu'il y a lieu de chercher à rendre possible l'industrie du théâtre en commençant par n'accepter que des hommes sérieux qu'on soutiendrait, qu'on aiderait.

Nous croyons devoir, en dehors de la circulaire dont les tendances sont incontestablement généreuses très-louables, signaler quelques idées trop généralement émises sur la question des théâtres en province, idées que nous ne saurions partager.

Nous ne sommes nullement favorable à l'idée de placer tous les théâtres de la province sous une seule et même administration dont le siége serait à Paris ou ailleurs. Ce serait créer un nouveau monopole, soumettre les acteurs au bon plaisir d'une administration unique qui les priverait de leur libre arbitre, les parquerait où il lui conviendrait, étoufferait leur essor et en ferait une classe voyageuse et vagabonde. Cette centralisation serait sans profit pour l'art et pour les théâtres des villes, qui perdraient ainsi leur physionomie particulière et n'auraient pour répertoire qu'un défilé d'ouvrages représentés si peu souvent, qu'on

aurait à peine le temps d'en comprendre les beautés. Nous repoussons donc ce monopole qui transformerait l'intérêt de l'art en un intérêt de curiosité.

Nous n'approuvons pas non plus que les théâtres soient dirigés par les municipalités. Ce serait établir au profit des artistes des sinécures dispendieuses qui empêcheraient toute émulation, et susciteraient aux municipalités des contradicteurs qui ne tarderaient point à devenir des ennemis sérieux. Qui sait si quelques-uns ne se trouveraient pas entraînés à appliquer leurs rancunes de théâtre à des questions plus hautes ? D'ailleurs, les villes sont des mineures qui ne sauraient avoir qualité pour gérer une entreprise à leurs risques et périls. Si l'on n'a pas cette exigence pour la municipalité de Paris, il serait excessif d'en charger les municipalités départementales. Nous combattrons toujours les idées absolues de ceux qui disent : « Les « villes qui veulent un théâtre doivent subvenir aux « frais de son exploitation, et par des subventions « indéfinies combler les déficits de l'entreprise. » C'est trop pressurer la bourse des contribuables. Nous avons dit qu'il est des villes qui donnent déjà plus du trentième de leurs revenus pour soutenir l'éclat de leur théâtre, cela est suffisant. Les villes départementales doivent subventionner, mais dans une mesure convenable, sans parcimonie ni prodigalité, en proportion de leurs ressources.

Quelques écrivains fulminent contre les subventions et prétendent que les appointements des artistes ne se sont élevés que par l'accroissement des subventions

qu'il faut, selon eux, supprimer. C'est résoudre la question par la question. Il est évident que si l'on n'a pas de quoi payer les artistes, ceux-ci seront forcés de restreindre leurs prétentions; mais ces restrictions prendront alors un tel développement, que les chanteurs de grand mérite iront ailleurs chanter le genre italien, bien accueilli et bien payé partout, et que les autres quitteront la profession pour faire autre chose.

On a encore proposé de laisser aux directeurs le droit d'abaisser ou d'élever le prix des places chaque jour, selon le spectacle. Les premières représentations d'un ouvrage seraient cotées plus cher que les dernières. Nous croyons que l'adoption de ce système en province aurait pour résultat de pousser chacun à attendre les dernières représentations. On outre, et comme principe, ce serait un mode vicieux en ce qu'il poserait en première ligne l'aristocratie de l'argent. Aux riches, la primeur des jouissances; aux autres, les pièces usées. Cela ne serait nullement en rapport avec les idées démocratiques de notre époque, et une institution publique comme le théâtre doit, en ce qu'il offre de mieux, être accessible à toutes les bourses; il est déjà trop regrettable que les théâtres de premier ordre à Paris soient, pour ainsi dire, interdits aux populations qui ne peuvent en jouir faute d'argent. Soyons de notre temps et vulgarisons ce qui est bien plutôt que de le circonscrire.

Il nous reste à exposer quelques-unes des principales mesures que nous croyons utiles et qui nous sembleraient de nature à améliorer grandement la situation

présente ; mais nous ne sommes pas de ceux qui pensent que des réformes puissent se faire sans déranger personne et sans qu'il en coûte rien.

Il faut conserver pour la province le système des priviléges en usage aujourd'hui, et cela avec un directeur unique pour chaque ville; mais il faut en même temps supprimer le droit qu'ils ont de percevoir des redevances sur les concerts qui sont une branche artistique de la musique, et qu'on assimile à tort aux baladins et aux simples spectacles de curiosités. Quand nous disons concert, nous n'entendons pas parler des établissements où la musique n'est employée que comme l'accessoire de la boisson et du tabac.

Il est un fait notoire et dont on doit tenir compte dans tout projet de réforme.

Les entreprises théâtrales de la province jouant l'opéra ne peuvent se suffire et vivre de leurs seules ressources. Des secours, des subventions ont été depuis longtemps reconnues nécessaires. Peu à peu les dépenses ayant augmenté, ces secours, ces subventions sont devenues insuffisantes, et aujourd'hui les recettes et les dépenses ne peuvent pas se balancer. Les causes de ce manque d'équilibre sont faciles à expliquer. Les frais de mise en scène et les appointements des artistes ont suivi un mouvement ascensionnel. Le prix des places n'a pas varié, par conséquent les recettes sont demeurées ce qu'elles étaient. Toute la partie matérielle de la question des théâtres de la province est là, qu'on ne l'oublie pas. Diminuer les frais de mise

en scène serait amoindrir l'éclat des spectacles. Fixer un maximum aux appointements des artistes n'est point possible, nos lois n'autorisant pas le maximum.

Un seul moyen peut amener équitablement la diminution du prix que se font allouer les chanteurs, c'est d'en former davantage. Pour y parvenir, il convient de fonder en grand nombre des écoles gratuites de chant dans les départements.— En attendant les résultats que pourront produire ces écoles, il deviendrait indispensable de trouver le moyen d'augmenter les recettes.

Faudrait-il que le prix des places au théâtre subît l'augmentation éprouvée par toutes choses depuis quelques années? Cela ferait crier les consommateurs et ne rentrerait point dans le programme de la vie et des plaisirs à bon marché. Pourtant il faudra peut-être en venir là, si l'on ne veut pas augmenter les subventions.

Une des principales causes de la faiblesse du total des recettes annuelles réside dans l'insuffisance, dans la distribution mal entendue des salles de spectacle et dans leur mauvais aménagement. Ces salles ne sont plus en rapport avec le goût du spectacle, tel qu'il s'est développé dans la bourgeoisie et dans les classes populaires; elles ne répondent plus au besoin du bien-être qui se manifeste chaque jour davantage. Ces diverses catégories sociales se privent souvent du théâtre parce qu'elles n'ont à choisir qu'entre des places trop chères, dites premières, ou des réduits im-

possibles. En outre, les salles sont trop petites pour recevoir tous ceux qui s'y présentent seulement les jours de grandes représentations et ne reviennent pas le lendemain. On a dit quelquefois que les salles trop vastes obligeaient les chanteurs à forcer leur voix. Nous ne partageons point cette opinion. Une petite salle peut être sourde et une grande très-sonore. Ce qui oblige les chanteurs à des efforts, c'est la nécessité où il sont de dominer les accompagnements trop fournis, écrits par les compositeurs, et surtout joués trop fort par les musiciens de presque tous les orchestres. Les grandes salles de Naples, de Milan, de l'Opéra de Paris existent depuis longtemps et l'on ne se plaignait pas de n'y point entendre les chanteurs quand ils y exécutaient la musique de Rossini, telle que celle du *Barbier de Séville,* du *Comte Ory,* etc., etc. Un compositeur qui dégagerait les voix des travaux, des combinaisons symphoniques trop lourdes qui les étouffent, sous prétexte de les soutenir, de les accompagner, serait dans le chemin de la vérité. Le public s'en plaindrait-il? Cela n'est pas probable. Il ne faut donc pas repousser les grandes salles, ni leur prêter un inconvénient qu'elles n'ont point.

Construire des salles en harmonie avec la démocratisation du bien-être et du goût pour les plaisirs élevés serait une bonne idée, mais dont la réalisation coûterait cher. C'est pourtant un parti qu'il faudra prendre un jour ou l'autre si l'on veut mettre un terme à l'accroissement progressif des subventions. Il faut désormais que les salles de spectacle contien-

nent un très-grand nombre de places convenables à bon marché, tout en réservant des loges spacieuses, belles, très-confortables que l'on fera payer cher. C'est le système suivi, à peu près du moins, dans les chemins de fer, qui sont en rapport avec les besoins de notre temps.

Par les subventions, les villes interviennent dans les dépenses de leurs théâtres, *sans préjudice de la part contributive qu'elles fournissent pour les dépenses des scènes de Paris,* qui sont subventionnées par l'Etat.

Pourquoi l'Etat ne fait-il rien en faveur des scènes départementales? Il nous paraîtrait équitable que l'Etat intervînt dans les dépenses des théâtres de la province en leur allouant une subvention équivalente à la moitié de ce que fourniraient les municipalités; ce serait là un vigoureux stimulant pour exciter les municipalités à faire des sacrifices. Qu'on ne s'effraye pas du chiffre que cette dépense pourrait causer, il serait moindre que celui qui est attribué aujourd'hui aux quatre scènes impériales de Paris.

Cette intervention pécuniaire de l'Etat autoriserait d'autres améliorations morales et utiles. L'Etat exigerait que les appointements des musiciens de l'orchestre, des choristes, des employés fussent assurés pour *l'année entière* et ne pussent être abaissés au-dessous d'un minimum déterminé et suffisant aux besoins de la vie. Tous ces travailleurs, qui sont nombreux et peu rétribués, doivent être placés à l'abri de toute éventualité fâcheuse. Ce serait l'emploi le plus

légitime d'une partie des deniers publics accordés à l'entreprise.

L'Etat exigerait en outre qu'il fût donné aux scènes départementales une impulsion créatrice. Il faudrait que, tout en profitant des richesses lyriques et dramatiques écloses dans Paris, la province créât, inventât, produisît à son tour. Une partie de la subvention serait donc appliquée aux frais nécessités par la mise à la scène d'un nombre déterminé d'ouvrages inédits et composés dans la région locale. En cas de succès, les frais de publication seraient prélevés sur les sommes allouées par l'Etat, et alors on aurait la véritable décentralisation. Encore une fois, qu'on ne s'alarme pas des dépenses que tout cela nécessiterait, elles seraient moins considérables qu'on ne le suppose.

Nous n'ignorons pas que quelques directeurs préféreraient disposer de ces subventions et appliquer les améliorations comme ils l'entendraient; mais nous pensons, nous, que ces subventions, tout en assurant la sécurité commerciale des théâtres, doivent garantir les résultats utiles et artistiques qu'elles protègent, et les procédés que nous venons d'indiquer en produiraient certainement de considérables.

Nous bornons ici nos études sur les scènes départementales. D'ailleurs, le gouvernement se préoccupe vivement de cette question. Un projet de loi s'élabore en ce moment au ministère d'Etat. Ayons donc confiance et espérons que prochainement le sort de cette partie importante de la musique au théâtre sera fixé.

Quant à Paris, tout est à refaire, et nul projet d'amélioration n'apparaît encore à l'horizon, la population de la grande ville devient immense et il n'y a toujours que trois théâtres pour l'opéra :

L'Académie impériale de musique, qui coûte beaucoup et produit peu ; l'Opéra-Comique qui est dans des conditions assez normales, et le Théâtre-Lyrique qui, depuis quelque temps, semble se vouer à l'interprétation des auteurs décédés, mais qui va hériter de la subvention des Italiens, assez riches, dit-on, pour s'en passer.

Quant à un accroissement de liberté théâtrale au profit de l'art lyrique et des compositeurs, rien n'est annoncé. — Les lois surannées de l'ancien régime resteront-elles donc toujours immuables ?

Notre but dans ce travail a été de démontrer l'indispensable et urgente nécessité d'une réforme dans les institutions qui régissent la musique au théâtre. Nous espérons l'avoir atteint. De nos recherches, il nous paraît résulter clairement que ces institutions ne sont plus en harmonie avec les idées, avec le goût, avec les conditions matérielles dans lesquelles se meut la société moderne. Nous croyons fermement que si le *statu quo* est maintenu, la décadence de l'art musical au théâtre fera des progrès rapides et aboutira à un état de prostration et de marasme peut-être irrémédiables. La France, alors, perdra un des plus beaux fleurons de sa couronne artistique.

Si nous devions en venir là, nous aimerions mieux

assurément les dangers de la liberté sans frein, sans règle, se passant de secours et d'appui, en un mot, la liberté illimitée de la concurrence à toutes brides. La fièvre nous semble préférable à la léthargie.

Il faut opter, sous peine d'une déchéance honteuse, entre cette liberté absolue sans ordre, que nous n'accepterions que comme pis aller, et une liberté réglée à laquelle serait jointe une protection grande, efficace, féconde, qui élargisse les voies et renverse les barrières multipliées comme à plaisir dans l'arène de l'art musical au théâtre. C'est cette liberté réglée, secondée par la protection, que nous réclamons d'urgence dans la mesure de nos humbles forces. Ce moyen peut seul sauver les destinées déjà si compromises de la musique au théâtre, et conserver à la France cette supériorité qui est une de ses plus belles gloires en même temps qu'une de ses plus fécondes sources de grandeur et de prospérité.

FIN

TABLE

 Pages.

INTRODUCTION. v

CHAPITRE I^{er}. — Les Privilèges. 1

 Les privilèges. — Les baladins. — Les clercs de la basoche. — Lettres patentes de Charles VI aux frères de la Passion. — Licence des théâtres. — Leur fermeture. — La liberté politique du théâtre autorisée par le roi Louis XII. — Suppression de cette liberté après sa mort. — Défense de jouer des sujets sacrés sur le théâtre. — La censure sous Henri IV. — Déclaration de Louis XIII sur la profession des comédiens. — Privilège de l'Opéra. — Décret de 1791. — Liberté industrielle. — Les persécutions de républicains de 1793. — L'arrêté de Louis XVI fondant une école de musique. — Ce que produisit la liberté des théâtres — Décret de 1807. — Suppression de la liberté. — Redevances à l'Opéra. — Privilèges au Théâtre du Gymnase, à l'Odéon. — 1830. — Conservation des privilèges. — Suppression des redevances. — Le Théâtre de la Renaissance. — Le Théâtre-Lyrique. — Révolution de 1848. — *Club des Lettres et des Arts*. — Les candidats musiciens. — Opinion remarquable d'Halévy sur l'organisation des théâtres. — *Le Club de l'Harmonie*. — La commission nationale. — Les privilèges donnés pour les petits théâtres. — Les autorisations de cafés-concerts.

CHAPITRE II. — L'Académie impériale de Musique. — 1^{re} Période, de 1570 à 1791. 25

 Les origines de l'Opéra. — Premier privilège à l'abbé Perrin. — Lully évince les premiers fondateurs. — Direction de Lully. — Exclusion de tous les compositeurs. — Les directeurs successeurs de Lully sont incapables. — Faillite. — Haute régie des grands seigneurs. — Le régent. —

L'Opéra est confié à la ville de Paris. — Rebel et Francœur, excellents directeurs, qui sont forcés de se retirer devant les cabales. — Berton et Trial leur succèdent. — En quinze années, la ville de Paris perd 500,000 livres. — Devisme, directeur de mérite. — Ses efforts ne peuvent déraciner les vices de l'établissement. — Le roi reprend l'Opéra — Création de l'école de chant. — Décret qui donne la liberté des théâtres.

2me Période, de 1791 à 1830............ 67

La politique et la terreur à l'Opéra. — Les changements de titre. — Les chants et pièces patriotiques par ordre. — Mauvaise situation financière. — Le premier consul commence une réorganisation. — L'Empire. — Les préfets du palais. — L'Opéra au compte de la liste civile. — — Subvention, rétablissement des pensions. — L'empereur classe les répertoires.— Suppression de la liberté des théâtres. — L'ordre dans l'administration de l'Opéra. — Redevances qui lui sont attribuées. — La Restauration. — Choron, trop honnête homme, dirige quelque temps et se retire. — L'Opéra toujours au compte de la liste civile. — Le baron Papillon de la Ferté, filleul du roi et intendant des menus plaisirs. — Le maréchal de Lauriston et la caisse des pensions. — La faiblesse des recettes ayant pour cause l'entrée gratuite des hauts personnages — 1,200,000 fr. de dettes lors de la révolution de 1830.

3me Période, de 1830 à 1862............ 84

Décret du roi Louis-Philippe, qui supprime les redevances payées à l'Opéra. — Mise en régie avec subvention. — Direction de M. Véron. — Brillants résultats. — Le foyer de la danse. — Retraite de M. Véron. — M. Duponchel. — Diminution de la subvention, direction moins heureuse que la précédente.— M. Léon Pillet.— Mme Stoltz. — M. Pillet se retire, laissant un déficit de 400,000 fr. — M. Roqueplan prend la suite d'affaires telles quelles. — Révolution de 1848. — Beaux projets qui avortent. — L'arbre de la Liberté dans la cour de l'Opéra.— Emeute de juin. — Fermeture de l'Opéra. — Séance de l'Assemblée Nationale.— Le gouvernement provisoire vient au secours des théâtres. — Le *Prophète* fait plus que les secours, mais ne peut empêcher l'Opéra de fermer de nouveau.— Coup d'Etat de 1852. — Le prince Louis-Napoléon intervient et fait accorder six annuités de 60,000 fr. pour l'extinction des dettes de l'Opéra. — L'Empire. — Un décret de l'empereur place les théâtres impériaux dans les attributions du ministère d'Etat.— La société Roqueplan et Ce est dissoute; elle laisse 900,000 fr. de passif. — L'Opéra est régi

par la liste civile. — Réflexions sur l'Académie impériale de Musique. — Son répertoire.

CHAPITRE III. — L'Opéra-Comique. — 1re Période, de 1285 à 1832 131

Origine de l'Opéra-Comique. — Adam de la Halle. — Les spectacles de Catherine de Médicis. — Les Gelosi. — 1588, commencement de persécution. — Les théâtres de la foire Saint-Laurent et Saint-Germain. — Tracasseries de Lully. — Défenses du ministre d'Argenson. — Les écriteaux. — Le public acteur. — Les comédiens du roi font fermer le théâtre de l'Opéra-Comique. — Leur salle est saccagée. — Ils font un traité avec l'Opéra et lui paient une redevance. — La troupe d'Italiens au Palais-Royal conjointement avec l'Opéra. — Arrivée des bouffons en 1752. — Leur succès. — Progrès de la musique française. — Fusion de la Comédie-Italienne et de l'Opéra-Comique. — Le coiffeur Léonard. - Le Théâtre de Monsieur. — 1791, lutte entre le Théâtre Feydeau et l'Opéra-Comique. — Riche répertoire. — Le Consulat, l'Empire. — Un seul théâtre d'opéra-comique. — Il est subventionné, protégé. — La surintendance des grands théâtres. — La Restauration. — Les gentilshommes de la chambre du roi. — Le duc d'Aumont. — Les malversations. — Dissolution de la société des acteurs. — Désastres. — La salle Ventadour. — Lettres des acteurs sociétaires.

2me Période, de 1832 à 1862 153

1832, une société d'artistes se constitue et joue au Théâtre des Nouveautés, place de la Bourse. — Renaissance de l'Opéra-Comique. — 1834, M. Crosnier directeur, à ses risques et périls, avec une subvention. — Prospérité. — M. Crosnier persécute le Théâtre de la Renaissance. — 1840, l'Opéra-Comique se fixe à la salle Favart, place des Italiens. — M. Crosnier vend son privilége à M. Basset. — Mauvaise direction. — En 1848, M. Emile Perrin acquiert le privilége. — Il fait fortune et revend à M. Nestor Roqueplan, qui se présente soutenu par une commandite. — Conventions intervenues. — M. Roqueplan ne réussit pas. — Une nouvelle commandite se forme, présente M. Beaumont, qui est nommé, et achète de M. Roqueplan. — 500,000 fr. sont mis à la disposition de M. Beaumont. — Direction déplorable. — Demandes adressées à l'administration supérieure par les commanditaires pour faire substituer M. Carvalho à M. Beaumont. — Correspondance des commanditaires et du ministre. — Révocation de M. Beaumont. — Nomination de M. E. Perrin. — Procès entre les commanditaires de M. Beaumont et M. E. Perrin. — Ce dernier obtient

gain de cause. — Place nette lui est faite. — Dispositions ministérielles relatives à la durée des engagements des artistes de M. Beaumont. — Procès entre les artistes et les commanditaires de M. Beaumont, à propos du cautionnement de ce dernier fourni par les commanditaires. — Paiement des artistes.

CHAPITRE IV. — ANCIENS THÉATRES LYRIQUES SECONDAIRES . 181

Le Gymnase. — L'Odéon. — Les Nouveautés. — La Renaissance.

CHAPITRE V. — THÉATRE-LYRIQUE 191

Première demande d'un troisième théâtre lyrique. — Commission des auteurs. — Promesse du ministre. — Opposition à la fondation de ce théâtre. — Lettre de A. Adam. — La commission spéciale des théâtres en 1842. — Pétition des grands prix de Rome au ministre. — Origine du Théâtre-Lyrique, racontée par A. Adam. — Ce théâtre est ouvert et presque aussitôt fermé en 1848. — Sa réouverture en 1851, sous la direction de M. Edmond Seveste. — M. E. Perrin directeur de l'Opéra-Comique et du Théâtre-Lyrique en 1854. — Direction de M. Carvalho. — Direction de M. Réty. — Le Théâtre-Lyrique et la ville de Paris. — Paroles prononcées au Sénat en faveur de ce théâtre. — Répertoire.

CHAPITRE VI. — LES BOUFFES-PARISIENS (THÉATRE OFFENBACH) . 267

M. Jacques Offenbach. — Fondation des Bouffes-Parisiens aux Champs-Elysées. — Nouveau privilège au passage Choiseul. — Réclamations des compositeurs. — Concours pour une opérette. — Comparaison faite entre le nombre des ouvrages composés par divers musiciens pour ce théâtre et le nombre que M. J. Offenbach, directeur, s'est attribué dans la répartition de tout le répertoire des Bouffes-Parisiens. — Répertoire.

CHAPITRE VII. — DE L'IMPOT DES PAUVRES SUR LES SPECTACLES. 231

Origine de l'impôt des pauvres. — Louis XIV le continue et l'augmente. — Louis XV ajoute le prélèvement d'un neuvième. — Le ministre d'Argenson. — 1789, suppression de l'impôt. — 1790, son rétablissement indéterminé. — 27 novembre 1796, rétablissement définitif de l'impôt. — Loi du 26 juillet 1797, qui ordonne le prélèvement d'un quart sur les recettes des concerts. — 13 septembre 1802, circulaire du ministre. — Décret du

28 novembre 1808. — Les exceptions. — 1848, réclamations.— M. Dupin à l'Assemblée Nationale.— Ce que produit l'impôt des pauvres.

CHAPITRE VIII. — Les Compositeurs. — 1re Période, de 1788 à 1848. 251

Une statistique de Framery. — Situation des compositeurs jusqu'en 1827. — La *Revue musicale*. — M. Fétis. —Lettre d'un pauvre musicien.— Lettre de Catrufo. — Lettre de M. Berlioz. — Progrès de l'enseignement musical. — Le Conservatoire. — L'école Choron. — Un directeur de l'Opéra et un prix de Rome. — Kreutzer, repoussé de l'Opéra, devient fou et meurt. — Révolution de 1830. — Espérances des compositeurs. — Suppression de la chapelle royale. — Suppression de l'école Choron. — Les idées économiques de la Chambre des Députés. — La musique de salon, les quadrilles. — Litz. —Le ministre commande un *Requiem* à M. Berlioz.— Promesse faite par le ministre aux prix de Rome. — Arrêté de M. Salvandy qui rend obligatoire l'enseignement musical dans les collèges. — Concours pour la composition de chants nationaux. — Les musiciens forment une vaste association.

2me Période, de 1848 à 1862. 276

Révolution de 1848. — Le gouvernement provisoire se montre favorable aux beaux-arts. — Secours acordés aux théâtres.— Pétition des artistes réunis à l'Assemblée Nationale. — Paroles de Victor Hugo sur les ouvriers de l'intelligence. — Les chants patriotiques. — L'Empire. — Circulaire du ministre aux préfets. — Les opéras de salon. — Les sociétés musicales. — Cafés-concerts. — Fondation de l'école Niedermeyer.—Subvention accordée à cette école. — Les opéras en un acte. — Les compositeurs grands seigneurs. — Les compositeurs financiers. — Les Sociétés des auteurs et éditeurs. — Réflexions.— Les prix de Rome.

CHAPITRE IX. — La Décentralisation lyrique. . 311

Réflexions. — Les théâtres de la province. — Les coutumes. — Les cabales. — Faits divers. — Jugements. — Exigences des cabaleurs. — Motifs inventés pour faire du bruit.— Les sifflets à Paris. — Le vrai public en province. — Efforts des autorités pour supprimer les abus. — Circulaire du ministre. — La presse théâtrale en province. —Le journal scandaleux.—La claque. — Ce qu'en pensent les tribunaux et les cours impériales. — Encouragements donnés par les Parisiens à la décentrali-

TABLE.

sation. — La vraie difficulté qui entrave la décentralisation lyrique. — Les opéras de province. — Concours à Bordeaux. — Essais à Lyon. — Les éditeurs de Paris. — Projet de M. Fétis. — Réflexions. — Répertoire.

CHAPITRE X. — LES ACTEURS. 353

A quelles causes attribuer la rareté des chanteurs. — Le petit nombre d'écoles gratuites de chant. — Le mauvais goût. — Les préjugés. — Paroles de M. le baron Dupin au Sénat. — La profession d'acteur. — Les manifestations grossières. — Origine du préjugé. — Les conciles. — Les arrêts des Parlements. — Le For-Lévêque. — Les arrêts sous l'Empire et sous la Restauration. — Illégalité des arrestations. — Exclusion systématique. — Lettres patentes de Charles VI. — Ordonnance de Louis XIII. — Lettres patentes de Louis XIV. — Lettre de Napoléon à Talma. — Distinctions honorifiques à tous ceux qui travaillent pour le théâtre, à l'exception des acteurs. — Le sifflet. — Napoléon Ier et les tapageurs au théâtre. — Les acteurs dans l'antiquité. — Pensée de La Bruyère. — Moyens de supprimer l'usage du sifflet. — Réception des acteurs.

CHAPITRE XI. — RÉFORMES. 395

La restriction des genres. — Les subventions. — Réformes. — Paris. — La province. — La circulaire du ministre d'Etat, 1862. — Les utopies théâtrales. — Améliorations. — Conclusion.

Rouen. — Imp. Ch.-F. LAPIERRE et Cⁱᵉ.

www.ingramcontent.com/pod-product-compliance
Lightning Source LLC
Chambersburg PA
CBHW051352220526
45469CB00001B/211

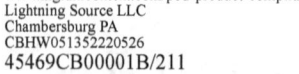